Reasons for
Architecture
Understanding over Changes

成 長 於 變 遷 中 的 文 化 理 解

建築的
理由

畢光建 著

淡江大學出版中心

目次

搜詢篇

序 .. iv

CH1 兩個世紀初的視野 ── 城市、圍牆、樂園與古典 1

日本政府相當負責的處理了二十世紀初殖民城市面對的問題。一個世紀後的城市，人流物流與資訊流高速的流竄在城市之內與城市之間，過去「殖民時代」的問題，今日已替換成「移民時代」的問題；物流的快速有效，與資訊流的無所不在，我們的城市正在快速且全面的「異化」與「液化」之中。

CH2 土地的想像與真實 ... 21

「土地」、「故鄉」是一個大家都關心，都願意有所付出的對象。然而，在我們動手處理我們關心和愛護的事物之前，似乎應該先回答一個更深沉的問題：「我們真正相信什麼？」

CH3 都市鄉愁 ── 回不去的它鄉之地 ... 43

我們無需把我們的都市願景，建立在故國遺老的莫名鄉愁上。這種「鄉愁情結」應該不是有家歸不得的兩岸矛盾，也不是農工轉型中的城鄉矛盾，它也許只是對不再適用的舊知識的不忍割捨吧。

CH4 停車暫借問 ... 59

在全球化競合的高速列車中，讓我們感到陌生的不只是國際地景，還有我們自己的態度和制度。故宮博物院南部分院的規畫設計過程，使我們不得不停車借問。

CH5 臺北公園的古典 ... 79

從建築史來看，二十世紀初，西方正值那個偉大的「現代主義建築」將出而未出之際，我們稱那個混沌模糊的年代的建築風格為「集錦主義」，或折衷主義（Eclecticism）。臺灣博物館生逢其時，誠難避免那個時代的印記。也許你會立刻反駁，博物館的建築型式清楚，秩序井然，何來集錦之有？也許這篇文章正可以把這件事情細細說明。

CH6 分享各自有的創造共同有的 .. 99

這是一個「連結」的年代，因為連結，所以能夠分享，因為分享，我們擁有更多的學習經驗，和更短的「學習曲線」。因為分享，我們更能創造與突圍，分享解決了更多的問題，分享也創造了更大的市場與更多的利潤。經濟活動因此重新洗牌，世代交替因此生生不息。

CH7 臺北東京 都會生活的當代內容 ... 107

2008 年暑假的第二次工作營是探討東京神樂坂區的都市再生議題，我們開始將 TKU/JWU 住宅工作營帶入「都會居住議題的設計探討」階段。臺北與東京各自以其都市議題，尋找當代住宅型式與內容的回應。我們希望以「住宅設計」作為切片的工具，來了解快速變化中的亞洲城市，以及高密度都會生活的當代內容。

CH8 知識導向的設計 ..123

「文化」創意產業的實質內容是沒有概念的概念，沒有政策的政策，當它訴諸資源，嫁接為建築與都市的產業應用時，我們看到政府將在地居民的「生計」之重，替之以過客旅人的「生活」之輕，將城市生活的「實質內容」，替換為「城市行銷」的廣告文宣，因此，城市商品化，文化淺碟化，歷史羽衣化等現象，不一而足。

CH9 青春不老農村傳奇不滅 ..139

縱貫線的火車多座幾次，田野間的綠意很快地由愜意轉成殷憂，綠色之中大剌剌地散置著：房舍、膠棚、網室、荒地、廣告、工廠、鐵皮屋、水泥路、砂石場等。農地中有一股蠢蠢欲動的能量，悄悄串聯，脈搏可聞，不知它將把臺灣曾經的沃野良田帶往何處？

答問篇

CH10 日月清明 ..157

「日月潭向山行政中心」不是一棟難於理解的建築，卻是一件難以「實現」（materialized）的建築。

CH11 詩意的機會主義者：雷姆・庫哈斯 ..171

庫哈斯認為自己是一個「詩意的機會主義者」(Poetic Opportunist)。因為，真實是他最好的老師，現實是他最佳的專業工具。在這個基礎上，他善於聚合機會，製造機會，因此，他能綿綿不絕的持續創造，持續帶領建築開疆闢土，進入新的經驗，新的討論，甚至進入一種陌生且詩意的氛圍。

CH12 「應許之地」與「行銷未來」 ..195

RUR 的「北部流行音樂中心」，在得獎後的完善與執行才是 RUR「行銷未來」與「測試未來」的開始。它需要更多的時間和耐性，在行政、管理、營運，和未來使用人之間協商折衝。它需要全面的檢討：功能需求、商業需求、技術需求和法規需求，它需要許多其它專業團隊的支援，解決那些有趣但艱難的設計細節，它更需要「不只行政有效」，而且是能負責，能作決定的公部門。唯有這些情事一一到位，RUR 才有機會和臺北市民一起攀上山巔，看到晨光中的「應許之地」。

CH13 重新瞄準 ..215

臺灣過去重大建築獎項的評量，很重視設計「創意」，沒有「前瞻性」的案子，是拿不上檯面的，因此，此一嚴肅的議題，往往止於視覺性的翻新，而無內容的突破，但是為了這種「面子」問題，使我們不僅見不到前瞻性的深刻討論，反而犧牲了臺灣最缺乏的兩項重要的基礎「專業基本」和「施工品質」。

CH14 專業與土地 ..237

九典聯合建築師事務所對「建築專業」有要求，他們不只積極面對在地的問題，他們也關心國際上的專業資源，廣泛搜尋答案，為解決自己的問題，也為解決大家的問題。他們以「專業」關心這塊「土地」，不虛構假議題，不浪擲假動作，在臺灣的建築界，算是少數。

CH15 論李察・羅傑斯 .. 249

羅傑斯邀請了兩位年輕人在 2007 年成立了 Rogers Stirk Harbour and Partners，老闆們沒有一位擁有這個公司的股權，因為公司的主權是由慈善事業團體擁有。羅傑斯認為：我們應該回饋社會，因為社會一直為我們付出。

CH16 論 Anderson and Anderson .. 265

安德森兄弟在學校怎麼教書，他們在事務所就怎麼作設計。他們在學校的建築詢問（architectural inquiry），延伸為事務所裡的專業詢問。「上游」的實驗性演繹，匯流成「下游」的實驗性操作。這是一條邏輯一致的生產線，它沒有逾越教育的基本責任，也沒有逾越專業的基本義務。事實上，他們的設計實質的縮短了業界與學界的落差，開發了學界與業界的潛力，更預言了彼此尚未發生的可能。

CH17 建築的故事 .. 281

短短的 20 年，中國的建築師累積了驚人的經驗和能量，也經歷了快速的成長與成熟。繁花似錦之中，呈現了多元的建築思維和面貌，他們的成就是引人深思。

CH18 視野與訊息 .. 299

安逸的年代，讓我們五感遲鈍，因此，艱難的年代，通常就是求變求新的年代。沒有一個年代比現在有更多的聲音，也沒有一個年代比現在有更好的時機。2012建築師雜誌獎一年一次的體檢，讓我們更清楚自己要如何調適生活，健身養身。

序

成長於變遷中的建築理解

畢光建

文集中收集的文章，試圖回答建築專業如何在一個極速變動的年代裡，一如許多其它的專業，以及更多的新興專業，重新定義她的專業。要回答這個問題，雖然我仍然不確定答案是什麼，我也不知道這些文字回答了多少，或是正確的成分有多少，但是有一件事情我是確定的，那就是我們不得不反覆的追問：「建築的理由」是什麼？我相信，答案應該在這答問辯駁的過程中。在不同的時代不同的地區，在不同的政經條件與文化社會裡，都有她較特定且明確的答案。我也相信，她的答案經常是異質，甚或液態的，她需要在不停的在自我反省、調適、回饋、與媒化過程中，一再的被補充，一再的被定義。

建築的理由有很多，從最基本的「房屋不能漏水」，到「臺灣的建築未來是什麼」等，都是非常好的理由。因為，所有的這些問題都是建築專業提供服務，提出答案的動力。因此，無論是冠冕堂皇的理由，或是具體務實的理由，這些答案構成建築專業的全部，當建築專業提供服務時，她需要滿足所有的使用人或使用物所需索的理由。建築師不斷的對他的時代的人事與涵構提出問題，並開出藥方，正是這個試煉與淘汰的答問過程，形塑出每個時代建築專業的綱要和細目。然而，不知何時開始，這種持續答問反覆定義的專業機制，逐漸演變成「有答無問」，或是「答問無關」的狀態，甚至更多的時候，答問已然完全停擺。

當我們檢視今日臺灣的建築答案時，發現建築專業逐漸趨向兩極。M型的現象以不同的方式發生在建築專業上，她的兩極化是：僵化死硬的一端，與遺世獨立的另一端。僵化死硬的現象呈現在：補習班科舉式的學習，政治正確的關懷，虛與委蛇的教條，似乎面面俱到的典章，和無數無法落實執行的制度。遺世獨立的現象則呈現在：設計教學的喃喃自語，建築創作的自戀自溺，行政部門的文創包裝，開發行銷的鏡花水月，建築大環境裡「表裡不一」的狀態已經趨近「公然欺騙」，和「公然默許」的程度。M型的建築大環境，助長我們逐漸抽離現實，在陌生但是真實世界裡，先是無感，再而無知，最終以無能收場。我們耗盡熱情體力與資源，卻仍無可避免的，徘徊在對建築的追求與挫折、想像與真實的錯愕中。

建築的業界與學界同時定義變遷中的建築專業，業界與學界是一面鏡子的裡外，彼此透過鏡子看見自己，也看見對方，如果兩者都能用心的回答：「建築的理由」是什麼？也許，真實的答案可以拉近彼此的理解，建立彼此的信任，兩者庶幾可以拼貼出建築的真實，溝通鏡子裡外的世界，在M光譜的大約中段，找到此時此地屬於我們的答案。用清楚簡單的問題，換取務實可行的答案，可以幫助我們重塑建築的專業，可以在焦慮的年代找到建築的理由。用以上簡陋的文字姑且說明：將這本尋找《建築的理由》的文集出版成書的理由。

1 兩個世紀初的視野

城市、圍牆、樂園與古典

日本政府相當負責的處理了二十世紀初殖民城市面對的問題。一個世紀後的城市，人流物流與資訊流高速的流竄在城市之內與城市之間，過去「殖民時代」的問題，今日已替換成「移民時代」的問題；物流的快速有效，與資訊流的無所不在，我們的城市正在快速且全面的「異化」與「液化」之中。

世紀初的議題與討論

1900 年 1 月 1 日，美國前十二大的企業是：美國棉花油公司、美國精緻糖業、聯邦鋼鐵、大陸菸草公司、美國鋼鐵、奇異公司、全國錫業、太平洋郵務、全民天然氣、田納西煤鐵、美利堅皮革、美利堅橡膠[註1]。今天重新檢視一下這個名單，你將不難發現兩件事情：首先是，其中有十家企業是仰賴天然資源的公司；再來就是，一百年後的今天，在十二家企業中，GE 是唯一僅存的公司。它也說明了兩件事情：其一是，再大的企業帝國，都有可能崩毀瓦解，被取而代之；其二是，時代的需求在明顯的改變，市場的遊戲規則不斷的推陳出新。這些企業帝國消失的原因只有一個：在不斷革新的科技浪潮中，如果企業無法「調適」於新的局面，無論它曾經多麼成功，淘汰出局是唯一的下場。而且，過去淘汰所需的時間很長，今天則未必如此。

美國前教育部長李察‧萊利(Richard Riley)在 2004 年提出一個觀察：「2010 年最迫切需要的十種工作，在 2004 年根本不存在。」所以，萊利認為：「我們必須教導現在的學生，在畢業後『投入目前還不存在的工作，使用根本還沒發生的科技，解決我們從未想像過的問題。』」如果回顧一百年前西方的境遇，或是當時西方市場的真實，李察‧萊利的思維，無疑已被驗證；在一百年後的今天，萊利的認知不僅更為正確，而且更為迫切。

國家‧城市‧企業

二十一世紀初，無論是政經環境的巨幅改變，或是城市裡市場課題的改變，我們必須承認：我們面對的是一個全新的地景—陌生的地平線。二十世紀初，時值國家主義被熱烈的追求著，獨立自主的國家是各民族的夢寐以求；也是同時，國際列強正無厭的追求更多的、更廣

註1
知識優勢 / Lester Thurow
《腦力與資本主義的未來》/ Rudy Ruggles, Dan Holtshouse 編著，林宜瑄等譯，遠流出版社，2003
美國棉花油公司：The American Cotton Oil Company
美國精緻糖業：The American Sugar Refining Company
聯邦鋼鐵：Federal Steel
大陸菸草公司：Continental Tobacco
美國鋼鐵：The American Steel Company
奇異公司：GE
全國錫業：National Lead
太平洋郵務：Pacific Mail
全民天然氣：People's Gas
田納西煤鐵：Tennessee Coal and Iron
美利堅皮革：US Leather
美利堅橡膠：US Rubber

袤的殖民地，它們將國家概念訴諸量化，來充實既有的國家內容。當時的時代精神是：國家的「領土與主權」(Territory and Sovereignty)神聖不容侵犯；國家之間如稍有異議，則必定兵戎相見，毫不含糊。然而，今天的國家內容，已經發展成爲一複雜、而幾乎難以描述的龐然怪物。國家機器雖然巨大精密，它卻仍然疲於奔命，幾乎迷失在多如牛毛的民意與民生需求中；它也深陷，且無力跳脫出錯綜複雜的國際利害的泥沼中。

當這個思慮遲緩，不良於行的行政機器不再有效，也不再適任時，「城市主義」應運而生。城市主義善用分散取代集中的策略，以短期合作取代長程規劃。1980 年代末期，後現代主義的文化理論成熟的占領了城市與市場，城市主義開始伺機而動。城市的行政系統靈活的掌握了中產階級的生活時尚(Life Style)，它緊扣著中產階級的經濟脈動，它的思維邏輯與中產階級同進退；也就是說：城市開始務實的處理市場上的動態需求。因此到了 2000 年，城市在城市之間的「邦聯」與「圍場」中，早已熟練的遊走於只怕不夠靈活的全球「城市網絡」的游擊戰裡。

企業 ？城市 ？ 國家 ？

1980 年代中期，散置在世界各角落的原料、人工，以及成熟的技術，經過長期的競爭與調整，其分布的圖像逐漸明朗。企業巨人們逐漸理解到全球布局的生產規劃，可以大大降低生產成本，將生產線化整爲零，以區域化的方式分散拆解，其結果是，企業經營上的競爭優勢，幾乎是無法駁逆的。到了1990 年代初，網際網路的開發，和物流管理的相繼成熟，都加速了生產與行銷的重行連結，「全球化 2.0」到此已儼然成型(註2)。也就是在說，這樣的全球化的市場氛圍中，「國家」、「領土」與「主權」的概念正面臨著最赤裸的挑戰。二十世紀末，私人企業雄厚的財力早已超越政府的管理，跨國企

註2
「全球化2.0」的概念
來自 Thomas Friedman
的暢銷書《地球是平的》

業的財富更是倍於國庫，因此，企業對市場的忠誠度終於凌駕於國家之上，也是必然的現實。疆域的模糊與主權的重疊，提供了資本家與消費大眾選項的自由，它同時也增長了雙方對無以掌握的未來的不安。空前的，國家、城市與市民都暴露在恆變的「市場規則」和「試場遊戲」(Testing Field) 中。

這裡舉一個大家熟悉的例子：2001 年，大潤發與具有 45 年零售流通經驗的法國歐尚集團 (Auchan)合作，大潤發因此更向國際連鎖事業跨進一大步[註3]。簡言之，大潤發被歐尚併購了。那麼，歐尚又是誰呢？查一查 Wikipedia，你可以看到如下的文字：Auchan SA is an international retail group and multinational corporation, headquartered in Lille, France.（Auchan SA 是一家國際零售組織，它是一個多國企業，總部設於法國里耳）。今天，歐尚是全球最主要的配銷團體。它分散於十二個國家，擁有175,000 位員工。截至 2005年 10 月 26 日止，歐尚擁有 356 家極限市場 (hypermarkets)，646　家超級市場 (supermarkets)，2,027 家零售店，有 116 家極限市場 (hypermarkets) 在法國。對歐尚而言，市場的概念遠遠超越國家領土與主權，而歐尚卻深深的介入這些國家與城市的文化。

註 3
大潤發官方網站

殖民城市 1900

如果將時間拉回到二十世紀初的臺灣，大清帝國在 1895 年將臺灣割讓給日本，日本人在軍國主義政府的主導下，師法列強，殖民臺灣。然而，當時的日本政府對殖民地臺灣的未來是有遠景和擘畫的。第一次世界大戰期間，日軍在南太平洋的島嶼攻城略地，日軍所到之處，他們均製作詳實的軍用地圖（從軍寫眞班）。日軍以科學方法測繪製作了六幀 1：20,000 臺北周邊之軍用地圖，這些地圖為現存年代最早之臺北市街及其周邊地區的實測地形圖，它們完成於 1895 年。臺灣都市史研究室將此六幀地圖，接合及上彩，製作成「臺北盆

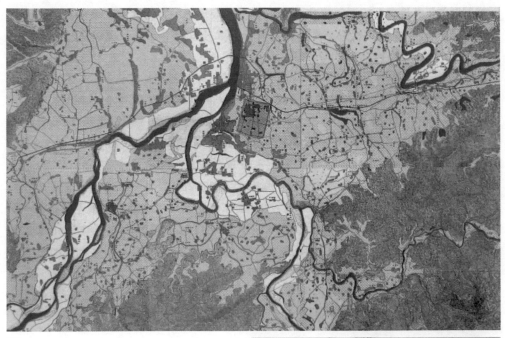

圖 1
臺北盆地及其周邊地區地形圖：日軍近衛師團於 1895 年 6 月 7
日占領臺北府城時。日軍以科學方法測繪製作六枚（幀）1:20,000
臺北及其周邊之軍用地圖，為現存年代最早之臺北市街及其周邊
地區之實測地形圖。臺灣都市史研究室接合此六枚(幀)地圖，製
作本圖

圖 2
臺北及大稻埕、艋舺略圖，101 cm x 64 cm，1895年，1：4,000
國立臺灣博物館藏，臺灣總督府製圖部測繪

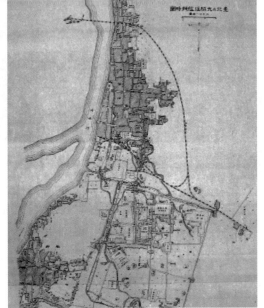

地及其周邊地區地形圖」（圖 1）。目前收集在國立臺灣博物館，以
比例1：4,000 繪製的「臺北及大稻埕、艋舺略圖」，也是日人依據軍

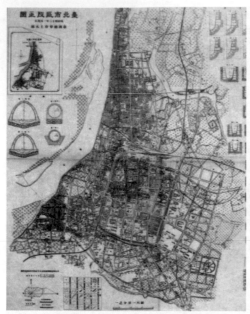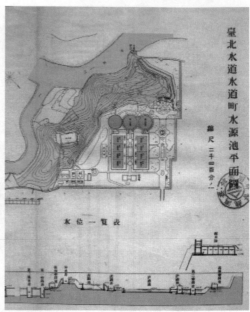

圖 3　臺北市區改正圖：1909 年，此圖記錄了臺北府下水道分布及水　　圖 4　臺北水道水道町（今公館）水源地平面圖（1909年）
　　　　溝剖面詳圖

事地圖於1895年所繪製，非常珍貴，此圖詳實的記錄了日本政府從
大清帝國接收臺北城時，臺北城當時的狀況（圖 2）。

這些軍事地圖，提供了殖民政府規劃這塊土地上城市與鄉村的基礎。
1909 年，日本殖民政府製作了臺北府的第一張記錄了下水道規劃的
地圖（圖 3），在標示了下水道網路的府城地圖側邊，清楚且專業的
繪製了適用於城內各種不同式樣、不同功能的水溝剖面詳圖。今天這
些水溝一則是口徑不敷使用，二來則是系統改了，因此大都消失了，
但是，它堪稱是今天臺北舊城區裡，下水道網路系統的雛型。1903
年，殖民政府勘定了新店溪畔的公館水源地為「臺北水道」[註4]之
取水口（圖 4），又於 1909 年 4 月 1 日，日人完成了臺北水道的設
備工程與建築工程，並對臺北府正式供水。1932 年3月，殖民政府陸
續完成了「草山水源地」內之「第一」及「第三」水源地工程，提供
臺北府三十二萬人之飲水所需（圖 5）。

註4
「臺北水道」為臺北自
來水廠的前身

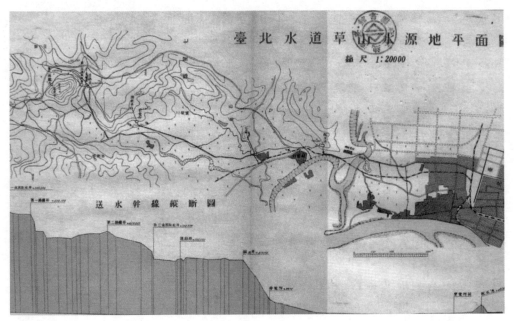

圖5 臺北水道草山水源地平面圖（1932年）

日本人在一個世紀前，開始放下現代城市的諸多重大基礎建設，預告了府城未來發展的基本需求。

1895 年 6 月7日，日軍進入臺北城，在大稻埕千秋街設立「臺灣病院」，即臺大醫院的前身。臺灣病院負責一般人民醫療，從日本本土請醫師 10 人、藥劑師 9 人及護士 20 人來臺。1897 年 1 月臺北市都市計畫，選定現在臺大醫院的位置，興建木造平房的臺北醫院，於 1898 年 8 月完工正式遷入。臺北醫院逐年增建，到 1908 年共有九棟病房，病床 200 床，基地面積 23,948 坪。隨後，臺灣總督府七年計畫編列預算 267 萬圓，由總督府土木局營繕課近藤十郎技師設計，從 1912 年開始拆除，歷經 12 年，於 1923 年最後完工。

建材紅磚使用圓山煉瓦工廠，木材使用阿里山檜木，屋頂使用蘇澳石板瓦。總工程費增加到 317 萬餘圓，包括本館（正門及門診部）、兩

棟病房、傳染病房、調理場（營養部）、洗衣房、消毒室、鍋爐室、焚化爐及煙囪等，最後面有屍室。病房容量 380 床^(註5)。二十世紀初，臺北城的基本衛生設施，諸如：下水道、自來水及醫院等設施，在行政首長後藤新平的手中逐一規劃並建設完成。

註5
林吉崇《臺大醫院百年上》臺大醫學院出版，1997

公共的城市

日本維新政府的西化政策，是全面的也是深刻的，因此殖民地的經營深深受惠於此。日本殖民政府接收了英國人對「公共領域」的思維，並且執行在殖民城市的規劃上。因此，「公共性」的概念使得日人的城市視野，在二十世紀初相形遼闊，也更見雄才大略。殖民政府在臺灣的經營，除了積極開發城市港口、道路交通、水電衛生、金融產業等基礎建設外，日本政府對「公共建築」的關注，著力甚深。

日本第三代建築師幾乎無一不優秀^(註6)。沿著縱貫線鐵路，殖民政府從南到北新建了一連串全新式樣的公共建築。日人引進當時西方最先進的營建技術和工法，在摸索試驗中完成了許多遠遠超越他們時代與環境的建築。這些作品的建築成就，若以其宏偉富麗的程度而論，即便在當時的日本國內，也未能見到如此華麗的一張成績單。它們包括：車站、官廳、學校、醫院、博物館、圖書館、大會堂、公園設施等。在尋找公共建築的意象時，日本建築師揚棄了傳統的建築語彙，無論中式的或日式的，他們擺脫了日本傳統的拘謹思維和文化包袱，大膽地選擇了西方的建築語彙，以集錦折衷的表現方式，來傳達他們對美麗新世界的冥想與期盼。

註6
臺北公園的古典
臺灣博物22卷2期，P. 6

《建築的理由》P.79

建築時尚1900

十九世紀末的西方建築大環境，已經從一個恢弘的年代，沉倫了一個世紀。那個恢弘的年代，被稱作「新古典主義」。十八世紀的後半世

紀，新古典主義將建築從洛可可的裝飾濫觴中，拉回到以理性處理眞實的建築態度，建築師嚴肅的質問建築的「本質性問題」。一個世紀後，建築風潮再次搖擺回去，建築師們沉緬於裝飾、感傷，和逃避眞實的設計心態，而更多的時候，建築創作退縮至只剩下個人品味的虛無飄渺中。在 1900 年前後，歐陸流行的建築風潮有：手工藝藝術運動(Arts & Crafts)，新藝術運動(Art Nouveau)，維也納分離主義(Viennese Secession)，裝飾藝術(Art Deco)，和折衷主義（Eclecticism，又稱作集錦主義）等。但是，也正是在這樣一個建築思維幾乎停頓的年代，另一波更深沉更徹底的建築反省悄悄的在發生，它接手了新古典主義的理性基礎，在二十世紀初，釀製了結構主義，它也催生了近乎革命性的「現代主義」的誕生。

在 1900 年眾多的建築時尚裡，以折衷主義爲大宗；它包括了各式各樣的復古主義，例如：希臘復古式樣，哥德復古式樣，維多利亞復古式樣，文藝復興復古式樣等。而更多的時候，建築設計是混成了不同的式樣在同一棟建築上。在現代主義尚未全面洗牌之前，當時西方的建築氛圍，正沉浸在一種裝飾浪漫、遠離眞實的年代；而其中最好的例子則是：誕生在曼哈頓城南的超高層建築。當美國建築師們在搜尋適當的建築語彙，來裝飾這些歷史上第一次出現的龐然大物時，很自然的，建築師們接收了當時盛行於歐陸的折衷主義。而日本建築師在世紀初，爲臺灣的新建築搜尋建築語彙時，難免也沾染了這種時代精神。然而，對日本建築師而言，他們的選擇也許較少來自對舊時代的緬懷，究竟那不是孕育他們母體文化的場域，較多的則可能是他們對西方的建築世界；另一個令日人既驚豔且浪漫的「異域」想像，所作的投射，以及其延伸的移情作用。

臺北公園的古典

無疑的，在建設殖民城市的年代裡，臺灣總督府博物館（現在稱作：

國立臺灣博物館）的建築設計是最出色的一棟。它將十五世紀，義大利文藝復興時代淬煉出來的西方古(Classicism)，首次落實在臺灣這塊土地上。建築師在移植西方古典時，已逾越了單純的對建築語彙或建築符號的選擇，臺灣總督府博物館的設計是一次建築師對「建築本質性」的深刻探討。亦即，建築師以「數學關係」，或稱「比例關係」來追求「空間美學」和形塑「空間經驗」；一如文藝復興時代的建築大師們所發現，且深信不疑的 (註6)。然而，遺憾的是，建築師的設計思維，無論是有心的或無意的，臺灣總督府博物館的誕生並沒有在殖民地上開花結果，澤被他鄉。雖然，臺灣總督府博物館的設計，其所詢問的建築議題之重要，以及它所觸及的深度，在眾多同時期日人的優秀作品中，無人能出其右，然而，它可能一直都是這塊土地上最孤獨的一件設計作品，它歷經一個世紀，無人理解，無人接續。此情此景也許可稱之為臺灣版的「百年孤寂」(註7)。

1915 年，臺灣總督府博物館新建完成，博物館坐北朝南，位於臺北公園的入口，臺北公園是當時臺北城內最大的公園。博物館的北面與半公里外的臺北火車站遙遙相對，兩座式樣迥然不同，但是同樣出色的建築，準確的建立了臺北城內最早，也是最重要的一條「公共軸線」。因為，它不只是一條城市軸線，它是一個世紀前，在一個殖民城市裡，一條連結了兩座供「市民」使用的「公共建築」的軸線。它是殖民政府一個重要的文明指標，因為，它展現了日本政府的都市視野。

在「公共軸線」兩端的建築設計，均出自日本新生代的優秀建築師野村一郎之手 (註8)。博物館的北面山門，五間六柱，比例端正，雄渾簡樸，它邀請市民來到博物館，也邀請市民來到臺北公園。博物館的南向迴廊，悠閒深遠，坐擁庭階前的荷塘垂柳，而綿延窗外的如茵芳草，彷彿碧玉燎原，等待一座大城的一親芳澤。在亞熱帶的漫漫長夏裡，臺北公園的夏日濃蔭經常是早年市民流連忘返的好地方。這些一

註 7
馬奎斯1967年同名小說Gabriel García Márquez, One Hundred Years of Solitude

註 8
又稱日本第三代建築師

個世紀前的遠見，至今仍深深介入臺北市舊城區裡市民的日常作息。

我們的城市 2000

日本政府相當負責的處理了殖民城市當時面對的問題。時至今日，人流、物流、資訊流高速流竄在城市之內與城市之間，過去「殖民時代」的問題，今日已替換成「移民時代」的問題。物流的快速有效，資訊流的無所不在，我們的城市正在快速與全面的異化與液化之中。

城市或鄉村的「地域性」來自其綿延的歷史文化與特定的地理環境，它曾經是長期孕育的，而且也是根深柢固的，然而，網路科技鬆動了這個年邁的邏輯。數位化的資訊在各自文化的底層，急速的短路、連結、再連結。虛擬化的資金激化了各地的經貿活動，原物料、成品、半成品在工廠、市場與城市間快速的交換。因此，無論是城市的內容或形式都在快速的液化與混成之中。

文化底層的短路，旅遊的冒險犯難，替換成虛擬世界與真實世界之間的局部印證。而無論是在真實的旅程中，或虛擬的旅程中，無可避免的文字與語言的障礙，構成溝通上持續性的窄化和謬誤。因此，實質的城市經驗是：「真實的旅人」或「虛擬的旅人」們自由的遊走，或閃躲在拼湊的「實存世界」、「感知世界」、「語言世界」，以及「網路世界」間。

城市的實體意象由實體空間作無序的連結，城市的抽象意象也在旅人的「符號空間」和「心理空間」中自由連結。城市在追求「文化包裝」以增加其「附加價值」時，符號經驗和象徵經驗儼然成為實質城市的主體；或說，行政單位在處理城市預算、城市規劃、城市管理，和城市意象時，皆以此為主導。旅遊者的都市經驗與虛擬經驗、資訊經驗與包裝經驗益加契合，而與當地居民的生活經驗和都市經驗則漸

行漸遠。城市被簡約成堆疊的符號、名詞、品牌、說古。居民對自己城市的陌生程度，幾乎等同於街上的觀光客。

傳統上，城市裡的藝術、文化、歷史，以及知識分別在美術館、博物館和圖書館等場所被流連、被討論。而今日，文化資產的分類逐漸模糊，滿足其所需之展示和討論的場所，也經常滿溢於這些傳統場域之外。城市是商業活動的主要場所，商品在市場上鍥而不捨的尋求更活潑、更友善的互動模式，廣義的商品在城市中涉獵不同的載體，開發不同的族群，創造新型態的傳播與演繹。因此，商業活動不僅解體了所有傳統定義的城市場域；例如：美術館、圖書館、遊樂場、商場、書店、餐廳、學校等。商業活動也積極的攻占了城市中的社交場所和社群關係，它重新調整了社會階級與人際關係。有些新的場所被創造出來，有些舊的場所被填入新的內容，例如：連鎖咖啡店／書店、主題餐廳／夜店、雙語幼稚園／托兒所、明星學校、在職教育、成人才藝班、慈善音樂會、深度旅遊團、外籍家傭、門禁社區(Gated Community)、公寓大廈管理委員會、重車俱樂部、愛犬俱樂部等。

城市行銷

現今資本主義不再以傳統的方式「創造利潤」與「累積資本」，不再是依賴商品的「使用價值」或是「交換價值」，而是其「符號價值」^(註9)。知識密集的經濟生產是在創造物品的功用，而設計密集則是在貨品或服務的成分中，兼備美學價值與符號價值，因此，消費市場進入個人品味的時代，生產變得具備文化特質。當我們細數市場上的所有商品時，幾乎沒有一樣商品不可以文化化，因此，結果是文化也被商品化了。

城市行銷是將城市以商品的方式來行銷，其行銷之對象可以是外地來訪的觀光客，在異鄉城市裡消費娛樂；它也可以是投資客；國內或國

註9
符號價值：因為是LV，所以可以賣超乎一般的市場價格。

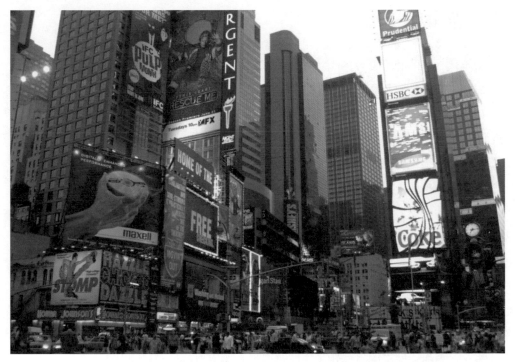

圖6　城市行銷─主題樂園式的城市開發 Time Square, NYC

際上的遊資，將城市視為一項可投資的產品（圖6）。因此，城市的
構築逐漸由本地居民的實質生活內容，移轉成為觀光客或投資客的
包裝需求。城市在產品區隔和市場定位的強勢需求下，無論大城或
小鎮均積極的在尋找城鎮自身的識別性(Identity)，或簡約後的符號性
(Symbolism)。城市結合了自己的童年往事，和居民懷鄉懷土的故園情
結，因而演繹出一系列既無法判讀，也無法驗證，但卻是無止無盡的
歷史說古、神話傳奇和文化傳奇。奇異的氛圍集結了奇異的創投產
業。因此，染上濃濃鄉愁的道德家、文化人和文史工作者；加上野心
勃勃的政治人物、行政主管和都市規劃師；以及從不缺席的土地開發
商，和嗅覺靈敏，與娛樂消費相關的投資人，因此形成了造城造鎮的
全新夢幻聯盟的。歷史文化是城市劇本，也是城市行銷時的附加價
值。舉個實例，在臺灣它被稱作「城鄉新風貌」，因此「臺灣意識」
被簡約成遊樂園區的「文化加值」，或「廉價附送」。

全球城市

1990年代，一群陌生的力量悄悄的在集結、替換和整合。在世紀初的 2000 年，「全球化」正式宣布全面接班我們的社會和文化。倉皇之中，我們是被選中的子民，但是沒有應允之地(Promised Land)，也沒有逃逸之路(No Outlet)。天下美聲善歌者何其之多，然而爲何我們只願步入「三位男高音」的音樂殿堂（Three Tenors，帕瓦拉蒂、多明哥、可瑞拉斯；帕瓦拉蒂已於 2007 年過世）。同理亦然，天下豐美之都何其之多，然而爲何「全球城市」(Global City)只有紐約、倫敦和東京？在城市的競合遊戲中，它們持續的吸引著全球的資源、人才、科技與金融。它們傲視群雄，它們將所有其它的城市遠遠拋諸其後[註10] 它們是俗稱的「M型社會」的另一個版本。

註10
Saskia Sassen, Global City, Princeton Press, 2001

在全球化的年代裡，當遊戲規則逐漸成型，當全球化的影響逐漸浮現在每一個個人、每一個家庭和每一個城市時，城市對自身的自明性，或符號性的需索，也變得無以屬足。城市的內化往簡便、編織和虛構的方向勇往直前；或說：全球化助長了城市的虛擬性格，城市被迫脫離了城市眞實的內在需求。城市的常態淹沒在旅程的虛構中。常民的生活混成了旅人的孤獨與浪漫，也混成了旅程中的失落與鄉愁。在全球化市場的運作規則逐漸整合時，各地城鄉面對的問題大致相同，解決問題的辦法也大致相同。都會區的人口因全球化而快速集中，而圍繞在都會區周邊的鄉鎮，或統稱「郊區」，其中低密度的蔓生式開發，其簡易、快速和複製的繁殖性格，已使得全球的城鄉面貌益發神似，而細究其組織方式時，也似乎如出一轍。如果行車於這些郊區的城鄉中，觀之其街道、廣場、賣店、商場、招牌、住宅、公司、建築乃至於其公園植栽等，應該不難感知當代都會與城鄉令人震驚的同質性。

城市新秩序

汽車文化、巨型賣場和低密度開發是形塑「郊區秩序」的「三位一體」，更準確的說，它是當代「都市新秩序」的簡明法則。因爲它的遊戲規則簡單，因此力量無比龐大，影響無比深遠。「都市」新秩序的逐漸成形，原因只有一個，來自於中產階級開始擁有汽車，而以美國都市爲首。二戰後，美國政府以國防安全爲考量，提出城市分散的都市政策，在城市周邊大量複製單戶透天私人住宅(Detached Single Family House)。新秩序對歐洲城市不無影響，歷經半個世紀的強力放送，逼使它們幾乎節節退守。一般而言，歐洲城市除了依靠觀光營生的老城或舊城區之外，新興區域幾無倖免，被新秩序收編盡淨。至於亞洲城市，對新秩序的來襲則有另一番驚豔，頗有趣之若鶩相見恨晚之憾。亞洲城市在全力，而多半是無力完全擺脫開發中國家的營運模式時，他們孕育此新秩序的客觀條件，基本上相似：其一是經濟決定論；在由農轉商的過渡型產業型態中，亞洲城市發展快速，中小企業蓬勃，土地價值激增，中產階級逐漸匯集，購買力節節上升，經濟榮景隨處可見。另一方面則是：亞洲城市的文化包容力大，對異質文化的融合和創新，能量十足。然而也正因如此，它們對異域文化流弊的免疫力也相對低落。基本上是因爲，亞洲城市在法治、行政和金融等制度面的落實單薄，人際關係遠比制度規章有效。民主和人權對大部分百姓而言，其理解仍然僵化，而且流於抽象的概念，這些概念通常僅能維持一個內容貧乏的表面形式，例如：因民主人權所延伸的，實質的社會公益和社會正義，基本上與西方社會的運作落差仍大。

主題樂園

無論是亞洲城市或西方城市，在文化流通上，雖有融合程度的不同，然而在全球化的浪潮中，無論快慢，其方向則大約一致。過程中，文化內容的討論往往遠少於文化形式的追逐，標籤化或符號化，再次成

圖 7　迪士尼樂園
圖 8　Time square Virgin Mega store, NYC

圖9　加拿大的West Edmonton Mall是全世界最大的購物中心，有哥倫布
　　　發現新大陸的實體模型船，免費海豚秀，以及人工造浪超級水上
　　　樂園等。(David Quick / Flickr)

為文化交換與融合的實際內容。這種態度不僅發生在處理外來文化上，甚至也發生在處理自己的文化時。最明顯的例子是主題樂園式的(Theme-Park-Like)文化處理。此名稱來自迪士尼樂園的設計概念，讓隨著迪士尼童話長大的小孩，有機會身臨其境的進入童話世界，其成功的說服力，幾乎是老少咸宜（圖7）。

當此概念進入市場行銷時，即便在大幅縮水的尺度裡，它依然成功。早期誕生於紐約的 Hard Rock Coffee 和 Hollywood Planet，在餐飲業蔚為一時的風潮，從紐約的餐廳流傳於全球各個城市的餐廳。而它的魅力還不僅止於此，它一一收編了：遊樂場、教育園區、文化設施、娛樂產業、地方產業、創意產業、房地產業、歷史建築再利用、城市行銷、政令宣導、行銷企劃、政治運作等，不一而足（圖 8、圖9）。

圖10
「羽牆」北京七九八

圖11
華盛頓美國災難紀念博
物館：館內小朋友製作
的窯燒磁磚

註11
Jewish Museum Berlin,
Daniel Libeskind, 1998

註12
Holocaust Memorial
Museum, USA
Washington DC, ei
Pei-Cobb Freed and
Partners/1994

而它所到之處，幾乎是無往不利，所向披靡。今天我們耳熟能詳的名
稱，幾乎都與它相關。草莓園、薰衣草餐廳、小人國、小叮噹遊樂
場、海洋生態博物館、糖廠、酒廠、菸廠、文化創意園區、紙博物
館、琉璃工坊、石雕公園、朱銘美術館、鄧麗君紀念館、蠟像館、民
俗文化館、鐵道藝術村、二二八公園、北京七九八（圖10）、長城
下的公社、澳底的開發、柏林猶太博物館（註11），美國災難紀念博物
館（註12）（圖11）…

眞情流露與虛情假意

主題樂園式的開發方式，使得藝術創作、歷史陳述、教育鋪陳、知識
倫理、政治神話、地方意識、鄉土情結等都在童話故事中完成，沒有
餘地，也毋須回響。經過了所有的這些速食速成文化的薰陶，我們的
表達與溝通，是眞情流露，也是虛情假意，終致我們自己也無法分
辨，或無需計較了。2006 年經濟部中小企業處策劃的 OTOP，一鄉鎮
一特色產品(One Town One Product)，的產業政策^(註13)，希望能誘導
出「文化創意產業」的蓬勃發展。這個一抄再抄的產業政策無法不讓
人聯想到旅居澳洲的越南僑商 Jimmy Pham。越南有 50% 的人口在聯
合國公布的貧窮線以下，全國有 50% 的人口在 25 歲以下。這代表了
極大部分的越南青少年正徘徊在貧窮邊緣，單只河內城裡，流浪街頭
的青少年便有一萬九千人。Jimmy Pham 以一名城市義工的身分，希
望解決越南大城裡，日益惡化的少年遊民的問題。Pham 創立了 KOTO
餐飲連鎖店，他利用這些三明治店的經營，僱用街上無家可歸的青少
年，教導他們一些基本的謀生技能，讓他們有機會回歸人生的常軌。
KOTO 意指 Know One Teach One。比較 OTOP 與 KOTO，兩者的思維邏
輯似乎近似，然而前者的無明確命題，也無所訴求，較之後者的務實
明確，索求社會公平正義，再再使得前者相形虛幻，它既是虛擬的假
議題，也是做作的假答案。政治人物借用主題樂園式的操弄，使得地
方上的商人與居民，雖然懷著愛鄉愛土的地方情結，卻多半認知有
限，或另有私心。因此，OTOP 的地方運作既是眞情流露，也是虛情
假意，我們既不願弄清楚，也無力弄清楚。

牆裡牆外

國立臺灣博物館是臺灣最早的博物館，和最早的公共建築之一。它自
己沒有圍牆，可是它坐落在圍牆圈限的臺北公園內，今天有人倡議拆
除圍牆，讓城市與公園有更緊密的關係，讓公園可以提供更好的服務

註13
菲律賓在 2004 年 11 月
Gloria Arroyo 政府提出
同名之產業政策OTOP
菲律賓的想法又來自日
本九州大分縣地方首
長 Morihiko Hiramatsu
於 1976 年的產業政策
OVOP；(One Village One
Product.)

給城市。然而這樣的理性思維，卻被類似「解體階級與權威」之類的象徵意義，和無遠弗屆的政治正確的操弄給淹沒了。圍牆的拆或不拆，在媒體宴請的赤裸午餐裡^{（註14）}，經常陷入近乎弱智的討論。震災之後，新校園運動被簡約成若干似是而非的教條，無圍牆的校園詮釋是其中之一，當校長與教師無法掌握教育的新命題時，一個口令一個動作，「短路」反而成了「標的」。工程驗收後，校方往往在管理的現實與家長的殷殷關切下，悄悄的用透明的圍牆（植栽或鐵絲網）將校園再次圈圍起來。至於「中正」文化園區的藍瓦白牆，也在無感知、無思維的狀態下，被視為封建餘孽，必須清除而後快。如果從建築歷史的形成，或都市歷史的形成來看，建築元素大約都有其時代的適當性。圍牆曾經是有效的管理工具，它曾經適當的處理過公私領域，它也曾適當的處理過都市裡具有層級性的(hierarchical)活動和事件。它曾適當地保護過城裡的市民和活動，它也曾適當的保護過城裡的空間品質和功能需求。

註14
William Burroughs
1959年的著名小說
"Naked Lunch"

二元之間

時代在改變，城市也在改變，城市裡新的功能和需求，仲介了建築設計的新概念和新元素。即便如此，時至今日，城裡的許多「牆」仍在局部的或片面的執行著時代賦予的功能。因此，答案通常不是「拆或不拆」，亦或「接受或拒絕」，反而經常是在二元對立之間，尋找更大的平臺，或更有彈性的平臺，來承載更多的需求，和不期而遇的交換。設計不只是裝飾，設計更不只是替政治、文化、教育提供所需的裝飾。設計就是文本，當它「專業的」處理功能需求上的衝突，或環境事件上的衝突時，它就是主體，它不應該是一個可有可無的「附加價值」。如果這樣的認知被接受，牆的想像應該可以無比從容，牆的形式也應該可以無比動容。

國立臺灣博物館附近的圍牆，乃至於老臺北公園周邊的圍牆，它身處在臺北城內最古老的城區之一，它卻也坐擁臺北城中最繁華的商業活動，和最豐富的文教活動與政治活動，因此這道圍牆的處理，如果落在夠深刻的業主，和夠專業的建築師手上，以此圍牆作爲設計上揮別的起點(Point of Departure)，我們可以期待的應該不再是「有牆」或「無牆」的淺碟式論述，或無訴求且無意識的設計行爲。它反而可能是一次「是牆」或「非牆」的再次著陸，在老城區裡，創造一帶具有區域性特質的空間，它可以重新誘發公園周邊，由實質的人流、物流、資訊、活動和事件所共創的城市文本。

勇者的鄉愁

歷史是「回不去的他鄉之地」，歷史的容顏有許多開朗的段落，也有許多陰暗與失望的章節。我們習慣彼此，陪伴彼此，但不再爲彼此激情，因爲歷史是一種無法處理的鄉愁，它也將是現代人無可避免的「鄉愁的終點」。

長年離鄉背景旅居紐約，任教於哥倫比亞大學，是西方最重要的公眾良心之一的巴勒斯坦裔作家愛德華‧薩伊德(Edward W. Said)，他建構了後殖民主義的理論基礎，在主流文化之外的角度，觀察並反省西方文明。讓我用薩伊德曾引用過的一位中世紀日爾曼高僧的話，作爲本文的結束，也借此回答臺灣在國際化時自己所造成的的困境：一個人若覺得家鄉是甜美的，那麼他只是個纖弱的雛兒，若認爲每一吋土地都是故土，那麼他是個強者，但若將整個世界視爲異域之地，則他已是一個完人。

(2008年8月)

2 土地的想像與真實

越後妻有大地藝術祭三年展

「土地」、「故鄉」是一個人家都關心,都願意有所付出的對象。然而,在我們動手處理我們關心和愛護的事物之前,似乎應該先回答一個更深沉的問題:「我們真正相信什麼?」

2008

年夏天，我帶了 24 位淡江大學建築系的學生，到東京參加由日本女子大學篠原聰子教授與我共同主持的 TKU / JWU 住宅工作營，這已經是兩校第三年的互訪。我們一起在東京城裡辛苦的工作了十二天，完成了在東京神樂坂區（(Kagurazaka)的一個老舊社區的住宅策略與設計。最後的兩天，日本女子大學的師生安排了這趟意外的「越後妻有」之行。出發前，我對此地一無所知，然而旅途中，山川起伏，良田沃野，閒閒的村舍農舍透迤道途，「土地與人」的關係一再的撼動著我，一種古老，卻似乎已久遠喪失的官能悸動，揮之不去 (圖 1)。

越後妻有大地藝術祭三年展

在日本島的西海岸，新瀉縣的越後妻有地區是日本的稻米之鄉。幾個世紀以來，該地區一直維持著優美自然的農業地景，居民也一直過著樸實清苦的農村生活（圖2）。在過去的半個世紀裡，日本的經濟與社會快速蛻變，越後妻有地區在轉變的過程中，長期面臨著農業萎縮人口流失的結構性問題。於是地方政府於 2000 年，推出第一屆的「越後妻有大地藝術祭三年展」，希望藉此藝術活動，帶動地區性的產業、觀光、文化、藝術與生態的復甦。進而試圖探討當代多元內容的農耕生活的可能性，希望藉由經濟與產業的再生，能說服年輕世代回到鄉村，回歸自然。九年以來，「越後妻有大地藝術祭三年展」重新處理土地、農耕與人的關係的企圖，顯然的點燃了藝術與觀光兩項產業的希望，而在「振興產業」與改善「人口結構」上的成效，則始終欲振乏力，無以爲繼。雖然成就未定，利弊互見，然而清楚看見的是：政府的決心，徹底的執行，高品質的藝術產出，觀光進入優美古老的農耕與土地。

圖1
越後妻有的田野

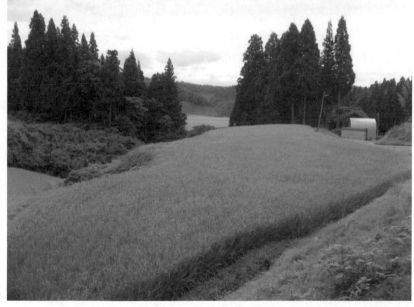

圖2
農戶與稻作

地理背景

「越後妻有」地區在日本新潟市南端 90 公里，新幹線2小時的車程可抵達東京，此區面積762.35平方公里，大於共計23區的大東京市，約略爲臺北市的2.8倍，新北市的0.37倍。高層變化在海拔2145公尺和81公尺之間；此區包括：十日町市、川西町、津南町、中里村、松代町、松之山町六個鄉鎮。

越後妻有西陲爲高層 250 公尺到 800 公尺之間的皺摺狀高山縱谷區，信濃川由南向北流，河谷台地逐水展開，形成九個階梯狀的盆地，爲日本最大的梯田稻作區。越後妻有的闊葉天然林區，占全區面積的54.4%，是地球上最古老的闊葉林區。過去 25 年間，越後妻的林地面積，增加了11.5%，它部分地說明了農地廢耕的情形。在冬季，西側中國內陸的寒流經過日本海東移，吸收對馬海峽的暖流帶來的潮氣，在中央山脈的阻擋下，帶給越後妻有地區豐沛的雪量，它是全球雪量最豐沛的地區之一。闊葉林區的腐葉經由信濃川帶回海洋，也創造了日本海上最豐饒的漁區。

察諸日本群島的遠古時期，人類活動在越後妻有的遺跡頻仍，它說明了此區適宜人居的條件，它也見證了人類曾經依附於自然的緊密關係。由於闊葉林的落葉厚厚的覆蓋著越後山區，肥沃的高地土壤和信濃川河域創造了禽獸棲息的最佳條件。大約在西元前 12,000 年至西元前 300 年的繩紋期 (Jomon Period)，人類穴居和獵食的活動已經在此發生。特別是在距今 4,500 年前的繩紋中期，沿著信濃川中游的河谷地區，以越後妻有爲中心，有成熟的窯燒器皿陸續出土，驗之以繩紋中期考古遺跡分布的數量和密度，此區已有大量的人類出沒，它說明了人類與土地最原始的關係。

圖3
冬季的小學生

社區背景

越後妻有雪量極大，地方政府的剷雪費用負擔沉重，也因為冰雪封山的長冬，社區發展出一套互助系統，目前仍維持了約 200 個互助社區(圖3)。1955 年越後妻有地區有 85 個小學，他說明了長冬積雪時，山區裡通行的限制和聯絡的範圍，而小學是互助社區的中心。在嚴苛的冬季，單戶或少數農家是無法獨立存活的，村落裡的農戶彼此依存，互助自足，度過長達半年的雪季。

　山區裡因為農耕、地型或天候，社區自然形成。因此，社區不需要營造，它因為需要而發生或消失。社區的組織化建立在客觀條件上，它是解決具體問題的答案，無論是處理生產的或氣候的問題。在小農制的農業社會裡，它被需要是真實的，它不是想像出來的，也不是殘留的緬懷或鄉愁。臺灣大部分的城市已經步入後工業化的都市型態，人與人的疏離，人與家庭的疏離，乃至於家庭與家庭的疏離，是我們共通的生活經驗，即便部分的我們不習慣、不願意，客觀的事實並沒有因此改變。價值的傾倒是危險的事情，但是，這也是現代人無可奈

何的事情。這是一個人流、物流、資訊流的年代，也是一個連結再連結的年代(Age of Connectness)，新秩序在不同的實體社團間、或虛體的網域間蓬勃發生，人際關係、家庭關係乃至於社區關係正在悄悄的重新被定義。因此，相較於越後妻有的山區村落，或傳統的互助社區，我們面對的都市問題與之相去甚遠。我們也許應該在丟出答案前，先釐清我們面對的問題。臺灣政府熱情投入的「社區總體營造」，應該不是每一個時代每一個城市的萬靈丹。

圖4 水上勉：越後‧親不知　　圖5 寒村 (佐藤一善 攝)

文學背景

當旅遊巴士穿過中央山脈，出了綿長的隧道，眼前豁然開朗，山川壯麗，景物豐饒，儼然進入了另一個國度。不期而遇之中，似乎隱藏了一絲似曾相識，既陌生且熟悉。回來到臺灣，翻查之下，才了解原來越後妻有曾與兩位著名的日本作家有一段文學因緣。他們是川端康成和水上勉。

1968 年的諾貝爾文學獎得主川端康成，他的許多著作中，最廣爲流傳的名著應該是《雪鄉》，小說裡那段纏綿的雪國戀情，就是發生在越後妻有的多天。男主角島村第一次遇見女主角駒子，是在火車上，當時兩人並不認識，年輕的島村將抽象的愛情想像，投射在同車陌生女子的側影與窗外的雪景上。下面節錄川端小說中有名的兩段文字：

「… 然而，景色卻在姑娘的輪廓周圍不斷地移動，使人覺得姑娘的臉也像是透明的。是不是眞的透明呢？這是一種錯覺。因爲從姑娘面影後面不停地掠過的暮景，彷彿是從她的臉的前面流過… 。這使島村看入了神，他漸漸地忘卻了鏡子的存在，只覺得姑娘好像漂浮在流逝的暮景之中。」

「穿過縣界長長的隧道，便是雪國。夜空下一片白茫茫，火車在信號所前停了下來。」

水上勉的純文學作品大抵是以靠日本海的「北陸」爲背景，因爲這裡是水上勉的故鄉（圖4）。1919 年他出生於福井縣一處臨海叫作若狹的寒村。德川時代，福井縣屬於越前國，與越中、越後（新瀉縣）皆屬「北陸」，福井的天候地理條件與越後相近，越後妻有在福井縣的北邊不到 30 公里的地方。水上勉出生於木匠之家，父親常年在外，由母親一人務農爲生，維持著有幼兒五人的家計，因此水上勉從小是在極端貧寒的環境裡長大，他九歲離家，在京都寺廟裡做過七年和尚。因此，水上勉在《越後親不知》小說裡的山村故事，應該是從他自己童年生活經驗中自然流溢出來的。

小說集《越後親不知》敘述越後的山區裡，揮之不去的窮困與村民長相伴守的許多故事。書中對越後山區當年的生活景物多所敘述，人依賴土地，土地考驗著人，而更經常爲難的是山裡的窮人。水上勉讓人暴露在自然之中，讓我們更了解赤裸的自己（圖5）。

「從越後的親不知，沿著兩岸斷崖徒壁的溪流歌川，往上游約五公里處的深山裡，有個叫作歌合的寒村。歌合僅有十七戶人家，看著這些緊貼著溪谷坡面，在屋頂上放著石頭的簡陋住家，實在令人覺得不可思議，為什麼要在這麼偏僻的地方生活呢？這個村莊真寂寞的可憐。」（越後親不知）

「杉津村對外交通的北陸路，距離京都並不遠，可是近江境內有幾座高山聳立，一到了冬天，就積雪頗深。越過大雪紛飛的越之大山，總有一天，會見到我的故鄉。（萬葉集）」（越之女）

水上勉的故宅，出自其父親宮大工水上覺治之手，是一棟木造日式古宅，原座落於日本福井縣大飯町。因緣際會，此宅於 2008 年拆解後，飄洋過海重組於淡水滬尾砲臺旁的公有地上，它也將是未來的和平印象公園的預定地。目前，古宅已接近完工中。

農耕背景

經過好幾個世紀，越後妻有的農民發展出一套成熟的「高山水稻」養植法，直到今天，越後妻有仍是日本最主要的稻米生產區。信濃川和它的許多支流，輾轉蜿蜒在山區裡，河岸兩側長年累積了廣袤而肥沃的沖積河床，越後妻有的農民截彎取直主流與支流的彎道，改造山區的地形，在廢棄的河道上創造更多的沃野良田，繼之，他們將村落建立在由彎曲的舊河道所圍繞，但是已剷平的高地上。因此，一個一個山區的生產臺地，沿河展開，形成今天特殊而優美的農耕地景。

從1965 年到2002 年的 37 年間，越後妻有地區水田面積的比率增加將近 8%，而全國水田面積的比率則縮減將近 2%。它說明了越後妻有地區適宜水稻耕作，生產其它經濟作物的彈性較小。在 2000 年之前的 35 年間，全國農戶總量減少將近 60%，而越後妻有地區農戶的減

少則是略微超過 40%。全國農耕面積總量減少略微超過 20%，而越後妻有地區農耕面積的減少則是接近 40%。35年來，全國農戶大量減少，但是水田耕耘面積則沒有太大變化。因此，它說明了：日本有相當人數的農民以機械化耕耘，甚至改採大面積的「大農制」生產方式。而在越後妻有地區，農民與土地的縮減比例大約一致，因此，此區先天的地理條件，讓農民仍維持著傳統的精緻水稻耕作方式。

人口背景

1872 年，日本全國的人口總數為 33,110,825 人。當時日本島的東岸大城，東京的人口是 779,361 人，大阪的人口是 530,885 人，而西岸的新潟的人口是 1,456,831 人，超過東京大阪的總合。歸納原因，農耕仍然是當時最重要的時代產業，進入二十世紀後半段，產業形式改變，西岸的農業人口向東岸的新興工業城大量流失。其次，則是十九世紀末，日本與中國沿海城市商業往來頻繁，新潟則是當時日本西岸最繁榮的海港城。在 2000 年之前的 35 年間，日本全國人口增加了 42%，而越後妻有的人口，減少了 37%（資料來源：總務省統計局國勢調查報告，2000）。

然而，今天越後妻有的人口位居全國倒數第二，僅次於離島 Sato Island。根據日本國立社會保障人口問題研究所的資料，在 2000 年至 2015 年之間的 15 年，全國人口只萎縮了 0.5%，而越後妻有的人口則將萎縮 12.3%。在 2000 年至 2030 年之間的 30 年，全國人口將萎縮 7.4%，而越後妻有的人口則將萎縮 34.6%。越後妻有除了嚴重的人口流失問題外，它的老齡化問題也是全國第一。根據同樣的資料來源，越後妻有地區 65 歲以上的老齡人口，在 2000 年是 21,145 人，占地區總人口數 77,422 人的 27.3%。平成 15 年 12 月（2003年），「日本將來推計人口」的報告顯示：2015 年，此數值將為 34.5%，而在 2030 年時，此比例將是 41.9%，往一半的人口比例逼近。

圖6 越後的冬季（佐藤一善 攝）

圖7 剷雪（佐藤一善 攝）

冬季的越後

佐藤一善是一位農夫，終其一生都生活在越後妻有的松之山町，他是
一位道地的農夫，晚年學習攝影，以影像記錄自己的家鄉，若干年
後，聚影成冊，出版了《松之山─吾之故鄉》。我在當地的自然科
學博物館(Museum of Natural Science)─「松之山森之學校」看到這本

攝影集時，爲之驚動，書中越後的冬季留給我浪漫而流連不去的印象，特別因爲那是一個蟬鳴在耳的夏季午後 (圖6 、 圖7)。遊蕩在展覽室裡，我看到牆角有一群小孩圍著一位老先生，他們正在學習用枯枝做手工藝品，老先生和藹的說明吸引了小孩，也吸引了我。似曾相似的神情讓我想起了攝影集的尾頁，有一張攝影師正襟佇立在架著腳架的相機前的照片。老先生比攝影師老了許多，但是應該是他。

老先生親切的答應了在我的《松之山—吾之故鄉 》上簽名，我跟在老先生後面，走到他的小辦公室，他迅速的清出一張桌子，然後把毛筆硯台端出來，老先生端正工整的在頁首爲我寫下自己的名字。之後，他找出一張衛生紙，壓在濕氣未盡的水墨上，方才將書本闔上還我。我們語言不通，我無法表達感激之情或好奇之心。但是，我看到老先生小心翼翼的處理著異鄉之人對自己家鄉的珍惜，他不只是在簽名，那是一個無聲的儀式。

「大地藝術祭」 的藝術

累積 2000 年和 2003 年參展的藝術作品，「越後妻有大地藝術三年祭」擁有超過 200 件作品，保存爲永久性展覽，參加 2003 年藝術季的藝術家共有 157 位，來自 23 個國家。下面列舉其中的七項作品，試圖以文字貼近它們的設計概念。

「農舞臺」

遊客的「越後之旅」從這裡開始。農舞臺是一個集資訊、展覽、商業於一身，爲旅遊觀光而設的白色建築 (圖8)。它形同蜘蛛，但是只有四支腳，每支腳都是一個入口或出口，它們收集來自基地周遭四個重要元素的旅人，亦即：溪流田野、商店街、火車站與停車場。四個入口在建築平面上，延伸交叉成 X 型的動線系統，連通主要的功能空間。

圖8 農舞臺

越後的冬天積雪三公尺以上，因此，農舞臺的主要空間屆時仍將浮在
靄靄白雪之上，遊客可遙望越後妻有四野的寒煙冬色。建築物下方的
半室外空間，在冬天，將有厚厚的雪牆圍繞它，成為天然保暖的室內
活動場所。而在仲夏的午後，這裡涼風來去自如，有遮陽避雨之效。
屋頂的山型透空鋼架，依據當地冬季的風向設計，風雪過後，它將滯
留厚厚的積雪，在屋頂上形成數個雪坵，因此，除了幾片垂直的落地
窗外，整棟白色的建築將隱藏在白雪覆蓋的大地中。農舞臺的建築設
計是由國際知名的荷蘭籍建築事務所 MVRDV 設計的。

教室

農舞臺裡有一間小學生的教室，教室裡所有的地板、天花、牆壁、課
桌椅和設備等全部漆成綠色 (圖9)。教室是三角形的平面，它剛好是
由一個正方形對半切開而得的三角形。三角形的長邊是明亮的落地
窗，放眼窗外，便是疊疊的梯田，稻浪起伏，色澤飽滿，綠油油的稻
色由窗外接通室內的綠色，教室裡的學習是不夠的，大自然的孩子向
大地學習時，學習從教室延伸到真實的大地 (圖10)。

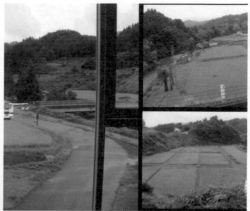
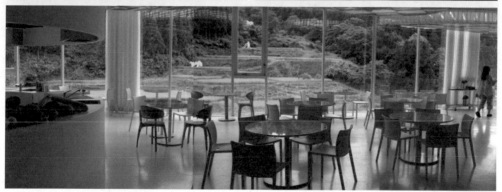

<div align="right">

圖9　農舞臺的教室
圖10　學習從教室延伸到窗外
圖11　農舞臺的餐廳

</div>

餐廳

農舞臺裡的餐廳，是由 Matsudai Shokudo and Jean Luc Vilmouth 共同設計的。他們的設計處理了五個元素之間的關係：鏡面的餐桌、有地景照片的燈具、窗外的梯田、食物和閒聊。當旅客走進餐廳，端著自助餐的食物，找到位子坐下以後，映入眼底的是桌面上的影像，它們是一張張越後妻有地方的鄉野風光照片，反映在鏡面的餐桌上。仔細推敲一下，才發現這些影像來自天花板上的一具有蕾絲鑲邊的巨大圓形燈具，燈具的面板滿滿的覆蓋著透明的影像。於是話匣子打開，從地方風物談起，再閒聊到桌上的食物，而盤中的食物是本地傳統的食

圖12　夏之旅　　　　　　　　　　　　　　圖13　夏之旅

材和料理，它來自大片落地窗外的農作和土地。在這間餐廳裡，生活
與土地緊緊的扣合在一起。這是越後地方常民每日生活的一部分，但
是對觀光客而言，餐廳的經驗卻是一次輕微而優美的提醒。餐廳的設
計師是 Matsudai Shokudo 和 Jean Luc Vilmouth（圖11）。

夏之旅（Voyage d'Ete）

童年，記憶裡的夏天，有夢幻，有甜熟，有驚嚇，也有失落；它一幕
一幕的，在這間廢棄的學校裡被掀開。許多感知都是生命中的第一
次，那是早期的生命，感官和知覺都特別敏感，特別深刻。因此，每
當記憶叩訪時，撼動的特別深，驚嚇的特別深，失落的也特別深。那
些感官的記憶，反覆重疊在生命裡的其它經驗中，因為它太深刻，所
以每次它都溜出來，每次它都攪亂了每一個新的記憶，每次，它也不
可避免的將自己重新拼貼一次。記憶裡有多少真實，實在不需要計

圖14　月影之鄉　　　　　　　　　　　　　　　　　圖 15　月影之鄉

較，可是，那種無時無刻，似乎都將流失的恐懼，讓我不得不計較那個感知還剩下了多少。那種曾經流動、柔軟的感知。這個作品是兩位法國藝術家 Christian Baltansky 和 Jean Kalman 的共同創作（圖12、 圖13)。

月影之鄉

山區裡人口流失，青少年人口也跟著減少，因此越後妻有的中小學校日漸荒蕪，前文提及的「夏之旅」便是裝置在偌大的一所荒廢的學校裡。月影之鄉則是另一所廢棄的小學，爲了配合山區裡套裝旅遊的需求，建築師將小學改造成青年旅館（圖14 、 圖15）。大地藝術季有 200 多件地景藝術，它們散置在 762 平方公里遼遠廣闊的山野裡。悠閒的滯留山中數日，成爲越後妻有發展觀光事業最吸引旅人之處，「月影之鄉」提供了如此這般迷人的山中夜晚。年輕人未必就會因此返回山林，但是山裡自然與藝術、白天與夜晚交疊的旅遊經驗，是城市人來自山野偶爾的心悸。

圖16　鑿痕滿溢的老屋　　　　　圖17　工具

鑿痕滿溢的老屋（Scratched House）

這棟老舊的木造農宅，是觀光客最喜歡的宅院之一，因為，屋子裡的每一片牆面、每一寸木料，都小心翼翼的覆蓋了一層綿密的刀痕，無論是遠觀或褻玩，觀者也許都能體會到它的流利瀟灑之中不失溫文爾雅。

圖18　松之山森學校　　　　　　圖19　樓梯的蟄伏

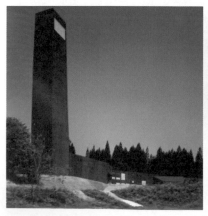

老屋的完成歷時三年，前後大約有 60 位與藝術或建築相關科系的大學生參與，他們將垂危的老屋逐一拆解，再重新組裝起來。從此以後，他們安步當車每年都來，在古宅的室內留下一刀一刀的痕跡。雖然刀痕無處不在，幾乎滿溢，然而細細讀過，幾乎找不出一絲凌亂，一絲大意（圖16 、 圖17）。山裡的日子應該就是這樣，它需要不停的勞動，和無盡的付出，其中沒有太多的大道理，也沒有太多的思辨與爭執。

松之山森學校 （Museum of Nature Science）

這是山裡的一座自然科學博物館，又名「蛇屋」，因為它的形狀神似一隻昂首游走的蛇 （ 圖18）。管狀的鋼板外牆上滿滿的蓋著一層土黃色的銹蝕，這個材料叫作耐銹鋼(Cortan)，鐵銹反而是鋼板的保護層。蛇身滿布銹蝕的皮膚上，刻記著寒暑更迭的次數，使它看起來益形蒼老而睿智，它守護著山林的智慧，也守護著四季的奧秘。

室內的展覽室裡，循序呈列了許多圖片、說明、裝置和遊戲，一一走完，你便來到展覽室的盡頭，你意外的發現，面前坐落著一座樓梯，一座幽暗隱微，筆直得似乎上通天廳的樓梯。庭院深深深幾許，在黑暗的樓梯裡，你別無選擇，靠著一丁點微弱的光線，你只能義無反顧的努力往上爬（圖19）。

圖20　你覺得你是一隻鷺

經過了許久、許久、許久⋯你終於來到塔頂。落地窗片外面的日光，逼得你無法直視窗外，這時，你才注意到牆上掛著一張巨幅的「春蠶出繭」圖，在侷促狹窄的塔頂，你無法迴避牆上的訊息。終於，你的瞳孔逐漸適應，在夏日驕陽的照耀下，窗外，你看到整個越後的山野，一層一層，整片整片的鋪陳在你的眼前，沒有盡頭，不願終了。冬天終於過去，你為了春天而來，你覺得你是一隻蠶（圖20）。

「大地藝術祭」 的籌備

今年是第四次的「越後妻有大地藝術祭三年展」，展出作品超過 350 件，散置在越後妻有的山野裡。今年的展覽將一直熱熱鬧鬧的延續到秋季結束。籌備工作一如每一屆的藝術祭，繁雜瑣碎，永無盡日。但是，工作團隊細膩縝密的投入，一如日本人處理的每一件事情，形式與內容兼備，軟體與硬體無一缺席。龐大的經費來自地方政府與中央政府，更多的資金則是來自日本知名企業的贊助。準備工作由藝術家、專業的藝術行政人員，和地方政府共同參與。展覽期間，主辦單位組織了一個成員來自全球各地，前後超過 3,000 名的志工大隊—「小蛇隊」，在山區裡提供旅遊與學習的服務。整個藝術季安排了超過一百場以上的相關活動，如：各種型式的大小音樂會、座談會、戲劇展、短片展、錄像競賽展、名人講座、學術研討會、短期課程等。此外還要再加上當地的傳統節慶、地方祭典等。參觀服務包括：巴士導覽、套裝旅遊、藝術工作坊等。永久性的建築包括：自然科學博物館、電影院、劇院、音樂廳、無數的資訊站和教室。這些設施裡陳列了完整的周邊促銷商品，有書籍、畫冊、飾物、紀念品與藝術複製品等。另外，在十日町的鎮上有一座寫眞館，它寫作越後的歷史，寫作遊客看不見的越後。

「大地藝術祭」 的思考

「越後妻有大地藝術祭」在 2000 年舉辦了第一屆的三年展，12年以來，藝術祭帶給大家許多靈感，和許多激勵，同時，它也帶給大家許多未被回答的問題。我們仍然希望知道：此地，外地人或國際旅人與在地的關係如何？它與一般的觀光小鎮有何不同？今天，年輕人與土地農耕的關係還有開發的空間嗎？今天，藝術眞的與產業有關係嗎？產業眞的與藝術一樣無國界嗎？藝術可以和產業一樣被管理嗎？2000 年 8 月 10 日舉行了一個座談會，討論：「從同質城市到地方步調」，會中有下列四項討論，它回答了部分的問題：

1. 博物館眞的記錄了眞實的文化和歷史嗎？
2. 藝術是一種新的教育型式：藝術創作來自居民、遊客和藝術家的合作。創作的過程中，每一個參加的人同時在教導別人，也同時在彼此學習。
3. 公眾支持藝術嗎？公眾爲什麼要支持藝術？
4. 圈內人與圈外人的共同參與創造了藝術。

麥可・海頓（Michael Hilden）曾經負責過芬蘭及許多國際團體在環境政策上的擬定與執行。他認爲：「農業、經濟和社會是混合體，不可能被分開處理。今天，已開發國家的農業模式與政策幾乎無一符合永續的精神。在農業上的生產成本與購買力之間，全球仍然存在著嚴重的落差。開發中國家有權力發展農業，但是需要永續性的全球控管。永續性關乎未來，然而成敗的關鍵卻在今天。」

「在地分工，全球管理」的全球化概念，在節能永續的思維模式裡，遭到眞實與務實的挑戰，而其中以「農產品的全球化運作」所遭受到的質疑最大。無論是日本或臺灣，我們都嚴重的依賴進口的糧食，包括麵粉與肉品。因此，小國民眾的我們如果不作長遠算計，無論我們的電子加工業如何發達，如何成功，我們可能都將無法負擔每人每日必需的基本糧食。

因此，讓我們暫時忘掉日本九州大分縣於 1976 年提出的地方產業
政策 OVOP（One Village One Product），以及所有相繼效尤的，如：
1997 年，泰國政府在亞洲金融風暴後提出的產業政策 OTOP（One
Town One Product），或是 2004 年 11 月，菲律賓 Gloria Arroyo 政府
提出的同名產業政策 OTOP。也請我們的農村和管理單位，忘掉缺乏
思辨的抄襲，也忘掉由臺灣經濟部中小企業處策劃的同名產業政策
「一鄉鎮一特色產品；OTOP」。農業不是觀光娛樂事業，也不是大
起大落的賭博事業，「主題公園」式的農村政策和土地政策，只會讓
我們的農村更形殘敗，農地更為支離破碎。讓我們務實的回到問題的
原點，從臺灣的糧食需求開始，從農地使用的管理開始，讓我們回歸
到人與土地之間最原始的關係，彼此信賴，相互依存。

Jenny Holzer: Natural Walk

大自然既柔情，且兇猛，人類也是一樣。因此，我們不斷的挫折，也
不斷的調適，我們仍在尋找合適彼此的關係，因為這個關係始終在改
變。我們需要彼此了解，相互提醒，共同來綿長這亙古不渝的戀情。
活躍於 1980 年代，國際知名的美國符號藝術家 Jenny Holzer，寶刀未
老在 2003年為大地藝術祭創作了 "Natural Walk"。Jenny Holzer 為大自
然寫下 102 行詩句，曖昧的詩句一如情人之間的呢噥軟語，Holzer 將
詩句刻在 102 塊石頭上（石頭的尺寸大約是 30cm x 20cm x 10cm），
然後將之散置在 1.8 公里的林間蹊徑，讓尋尋覓覓的山林旅人，可以
駐足休息，停車借問。

> I walk in
>
> I see you
>
> I watch you
>
> I scan you
>
> I wait for you
>
> I tickle you

I tease you

I search you

I breathe you

I talk

I smile

I touch your hair

You are the one

Who did this to me

…

I cry

I cry out

I bite

I bite your lip

I breathe your breathe

I pause

I pray

I pray aloud

I smell you on my skin

I say the word

I say your name

I cover you

I shelter you

I run from you

I sleep beside you

I smell you on my clothes

I keep your clothes

……

(2009年11月)

3 都市鄉愁

回不去的它鄉之地

我們無需把我們的都市願景，建立在故國遺老的莫名鄉愁上。這種「鄉愁情結」應該不是有家歸不得的兩岸矛盾，也不是農工轉型中的城鄉矛盾，它也許只是對不再適用的舊知識的不忍割捨吧。

都市鄉愁

鄉愁(Nostalgia)令人眷念，也令人不忍。文學批評家王德威對臺灣半個世紀以來的鄉愁，曾有這樣的看法。早年國民政府播遷來臺，濃郁的鄉愁來自海峽對面那塊遙遠的土地，日思夜想，有家難歸，強迫切斷的感情的不堪是朱西寧、司馬中原、白先勇等人的文學作品的主軸。1970 年代，另一批年輕作家，如黃春明、王禎和、七等生、王拓等人，他們的小說所敘述的鄉愁，則是另外的一種。在農業社會轉型成工商社會的過程中，城市裡討生活的農村子弟，在節奏緊張，無法調適的都會生活裡，回憶故鄉田園生活的哀愁。無論是海峽對岸的，或是田園故里的，小說中家鄉的面貌總是依稀可辨，歷歷如畫。到了1990 年代，新生代作家李永平的《吉林春秋》、《海東青》，張貴興的《我思念的長眠中的南國公主》等小說，書中人物的故鄉開始呈現了一種我們不熟悉的面貌，它是拼貼的，是模糊的，甚至是難以確定的年代和地點。故鄉的面貌混成了城市與鄉村，本土與異域，更多的時候是真實的也是虛擬的，它是一塊永遠回不去的它鄉之地。

這塊永遠回不去的它鄉之地，和我們現在身處的環境，無論是鄉村或是都市，並不是沒有關係的。當我們檢驗鄉愁式的文學內容時，這些小說準確的指出我們的城市的兩種本質。一是不斷蛻變的性格，另一則是難以描述，難以掌握，模糊且偶然的性格。法國大哲尚·保羅·沙特在 1950 年代第一次訪問美國時，他看到房地產開發商買下一棟公寓，把它拆了之後，蓋起一棟更高更大的公寓，五年之後，這棟公寓賣給另一位房地產開發商，它會做同樣的事情，將同一棟公寓拆了，並且這塊基地上，蓋起另一棟更高更新的大樓。沙特說：「對美國的居民來說，美國城市的風景是浮動游移的(moving landscape)，但是對我們巴黎人來說，城市是我們的『家』，我們的『殼』。」半個世紀後的今天，我們赫然發現，我們的都市命運與沙特所描述的美國

圖1
每一個城市都是一幅浮
躁不安的變動中的風景

都市並無二致，而此現象已然成爲全球都市的普遍現象。美國的城市
命運，重演在每一個地方的每一個城市。它不僅發生在城市的內部，
它更無所顧忌的發生在城市的邊緣。包括巴黎，包括臺北。二十一世
紀初，每一個城市蛻變的速度正在有增無減。每一個城市都是一幅浮
躁不安的變動中的風景（圖1）。

暗房

城市的另外一個性格，就是「難以描述，難以掌握」。我們可以用
2000 年臺北市立美術館雙年展，曾經參展的一個叫做「暗房，Dark
Room」的作品，來作爲這個都市性格的一個註解。藝術家在美術館
內架起一間偌大的暗房，暗房裡亮著悠悠的紅光，桌上排滿了一盤盤
的藥水。遊戲規則是，任何人都可以帶自己的底片去那裡沖洗，但是
你必須留給暗房一份沖洗好的照片。雙年展結束時，作者將擁有所有
的照片，並會將它們展覽出來。這是個巧妙的機制，毫無偏見的記錄
下了臺北的「眞實」。這個機制收集了西元 2000 年，在展覽期間，

來臺北市立美術館參觀的部分觀眾，他們的視覺影像或心靈影像的片段記錄。它的構成元素是非常個人的，它的總體呈現卻是全面的。臺北城、臺北人以及所有圍繞在這個城市與這一群人周圍的情緒、記憶與認知，都在這張由影像拼貼而成的「臺北地圖」上找到了它的落點。這是一張珍貴的臺北都市地圖，在過去，我們可能一直沒有機會看到它的真面目。當然，臺北也絕不是可以用這一張都市地圖敘述完備的。

圖2
傳統的規劃設計僅掌握了有限的城市規則，圖桌上的規劃與城市的真實似乎漸行漸遠

偶然的城市

二十世紀最後的一個十年，西方的都市設計師或者規劃師，逐漸意識到當我們替城市規劃設計時，我們對城市的理解是非常有限的，傳統的規劃設計僅掌握了有限的城市規則，圖桌上的規劃與城市的真實似乎漸行漸遠（圖2）。構成今日城市的元素幾乎是無限的，造成她的變化的因子也幾乎是無限的，因子本身是變化的，因子與因子之間的互動也是不停的在發生。所有這些事情的總體呈現，是我們今天看到

的城市。感知上她是模糊的，理解上她是偶然的，這便是我們城市的
生命邏輯。任何的規劃設計如果不能承認這個城市的現實，都將是無
濟於事和不關痛癢的。裝置作品「暗房」提供了一張寫實的都市風
景，它同時也建議了一個新的觀察方式，和一個多重理解的機制。也
許它也建議了居民與城市，以及規劃師與城市間的一種溝通機制。

我們可以用一個真實的城市故事來說明前面的抽象敘述。2001年的初
秋10月，在臺東市卑南史前文化公園旁的一間大會議室裡，許多地方
人士、行政人員、藝文團體、專家學者等齊聚一堂，希望能討論出解
決問題的方法。會議裡的根本問題是，卑南史前文化公園裡即將設置
的公共藝術，與正在發覺中的考古遺址間，產生了「概念上」與「實
質上」的衝突。這祇是許多類似的會議中的一次，而協商的過程將持
續進行，協商的方式將持續調整，協商的結果也將是當時難以預期
的。這是一個典型的當代先進城市在作行政決策，或解決問題時的模
式。這個問題當然不是都市問題中最複雜的一個，但是我們可以算一
算這個問題牽涉到的相關團體有多少。它可能包括的行政單位有：中
央、地方、觀光、教育、文化、交通、營建、環保、審計等單位。它
可能包括的民間單位有：居民、社區、攤販、商家、政黨、房地產開
發商、宗教團體、原住民團體、文史工作團體、生態保育團體、藝術
文化團體，以及其它地方利益團體等。相關的專業團體則可能有：考
古、建築、景觀、土木、規劃、法律、會計、金融等團體。因此，我
們可以進而設想這些團體之間，它們的立場與利益的可能差異，而這
些差異必須被協商，被妥協。在一個民主多元的社會裡，它的決策必
須反映出它的多元組成，而它的城市正是這個多元組成的容器，也是
多元決策下的實體。因此，其形貌可能是混成的，其紋理可能是模糊
的，而其成因則可能是偶然的。

圖3　交通與資訊科技的發展，使得都市的浮動景觀在都市的內部以　圖4　現代的都市已經不再是封閉的系統，她沒有城牆和界限，她的
　　　及都市的邊陲急速發生　　　　　　　　　　　　　　　　　　　　市民和建築是裸露的

裸露的城市

Brian McGrath，《透明城市》(The Transparent City, 1991) 的作者，曾寫到：

　　「交通科技與資訊科技的發展，使得都市的浮動景觀在都市的內部以及都市的邊陲地帶急速發生（圖3）。短暫都市的不穩定性，更強化了都市空間裡政治、社會，以及種族的衝擊和對立。現代的都市已經不再是封閉的系統，她沒有城牆和界限，她的市民和建築是裸露的（圖4）。她有極大的幅員和稠密的人口，現代都市在展現她文化的多元性的同時，也展現了她在文化上的衝突性。她已喪失了古老城市曾擁有過的相容性和和諧性。」

法國當代哲學家尚‧布希亞(Jean Baudrillard)則更進一步指出：

　　「今日都市蛻變的方式已接近暴力，但它是以一種全新的形式出現，… 它是一種內壓的暴力(implosive violence)，它不再來自於都市系統的擴張，而是來自於都市系統內部的滲透與收縮(saturation and contraction)。」（圖5）

圖5　今日都市蛻變的方式已接近暴力，它不再來自於都市系統的擴　　圖6　以生產與消費為手段的商業行為，主導著社會中的各個領域，
　　　張，而是來自都市系統內部的滲透與收縮。　　　　　　　　　　　　　它滲透每一個地方、每一個人、每一天的生活細節。

因此，當我們要為我們城市的今天解決問題，或為她的未來作規劃
時，我們要特別小心我們的專業訓練，以及由此專業所發展出來的認
知方法的局限性。我們曾經擁有許多寶貴的經驗和知識，但是它們是
為了過去的問題所提出的答案。今天的都市問題尚在成形之中，她全
新的形貌我們尚無法看清，除了前面所討論的「難以描述，難以掌
握」的複雜性格之外，我們的城市裡還裹藏了許多我們這個時代重要
的脈動。

自由之身

讓我們仔細的看一看「我們這個時代的脈動是什麼？」二十一世紀的
真實，是以生產與消費為手段的商業行為，主導著社會中的各個領
域。它滲透每一個地方、每一個人、每一天的生活細節（圖6），這
種現象早已成了不爭的事實。國際間，人員、商品、資金，以及訊息
的流通，有增無減。生產交換，金融法律，意識形態，乃至於安全管
理等系統間的障礙，正在逐一排除之中。市場與市場之間，地區與地
區之間，乃至於網域與網域之間，通路與通路之間，各行各業正在找
尋新的構架平臺，消弭彼此之間的隔閡。在這樣的一個運作生態裡，
作為收納這些系統、制度、流通，和軟體的建築單元，或都市容器，

圖 7
Koolhaas 認為 ：「這
種都市所需要的自由
是，從追求都市和諧的
意識形態中解放出來的
自由，從社區營造的假
象中解放出來的自由，
以及從執著於傳統行為
模式中解放出來的自
由。」

當然也面對了同樣的挑戰。新的容器形式，新的都市紋理，已然呼之
欲出，而其掙扎的痕跡，在我們的環境經驗中處處可見。所有的這些
徵兆可能都在告訴我們：今天的都市需要極大的彈性，極大的自由。
荷蘭建築師 Rem Koolhaas 針對當代都市需要極大的自由，提出了三
點註解，Koolhaas 認爲：「都市所需要的自由是，從追求都市和諧的
意識形態中解放出來的自由，從社區營造的假象中解放出來的自由，
以及從執著於傳統行爲模式中解放出來的自由。」（圖7）

Koolhaas 的觀察，帶給我們一個清楚的信息：「讓我們都承認吧，那
個美麗的故都春夢已不再可盼。」我們無需把我們的都市願景，建立
在一個故國遺老的莫名鄉愁之上。這種文首所提的「鄉愁情結」，可
能不是有家歸不得的兩岸矛盾，也不是農工轉型中的城鄉矛盾，它也
許只是對不再適用的舊知識的不忍割捨吧。當我們進入事實真相後，
便會了解到，塞納河畔兩岸迷人的巴黎舊城，早已淪爲觀光客和相關
商務的作息場所，巴黎中產階級的主體早已悄悄的搬離了城中心，在
舊城周圍五、六倍大的巴黎郊區，建立起了他們可以重新安身立命，
撫家育子的「巴黎新故鄉」。巴黎郊區裡，汽車文化的蔓延，中低密

圖 8
巴黎新故鄉的組織方
式，也益發與臺灣無處
不在的郊區發展，沒有
太大的不同

度的開發，分區分功的規劃，人工與自然的平分秋色，巴黎的眞實已
不再是觀光客所熟悉的「巴黎」了。新故鄉的樣貌益發與美國的郊區
文化神似，新故鄉的組織方式，也益發與臺灣無處不在的郊區發展，
沒有太大的不同（圖8）。

臺灣新故鄉

臺灣城市的命運重疊著巴黎的城市命運，這些年來臺灣城市的發展，
逐漸呈現了兩種極端的型式，一是大都會裡功能混成，編織綿密，機
能性極強的都市菁英區塊，和能量飽滿五光十色的都市夜生活。另一
則是介於城市與城市之間的地區，郊區與都會在這裡彼此裸露，相互
滲透，但是她幅員遼闊，公共資源貧瘠，行政管理鬆弛，因此成爲永
遠過渡的暫時城市。前者是人們心目中的臺灣都市意象，後者實則是
臺灣人工環境的主體。它占有臺灣廣義城市的90%以上，而政府與民
間關愛的焦點卻永遠落在前者。對於這第二種的都市型態，我們的理
解不多，因此我們可以開始粗略的列出一些她們的特質。

圖9　由於她次等都市的角色，宿命中相繼而來的便是法規鬆散、管理　圖10　至於民間的回響則是，私權活躍，以惡易惡
　　　真空、資源匱乏、公共設施不彰等基本面的特質

由於她的次等都市的角色，宿命中相繼而來的便是法規鬆散，管理真空、資源匱乏、公共設施不彰等的基本面的特質（圖9），這是公部門的部分。至於民間的回響則是，私權活躍，以惡易惡（圖10）。因為土地成本相對低廉，她成為商業主義與消費主義 (Commercialism / Consumerism) 蹂躪的溫床，她同時也是商業游擊隊的殺戮戰場。她的城市表象往往是：即興式的設計趣味，直接而庸俗的品味，廉價的人工材料，粗糙的營建品質，無尺度，目的性強。她充滿了國際連鎖與地方遊勇共同覬覦的機會（圖11），因此她是國際性的也是地方性的(both Global and Local)（圖12），她的視覺效果是全球化與民粹化的「混血新風貌」，她是城市碎化(Urban Fragmentation)後的收容所，她也是城市廢棄物的終點站（圖13），她是汽車文化的沃野，她是中產階級的「新天堂」。她具有不可辨識，無法閱讀的景觀(Unrecognizable Landscape)，她是西方人熟悉的非地方(Non-Place)，她是典型的軟弱城市 (Soft Urbanism or Weak Urbanism)（圖14）。然而她仍有她的堅持，是臺灣的也是原鄉的。在不景氣的年代裡，當我們驅車透迤在鄉鎮與田野間時，我們赫然發現，檳榔西施和她的仙女盒子竟然是舊省道上，衰頹鄉鎮的最後的守護神。

圖11　她充滿了國際連鎖與地方遊勇共同覬覦的機會　　　　　　　　　　　　　　圖12　她是國際性的也是地方性的

都市策略新探

這些城市共象當然不是臺灣城市的獨有，它是所有城市生命週期的一部分，它發生在不同城市的不同時候。可能的差別應該是，臺灣城市的這些生命特質似乎被擴散，被強化了，而其中的都市問題則更是被惡化(exacerbated)了。最近這幾年，臺灣的政治、經濟和產業結構都在快速的變動中。新的問題潮湧而來，而問題本身也在潮湧的過程中，不斷的變形，不斷的被重新理解，重新定義。臺灣的城市正如世界上大部分的城市一樣，在尋找解決問題的方法，如果我們不拘泥

圖14　她具有不可辨識，無法閱讀的景觀，她是西方人熟悉的非地方，　　　圖13　她是城市碎化後的收容所，她也是
　　　她是典型的軟弱城市　　　　　　　　　　　　　　　　　　　　　　　城市廢棄物的終點站

於一些既有的價值或方法的話，我們應該可以與別人共享相同的起跑點，也共享沿路的風光旖旎。現在讓我們環顧周遭，看看在這同相的起跑點上有哪些新的聲音，有哪些新的跑道。下面是四個都市經營的案列，他們介入當代都市議題的方式，強烈傳達了積極與務實的態度。

解構公園案(Parc de la Villette)

1982 年是關鍵的一年，法國密特朗總統主持的十大超級設計案中，巴黎的解構公園競圖案的參選作品中，有兩個宣言式的規劃案，它們開啓了此後 20 年都市設計的視野，其影響至今仍在持續中。紐約哥倫比亞大學前建築學院院長，法國建築師 Bernard Tschumi 的得獎作品，是用抽象的格子狀紅點布滿了公園和公園的周邊，每個被稱做"Folly" 的紅點，是一個鋼骨的紅色結構物，或是一個尚未發生，等待被定義的點，它是誘導遊園事件，挑釁周邊環境的一介觸媒。設計師在公園布局了誘因，企圖引導出公園自己的生命，它是一個開放系統(Open Source and Open End System)的設計。另一個參選作品是荷蘭建築師 Rem Koolhaas 的設計案，該設計案雖未得獎，但是在概念上它甚至比 Tschumi 的得獎作品更清晰，策略上也可能更有效。Koolhaas 相信都市因子(urban ingredients)並無孰輕孰重的分別，都市運作的邏輯不在乎都市因子本身，而是因子與因子之間的互動。因子是恆變的，因子間的互動是內爆的，其運作的複雜結果幾乎是不可預測的。摩天大樓的剖面是他的策略，他把摩天大樓的剖面躺下來，變成公園平面的規劃策略（圖15）。原來大樓裡被水平向樓板隔開，各樓層間互不相通的阻礙，在借用過來作爲公園的規劃時，反倒成爲都市能量施放的機會。Koolhaas 將整個公園切片成無數條帶子，並且在每條帶子上提供不同的功能、設施、活動，或不提供任何建議，保持中性。帶子與帶子之間被延展的線性介面，將刺激出需多都市公園中不可預期的活動與事件（圖16）。當然，它也是一個開放系統的設計。

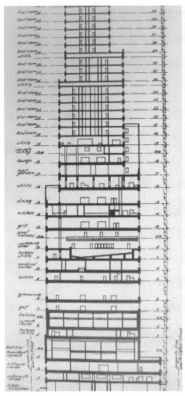

圖15 摩天大樓的剖面是 Koolhaas 的策略，他把摩
天大樓的剖面躺下來，變成解構公園平面的
規劃策略 OMA© All rights reserved

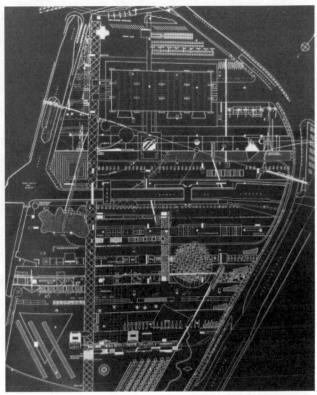

圖16 不同功能的帶子之間，被延展的線性介面，將刺激出許多都市公園中不可預期
活動與事件 OMA© All rights reserved

德國國際建築展埃姆瑟公園案(IBA Emscher Park)

1989 年柏林圍牆倒塌，德國政府全力投入建設東德的努力。魯爾工
業區是戰後德國工業的心臟，埃姆瑟河(Emscher)在她的北邊，沿著
河邊婉延著礦業開採工業和鋼鐵製造工業。1980 年代初，這些超大
型的工廠相繼歇業或關門，大家意識到這次不是週期性的不景氣，事
實上，它預告著一個工業生產年代的結束，和新的生產形式與生活方
式的已然發生。德國政府必須面對這條重度汙染的河域，和沿河的這
些超級工業廢墟。1999 年，經過政府與民間十年的共同努力，他們

完成了德國國際建築大展埃姆瑟公園案。德國人將新的生命注入這條
七公里長的河流，和面積八百平方公里沿岸區。它的內容包括衰頹產
業的轉型，生態環境的再造，以及新的社會動力的開發。

德國人擺脫了傳統的規劃方式，並且試驗了一些彈性極高，包容性極
大的規劃策略。這些規劃策略包括了：用事件的營造取代展望式的
規劃，以競圖案的拼貼來發揮群體思維(collective thoughts)的多元效
果。同時，善用整合工具的規劃策略，如法律工具或財稅工具等的整
合，來替代不同規劃案之間用所謂「黏著劑」的整合方式，也就是說
以軟體的整合來替代傳統觀念下的硬體整合。並且，以市場和開發等
積極的經濟仲介，來替代法律行政規範的消極限制和制裁。以小型的
社區方案，來替代大規模中長程的計畫案。臺灣許多城市正在執行的
「社區規劃師」制度，便是仿效這些務實而有突破性的概念設計出來
的制度[註1]。

註1：
曾梓峰教授於 1995 年
建築師雜誌 12 月號曾
寫專文〈 德國國際建築
展 IBA Emscher Park 整體
計畫評析 〉詳盡介紹此
案。

都市展場與都市策展(Urban Gallery and Urban Curation)

Raoul Bunschoten 是倫敦「科拉都市設計組織，Chora」的主持人，也
是荷蘭貝拉吉建築學院的教授(Berlage Institute of Architecture)。著有
《 都市漂浮 》(Urban Flotsam, 2003)。Raoul Bunschoten 提出之都市
展場與都市策展的概念，是回應當代城市無從條列，無從掌握的城市
動態形塑過程，所發展出來處理恆變都市的一套實驗性的方法。「都
市展場」有四個步驟，首先是在都市裡隨意選點，收集每一地點的資
料，建立基本資料庫(database)，再將其它都市中的典型(paradigm)，
即一種明顯可辨的都市組織架構，介入測試中的城市，讓測試中的城
市狀態去調整介入的都市典型，藉此因而產生一個新的都市典型，並
且是適用於被測試的城市。接下來則是戲碼遊戲(scenario games)，以

實兵操作的沙盤推演，來預期未來的團體與團體間，現象與現象間，或因子與因子間的真實互動結果。最後的行動計畫(action plans)則是將調適過的都市典型與戲碼遊戲的預期，付諸立即且初步的行動。「都市展場」的概念是一個挑戰傳統靜態都市規劃的新策略。在歐洲都市設計界，無論是理論或實務上，Bunschoten 都是一名精力充沛，四處挑釁的重要人物^(註2)。

註2.
詳見網站
http://www.chora.org.uk/

生物性的事物(Biothing)

美國 UCLA 大學的 Carl Chu 和哥倫比亞大學的 Alisa Andrasek 用生物科學的觀念結合電腦的高速運算能力，試圖創造革命性的都市解讀法則。城市中無可數計的都市因子彼此連結，彼此發酵，其行為模式已接近生命基本單位「細胞」的行為模式。細胞與細胞間的作用是一種簡單，但是是無限重複的方式，整個生命複雜的現象卻因此而發生。如果我們可以找到都市構成的基本單位，如果我們可以描述都市基本單位彼此作用的簡單法則，那麼依賴電腦高速運算的能力，我們應該可以解開都市的迷霧，一如「基因運算」的發展已逼進了生命的始源。Chu 和 Andrasek 除了企圖尋找都市基本單元，和都市基本單元的自動組織法則 "self-organizational rule" 之外，它們更積極的培養「自動組織系統」，並且去理解自動組織系統的可調適性。他們希望讓自動組織系統能夠更容易的進入真實的城市狀態，並且因此使得城市產生新的生命行為。自動組織系統因此成為一種規劃工具，它可以適時的調整城市的生命行為。

結論

在我們試圖解讀我們的城市，並且尋找適當解決問題的方法時，新的方法會逐漸出現，城市也會開始回應這些新的方法。因此，在來回交換的過程中，城市創造了方法，方法也創造了城市，如此循環

不已。在這樣的邏輯裡，都市不可能有長程的使命，一如人類的歷史並沒有長程的使命，都市的邏輯也許只是滿足生存需求的基本法則。當專業只能作短程的回應，而無法作長程的規劃時，我們必須心平氣和的接受這個現實。二戰後「失落的一代」，是心靈的迷失。而在二十一世紀的開始之際，當我們的心靈狀態沒有更加清明的同時，我們還迷失在實存的生活硬體環境中。更準確的說：「我們熟悉的是迷失的狀態。」我們習慣於模糊的視野，我們容忍未知的明天，我們也不再不安於無法識別自己時的窘境（圖17）。這就是我們的時代特質，它以輕鬆的詩意，但是準確的修辭反映在我們的都市裡。它可能是我們在尋找都市新秩序的過程中，呈現的一種誠實，但是無序的狀態。這種模糊的都市性格或空間性格，這種非地方的本質，使我們逐漸從自己的土地上抽離，它以一種系統化的方式，使我們流離失所，使我們成為每一個時代，每一個地方永遠的異鄉人。
(2003年2月)

圖17
我們習慣於模糊的視野，我們容忍未知的明天，我們也不再不安於無法識別自己時的窘境

4 停車暫借問

再問全球化下的建築操作

在全球化競合的高速列車中，讓我們感到陌生的不只是國際地景，還有我們自己的態度和制度。故宮博物院南部分院的規畫設計過程，使我們不得不停車借問。

柏林圍牆

這是一個「合作」的年代。1989 年 11 月 9 日柏林圍牆的傾倒，不僅宣告了東西德分裂的結束，冷戰時代的結束，也宣告了共產主義的傾頹，自由市場無可取代的地位，世界經濟版圖的重劃，和自由遷徙基本人權的索回等等，在這諸多的影響裡，可能最深遠的意義是：這事件宣告了「合作取代對立」的年代已然來到。因此，我們正進入一個既需要競爭，更需要合作的年代。1998 年德國賓士車廠與美國克萊斯勒車廠合併(merger of Daimler Benz and Chrysler)，這個兼併案是當年的大事，它讓我們思考這兩家公司為何要合作，他們的思考模式是什麼？讓我們看一下這些線索：兩家知名的汽車大廠一家專事生產高級車，另一家專事生產平價的國民車；一家專事生產大卡車，另一家專事生產小卡車（和吉普車）；一家發展周期趨緩，另一家發展速度飛快；一家以高品質著稱，另一家的品質仍待加強；一家高成本，另一家低成本；一家是歐洲人，另一家是美國人；一家以在地資源進行全球銷售，一家以全球資源進行在地銷售；雙方當時各自在研發的燃料電池，和事故防範的龐大計畫，可以因此大大降低成本等等。曾任麻省理工管理學院(MIT, Sloan School of Management)院長的萊斯特·梭羅(Lester Thurow)認為：當時兩家公司希望此舉能創造出全世界第一家名副其實的全球化企業，其目的當然是覬覦全球的汽車市場。我想任何企業老闆應該都會贊成這個兼併的合理性，因為它們的結合是建立在兩方的「差異性」上，合併的機會使他們可以各取所需，各擅其長，成本減少，市場加乘。然而，即使這般機關算盡，此舉的成敗關鍵，仍然在於兩家公司是否可以克服各種合作上的障礙，包括行政、管理、價值、文化、認同、利害等的差異。例如，合併前賓士總裁年新兩百萬美金，而克萊斯勒的總裁則年薪一千八百萬美金。

圖 1 來到公園邊的一帶商業街上，我看到一間陳設典雅的法國館，叫作 KOTO

圖 2 他們一個幫一個，一個拉一個，替無數年輕的生命起頭。店名 KOTO 是 Know One Teach One 的簡寫

KOTO

合作創造財富，合作也創造價值。今年年初我在越南河內旅行，穿過雜亂的傳統小街，來到公園邊的一帶商業街上，我看到一間陳設典雅的法國餐館，叫作 KOTO（圖1）。服務人員有少數幾位白人，然而大部分則是年輕的越南人，他們操著不甚流利的英語，然而衣著整潔，禮儀合度，身手顯得格外俐落，與前面傳統小街上的越南青年，氣質迥異。餐廳內賓客盈庭，大部分是國外的觀光客，我在等位子的時候隨手拿起一張印刷精美的餐廳介紹卡，讀完之後，我意外的發現這家餐廳背後的動人故事。

卡片上面寫著：越南有 50% 的人口在聯合國公布的貧窮線以下，全國有 50% 的人口在 25 歲以下。這代表了極大部分的越南青年人正徘徊在貧窮邊緣，單只河內城裡，流浪街頭的青少年便有一萬九千人（越南的國民年平均所得是五百美金出頭，臺灣則接近一萬六千美金）。有一位在澳洲經商的越南人，希望為這些青少年作一些事情，他沒有提供他們金錢，他提供他們學習技能的機會，這家餐館從一家小三明治店開始，目前已是一家經營成功的連鎖店，這幾年來，類似的計畫(program)已經在不同的城市和不同的行業間普遍展開，他們

相信青少年應該要求擁有技術、尊嚴和自豪的權力。店裡的白人服務員是熱愛越南文化，並願意幫助這些青少年的西方人，他們交給這些浪跡街頭的少年男女一技之長，在共同的目標和希望下，他們將原本相當困難的合作模式付諸實現。他們一個幫一個，一個拉一個，替無數年輕的生命起頭。店名 KOTO 是 Know One Teach One 的簡寫（圖2）。

三則新聞

建築是一個懶於求知的行業，我們大部分的建築專業人士仍沿用老舊的知識（其老舊的程度可能已經超過一個世紀），來處理當今的建築和都市的問題。建築專業對設計方法、美學習慣、營建技術、行政管理，乃至於社會認知、文化解讀等等，仍依賴許多已經不再相關的知識。如果翻開公司的行政檔案、參考資料和圖說紀錄等，查其內容應該可以一目了然。過去，我們是一個非常脫節的行業，一個內規森嚴、自體繁殖的封閉系統，我們使用的「語言」已接近無法表述，無法溝通的程度，它更加使我們的行業濃濃地蒙上一層神秘的色彩。這種專業特色，使我們在處理建築設計或都市設計時，面對動態恆變的城市問題或文化問題時，益發顯得捉襟見肘。

說明以上的現象可以由民國 95 年 3 月 15 日中國時報的三則新聞，略窺一二。三則新聞中一則是建築新聞，一則是電腦新聞，一則則是新聞界的新聞。建築新聞是：「伊東豐雄獲英國金獎，公開臺中壺中居」，「壺中居」即日本建築師伊東豐雄在臺中歌劇院競圖勝出的設計案。伊東說：「壺」有穴居之意，是人類原始住居之概念，壺為陶藝作品，陶藝在東方可衍生成茶藝與飲酒之意，東方文人藉此找到狂放與理性的交融表現，這便是「藝術」…。伊東並認為：「壺」衍生出「亞」字轉換成的空間造型，空間的複雜度雖根於簡單的幾何學，然透過水平垂直的交替空間，在「天與地」部分交接而成型…。伊東

豐雄一向高瞻遠矚，思維清明，是當今國際上最重要的建築師之一。然而言及建築之內容時，竟如此不知所云，其問題已不僅是過時的知識而已。

諷刺的事是同一天同一份報紙的另兩則新聞是：「微軟(Micro Soft)大規模轉型，營運重心由套裝軟體移至網際網路服務業」，以及「報業需採新科技，否則斷生機」。微軟老闆比爾蓋茲說：「我們必須快速果斷的行動，下一波重大變化即將來臨。」微軟意識到他們最擅長的「套裝軟體」工業，即使在他們竭盡所能的保住江山之後，竟然一夕之間即將成為夕陽工業，他們必須當機立斷，搶進「網際網路服務業」的新興市場中，雖然時機稍遜，但還算有機會。此次微軟的轉型挑戰將帶來的震撼，比之當年微軟由 DOS 改為「視窗」時的變革，應該更為慘烈，但是微軟清楚了解到這已是生死交關的時刻了。國際傳媒巨擘英國「新聞集團」的總裁梅鐸(News Corporation; Rupert Murdock)，2006年 3 月 13 日在倫敦對已有603歲的英國報業公會(Worshipful Co. of Stationers and Newspaper Makers)演講，75歲的老人指出：網路時代的來臨，代表媒體大亨的終結。媒體的權利也由主編及執行長的傳統菁英階級手中，轉移到部落格格主手中。我們不可低估發展中的科技所具有的「創造力」及「破壞力」，破壞力指向的不僅是公司廠商，而且是國家。這些專業菁英，密切地觀察他們的時代，並作出準確的回應，企業老店沒有休息的權利，無論你過去擁有多輝煌的歷史成就，新興勢力正以迅雷不及掩耳的速度汰換無法認清現實的企業。伊東豐雄的枕邊呢喃，和建築設計界不食人間煙火的清談，此時聽來格外顯得刺耳。

教育與思考

西方教育的長項是獨立思考，邏輯推理。這種精神在設計教育上也不缺席，一般而言，西方先進建築設計的基本訓練是：有訴求，有合理

的推演過程。這種思考模式在學校裡如此養成，在業界則成為一種設計工作的習慣，正因為這種設計習慣，使得西方尋常一般的設計，都能有一定的專業水準，而對有企圖有能力的設計師而言，其結果則是異彩繽紛，名家輩出。舉一個例子來說明，在故宮南院園區設計案的顧問團隊中，有一位景觀設計師 Cindy Sanders，他是國際知名的景觀設計公司 Olin Partnership 的三位共同主持人之一，在無數次的設計審查會議中，我目睹到一個簡單清楚的設計方法，他們從博物館的內容，故宮的願景，建築師的想像，乃至於他們對於在地粗淺的認識等面向，開始凝聚他們設計的初始概念，在往後的簡報裡，我們陸續看到簡單清楚的概念圖像(conceptual diagrams)，我們看到抽象的概念轉譯成具體的設計，我們看到同樣的概念在不同的層級，不同的地方作不同的詮釋，我們也看到針對不同的務實衡量，Olin 的設計答案始終沒有背離那原始抽象的概念圖像，因此它是一個不斷尋找和不斷深化的過程。Sanders 在賓州大學教景觀設計，她說：「我在學校怎麼教設計，我就在事務所怎麼做設計。」在我認識的許多國內外的設計師中，她是少數說到做到，而且做得如此徹底的設計師。一般而言，西方先進國家在設計實務與教學訓練上的落差較小，而國內的落差則難以里計。

設計合作

在故宮南院園區的設計發展過程中，設計答案是很有彈性的，但是那個抽象的概念則不會輕易動搖。因此，Sanders 經常需要花很多的時間讓他的合作夥伴，理解整個發展的過程，或者說是「發展邏輯」。設計師非常重視館長、行政人員、管理人員、本地的景觀設計師、顧問群、審查委員、工程人員等人對設計發展的了解，唯有如此，設計才有可能被「介入」，而「有效」且有共同基礎的對話才有可能開始。創作者嚴謹的提供出設計的思維模式或邏輯，目的不外乎在既定的方向提供彈性的空間，讓所有的「共同創作專業」在不同的領域，

以及不同的層級，用創意的態度來解決問題，因此，重點是「主動的」和「創意的」提供服務。設計永遠是「有條件的」，因為有條件，所以才需要「創意」來解決問題。創作者設定的條件是上位的抽象概念，有大有小，但是必須是一致的，各個階層，各個專業的發展，也必須是在這些抽象概念的規範之下衍生而出。因此，它的一致性(consistency)會在各個層級和各個相關專業的詮釋中呈現出來，每一次的詮釋都是一次對概念的確認，它需要創意來解決問題，因為它是在特定的概念下找到的答案。答案永遠是活的，設計團隊，包括和所有技術顧問之間的合作，如果是機械式的分工，或集權式的下行上令，則難免流於「代工式」的生產線概念，它應該是設計專業上最大的敵人。

在故宮南院建築師的遴選會議上，最後勝出的六位國際知名的建築師中，有一位來自荷蘭，臺灣業界和學界都極為熟悉的團隊，叫做MVRDV。為首的建築師 Winy Maas 帶著他的機電工程師來參加簡報，兩人依照準備的簡報，分別闡述了設計的理念和成果。當其中一位評審提出一個問題時，兩位專業顯然沒有立即的答案，但是 Winy Maas 用他對本案設定的整體概念試著回答，並提出了一些可能性，接下來的兩三分鐘，你將聽到一段非常精采的專業之間的對話，它起始於這位機電工程師對 Winy Maas 提出的可能性追加了一些建議，之後的一來一回，兩人的態度保持著高度的試探性、創造性和親和力，他們似乎深怕流失了任何一個好的想法，反而幾乎忘記了這是一個評選的場合，而他們的案子果然具備了這種特質，它可能是六個案子中最具前瞻性和挑戰性的案子[註1]，如果我是評審委員，他們一定得到我的青睞，因為這種差異行業間的創造性合作態度，可能是完成故宮南院非凡的建築企圖所需要的關鍵性專業能力之一，MVRDV 技巧的傳達他們對此事的重視，並且證明他們具備這種能力。

註1
參考建築師雜誌
03/2005 (No.363)。畢光
建：詢問故宮南院的形
式與內容

未來的專業

湯瑪士·費里曼的暢銷著作《世界是平的》^(註2)，書中收集並詳述目前正在發生的國際間的競合方式，他觀察到在新的生產工具和市場需求下，各行各業都極速的改變各自的應變方法。整個趨勢不約而同的指向消弭各行業內或各行業間的合作障礙，並且積極建立新的溝通平臺。因此有「十大推土機」和「三大匯流」的現象發生^(註2)。費里曼更將此觀念推廣至各行業在未來發展的大趨勢上，他認為在未來的工作市場裡，「生產性工作」中的硬體產品，可由生產線和藍領的代工解決，軟體產品亦可由「生產線上的白領代工」解決，假以時日，無論是硬體產品或是軟體產品都可以用電腦輔助製造或電腦接手管理，簡言之，只要是「重複性」的工作，便可以交給電腦來處理，因此在未來的職場競爭中只剩下「創造性的工作」，亦即那些無法應用電腦重複運算，或重複處理的工作，所以，在未來，每一門行業都是創意性質的工作。在這樣的大環境裡，創意無法由一個人，或一種行業完成，因此創意的基礎是「合作」。合作的模式是由一群人「流利的」在不同的專業、資源、文化、工具、平臺，以及利害之間，創造答案，創造價值。大前研一對未來的「專業」角色，便是在這種涵構中定義出來的。大前研一說：「未來，真正的專業必須能在蠻荒之中開闢蹊徑；在看不見的空間中尋找更多機會。」他認為：「專業」是挑戰看不見的空間。因為「無法看到未來」是二十一世紀經濟的特色，幾乎所有的問題都還沒有答案。這個道理似乎可以用在所有的行業，特別是建築設計，也特別是在今天。問題不是出在看得見的人、物或組織，而是在那些看不見的事物、組織或情況之中，因此它需要傳統專業以外的人與知識來共同分析、建構和整合。

註2
Thomas Friedman: The World Is Flat, April 5, 2005

圖 3
Zaha Hadid 的設計是
一棟蛇行的建築，扭動
在這批如軍營般森嚴林
立的盒子狀廠房間

圖 4
新增建量體的主要
內容是一條輸送帶

爲溝通而設計的建築

伊拉克裔的英國建築師 Zaha Hadid 在德國萊比席城外，BMW 汽車廠
的增建案，採用了一個簡單的設計概念。在與業主的聊天中建築師理
解到：車廠中藍領與白領的無法溝通或不願溝通，常造成生產與設計
間的虛工或甚至是錯誤。

圖5 它聯繫各廠房之間的物流，而在輸送帶下方和兩翼的空間，則散布著白領的 圖6 這是一個令人動容的空間，不只因為它是我們不熟悉
　　 設計人員和藍領的監管人員的工作空間　　　　　　　　　　　　　　　　　　　　的異質空間，更因為它是在理性需求下找到的空間

既有的園區配置，不僅藍領與白領各自在不同的廠房裡工作，而構成
汽車的各部分零件也是在不同的廠房，和不同的生產線上完成，因此
Zaha Hadid 的設計是一棟蛇行的建築，扭動在既有如軍營般森嚴林立
的盒子狀廠房間（圖3），新增建量體的主要內容是一條輸送帶（圖
4），它聯繫各廠房之間的物流，而在輸送帶下方和兩翼的空間，則
散布著白領的設計人員和藍領的監管人員的工作空間（圖5）。這是
一個概念取向的空間，它更是一個功能取向的空間，在這個空間裡，
勞心與勞力的人在此溝通，真實的產品與抽象的設計在此溝通，行政
管理與生產製造也在此溝通，而所有的溝通必須發生的原因，正說明
了更緊密的合作需求已是迫在眉睫。這是一個令人動容的空間，不只
因為它是我們不熟悉的異質空間，更因為它是在理性需求下找到的空
間（圖 6）。在建築業界資深的朋友們應當可以解讀出來，這樣的設
計案在執行過程中，它所需要的各技術團隊間的配合度和管理效率，
它應該是一次高難度高層次的協調合作經驗。

圖8 嘉南平原的沃野平疇正在寂靜之中悄悄的改變。　圖7 故宮南院擁有一塊完整的 70 公頃的園區，她幾乎是臺北市大安森林公園的三倍。原本單純的博物館設計案，一夕之間，蛻變成必須包含文化產業、景觀企劃、土地開發和休閒旅遊等不同內容，但等量齊觀的一個需要綜合性思維的龐大規劃案。

驛動的平原

我希望借用一個我曾參與過，且前文也屢次提及的國家重大工程－故宮南院，來說明各行業之間合作的重要性，以及在臺灣目前的條件下，「國際合作」所遭遇的困境。民國 92 年行政院選擇了12 個故宮南院的新基地，政府希望能在南臺灣建立一個有中央為後援的國家級文化重鎮。在許多與博物館相關的文化與政經的考量下，嘉義縣因此成為故宮南院未來的新故鄉。故宮南院的基地，原來是 20 公頃，當嘉義縣政府意識到故宮南院可能帶給地方巨大的動能時，他們買下基地北邊 50 公頃的甘蔗田，無償轉贈給故宮。因此，故宮南院便擁有了一塊完整的 70 公頃的園區，而她幾乎是臺北市大安森林公園的三倍（大安森林公園為 25.8 公頃）。原本單純的博物館設計案，在一夕之間，蛻變成必須包含文化產業、景觀企劃、土地開發和休閒旅遊等不同內容，但等量齊觀的一個需要綜合性思維的龐大規劃案（圖7）。

故宮南院園區位於嘉義縣，在太保鎮與朴子鎮東西連結走廊的中央。南邊一公里處是嘉義縣的縣政中心，周邊的都市計畫區，預計吸引十三萬人口進駐。在產業轉型，農地蛻變成工商都會的過程中，緊鄰基地南邊的長庚醫療中心，首批房舍已巍然屹立，她們的長程計畫是提供老人安養與醫療的服務。基地東邊三公里處是高鐵太保站，高架路軌與站體工程正在積極完工之中。高鐵特定都市計畫區和西鄰的交通大學數位內容研究園區，現在則仍在圖桌上進行規劃作業。基地北邊緩緩流過的朴子溪，以及南側溪畔偌大的台糖舊宿舍與棄置的加工生產園區，也才剛開始重新整理不久（蔗埕文化園區）。嘉南平原的沃野平疇正在寂靜之中悄悄的改變（圖8），曾經盛極一時的台糖產業王國面對著這個變動的年代，不得不辛苦的摸索，積極尋找未來的出路。

市井與流俗

尺度的擴張導致了議題的質變和全新的解碼過程，它已經不再是一個簡單的數學加法問題，因此，故宮南院院方必須調整既有的規劃思維以及行政態度。原來，由院方構思展覽內容，提出企劃書，延請建築師的簡單思維模式，已無法應付這件一夕數變，充滿許多風險，也充滿許多機會的龐然怪物。整個開發計畫由文教藝術的視野，擴充為商業休閒的衡量，由地區性產業轉型的視野，擴充為國際觀光交流旅遊的衡量。簡言之，企劃故宮南院園區的思維應該同時是地區性的，也是國際間的文化與經濟的合作。環視當時國際間重要的博物館的企劃，以開發文化附加價值的營運模式，早已蔚為風潮。首先發難的當屬位於西班牙畢爾包地方的古根漢美術館，該館在 1996 年開館後的效應，使得美術館單純呈現「藝術」或「文化」的功能受到挑戰。而美術館的經營者讓文化機構去主動乘載其它的都市社會甚至政治功能的態度，也成為公開的秘密。對許多的文化人而言，雖然不甚同意，但是可以勉強接受。而古根漢美術館連鎖店式的強力登陸，和她所創

造的連鎖性商品，更滾動了整個文化包裝的消費風潮。

在文化界，由此而引起的許多識者的激辯，也成爲空前的。因此，這個議題不再是一個抽象的概念討論，它已經是一個既存且恆變的現實風景。文化物件或藝術成品與觀者之間的關係在改變之中，博物館或美術館與她所處的城市與社會之間的關係也在改變之中。

若從票房來看，西元 2000 年，美國的博物館和美術館的總體參訪人數第一次突破了每年十億人次，它是美國人最熱衷參與的職業體育賽事人次的兩倍。2001 年，美國大陸上有 25 個重量級的（小型的不算）博物館或美術館，不是在建造之中，便是在圖桌上趕工設計。目前，她們大都已經陸續完工。在這個過程中，募款的金額超過 30億美金（約1,000 億臺幣），它們主要來自私人的口袋。紐約市每年有三千萬人次的觀光客，他們來自世界各地，其中參觀大都會博物館(Metropolitan Museum)的觀光客，有五百五十萬人次。觀光客渴望接近藝術品的趨勢，與其所帶來的商機幾乎成爲當今市場上最主要的文化產業。與博物館和美術館相關的各項商品的設計師，應運而生。而創造這些文化與商業混成發生的實體空間的設計師，也在建築界裡留下了華麗的成績單。

複雜命題

故宮南院園區的複雜命題，可借上述國際上文化產業發展的趨勢略窺一二，因此，故宮南院在尋找博物館建築師之前，有一些更重要的準備工作必須完成。民國93年1月，故宮博物院透過公開招標的方式，找到加拿大的「洛德文化資源規劃與管理公司」(Lord Cultural Resources Planning & Management Inc.)。這是一個以洛德公司爲首的國際協力團隊，它是一個擁有許多不同專業的任務編組(Task Force)，這個協力團隊針對故宮南院園區的規劃任務，因應需求編組而成，而

在任務完成後解散。任務編組的成員，除了優越的相關專業考量外，尚須考慮其掌握語言、溝通、文化、市場、法規等的能力。這是一種典型的全球化思維下的操作結果。

洛德公司是知名的博物館規劃專業，他們熟悉博物館的企劃，包括博物館的展覽、組織、人事、行政、財務、營運，以及空間規劃等一般性事務。他們曾經替西雅圖音樂經驗館(Experience Music Project, EMP)作過基地選擇，與商務計畫，替紐約布魯克林藝術館(Brooklyn Art Museum, BAM)作過品牌定位策略，也替芝加哥藝術學院(Art Institute of Chicago)作過空間與設備規劃等不同性質的博物館相關事務。他們曾提供的服務，除了美加之外，在歐陸也服務過許多知名的美術館和博物館，亞洲的新加坡、香港、菲律賓、日本、中國都有他們的案子。他們嫻熟國際藝術品市場的交換與買賣，廣識熟知藝術品知識的國際專家與學者，她們對流行於國際間的藝術時尚，閱者品味亦有一定的掌握。他們與無數知名的館長、策展人、藝術家、建築師、企業巨頭、藝術基金會負責人等密切合作過。因此，他們在展覽專業上算是一時之選。然而，一但離開了博物館，進入70公頃的南院園區，洛德公司所需要的知識與經驗則在他們的專業之外，他們需要許多其它專業團隊共同合作，而其中的許多團隊對洛德公司而言是非常陌生的。這不代表洛德公司的專業不足，也不代表故宮南院的視野出了問題，它正說明了當我們面對動態的文化內涵與變動的市場需求時，一些既有的答案已無法回答新的問題，滿足新的需要。因此大前研一認為：在新的時代裡市場或業主對專業的要求，已超出了專業可以反覆販售相同知識的傳統模式。而尋找不熟悉的答案固然在專業提供服務時是嚴峻的挑戰，它同樣的對業主在態度、思維、決策、執行，乃至於行政、管理上都是幾乎令人手軟的挑戰。你永遠可以有最好的專業顧問，但是如果專業不被執行，或甚至因為本位主義，一味相信舊經驗舊知識，那麼只讓專業顧問虛晃一遭，搜尋回到原點，問題當然不會自動消失。

任務編組

洛德公司的任務編組中，重要專業團隊有：博物館資源規劃與管理、都市設計、土地開發、觀光資源開發、財務分析、景觀生態、永續管理等。除了博物館資源規劃與管理由洛德公司自己負責之外，她僱用其它專業共同合作，協力團隊的任務分工將分別敘述如後。而在洛德公司之上，輔助南院管理協調全案，全程參與前置作業、規劃、設計、施工、驗收與試運轉等工作的管理團隊，在此也一併說明。

故宮南院偌大的園區，幾乎是一個微型城市，它將有房舍、植栽、景觀、道路、公共設施和基礎建設等等。因此，它需要一個都市設計(Urban design)的專業來處理，負責將不同的功能置放在適當的位置，並建立其合理的相互關係。除了使這塊土地能被有效的使用之外，也將它作適當的景觀視覺管理和環境品質管理。如果把視角由園區內部拉高全園區外圍地區，則我們應可立即了解，故宮南院的園區不應該是一個孤立存在的島嶼，她的建物景觀與周邊發展在視覺上的共生和諧只是問題的一小部分，其它隱而不顯但彼此影響深遠的面向則有，社區資源的互通有無，商業規模的彼此扶持，環境生態的共生共構，交通網絡的完備與分享，乃至與文化涵構與都市發展的共創共榮，都需要都市設計專業來建立他們之間的關係。與洛德公司合作的專業團隊是長春藤盟校賓州大學建築學院的院長 Gary Hack 和他的工作團隊 Penn Praxis，他們當時剛與 Daniel Lebeskind 建築師事務所共同贏得紐約世貿大樓的重建案，Penn Praxis 負責基地規劃與配置。

離開文化都市的角度，來探討如何「開發」這塊70公頃的土地，才能克服她的先天障礙，並且發揮她的最大經濟效益，以求達到推廣文教與價值加乘的預期使命。這是一塊故宮和洛德都相對陌生的領域，但是它關鍵性的影響故宮南院未來的客源和客層，以及營運和營收。因此，有人需要替園區尋找適當的「功能(programs)與事件(events)來

填入。無論它們是與博物館事業相關的，或非博物館性質的功能，它們都必須滿足這塊土地的客觀限制，和故宮南院的主觀企圖。換言之，它們必須經得起市場的檢驗，且對有潛力的投資人有足夠的誘因（投資包含廣義的商業投資和文化投資）。洛德公司合作的對象是夏威夷大學觀光管理學院 (School of Travel Industry Management of the University of Hawaii at Manoa) 的 Walter Jameson 教授和他的工作團隊，以及 GHK 公司的香港分部。前者的專長是觀光資源開發、策略定位、市場調查與旅遊管理等。後者的專長則是財務分析。

整個園區景觀概念的建立，景觀功能的釐定，景觀氛圍的整合，和公共設施的配置與協調則是另一項專業。曾設計過洛杉磯 Getty Center 美術館和倫敦 Canary Wharf 水岸設計，前文曾提及的 Olin Partnership 則是園區的景觀設計師。70公頃的故宮南院園區，博物館建築的基地面積約15公頃，博物館的建築面積為33,000平方公尺，如果將故宮南院攤開成一層樓的建築，它將占地 3.3 公頃。因為南臺灣的太陽，和平坦無變化的蔗園景觀，規劃中有一約12公頃面積的人工湖，此湖對南院園區的生態、氣候、地貌、功能及活動的影響至鉅，而它的蓄水、濾水、維護、永續等技術層面的問題也需要相關的專業來一一解決。

臺灣有許多資深的「營建管理」專業(Construction Management, CM)，他們的專長較偏向「營建品質」的管理，而在營建品質管理上，土木結構的品管又遠遠多過建築和室內裝修的品管，至於對「期程」與「預算」的管理，他們的服務則較偏向被動的監督與查核作業。國際合作最需要的「專業管理」，則是不僅有能力接軌不同國家的法規行政、語言文化等，並且更能挑戰在「合理的時間與預算之外」的巨型工程。類似故宮南院園區這種多元目標的大型開發案，這種專業管理團隊幾乎是成敗的靈魂人物，我們稱他們為「專案管理」(Project Management, PM)。國際市場上常願意出高價買他們的專業，

他們的專長是「管理」，是替業主省時省錢，完成不可能的任務，而營建管理只是其中的一項任務。臺灣市場上極缺乏這種專業，國內大型的私人工程多依賴國外的管理公司。故宮南院幾經蹉跎，總算找到了知名的跨國管理公司 Bovis Land Lease 臺灣分公司，Bovis 原是有120年歷史的老店，是美國最大的專案管理公司之一，工程遍及歐美與亞洲，Bovis 於 1999 年兼併了澳洲有50年歷史，活躍於亞太地區，專長為土地開發的 Land Lease 公司，目前 Bovis Land Lease 在全球有三十三家分店，服務遍及四十多個國家，在臺灣的分公司已營運了15年，過去只和臺灣的私人公司合作過。

政府無權落後

「我們不可低估發展中的科技所具有的創造力及破壞力，破壞力的指向不僅是公司廠商，而且是國家。」這是前文提及的「新聞集團」總裁梅鐸對英國報業公會的講話，而最後這句話中的「破壞力」是今天每一個政府特別需要理解的。在故宮南院的例子裡，洛德公司的挑戰不僅是建築策略的挑戰，它更是基地策略、景觀策略、經營管理策略，和博物館與周邊開發互動策略的挑戰。她的國際團隊為了提供跨國的專業服務，他們必須分別找到本地的顧問團隊，來支援他們在地知識與資訊的不足。英語溝通在臺灣固然是一個問題，他們彼此更要克服的，還有專業平臺，工作習慣，文化價值等的溝通。洛德公司是一支優秀但是龐大的隊伍，他們除了要應付內部的協調問題，他們更要積極處理與故宮南院行政管理的介面問題。

長年來，臺灣政爭不斷，重大公共工程弊案也不斷，強烈的保守氣氛一直籠罩著政府機關，使得國際合作的情況更加雪上加霜。經由我們早已彈性疲乏的教育內容所訓練出來的行政菁英，一般而言，只會做官不會做事。他們習慣性的斤斤計較行政程序，避免行政瑕疵，也避免政治責任，寧願玩假不願玩真，小心謹慎的尺度，往往只見程序正

義，不見目的，不問價值。至於公部門的少數不肖，尤有甚者，只問做官不問做事，魚目混珠，殘喘苟延在舊制度的夾縫中，但我深信這種奇聞異事應已時日無多了。時間永遠緊迫，資源永遠不足，在效率管理必須第一的環境氛圍裡，依靠專業合作與國際合作解決時代問題的典型模式，很快就會取代「橡皮章」、「跑公文」的文化，這是臺灣的建築業界與公共工程都必須習慣的工作模式。而這種工作模式因案而異，這種合作方法也是邊做邊找的，國內如此，國外也是如此，因此它可以是挫折，也可以是轉機。在開發業主與專業、專業與專業、公部門與私部門、國內與國際的多元合作模式的過程中，政府的角色至為關鍵，合作機制的周邊環境是否成熟，典章制度是否合宜，合理的彈性是否存在，協商交換的管道是否暢通，這些新的需求都必須發生在我們的行政、金融、法律、資訊、教育等制度上，而且是「即時的」和「常態的」，這些種種都考驗著國家能否調適全球化的新遊戲規則，和國家的終極競爭力。

回憶比夢想多？

美國前總統柯林頓曾連任兩屆總統，他的第一任任期將美國從金融崩盤，負債幾近破產的邊緣挽救回來，他的第二任任期則讓美國成功的產業轉型，成為資訊網路的大國，他退位時年僅52歲。克林頓離開總統職務以後，成立了克林頓基金會 (William J. Clinton Foundation)，他希望整合他在國際上對政治與企業的影響力，替世界上需要幫助的人作一點事情。基金會的使命是：強化全人類的能力，來面對全球相互依存的挑戰 (Strengthen the capacity of people throughout the world to meet the challenges of global interdependence)。基金會的資源將聚焦在四項工作上：健康保障，經濟力強化，開發領導能力與市民服務，平息族裔與宗教的歧見。克林頓基金會中的愛滋病行動組織 (CHAI：Clinton HIV / AIDS) 採取的方式是努力改革現有的防治結構。他與飲料公司的合作反映出「基金會與企業合作，而不是作對」的原則，因為

基金會的工作尊重經濟發展的現實，克林頓說：我從來沒有讓任何一家企業損失金錢。他的名言是：我不會讓和我打交道的人吃虧。克林頓對基金會工作的期望是：我希望我們的做法能對其它的人有所啟發，我希望我們的做事方式能形成一種標準。

反觀也是連任兩屆的美國前任總統喬治·布希，他自以為是，以其扭曲狹隘的世界觀，挾持美國中低階層保守選民的「愛國情操」，選擇「對立」棄絕「合作」，長征遠討，出兵四方，昔日曾經的盟友變成今日無法溝通的敵人，數年下來，美國終於兵疲馬困，深陷泥沼，無法自拔。湯瑪士·費里曼在《世界是平的》書中指出：美國曾經輸出「希望」，現在輸出「恐怖」。美國曾經是移民的新希望，如今則被多數的世界公民所唾棄。

「網路 2.0」是時下最時髦的名詞之一。傳統的商業行為是商品呈列在展架上，顧客上門挑選。今天顧客的自主性極高，商品個性化的要求無所不在，被動購物的趨勢已在快速消失之中。「網路 1.0」點對點(P2P)的上網搜尋，看新聞，收電子郵件的單向溝通方式，使用者已逐漸感到無趣。在「網路 2.0」的時代，網路成為平臺，大家可以互動分享，集體參與。新的索求帶來新的遊戲規則，也帶來新的商機。維基百科全書 (Wikipedia) 由網友共同書寫，共同修改，因此它對一個名詞所下的定義，可以是即時的，是開放的，是多面向的，而且是有生命的，它是集體的智慧。網路世界已經成功的從單向傳輸變成雙向溝通，從獨斷的內容創造變成集體的創造分享，從參與合作中創造更多的價值。

臺灣知名作家龍應台觀察臺灣時，體會到：50年的政治孤寂，與國際社區長久隔離，臺灣人的生活中感覺不到國際脈動，不覺得自己和國際社區息息相關，世界公民意識幾乎不存在。今天的臺灣已進入多元文化的時代，臺灣的外籍人口包括外籍新娘和外勞，數目已超過

六十萬，臺灣原住民人口只有四十四萬，但是我們了解泰國、越南、印尼和中國嗎？龍應台認為：「全世界都在設法了解二十一世紀的新興中國，我們對中國卻仍停留在反共抗俄時代的刻板印象。我們對外籍配偶和外籍勞工的認識多半是逃亡和賣淫，政府對於外籍以及大陸配偶的法令，則是充滿歧視、落後和違反人權。我們自問，我們這個排斥異己的社會，曾因此而讓我們更安全或更有競爭優勢嗎？」

如果，讓今天臺灣的年輕人問問自己：到底他們俯仰終日的社會給他們的是「夢想比回憶多」？還是「回憶比夢想多」？他們仍然擁有一個可以完成他們的希望和夢想的社會嗎？你認為答案是什麼呢？
(2006年10月)

5 臺北公園的古典

從建築史來看，二十世紀初，西方正值那個偉大的「現代主義建築」將出而未出之際，我們稱那個混沌模糊的年代的建築風格為「集錦主義」，或折衷主義（Eclecticism）。臺灣博物館生逢其時，誠難避免那個時代的印記。也許你會立刻反駁，博物館的建築型式清楚，秩序井然，何來集錦之有？也許這篇文章正可以把這件事情細細說明。

消失的軸線

臺北火車站第一次被蓋起來是 1900 年，由日本建築師野村一郎設計的，15 年後同一位建築師設計了正對著火車站，三個街廓之遙，在館前路底端的「兒玉總督後藤民政長官紀念博物館」，也就是之後的「省立博物館」，今天的「臺灣博物館」。雖然火車站與博物館的建築風格迥異，然而同為公共建築，且同樣氣宇軒昂，它們遙遙相對，建立了世紀初臺北舊城中最重要的一條軸線（圖 1）。臺北車站周邊的事物，歷經將近一個世紀的經營，物換星移，站前的街廓逐漸被填滿，1970 年代以後，臺北的高層建築逐一升起。1986 年鐵路地下化，新車站重建，拆了 1940 年修建的老車站，和周邊的許多老房子。同樣的公園，名字從「臺北公園」改成「新公園」，之後再改成「228 公園」。火車站的建築改了，位置也改了，館前路還留著，路底的這棟白色西洋建築也還留著。比之周邊新建的大樓，博物館宏偉未必，但莊嚴依舊。它的嚴格而準確對稱的建築形式，凝視公園大門，直逼站前廣場，臺灣博物館仍神采奕奕的見證著那一條逐漸消失中的臺北軸線（圖 2）。

這是大城市不可避免，也無可奈何的命運。祇要都市活動不停止，都市的形貌也就會持續的變化。歷史是不可能被清洗殆盡的，曾經發生過的事情，總有些痕跡。火車站前繁榮的商業活動，隨著年代的變遷，蛻變再蛻變，即使在商業重心東移的過程中，站前的商機仍是一枝獨秀。然而這些年來，所有的興變似乎都停止在公園的牆外。牆內陰暗的老樹後面，這棟白房子似乎仍然用著自己的節奏和語氣展露身世。在許多的陳年往事中，這篇文章將談一談這棟房子的建築故事。也藉此把西洋建築中一段成就極高，但艱澀難懂的建築活動交代清楚。

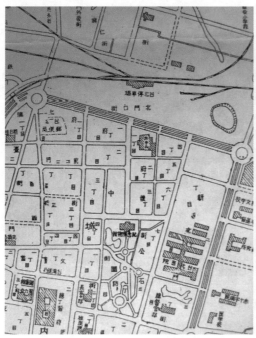

圖1　日本建築師野村一郎設計了臺北火車站與博物館，兩棟重要的建　　圖2　臺灣博物館仍神采奕奕的見證著那一條逐漸消失中的臺北軸線。
　　　築建立了世紀初臺北舊城中最重要的一條軸線

建築意象

首先，臺灣博物館是臺北大都會裡，少數明顯可辨的舊建築物之一。它和大部分修建於那個年代，裝飾繁瑣的舊建築大異其趣。它是一棟形式清楚的西式建築，但是卻是由日本建築師設計營建的。它的正門的六支白色大柱子，可能帶給我們一些古希臘神殿，或古羅馬神廟，乃至於羅馬萬神殿的聯想。或者說，是西方建築始源的一些聯想（圖3）。也有人說他和埃及的神廟可能有些關係，但是也有人說它是（仿）文藝復興式的建築，文藝復興是發生在十五世紀義大利的建築活動。當然，它和日本和風建築就更脫離不了關係了。大家都沒錯，從建築史來看，二十世紀初，西方正值那個偉大的建築年代「現代主義建築」將出而未出之際，我們稱那個混沌模糊的年代的建築風格為「集錦主義」，或折衷主義（Eclecticism）。

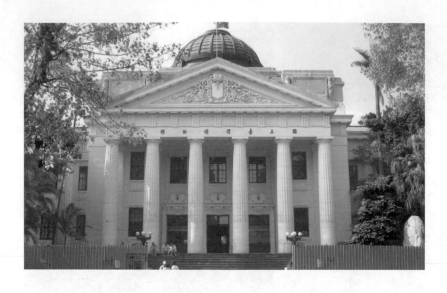

圖3
正門的六支白色大柱
子帶給我們一些西方
建築始源的聯想。

臺灣博物館生逢其時，誠難避免那個時代的印記。也許你會立刻反
駁，博物館的建築型式清楚，秩序井然，何來集錦之有？也許這篇文
章正可以把這件事情細細說明。

從人類一開始蓋房子，就有了柱子(Column)。它是將房子站起來的
一個結構元素，它也可能是建築中最重要的元素之一。將柱子從一
個「結構性」的，或「功能性」的元素提升到一個「視覺性」的，
或「象徵性」的重要元素，最早發生在埃及建築中。而做的最成功
的，可能是希臘時代的神殿(Temple)建築，時序是西元前五世紀。這
個過程很漫長，其間無意識的作為遠超過有意識的操演。希臘人的藝
術和建築成就是空前的，他們在建築上找到了一個型式，當你一看到
它的外型，你就知道它的內容。它是一間給神住的房子，它不是為人
而設的。這時，建築開始會說話了，它告訴人家「我是誰」。希臘神
殿的柱子和別的柱子不一樣，他們在柱子上方，加了一個三角型牆
面，它由一排壯碩的柱子四平八穩的抬在半空中。這個三角型牆面叫
作三角飾牆(Pediment)。這排柱子撐起三角飾牆的整套東面叫作廟門
(Temple Front)。這個廟門的基本語彙，在第一世紀羅馬人的年代裡，

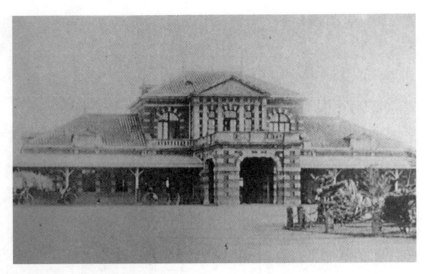

圖 4
臺北火車站，1900

仍然祇作爲神廟的正門之用。但是，在羅馬人以後的年代裡，這個建築原型幾乎被用作任何你可以想到的建築類型的正立面，醫院、學校、銀行、政府、法院、宮廷、住宅、車站，應有盡有。至於前身爲紀念博物館，現在是自然史博物館的本建築也是用這廟門作爲入口意象。

概念與式樣的邏輯

臺灣博物館的建築師是日本人野村一郎，當時野村爲什麼會選擇希臘神殿的廟門作爲紀念博物館的建築意象呢？我們不知道他怎麼想的，但是仍應有些線索是可以追蹤的。首先，野村的其它作品包括：臺北火車站（圖4）、臺灣總督官邸（臺北賓館）、臺灣銀行、朝鮮總督府，甚至他早年在東京帝大的畢業設計案，都是西方不同年代，不同型式的建築。因此，極可能對野村而言，在那個集錦主義的年代裡，建築設計祇是一個建築樣式的選擇，其中理性推演的基礎未必存在。但是我們可以作一些合理的推測，譬如說：建築師在他的建築生涯中，某一階段有某一種個人的偏愛。或者說，建築樣式的選擇反映出

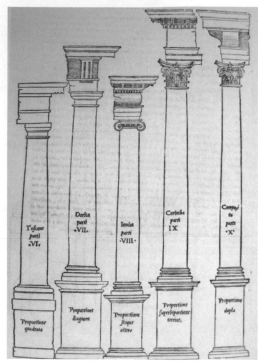

圖5 Sebastiano Serlio的五種柱式，1540

圖6 柱頭部分肥大簡樸
圖7 圓柱接地不帶柱礎，其下更無柱臺

當時行政主管的個人品味，也並非不可能。也許因為它是一個紀念博
物館，野村在許多建築原型(Archetype)中，選擇希臘神殿，以及由它
所延伸出來對永恆的想像，或是依附在神殿上時間與歷史的某種特定
的對話關係。

臺灣博物館的基地位於公園之中。公園是都市中的自然，即使公園的
真實是人工的自然，公園仍往往被視為都市在人工塑型的過程中的一
個參考原點。紀念博物館位於公園的邊緣，它是都市與公園的一個突
顯的介面。紀念博物館是一個廣義的人工詮釋，它具有代表性和主體
性。希臘神殿是人與神接觸的起點的意義，因此可能被借用過來對位
人與自然的關係。博物館的原始設計中，南向寬敞悠閒的室外迴廊清
楚的表達了這個概念（圖 21）。

柱子的型制稱作柱式(Order)，設計古典建築，柱式的選擇是件大事。臺灣博物館神殿廟門的大圓柱，並非任何一種由文藝復興建築大師們，歸納出來的五種柱式之一（圖5）。它採用了介於希臘陶立克(Greek Doric)和羅馬陶立克(Roman Doric)之間的一個處理曖昧的柱式（細節的原因，後文會詳細說明，圖6 、 圖7）。這些事情可能有兩層意義，其一，在那個集錦主義的年代，各種歷史樣式都被建築師興奮的找回來，把玩撫弄，收集在個人建築設計的各個部位，重新發覺它的空間趣味，或是新的視覺經驗。其二，可能和前面提到的紀念博物館在時間與歷史上的意義有關，希臘神殿建築恆久不變，與人類歷史同存的概念，也可能是支持建築師作柱式選擇的思維基礎。然而，從施工實務面的考量，也有選擇它的理由。當年的臺灣，離草莽未遠，無論是匠師或營造，都有它極真實的限制。製作六根大柱子，赤裸裸的放在正門口，而在它周邊的建築元素簡單，丈許之外，柱列遙遙可見，加之每支柱子的柱身都有非常精微的收分變化。當六支柱子一式排開，任何瑕疵，必然顯露無疑。因此在柱身上刻以垂直槽飾（Flutings），用以模糊精準度的不足是有必要的。至於抬高的建築基座，落落大方的正門大臺階，也都是希臘神殿或羅馬神廟建築的典型元素。

野村一郎

當我們開始使用許多西方建築的專門知識來討論臺灣博物館時，我們有必要回去看看建築師與他那個年代的建築大環境。野村一郎於1895 年畢業於東京帝國大學工學部建築科。當時他在東京帝大的建築教育，基本上是西方的建築教育。這與長年客居日本(1877-1920)，任教於東大的英國建築師 Joshia Conder 有關。Josiah Conder 不是當時唯一在日本活動的西方建築師，但是因為他長期(1877-1891)留在工部大學校的造家學科（1886年改制為東京帝國大學建築科），因此他有機會培育出第一批的日本建築師，而在此之前日本並沒有建築

圖8
森山松之助的仿哥德式畢
業設計案（東京帝國大學
建築科畢業計劃圖集，
1927）

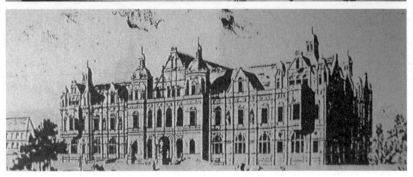

圖9
野村一郎的維多利亞式畢
業設計案（東京帝國大學
建築科畢業計劃圖集，
1927）

師。他們包括辰野今吾、片山東熊、曾彌達藏，和左立七次郎。這
些人對日本那個年代的建築影響深遠，被稱作日本「第一代」的建築
師。

當辰野今吾從英國倫敦大學留學回來後，他任教於東京帝大，因此帶
出了一批被稱爲日本「第二代」的建築師。他們包括後來到臺灣來的
許多非常優秀的年輕建築師，如長野宇平治、野村一郎、森山松之
助，以及寫了中國建築史的依東忠太。因此合理的說，當時英國的
「建築時尚」曾經透過 Conder 和辰野今吾帶到東京帝大，影響了早
期的日本建築師。其明顯的痕跡可以在當時東京帝大的學生畢業作品
中窺見（圖8）。當然，野村一郎維多利亞式的「醫院」畢業設計案
（圖9），亦難免俗（東京帝國大學建築科畢業計劃圖集，1927）。
從另一個角度來看，十九世紀末，日本年輕建築師深受英國建築風
潮的影響，在二十世紀初，這個影響很自然的輾轉延伸到臺灣，遺
留在早期的臺灣建築上。當年日本建築師在很短的時間裡接受了西

方建築，因此並沒有太多的能力去消化它。而它對臺灣早期建築的影響，基本上是一個「轉手」的過程。在 1923 年以後，臺灣的西式建築開始有了其它的影響，但是在此之前，臺灣的公共建築基本上是歐陸的，或說是英國十九世紀的。臺灣博物館便是其中一例。

英國建築風潮的影響

由日本人接收的英國建築的影響可分爲兩方面，其一是英國當時流行的「集錦主義」，它包括了在十九世紀中的各式復古主義，如仿歌德式，仿希臘式，仿維多利亞式，或圖畫風式(Picturesque)等的持續影響，然其型式多半是零星的，殘餘的。你可以在同一棟建築物上讀出許多肢解後的復古風格的碎片。建築師在舊世界裡，尋找妝飾美化建築的元素。另一方面，英國建築師在十八世紀中，當偉大的巴洛克年代傾頹以後，整個歐陸擺盪在偏向理性，以法國人爲主導的新古典主義，和優雅頹廢的洛可可風的兩個極端之間。英國人選擇了一條自己的路，一條理性而保守的穩健之路。英國人深信事物的完美建立在它理性的強度上，復古是濫觴的，而古典(classicism)則是理性的。英國人挑選了三位歷史先賢的成就，作爲追隨的楷模，他們分別是：以考古爲基礎的，古羅馬建築師維楚維亞氏(Vitruvious)的書籍，文藝復興的建築大儒伯拉底奧(Palladio)的理論和建築設計，以及英國人自己的建築考古先驅 Inigo Jones 的建築設計。英國人以此爲基礎，重新出發，以理性的態度，檢討建築的本質。所有的這些努力似乎都指向曾經發生在十五世紀的義大利，那個偉大的建築年代「文藝復興運動」。我們稱這段影響深遠的建築自省的年代爲「英國文藝復興運動」，發生在十八世紀的後半世紀，它主導英國建築直至二十世紀初。臺灣博物館的許多特質和這個淵源脫離不了關係，也許這就是爲什麼很多人認爲臺灣博物館是一棟文藝復興建築的原因了。

建立了這些線索之後，我們可以比較清楚的來閱讀臺北公園中這棟

精緻小巧的古典建築。從建築抽象的基本架構來看，它比較接近文藝復興的精神，但從採用實質的建築元素或裝飾零件來看，它是屬於復古的集錦主義。也許集錦主義比較容易想像，但是「文藝復興」又是甚麼呢？這是個常聽到的名稱，有許多人物、事件和藝術作品和它有關，但是在建築上，它的符碼又是什麼？而它絕不是一個普通的建築名稱，是可以被簡單帶過的。

文藝復興建築的影響

當我們翻閱一本介紹各種不同建築風格的圖片書時，對大部分的建築風格(Style)，我們似乎都可以理出一點它的視覺特質。或者，當我們有機會走進一座歌德式的教堂時，我們的情緒會被它的空間經驗所震攝，甚至當我們離開教堂之後，我們仍可以用許多非建築性的文字來描述它，重創它。但是獨獨對文藝復興建築，當我們離開建築之後，似乎印象仍然非常模糊，不知從何說起。著名的歷史學家 Peter Murray 替我們回答了這個問題，他說：「因為觀者需要一定的知識才能了解文藝復興建築，而且你得透過它（文藝復興建築）自己的規則，才能欣賞它。」因此，欣賞文藝復興建築需要一些知識，一般人慣用的文學式的，或聯想式的欣賞方式是幫不上忙的。Murray 接著說：「要欣賞文藝復興建築，必須從『建築』的角度來體會它，其難度不會比欣賞巴哈的賦格來得更簡單，或者更困難。」欣賞巴哈的賦格不容易，但是什麼是「建築」，這似乎是一個更難回答的問題。

從人類誕生開始，建築活動便沒有停止過。但是建築活動，包括今天我們所說的設計與營造，由無意識的建造行為，到有意識，有抽象企圖的設計活動，則是從文藝復興開始。為什麼？因為文藝復興是建築師企圖以理性的方式，回答「建築美學」是什麼的結果。Leon Battista Alberti(1404-1472)深論藝術美學，廣泛的檢討繪畫雕塑與建築的理論基礎。他想尋找一個「恆久不變的藝術法則」 (immutable rule

governing the arts)。在論及建築藝術時，他明確定義「建築之美乃建立於各建築元素之間的關係，它存在於比例和諧的數學系統中。」因此，在設計文藝復興的建築時，重要的是尺度(scale)而不是尺寸(dimension)，是元素與元素之間的關係，而不是元素本身的型式。在我們的俚語裡，形容美女纖膿合度，「多一分則太濃，少一分則太淡」，東方世界裡，從來沒有將那「一分」是什麼說清楚，「美」這件事乎祇能是一種感覺，或是一個可以留下無限想像空間的約略概念。在西方求眞求實的思維體系裡，他們清楚的定義了什麼是「建築美」。他們排除了主觀的因素，避免了人類經驗中，無法理性討論的部分。他們找到了一個在他們的時代裡，可以溝通和分享的美學經驗。文藝復興時期的建築理論並不複雜，然而在建築活動上的成果，卻是空前的。它建立了建築史上最重要的一個年代，它是所有建築活動知性搜索的開始。事實上，也是這個時期，建築開始脫離其它藝術型式，而成爲一個獨立的藝術領域。

那麼在談「元素與元素之間的關係」前，我們會問：到底什麼是「建築元素」呢？文藝復興時期的建築師所採用的建築元素，是他們在羅馬人遺留下來的古蹟堆中，找到用來「裝飾建築物」的圖案或符號。羅馬人無意識、無規則的裝飾行爲，到了文藝復興時期，在那些偉大的建築大師的手中，找到了這些裝飾元素之間的特定關係。換句話說，那些羅馬人的裝飾元素原本像一堆散漫的文字，而文藝復興的建築大師將它們組織起來，發展出一套流利的建築語言，並且建立了它的語法(Grammar)。在文藝復興之後，這語法不僅被熟練的使用，而且還發展出一套漂亮的「修辭學」，這個年代，我們稱作「巴洛克建築」，它占據了整個十七世紀的歐洲建築。我們花這麼多時間來說這些事情，無非是要替野村一郎所設計的臺灣博物館，提供分析討論時的一些基本知識。或許也可以替討論臺灣早期建築時，常碰到的許多混淆的名稱，作一番澄清。

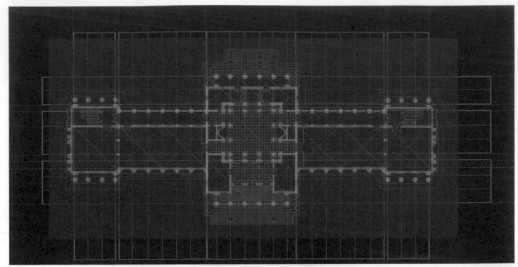

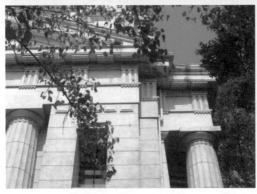

圖10　兒玉總督後藤民政長官紀念博物館平面之比例分析圖

圖11　翼殿之門廊，面闊三間，形式複雜，中央門廊嚴謹比例，已不　　圖12　在廊屋與翼殿之轉折處，繁複瑣碎，喪失了清新的模矩
　　　　復健於此

博物館的幾何構成

現在讓我們先看一看臺灣博物館的平面規劃，博物館樓高兩層，地下
一層。平面對稱中軸，正殿居中，兩側各配以廊屋，及翼殿兩個主要
部分。博物館的展覽空間集中在地面一二層，地面層的正殿大廳為主
要的紀念性空間，交通動線及服務性空間安排在它的周圍。地上層的
廊屋為主要的展覽空間，一樓廊屋為定期性之特展室，供社會團體作

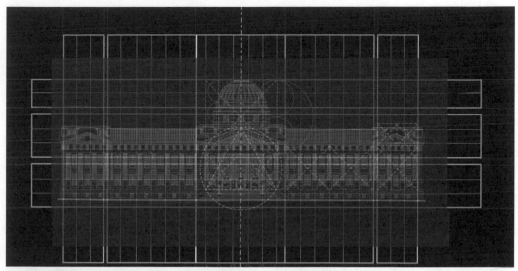

圖13　兒玉總督後藤民政長官紀念博物館立面之比例分析圖

圖14　翼殿廟門轉90度時，因為平面的幾何關係模糊，轉折時處處有不可收拾的狀況出現

圖15　正殿與翼殿之三角飾牆，散發出濃郁的東洋皇族品味。其後方胸牆上之雕花，則混合了東洋與西洋的裝飾，離文藝復興之趣味相去甚遠

藝文展覽之用。二樓廊屋的陳列室則作人類學及動物學的展覽。各樓層廊屋外側的廊道，與正殿周圍的迴廊則有定期更換展覽的陳列櫃。臺灣博物館的建築平面由嚴格的幾何關係控制著（圖10），它的平面是由 3.6 公尺的柱距作為基本模矩(Module)，組織而成。而此基本模矩又是三倍的入口圓柱之柱徑（1.2公尺），也是四倍的正殿圓柱之柱徑（0.9公尺）。正殿內有十二支獨立圓柱，將平面分割成井字狀的九格。四面中央各列柱兩支，四個轉角落柱四支，共十二支。獨

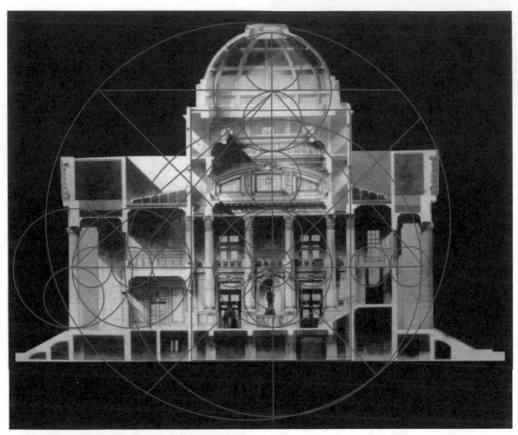

圖16 兒玉總督後藤民政長官紀念博物館剖面比例分析圖

立圓柱後方半柱距處，平行走向一道承重牆，收在二樓樓板。承重牆牆面上有方形壁柱(Pilaster)二十支，四面中央獨立圓柱後方，均立有對應壁柱，共八支。四個轉角獨立圓柱後方及側方各立三支壁柱，共十二支。壁柱上升至二樓樓板後，轉為獨立方柱。因此二樓迴廊上可見獨立圓柱與方柱共計三十二支。四面承重牆與其上的二十支獨立方柱共同圍塑出正殿之主要空間。因此正殿之空間為一四模矩乘四模矩之平面。左右廊屋分別為正殿模矩之延伸，各面闊六間（六模矩），縱深三間（三模矩），南向平行遊廊深一間（一模矩）。兩側翼殿為三模矩乘三模矩之平面，然而在廊屋與翼殿之轉折處，繁複瑣碎，喪失了清晰的模矩（圖11、圖12）。而東西立面半圓壁柱之

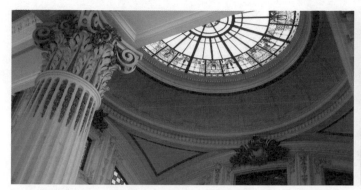
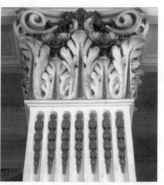

圖17 自然光線由圓頂頂部之圓窗引入，透過圓形平頂花窗灑入室內。然而淺拱內的花窗，因後方的採光窗戶重修時封死，顯得黯淡無光

圖18 柱頭上之裝飾葉捲，較之羅馬人或文藝復興時期採用的，繁複許多。捲葉頂端之羊角，形狀已漸似葉捲，捲向逆時針，與一般順時針的捲向趣味殊異。柱頭纖細拘謹，富東洋風

落點，也混淆了由正殿所建立的清晰的幾何關係。但是整體的空間經驗，仍不乏文藝復興建築空間的穩定性與幾何美。可惜 1990 年代，博物館最後一次的修復工程，內裝的處理，對此建築的基本空間系統，完全置之不顧，殊爲可惜。正殿內獨立圓柱所建立的方格系統，分別向南北推出，形成正立面與背立面各六支雄偉的入口圓柱。六支圓柱弧線飽滿，上升抬起面闊五間的三角飾牆。

臺灣博物館之正立面，以中央軸線爲準，完全對稱。建築組成元素之間，比例關係嚴謹而優美，即使是仿希臘風建築之立面，仍散發著淡淡的文藝復興建築之典雅氣質（圖13）。立面中央六支圓柱，上承額盤(Entablature)及三角牆飾，構成希臘神殿的廟門，或稱正門門廊(Portico)。正門門廊兩側柱之基點與三角飾牆之頂點，構成一穩定的等邊三角形。六支圓柱所夾五間之面闊，正好是圓柱高之兩倍。圓頂(Dome)頂至柱基（臺座頂，Stylobate）之垂直高度，則正好是圓柱高之三倍。如果在立面上將圓頂之下半圓完整畫出，則此圓之直徑應爲三間柱距(3 x 3.6m = 10.8m)。且此圓之下端點，正好落在三角飾牆後方之胸牆的上緣線上。胸牆上緣線至圓柱柱基（臺座頂）之垂直高度，則是圓頂直徑（或三間柱距）的一倍半。正立面兩翼之廊屋，面闊六間，延續門廊之柱高與柱距。翼殿之門廊，面闊三間，四支圓

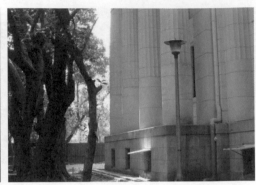

圖19　南向二樓的加建，因設計拙劣，工法粗糙，造成博物館永久性的　圖20　二十四條垂直飾槽終止於離地四分之一柱身高處，有埃及神廟的趣味
　　　傷害

柱上承額盤及三角飾牆。然中央正門門廊之嚴謹比例，已不復見於
此（圖14）。　縱觀臺灣博物館的整體立面，有雄偉端莊之額盤，環
繞建築，穩健優美，頗有文藝復興大將之風。正殿與翼殿之三角飾
牆，則散發出濃郁的東洋皇族品味。而其後方胸牆上之雕花，則混合
了東洋與西洋的裝飾，離文藝復興之趣味相去甚遠（圖15）。
臺灣博物館的短向剖面由左往右之空間順序分別為：前庭、門廊、
門廳、正殿、梯間、後門廊、後庭（圖16）。正門門廊開闊，高 9
公尺，進入門廳後，高度壓縮至 3.6 公尺（一模矩），及至正殿，
大廳的空間再次往上展開，其上方之圓頂彩繪玻璃，距離地面 17 公
尺高。正殿之空間規劃受文藝復興之建築影響極大。正殿之空間由
十二支獨立圓柱構成，四向立面，每面三間，等於三倍柱距，轉角
落柱，每面共四柱，四柱上承蘭額，蘭額距地面之高度等於三間面
闊，因此蘭額與十二支圓柱構成一完整正方體之主體空間。蘭額上方
每面跨一淺弧，內鑲彩色玻璃。四面弧拱之拱頂，上承一圓座，圓
座與其下圓拱於轉角處形成四支三角弧拱(Pendentive)。圓座上升，
以一圓形平頂花窗作收。自然光線由圓頂頂部之圓窗引入，透過圓
形平頂花窗灑入室內。然而淺拱內的花窗，則因後方的採光窗戶，
在 1990 年的重修時封死，顯得黯淡無光（圖17）。臺灣博物館立
面上，遙遠可見之半圓形圓頂(Dome)，隱於圓形平頂花窗之上，未
能見於室內，殊為遺憾。然圓頂之重量則垂直落下，由每面中央兩

支，四面共八支獨立圓柱承接。圓頂視覺基座之重量則落於獨立圓柱後方之二十支獨立方柱上。圓頂之直徑為三間面闊（三倍柱距），如將圓頂之下半圓完整畫出，則半圓之最低點將落於三角弧拱上之圓座。由圓座至蘭額之垂直高度，將好等於柱距之一倍半，因此，由正殿正方體之空間往上閱讀，空間比例為 2：1：2。此比例常見於文藝復興教堂建築之空間組織，然而臺灣博物館的正殿空間，卻因為平頂花窗，而無法體驗文藝復興大師所發現的純粹的空間美。

博物館的建築型制

臺灣博物館正立面廟門式樣的正門門廊，由六支雄壯的獨立圓柱構成，每支圓柱高九公尺。兩側翼殿之門廊，也分別由四支獨立圓柱構成。兩廂廊屋，各六間，則由五支二分之一圓形壁柱，及兩支四分之一圓形轉角壁柱組成。於南向立面，廊屋之牆面脫離壁柱，往後退縮一模矩，而代之以獨立圓柱，形成室外的迴廊(Loggia)空間（圖21）。當年大方寫意的迴廊，則因為博物館的空間不足，分別在兩次的整修中被填滿。一樓的加建，忠實比照舊有的北向立面處理，而二樓的加建，則因設計拙劣，工法粗糙，造成博物館永久性的傷害（圖19）。所有室外圓柱均採同一柱式(Order)，語彙接近陶利克柱式(Doric order)。若細究其型制，柱頭(Capital)肥大簡樸，圓柱接地不帶柱礎(base)，其下更無柱臺(Pedestal)，做法接近希臘式的陶利克柱式（圖6,7）。但是瘦長的柱身，柱身高度約等於柱徑之七點五倍，比之約 1：5 的希臘陶立克柱式，以及相對和緩的柱身收分（柱徑的變化），視覺上它則更接近羅馬人的陶立克柱式。但是羅馬陶立克柱式則從來不作垂直飾槽(Fluting)，且柱基處必定作柱臺（圖5）。獨立圓柱柱身上的 24 條垂直飾槽，弧面下陷淺而寬，兩弧面相接處呈銳角，並終止於離地四分之一柱身高之處，這種裝飾性的處理方式，則似乎來自埃及的神廟趣味（圖20）。

圖21 「兒玉總督後藤民政長官紀念博物館」寫真帖

正殿內部有十二支圓柱。結構上，此十二支圓柱上承四支弧拱，四支
弧拱再承載上方半圓形圓頂之重量（圖16）。獨立圓柱型制接近複
合式柱式(Composite Order)，但非複合式柱式。獨立圓柱後方為四面
承重牆，每面有壁柱兩支，為浮出牆面二分之一之方柱，轉角各有
四分之一壁柱一支（圖16）。承重牆上方之方型獨立方柱承圓頂下
方之方型視覺基座，方柱之形制亦接近複合式柱式。獨立圓柱之柱
式，柱頭與柱身比例約 1：10，比之羅馬複合式柱式之 1：8，此柱
頭顯得驕小。而柱高與柱直徑比例約 1：10，則與羅馬複合式柱式之
比例接近。羅馬人或文藝復興時期都較少將方柱作獨立柱使用，此處
帶收分之方柱，與獨立圓柱並列，視覺效果上甚為奇特。柱頭上之裝
飾葉捲，比之羅馬人或文藝復興時期通用者，繁複許多。捲葉頂端之
羊角(Volute)形狀已漸似葉捲，而有趣的是「羊角」捲向為逆時針，
與一般順時針捲向的表現方式，趣味殊異。柱頭整體式樣纖細而拘
謹，富東洋風（圖18）。柱身有半圓形垂直飾槽，靠近柱頭處，槽
間飾以穗狀物，垂直飾槽止於柱礎(Base)上方約 2.5 公尺處，此兩特
徵均為複合式柱式所無。柱礎下方有柱台(Pedestal)，柱礎與柱台之形
制，甚為標準。大廳中央樓梯兩側之柱台，稍有變化，柱台中央綴以

精緻之雕花,東洋品味濃郁。

結論

當我們把臺灣博物館的抽象架構和比例關係討論完畢,我們可以依此架構經驗它的空間特質,並且在下一個層次上,輕鬆悠遊賞玩這棟建築迷人的裝飾和優雅的細部處理。如果我們有幸走訪散置在世界各地的歷史古蹟,親身體驗各個時代的經典作品,經歷無數繁花看盡,也許我們會感到:為何文藝復興的空間竟能如此揮之不去?為何過盡千帆皆不是,為何只有哪些「古典」的空間,令人百般玩味不忍棄?豁然之間,似乎了悟到文藝復興的巨匠們在建築宮殿裡尋尋覓覓的追尋什麼。

(2011年7月)

6 分享各自有的 創造共同有的

論MVRDV / t?f 的「垂直村落」

這是一個「連結」的年代，因為連結，所以能夠分享，因為分享，我們擁有更多的學習經驗，和更短的「學習曲線」。因為分享，我們更能創造與突圍，分享解決了更多的問題，分享也創造了更大的市場與更多的利潤。經濟活動因此重新洗牌，世代交替因此生生不息。

命題、概念、執行

由荷蘭建築團隊MVRDV / The Why Factory (t?f) 在淡江大學建築系操刀的「垂直村落設計工作營」(The Vertical Village Workshop)，對工作營的同學們而言，是一次威力不小的衝擊，對臺灣的建築教育環境而言，也是一次衝擊（圖1）。臺灣的設計工作營很多，無論是國內的或國際的都有過不少，學生之間或老師之間的接觸也算是頻繁。在形式上我們並不陌生，而各工作營的內容也各有千秋。固然，MVRDV / Winnie Mass 或 The Why Factory的名氣大是事實，然而，他們能持續的維持高度的實驗性和前瞻性的色彩，在專業團隊中是少見的。這次由他們主持的工作營，也因此在品質上具有三種特色：命題清晰、概念新穎、執行有效 (well defined theme , conceptually exuberant, operationally effective)。

任何都市議題的探究，大約都難逃「密度」的討論。在氣候失調與能源危機雙重夾擊的當下，凡事講究「效率」與「永續」，因此都市的垂直性幾乎是不得不再被審視的議題。MVRDV 對第三向度的都市組織邏輯，曾經著墨很深，包括：Pig city、Tower Library、KM3等設計案和研究案。這次的設計工作營則是：藉由一群年輕活躍的心靈，配備了亞洲城市的居住經驗，再次解放，重新瞄準。亞洲城市的能量，除了來自快速變化的市場活動，和巨幅提升的經濟規模等因素外，鬆散的都市法規，和薄弱的公權力，都導致亞洲城市的高度可塑性和自動性，亦即：自創、自組和自約的都市性格。擁有如此寶貴的都市知識，探討城市的垂直重組，工作營確實提供了一次令人振奮的探索機會。

圖 1　由MVRDV / The Why Factory在淡江大學建築系操刀的「垂直村落設計工作營」

圖 2　Diagrams：掌握了概念的具體性，和準確的敘述性

系統性的架構

因為命題清晰，因為高訴求的實驗性，我們看到許多精采的簡圖(diagrams)被創造出來（圖 2）。這些層出不窮的簡圖固然展示了豐富的創意，更重要的是：它們掌握了概念的具體性，和準確的敘述性。它們打開了我們對垂直城市的初階想像，它們也拋出了明確的思考邏輯，這些簡圖可能是這次工作營的最大收穫。有趣的是，在臺灣的建築教育裡，不知為何，這種訓練比較不是一般設計老師願意採用的工具。然而，要成就上述的收穫，則又與他們自己帶來的「助教團」有關。助教團有 The Why Factory 的成員，和由 Winnie Mass 指導的貝拉吉建築學院(Berlage Institute)的研究生。他們分享某些共同的思考邏輯和價值取向（圖3），這種共同的基礎可以由他們的評圖方式和平常的聊天中感知一二，當然，因為個人的背景經驗的差異，他們也有

圖 3
「助教團」們分享了某
些共同的思考邏輯和價
值取向

圖 4
有備而來的系統性架構
（System Framework）

各自的獨特性。

因為有這種認知上的交集，因為他們有備而來的系統性架構
(Framework)，它充分保障了工作營的設計強度和深度，它也避免了
一般工作營最終流於「失焦」的下場。這個系統性架構不僅反映了
The Why Factory 探索未知的方法，它也建議了組織複雜資訊和龐大
人力的基礎。同時，因為此系統性工具的中性色彩，它適當的保障
了「彈性」和「自由」給設計者。因此，它是一種「客製的彈性」
(Tailored flexibility)和「條件化的自由」(Conditioned freedom)。它的
「不可知的結果」是建立在可掌握的基礎上，而不是如「無政府」
般，將不可知的結果建立在無掌握的基礎上（圖4）。

歷史幻覺

「垂直城市」的範例(paradigms of vertical village)取材自亞洲城市，工
作營的都市觀察聚焦於臺灣城市，工作營的學生來自臺灣北中南的設
計相關學校，因此工作營略具取樣完備、雨露均霑的基礎。然而，
觀之總評時的城市再現(urban representation)，我們理解到的臺灣城
市，則大多來自疏漏的史料，浪漫的說古，既沒有解讀，也沒有視
角。例如：無厘頭的舊地圖、舊照片，和雜亂無章的歷史殘骸。對
於過去20年間，臺灣城市的高速成長和巨幅蛻變，工作營則輕輕帶
過，討論幾乎付之闕如。而生於斯長於斯，且正垂垂老去的我們這一
代，應該都會同意：這段「關鍵時刻」可能是臺灣城市歷經政治、經
濟、文化與科技等衝擊最密集，也影響最巨大的年代。問題出在哪裡
呢？致使年輕世代耽溺於城南舊事之中，原因也許是因為工作營的時
間短，現成的資料裡，古代事物唾手可得。但是隱藏在這表面原因下
的事實，則似乎不僅止於學術或教育上的偏差，它應該是一個世代的
「心態取向」(mind setting)的問題，而問題來得如此嚴重，因為這個
世代是臺灣的「年輕世代」，他們是 20 年前在臺灣出生成長，並身歷

其境的世代，在此經由工作營聚合、縮影、投射的世代。也許我們要
問：少年人！在你的社會裡，回憶比夢想多？還是夢想比回憶多？(註1) 註1
Thomas Friedman
《世界是平的》，2005
我們的年輕人在還沒有索求之前，便已告老化。我們的年輕世代對自
己的時代幾乎是陌生的，時代中隱隱有一股莫名的恐懼和失落，催促
著他們從現實中出走，從生活中逃離。虛擬的異域和浪漫的鄉愁接收
了逃亡中的寂寞，年輕的世代從一個沉悶的「社會的繭」，躲進了另
一個滯悶的「自我的繭」。現世代宅男宅女的自我沉淪，替換了舊時
代曠男怨女的社交挫敗。以建築與都市為專業的年輕學子，這種沉淪
與挫敗將無可免疫的滲透專業，蔓延在城市的經脈中。都市場域是一
個公共的場域(public arena)，因此都市觀察需要一個「公共的距離」，
而都市問題的尋找，和都市策略的試煉，也同樣需要一個公共的視角
和思維。我們的年輕世代，必須從「各自的繭」裡再次出走，走向
「公共」，走向都市的現實(Urban Reality)，特別是在我們的專業裡。

異數與常數

在工作營的都市紀錄中，我們看到的是「異數」而非「常數」，是非
凡(odds)而非平凡(norms)。我們看到神壇廟會、夜市小吃，其陳腐一
如觀光局的隔夜文宣。我們也看到水塘魚塭、鴿舍飛碟（屋），其尷
尬也一如彩帶飄舞、書法競賽般的無聊無助。我們突然警覺到年輕的
眼睛所滯留的物事，竟然是遠離真實，遠離問題的虛應事故，竟然是
等同電視八點檔的叫罵哭鬧，竟然是淚水如洪、情濫如麻的非人非
事。在年輕的眼睛裡，臺灣的城市切片儼然是一次從南到北的主題樂
園式(Theme Park)的城市串聯。因此，實情可能是：我們的年輕世代
在面對真實世界的時候，多半是心力俱疲的「束手無策」。因此，面
對如何將「垂直村落」的都市策略逐步貼近真實，如何提煉在置入真
實時所需的創造性想像，年輕世代的回應，只能是：在充斥著影音動
畫的可有可無中，在宅男宅女宅設計的瑣碎囈語中，將議題一再的稀
釋，一再的幻化了。當這種現象普遍的瀰漫在臺灣的設計訓練中，當

年輕世代對現世如此疏離，對當代如此冷漠之時，它似乎無情的預告了：「我們的社會在未來所需付出的昂貴代價。」

誰的設計好？

在整個的工作營期間，愉悅的工作氛圍基本上是持續感染。但是，過程中不是沒有困擾，學員和助教團都必須面對一次自我「調適」，也是一次對自己的「檢視」。這也許是工作營的另一個重要面向，值得討論。首先，困擾本地學員或老師的第一個問題是：外國建築師或設計團隊真的比我們好嗎？為什麼我們的設計輸他們呢？其實，它一直都是我們最在意，最希望有答案，又最怕有答案的一個問題。我則認為：它無法成為問題，因為問題的定義不清，而且沒有比較的平臺。但是真正重要的是：這個問題的本身一點都不重要。因為它來自一個「過時」的心態，而且是一個「殘缺」的心態。殘缺是因為我們集體性的染上了「文化安全感強迫喪失症」，病由來自我們的教育內涵長期忽視認識自己（個人）和認同自己（個人）的教育。我們習慣於依附在團體的價值下，我們沒有真正的個人信心。我們慣於參與各立門戶的山頭文化，我們無法克服被圈地文化排擠的恐懼，我們憎厭兄弟爬山時，各自努力的寂寞。有時，我們也有獨立性，然而，我們的獨立性來自否定別人，創造敵人。我們的價值建立在反對別人的價值，當敵人消失，我們也跟著解體。因此，理性的合作，離我們尚遠。至於過時的心態，則可以用工作營的型態來討論。

合作學習(Collaborative Learning)

工作營應該是一個地方，大家來這裡分享「各自有的」，大家合作創造「共同有的」，因此我學習，我成長。亦即：I come here not to show but to share。這也就是時下最流行的「合作學習」的概念(Collaborative Learning)。我們處在一個連結的年代(Age of

Connectness)，因為連結，所以能夠分享，因為分享，使我們擁有更
多的學習經驗，和更短的「學習曲線」^{（註2）}，因為分享，我們更能創
造與突圍，分享解決了更多的問題，分享也創造了更大的市場與更多
的利潤。經濟活動因此重新洗牌，世代交替因此生生不息。 WIKI、
Google、YouTube 都是經典，「垂直城市」工作營，也是在此精神下
組織起來的。時代變了，我們必須揮別那個「英雄與美人」的時代，
它曾經輝煌而古老，它回答了它的時代命題。面對今天的世代，我們
不得不承認：人人都是折翼天使，人人都是淺灘遊龍。也因為如此，
我們分享一些，我們得到更多，因為我們正在共同創造一個既陌生且
豔麗，但是，是屬於我們的時代。

註2
Thomas Friedman：
世界又熱又平又擠，2008

(2009年8月)

7 臺北東京
都會生活的當代內容

2008 年暑假的第二次工作營是探討東京神樂坂區的都市再生議題，
我們開始將 TKU/JWU 住宅工作營帶入「都會居住議題的設計探討」
階段。臺北與東京各自以其都市議題，尋找當代住宅型式與內容的回
應。我們希望以「住宅設計」作為切片的工具，來了解快速變化中的
亞洲城市，以及高密度都會生活的當代內容。

2010 年 1月，日本女子大學大學院出版了「淡江大學 / 日本女大住宅工作營作品集」(2009 TKU / JWU Housing Workshop)，裡面記錄了捷運淡水線上竹圍小鎮的十個住宅設計案，她是兩校六位老師和六十二位學生，共同工作十二天的結果。它是一本以設計探討住宅與都市的書，它同時也觸及到近年來大家關心的議題：學術交流、國際合作、資訊整流、文化謀合，與建築新生代未來的專業環境。本文以此書為本，工作營為軸，探討這五年來，兩校合作時所思考的一些相關議題。

回顧

淡江大學與日本女子大學(Japan Woman University)的工作營，今年是第五年。兩校的第一次接觸是 2006 年 3 月下旬，日本女子大學建築系教授篠源聰子(Sakoto Shinohara)和社會學系森美子教授(Masami Mori)，東京理科大學(Tokyo University of Science)建築系的大月敏雄教授(Toshio Otsuki，2008 年秋季轉任東京大學建築系教授），以及他們的研究團隊來臺灣收集住宅研究的素材。篠源聰子也是執業建築師，在日本中生代建築師中以住宅設計知名。長期任教淡江大學，專長永續設計的加藤義夫教授(Yoshio Kato)是促成她們此行的推手，加藤教授與篠源教授夫婦是舊識，篠源教授的先生則是國際知名的限研吾建築師。

圖1　2008年3月的工作營期中草評

當時三位日本教授正在執行一項亞洲住宅的研究案，他們訪問的城市遍及菲律賓、泰國與馬來西亞等國。加藤教授和我安排了她們在臺北的三天行程，她們訪視了許多新社區與老社區，包括當時淡水鎮上熱絡的住宅開發案，以及淡水北郊兩公里外的「淡海新市鎮」，她是一塊原始規劃人口爲十四萬，卻夭折多年的臨海臺地。訪問的後兩日，她們參觀了林口新市鎮，和臺北城內幾處早期的國民住宅。行程中，篠源教授特別要求參觀一個叫作「民生社區」的老社區。民生社區位於北市東區，在松山機場的東南側。1960年代末期，她依據美式社區規劃標準進行貸款開發的國民住宅案。時隔40年，如今社區裡公園錯落，花木扶疏，舊式樸素的 RC 造四層公寓，井然有序的配置在許多社區小公園間，她是臺北城內人人稱羨的平民化社區，比之晚近警衛嚴肅豪門深院(gated community)的開發流行，趣味迥異。社區裡我們訪談了老居民、新移民、社區團體，以及當時的里長高白川先生，分享他在民生社區長期經營的環境與活動經驗。

兩位教授此行留下深刻印象。2008 年 3 月，春季班開學之初，積極的篠源教授與大月敏雄教授帶了 16 位學生來臺，我們在淡江舉辦了第一次的 TKU / JWU 住宅工作營(3/6 – 3/18)。日本學生除了日本女子大學的女學生外，大月老師也帶了三位東京理科大學的男生。日本學生大部分是三年級學生，也有少數的畢業班（四年級）學生和研究生。淡江建築系三年級學生全部參加工作營，作爲該學期設計課的第一個小設計（圖 1）。此次工作營設計案的地點選址在淡海新市鎮，探討永續社區在規劃設計上的可能性，尋找臨海的中密度社區與土地河川較謙和貼近，生生不息的關係（圖 2）。

日本女子大學

臺灣建築界對日本女子大學也許有些陌生，但是她有一位出色的畢業生是我們人人認識的，她就是有名的「妹島和世」。日本女子大學的

圖2
2008年3月工作營
期末正評

建築教育以設計導向，與大部分技術取向的日本學校不盡相同，而淡江的建築教育則長年以來，都是以建築設計爲依歸，當時兩校的建築教育同時都在摸索議題式(theme oriented)的設計教學，而TKU／JWU住宅工作營則一開始便希望能更聚焦在問題取向式(issue oriented)的住宅設計探討，因此兩校的合作順理成章。

位於東京城內的日本女子大學附近，房舍優雅庭院靜謐，是東京的高級住宅區，前首相池田勇仁的世家宅邸便與日本女大對街比鄰。古老的「江戶川」人工水圳蜿蜒東流，河岸南側老樹濃蔭，錦繡如帶，接壤早稻田大學，北側則坡地拔起，碧綠的山坡上羅列著層疊俯仰的莊院，拾級爬上小山頭便是日本女大的校園。兩校步行距離大約 15 至 20 分鐘，卻是一段賞心悅目的腳程。環境美則美矣，日本女大的學生卻多數無法負擔周邊昂貴的居住條件，通學者居多，學生每日來往上學，交通耗時平均在三個小時以上，建築系學生難免趕圖，大家練就一番車上站著睡覺的本事。淡江學生到日本女大參加工作營，在東京的住宿問題因此棘手，經過加藤教授朋友的輾轉介紹，總算找到住

宿經濟，設備勉強的旅館。東京的生活費和交通費均昂貴，淡江學生由民生經濟下手，與日本同學交換在地知識，因此能更貼切更實質的接觸到一個陌生城市的內在邏輯，與故鄉城市經驗相比對照後，不難意識到某些逐漸浮現的都市運作的潛規則，這類城市解讀可能是學生的最大收益，學生的設計學習也由走訪知名建築的層次，提升到理解孕育這些傑出建築的背景環境。

都會生活的當代內容

篠源聰子教授與我希望工作營的任務(task)能回歸到：國際交流、學術合作，與學習成長的本質。在不斷修改調整中，使她能符合時代潮流，也符合教育命題。我們必須承認，住宅工作營的源起並沒有明確的目標或規劃，然而在逐年的累積與修正下，工作營的任務與願景才逐漸清楚。2008年暑假的第二次工作營是探討東京神樂秌區的都市再生議題，我們開始將 TKU / JWU 住宅工作營帶入「都會居住議題的設計探討」階段。臺北與東京各自以其都市議題，尋找當代住宅型式與內容的回應。我們希望以「住宅設計」作為切片的工具，來了解快速變化中的亞洲城市，以及高密度都會生活的當代內容。工作營借助「比較都市學」的精神，在臺北與東京兩個亞洲樣品城市的對照中，檢視城市在高商業密度(commercial density)、高人口密度(high commercial density)、高資訊密度(high information density)、高流動密度(high circulation density)、高事件密度(high event density)下，分別孕育出來的都會生活，以其共同性或差異性作為住宅設計的起點(point of departure)。她將不可避免的觸及都市更新、家庭結構、人口結構、社會化過程、GDP、土地開發、財務金融，乃至於城市行銷、法規政令等。依此進而思考生活式樣(life style)對住宅型式的回饋、自我組織和自我調整(feedback, self-organize and self-adjustment)。

圖3　2008年8月，工作營在最後兩天到日本西岸的新潟縣參觀越後妻有
　　　大地藝術三年祭，夜宿月影小學校
圖4　2009年12月出版的書：
　　　TKU / JWU Tsu Wei Housing Workshop 2009

2008年東京神樂坂

2008年是熱絡的一年，住宅工作營分別在臺北與東京各舉辦一次。8月16日，工作營首次移駕東京市區新宿附近日本女子大學的校園，前後為期十二天(8/16－8/27)。淡江參加的同學有25位，老師有加藤老師與我。篠源教授選擇的基地在東京神樂坂區(Kagurazaka)，是東京市區內的一片老舊社區。因為位於城中心，鄰近早稻田、飯田橋等繁榮地區，地鐵四通八達，近年來東京城快速變化的邊際效益，反映在新式公寓大廈的節節進駐此區，以及成功商業街的逐漸綿延成型。因此，區內大片的低密度舊式木造建築群，以及植栽豐茂，老樹成蔭的住宅區，行將岌岌可危，成為都市更新與土地開發的覬覦之地。此次工作營的命題因此是：如何提高土地的經濟效益，然仍可慰留既有的「親切的住宅尺度和社區內容」。兩校六十幾位學生分成十組，在神樂坂區各自尋找自己的基地，提出一個20人集居的住宅型式。工作兩週，期中期末兩次評圖，限研吾建築師參加了我們的期末評圖。最後的兩天，我們離開東京，到本島西海岸新潟縣的越後地方，拜訪了有名的越後妻有大地三年展（圖3）。

圖 5　2009年8月JWU學生新來乍到機場留影

2009 年淡水竹圍

2009 年的住宅工作營在臺北舉行，是兩校的第三次工作營，大家在準備與規劃工作上都較有經驗。篠源聰子和鈴木眞步兩位老師帶領了 20 位女大學生於 8 月 31 日來到淡水，參加為期 14 天的工作營（圖 5），在淡江開學日之前閉幕。鈴木眞步老師畢業於日本女大，是東京大學的博士，任教日本女大僅有一年。她的專長是住宅研究，曾在哥倫比亞大學住校研究一年，師從名著《紐約住宅史》的作者 Richard Pluntz(A History of Housing in New York City, 1990)研究紐約市的住宅發展，Richard Pluntz 也是當年我的指導教授。鈴木眞步老師的加入，提供工作營住宅議題探討的深度。淡江有四位老師參加：賴怡成、宋立文、加藤義夫和畢光建。參加的學生則有 42 位。兩校學生混成分組，年級打散分成十個工作小組，每組 6 至 7 人，共同完成一規劃設計案。篠源教授與日本女大的研究生，在工作營結束後的六個月，整合兩校的努力，將十個設計案編輯成冊，出版了第一本住宅工作營的工作記錄（圖 4）。

圖6
2009年8月竹圍老街住商
再生計畫

郊區臺灣

臺灣的「郊區住宅」是本次工作營的主題，要回答住宅的內容與型式前，須先回答什麼是「臺灣的郊區」。我們選擇淡水捷運線上的竹圍小鎮為基地，將十個集合住宅案置入小鎮的兩個區域，其一在小鎮的核心老街區，另一則在小鎮的邊緣。竹圍是臺灣城市外圍典型的新興小鎮，她們從不猶豫的以極速執行著「都市蔓延」(urban sprawl)的規則。當地方城鎮中的老街面臨中道凋零之際，城鎮外圍散置的巨型賣場(big box retail)則正值車水馬龍，人車汽具旺的時分。鎮上的私人運具早已凌駕零星的大眾交通工具，都會與郊區的差異密度隨緣混搭，田園農舍與新式公寓割地為陣，比鄰卻彼此無視。尺度接近腳踏車，速度卻接近汽車的摩托車，鑽營梭駛，多年來創造出一種奇幻陌生的郊區紋理。竹圍小鎮鉛華耗盡，無力自主，只能概括承受這一切予取予求。短短十年左右的快速發展，回應了新中產階層的大舉移入，我們看見集合住宅的空間從侷促到從容，材料從簡陋到豪奢，然而，建築設計並未謀合新移民的經濟條件與生活模式(life style)的需求，規劃設計的著墨僅止於公寓大廈的外型變化，而住宅議題應涉及的住戶之間、社區之間、社區與周邊城市之間，乃至於社區與土地自然之間的關係等，建築師的思考似乎仍擱淺或缺席。芬蘭建築師 Marco Casagrande 當時正好在臺灣，他在工作營期間放映了他與巫祈麟以淡水郊外為題所拍的影片「歸零城市」(Zero City)，觸目驚心的記錄了土地開發與自然生態間靜默卻慘烈的鬥爭。Marco Casagrande 也參加了工作營的期末評圖，他認為這是近幾年他看到最成功的工作營。因為命題清楚，答問準確（圖 6）。

2010 年板橋驛

2010 年 8 月底，淡江大學的學生第二次到東京，共計 36 位，由陳珍誠老師、賴怡成老師和宋立文老師帶隊。篠原教授招待大家的工作營基地選址在東京西北郊的板橋區，在捷運站板橋驛旁，爲一正在開發的眞實住宅案，面積 150m x 150m，將容納 600 戶住宅單元。各設計組的重點著力在永續居住環境與水、風力、都市農場，與周遭基地關係的建立。鈴木眞步老師、植木健一建築師(Kenichi Ueki)全程參與討論，相田武文建築師參加了期中草評，期末評圖則有建築師小泉雅生(Masao Koizumi)和陣內秀信(Hidenobu Jinnai)，以及東大的大月敏雄教授。此次工作營談成了另一項交流計畫，隈研吾建築師事務所每年將常設性的提供二至四位暑期實習機會給淡江學生（東京或其它國際城市）。

2011年松山機場

今年8月底，日本女大將有 25 位學生來淡江大學參加工作營。呼應臺北房價高居不下的住宅問題，我們今年的設計討論將聚焦在首購族的經濟住宅(Budget Housing for First Home Owners)。基地選在臺北國際機場（舊稱松山機場）西南側，榮星花園北側，整片六零年代末期新建的四層公寓住宅區，此區是城內少數房地產交易遲滯，價值緩升的老舊社區。工作營的住宅議題以空間與成本的精算爲主導，尋找都市更新模式的出口，設計案亦將觸及機場周邊國際商務的發展，與其將帶給此區的都市蛻變。住宅是城市構成的主體，我們以住宅建築對城市作無盡的切片，住宅的設計探索幫助我們理解城市，並解決她的問題。

寄宿・習慣・文化

臺灣人待客厚道，應對外賓熱情，年輕人尤其如此。工作營在淡江大學舉辦時，我們的同學會提供住宿，亦即寄宿家庭(home stay)的服務，日本學生不是住在學生家裡，而是住在學生在淡水租賃的居所。有些同學極願意提供住宿，跑來找我商量，但是吞吞吐吐的表達了唯恐空間寒酸，無以待客的憂慮。我總是鼓勵同學，把握機會，空間小或簡陋都不是問題，只要房間整理的井井有條，便可待客。年紀輕輕，無須如此「世故」，即便日本文化也有許多細膩敏感的人際思維，但是年輕人應該擺脫這些不需要的包袱與陋俗。如果衡量一下它的代價，答案應該清楚。我們不常有這樣的機會近距離的去了解另一個文化，無論是我們對日本文化，或是日本人對臺灣文化。觀光巡禮式的理解止於淺碟，觀光假期結束，理解同時告終。文化裸露在日常生活中，文化是忠實的整體呈現，它無法被化妝、編織、甚或炒作。國際商務與出國旅遊日益發達的今天，我們需要國際朋友，互通有無，相互支援，是浪漫也是實際。語言當然是另外一個邊際效益，彼此英文程度相近，心理障礙消除，多練多說，語言自然俐落。日本傳統文化注重個人的儀表(manner)與生活環境，兩者都替主人傳達出重要的無聲訊息，女子大學的學生仍保持此優良傳統。有一日早晨八點左右，工作室中安靜無人，然而廢紙橫行，模型滿地，狀況一如往昔。我走進教室繞了一圈，發現有一位衣著典雅的日本氣質美少女，拿著掃帚慢條斯理的在掃地，我大為感動，赫然意識到文明與文化的震撼。淡江的學生多少受到感染，那次的工作營，我們確實是在一個比較整潔的工作環境中完成設計的，可惜只是曇花一現，良辰不再，文化的力量果然龐沛。

學生簡報的訊息

每次的工作營，兩校的學生都會分組完成各自的臺日住宅設計簡介。
報告完畢，不難看出兩地教育訓練的差異。明顯的，日本學生對資訊
的收集、組織和分析有較嚴格的訓練。固然先進國家如日本，他們的
資料庫比之臺灣要完善齊全得多，然而聽完簡報，便可以得到一個條
理井然，平實卻有具體內容的整體印象。遺憾的是淡江學生的簡報，
則似吉光片羽，隨興所至，看完簡報有如霧裡看花，欲語還休，無從
進入臺灣住宅的基本狀況。淡江學生的英文說寫均較日本學生為佳，
但是日本學生事先寫好英文稿，簡報時逐字念完，說明敘理借重書
寫，有重點有結論，即便有時發音古怪，然而言簡意賅，辭能達意。
淡江學生則即興式的以英文說明，其狀況往往饒舌反覆，不知所云。
語言溝通如此，設計溝通也有同樣的差異。淡江學生圖面華麗，設計
概念似有若無，日本學生則用簡圖(diagrams)或卡通溝通平實的設計
標地，在工作營壓縮式的設計過程中，未必查覺實力的落差，然而路
遙知馬力，淡江的師生應有警覺。

2011 年 3 月中旬，芬蘭建築師 Marco Casagrande 在臺北辦過一場「臺
北都市河流學」(River Urbanism)的工作營，參加的學校以淡江大學的
研究生為主體，另有芬蘭阿爾托大學(Aalto University)與臺灣大學的學
生參加。看完期末簡報，我看到同樣的問題。芬蘭阿爾托大學學生的
簡報可能留給在場的觀眾深刻的印象，他們有備而來，全組六人各有
所長，分屬建築、都市、社會、景觀、水利與機械學科。他們使用臺
灣的資料，歸納分析掌握議題的能力，凌駕其它學生。外來的和尚會
念經，他們重視方法的訓練，明顯助益了他們在地知識與經驗的不
足。我們的學生有豐富的個人在地經驗，卻無能將之整理成可以應用
的在地知識。他們簡報的架勢已然接近專業顧問，它不止是英文的溝
通無礙，更是清楚易解的架構和擲地有聲的內容的說服力。

開宗明義，他們以時間軸說明，當天的簡報是一周的工作成果，以此為據，他們將在未來的四個月內（一個學期），完成初步的規劃設計，而此規劃結果將耗時30年來完成。各階段的重點不一，然任務清楚。看到這些二十出頭的年輕人成熟穩健的作法，逼使我們不得不問：臺灣政府何時可以忘掉那些急就章的假動作，給自己一些合理的時間來完成一些踏實的事情？

如追根究底國內發生各類問題的根源時，幾乎都可歸咎於教育的狹隘。上述的學習問題，不止是淡江學生的現象，它也是國內學生的普遍現象，而大學的設計相關科系又似乎尤有甚者。曾有出國留學經驗的人，對此觀察大約都不太陌生。近年政府倡言文化創意產業，社會的普遍認知似乎以為創意是年輕人的專利，愈是社會新鮮則愈有創意。公部門以創意之名，找學生辦活動作行銷，業界的資深建築師們或設計師們在求新求變的困厄之際，找來剛畢業的學生，拼裝一些無厘頭的流行式樣，無論行政專業或設計專業在知識從缺、專業不足的環境中，已無從分辨其產出是青春狂想還是藥物迷幻。

我們的教育訓練，以考試為依歸，因此學生老師精於單點的戰術訓練，對於整體的戰略性或架構性的策略思維，則無以為繼。因此學界的設計研討不是斤斤計較於術業的細節，便是耽溺於談玄弄虛，無有重點。國內設計科系學生的訓練，往往以堆砌個人經驗為首要，沒有條件，沒有標的，不尊重方法、工具和知識。經常在原地打轉，個人經驗是開始也是結束，學習過程中無法累積個人經驗，從而整理分析，將之變成可重複使用的知識。日本學生和芬蘭學生的訓練是我們很好的參考。

畢業・工作・研究所

日本女大的學生大學畢業後，少數的少數出國留學，少數非常優秀的學生進入研究所。大部分的畢業生則進入業界工作，大型的公司企業通常是首選，也有少數畢業生懷抱設計熱誠，進入中小型事務所，追隨知名建築師學習設計。臺灣除了沒有大型公司企業外，其狀況與20 年前臺灣建築系的畢業生相仿，希望學以致用，在專業道路上成長累積。今日的建築系畢業生，情況則迥然不同，學生念完五年的建築系，徬徨挫折者居多，準備投入專業生涯者寥寥可數。一般而言，如果家裡的經濟條件有立即的壓力，畢業生才會務實的考慮進事務所工作，否則以出國留學或躲進研究所爲優先。不可諱言，出國的學生除了家庭經濟條件較優，往往也是對所學有心得有想像的學生。至於畢業後直接進入本地研究所的學生，則屬逃避居多。

客觀衡量，國內研究所家家都有招生的壓力，收自己的畢業生成爲各校不約而同的解決之道，同樣一批老師學生，同樣一碟大同小異的拼盤，樹立了近親繁殖的標準規格，反之，即便學校不同，老師同學不同，國內建築研究所之間的差異實屬有限。進研究所當然還有其它原因，大學生畢業後，繼續科舉之途，兩至三年的國內研究所，以及兩至三年的高普考或專業證照考試的準備和考試，如果是男生則還有一年的兵役，如此悠遊晃蕩，斷續做點事情，匆匆之下已年近三十，經常仍不知自己專長爲何，志趣爲何，專業則遙遠猶如另一個國度的奇花異草。我們年輕人最寶貴的十年光陰便是如此浪擲揮霍，遮掩於看似汲汲營營，實則內容空幻的社會價值與科舉成規中。既沒有實力的養成，也沒有能力的磨練。今日的國際職場，求才若渴，我們的年輕人卻看不見未來，國家競爭力，被年少早衰的科舉心態，幾乎蹉跎殆盡。

公平教育

臺灣教育資源的分配離公平尚遠，在學術國際化的政策性要求下，更突顯校際之間的落差。國際交流所需的經費溢注，公私立學校的差異待遇涇渭分明，如果再加上公私立學校學生的家庭經濟背景的落差，其不公允就不止於河海之別了。即便近年來臺灣中產階級的家庭數目大幅上升，但是仍有許多學生未必有出國旅行或遊學的機會，因此國際工作營的舉辦有其時空上的需要。國際工作營在國境之內創造國際上的工作環境，讓知識、文化與生活在工作營中彼此觀摩，相互了解，進而碰撞出智慧與友誼。而以國際學生為主體的工作營，其更重要的意義，則是維繫了平民教育的公平正義與社會價值的取向。每次看到學生們興高采烈的為出國參加工作營做準備時，我都為他們的幸運而高興，但是身為主辦的老師，我總是會想到如何補償那些沒有機會同行學習的同學，我相信日本女大的建築系裡，應該每隔一年也有一些學生經驗同樣的落寞。臺灣學界在勉力而為的國際化進程中，公立學校砸錢舉辦「各式各樣」的學術交流，檢視其消耗預算的結果，學生的受益往往敬陪末座，不盡人意。淡江大學與日本女子大學的住宅工作營，以學生為主體，自助自立，經濟實惠，且近身有效的交流形式，實在應該更被重視且大力推廣。

(2011年12月)

8 知識導向的設計

「文化」創意產業的實質內容是沒有概念的概念，沒有政策的政策，當它訴諸資源，嫁接為建築與都市的產業應用時，我們看到政府將在地居民的「生計」之重，替之以過客旅人的「生活」之輕，將城市生活的「實質內容」，替換為「城市行銷」的廣告文宣，因此，城市商品化，文化淺碟化，歷史羽衣化等現象，不一而足。

2011

年12月12日至15日四天「2011 年第十四屆海峽二岸建築學術交流會」在淡江大學淡水校區建築系館舉行「2011 海峽二岸建築院校學術交流工作坊」，進行實質的設計交流活動。兩岸共17所學校109 位師生參加。作者全程參與工作坊，觀察了這次極有意義也極成功的學術活動，同時認識了許多兩岸的學者和學生。2012年的5月和6月期間，我參加了中原、逢甲和實踐的畢業評圖，以及交大研究所的畢業設計評圖。2012年6月16日與17日，我參加了在北京舉行的八校畢業設計聯合評圖，老八校的華南理工大學、哈爾濱工業大學和西安科技大學三校未到，替換成北京建築工程學院、中國美術學院和浙江大學[註1]。這個難得的機緣，讓我有機會在兩天的時間裡，細讀參加評圖一半以上，約五十件左右的作品，見識到兩岸不同抽樣的建築設計教學。本文將以「2011兩岸建築交流工作坊」的討論為主，其它相關的評圖經驗，僅作為觀察論述工作坊活動的輔佐心得。

註1
中國建築科系的老八校是：哈爾濱工業大學、清華大學、天津大學、同濟大學、東南大學、華南理工大學、西安科技大學、重慶大學

會前會

「兩岸建築交流工作坊」的首日，有一個簡短的會前會，主辦單位報告工作坊的規劃並說明設計題目，指導老師也藉此機會交換意見，達成給獎的共識。簡短的討論後，針對未來給獎的優秀提案的特質為何，很快的有兩種意見浮現：部分老師偏向在真實的基地上，掌握條件，發展具體可行的方案。部分老師則趨向光譜的另一端，認為既是工作坊的給獎，與競圖無異，目的就是在尋找想法，尋找想像，尋找一種現在不曾發生，未來可能發生的都市願景，簡言之，就是命題中的「想像工程」。因此似乎前者重視「延續」，後者強調「跳脫」，兩岸的老師也因為對基地熟悉程度的落差，以及對文化依戀程度的落差，逐漸看出賓主們的各有偏好，各有想像。過程中，老師們能言善道，據理力爭，能都言之成理，查察迷思，將問題愈敘愈明。基本上，這次的意見交換，是一次必要的暖身，讓老師們共同檢視議題，

進入狀況，形成基本的認知厚度。然而，即便有如此精彩的討論，眾說紛紜仍無法建構最終的共識，因此，原始競圖規則中釐訂的前三名遴選與給獎辦法，在沒有共同的基礎下，乃流於非常醬缸式的「通通有獎」，喪失了提出一個擲地有聲的建築宣言的機會，並且回歸華人社會的陋俗，事情最好不要涇渭分明，留一些空間，留一些轉圜，對人不對事，人際之間首重和諧，彼此圓融滑潤，將來對大家都好。

核心議題

「兩岸建築工作坊」的主題(theme)是「未來城市，未來生活」，作者認爲它是一個模糊不清的標題，她無法指出工作坊的核心取向。如果我們審視這些年來國際間的建築活動，無論是威尼斯雙年展，或是鹿特丹雙年展等重要大展，每次都有清晰的命題，例如：Out There: Architecture Beyond Building (2008, Venice)、 Mobility (2003, Rotterdam) 等。國際間或區域間的交流，其目的正是在同一命題上作多視點、多面向的切入和解剖，甚或藉由與會者不同的背景經驗與文化習俗，不僅各自表述，並且延伸其詮釋與註解。「未來城市，未來生活」顯然無所取向，無所意圖，空泛的標題浪費了第一時間的有效溝通，也讓所有與會者沒有一個共同的話題作爲基礎。焦點缺席的後遺症反映在最後的評圖場合，我們聽到評圖團繞著「未來」、「生活」、「都市」等名詞的各抒己見和各說各話。

都市未來的戰術基盤

然而細讀工作坊的原始提綱，完整的文字敘述卻是有起點，有訴求，也有發揮空間的命題。競圖基地選在新北市的「北蘆洲」與臺北市的「社子島」，基地的位點是兩個行政區域的邊陲區，也是兩個都市功能的重疊區，同時，她也是北臺灣兩條主要水系匯集的生態戰略區，前者提供了「都市蛻變」的門檻低點，後者則建議了「都市永續」的

資源與契機。「未來城市」的競圖案，有兩個簡單重要的訴求：一方面，她質疑既有都市計畫的思考模式，亦即「彩虹圖」式的「土地使用分區計畫」(zoning) 的思維；另一方面，她在尋找掌握都市未來的「戰術基盤」(infrastructural tactics)。「土地使用分區計畫」無法掌握城市的動態邏輯與綿綿不絕的生命力，都市學者在1960年代末，已經開始質疑這種蕭規曹隨的規劃方式。臺灣的都市現況仍以這種規劃方式為主，但是在「僵硬條文」與「鬆散執行」之間，勉強維繫著「城市活力」與「環境扭曲」兩種都市品質兼具的典型亞州城市特質。因此，跳脫既有「都市基盤」(urban infrastructure) 的硬體思維，尋找或重行定義未知的「都市基盤」，無論她是都市硬體的或軟體的，則是本工作坊的主要訴求。

基盤上的游動與異變

既然是「基盤」(infrastructure) 的概念，因此，她掌握的是都市的骨幹或架構 (framework)，也掌握著都市未來的價值和方向。「基盤」的概念不計較都市細節，生活細節，乃至於生活情境。不計較的原因不是因為她們不重要，而是因為她們太重要，因為，她們是都市的實質內容，她們是不可能被預設，甚至被管理的。「都市細節」和「生活情境」是衍生物，她們在都市基盤上自然生長、游動和異變。因此，「都市基盤」錨泊都市的局部，目的是留給都市更大的空白，由都市功能與市民生活自主填入。「都市基盤」的創造與管理，維繫著某種都市價值的基本共識，因此都市擁有因應，創造、回饋與調適的空間。基盤式的都市策略設法貼近真實城市的需求，至於城市未來的形貌與內容，則是持續變化，不斷調整，而且是未可預期的。

都市無法在單一基盤上運作，也無法在許多一成不變的基盤上運作，因此都市的參數概念從此發生。如果試著尋找都市參數，以數

學方式來描述都市，甚或模擬都市的規劃和管理，事實上就是都市
基盤的抽象概念，亦即，將找到的都市基盤以數學方式描述，或稱
將都市的理解與規劃，試圖以更科學更準確的方式來描述，並視都市
為生物，預測此都市生物的「行為模式」。都市基盤由參數關係來描
述，因此基盤有清楚的邏輯規則，但是因地因人而異其參數值，所以
都市有其各自的價值取向，城市有其各自的生活演繹與形貌。極端氣
候對人居環境的影響，或人居環境造成的氣候變遷，是一個較易理解
的例子，應用參數與規律來理解、描述、模擬、預測都市環境。

評圖檢驗

最後一天的評圖過程中，官方的味道濃厚，評圖來賓請的是兩岸大
老，冗長的講評過程中，難免官話連連堂皇四溢。一般而言，中國的
建築院校不作個別評圖（點評），因此評圖場上的用語較接近一般
印象，或是：大約如此，而借題發揮則更是常見，較之西方教師的
評圖，則失之準確性和啓發性。在過去許多國際工作坊的合作經驗
中，西方教師較能針對特定的設計提案，作準確的補充和建議，而更
多的討論則是因設計提案（設計項目）觸及的議題，延伸出來更上層
樓的交換意見。我也相信，由於工作坊評圖形式的規劃，只有臺上的
貴賓有發言權，導致在座許多兩岸的指導老師，無法參與討論，給
予學生更貼切、更深入的檢討與省視。最後一組「炭鈔」簡報完畢
時，因提案觸及前瞻性的節能策略，客評貴賓中的清華大學朱曉東副
總建築師，即席針對全球在節能減碳上各國的努力，作了一次縱觀俯
覽和條理清晰的介紹，朱建築師對環境危機呈現的知識與關心，留給
全場深刻的印象。

在茲念茲

超過一百位兩岸三地的建築系學生因工作坊而齊聚一堂，討論分享

都市的經驗與議題。在彼此切磋辯證的同時，也需要攜手合作，近距離了解同儕，感知相同，醒悟互異。因此，相互經驗中對都市、文化與價值認同的對照比較，幾乎是無可避免的。我相信同學之間因此受益良多，老師之間也不遑多讓。香港學生因為與香港校內的活動撞期，參加人數較少，而且截頭去尾，留下的印象不深。就兩岸學生而言，中國學生語言表達能力流暢無礙，手上功夫一流，無論製圖或書寫均乾淨俐落。細究其因，中國學生的優秀表現，其來有自，一則是這些學生系出名校，而校方補助出國，名額有限，因此出線學生盡是一時之選，資質聰穎，不難察覺。另一個原因則是他們在茲念茲，有備而來。申請獲准的學生，需要經過繁複的行政手續才能來臺灣，因此他們幾乎在兩個月前，便著手準備。準備的內容包括：基本資料與影像的收集消化，設計案的模擬推演，網羅適用工具，熟練數位操作等。不能讓學校丟了顏面是件大事，團隊榮譽不僅發生在兩岸之間，也發生在校際之間。中國各校之中，準備周全尤以清華為最，例如：Power Point 的基本格式和論述架構，在來臺灣之前，都已各就各位，只等關鍵內容決定後，便可羅列填充，完成簡報。因此中國學生的先天優勢，加上後天努力，果然令人刮目相看。

我看到一位清華學生，在歷時兩個多鐘頭的組內討論中，他以 Power Point 作記錄，即時的 (real time) 完成一份簡報。二十多頁的簡報內容將兩個多鐘頭的討論，梳理成架構清晰，調理井然的論述，有假設、有鋪陳、也有結論。記錄過程中，他不時的上網擷取資料與圖像，輔助論述，從容底定全組的設計概念。因此該組在很短的時間裡，有效的完成問題的定義，與解決問題的概念與策略。組內因為有此具體的概念基礎，同學之間認知無誤，溝通無礙，在後續的設計執行，彼此便能攜手共事，分進合擊，因此該組最後的產出，果然獨樹一幟。

影音短打

臺灣學校每年都有許多國際工作坊的機會，加一個不嫌多，缺一個不嫌少，因此臺灣學生大多以平常心坦然面對，只要在工作坊開張之日，逸以待勞，本尊出現即可。臺北基地似曾相識，家門之內沒有新鮮事，議題即便沒做過也應聽過。兩岸學生對工作坊的基本態度，差距不小。短期工作坊，不外乎是丟出一個「想法」(註 2)，臺灣學生在這方面是靈活的，是有經驗的，甚至是有能力將一個想法，包裝得賞心悅目，趣味盎然，一如廣告文案或MTV式的影音短打。然而，這次工作坊拋出的命題具體而嚴肅，它需要定義都市議題與尋找都市策略，學生應兼備視野、經驗與邏輯，因此，繁花錦繡之間，不難看出各組思考的深度，創新的強度，與設計的難度。

註2
想法是idea，有別於概念concept。前者是靈光一現的念頭，後者則是被清楚界定、發展與深化後的抽象想法

師資結構

臺灣社會對西方開放的較早，學界中有許多師資受過西方研究所以上的教育，然而，因為教育管理單位的自我設限，臺灣建築系的師資雖然擁有國內外的高等學歷，但是都沒有實務經驗，而國際經驗也僅止於校園，影響所及，臺灣大學部（本科）(註 3)建築教育內容的「自由」程度，已逐漸喪失「視建築教育為專業學程」的基本概念，即便這些學校要求學生，修滿五年才能畢業，形式上與建築師高等考試接軌，實質上是漸行漸遠。中國建築系的師資多為本地訓練的教師，清一色擁有高等學歷，然而在優勢的客觀條件支援下，大部分的師資都有實務經驗。老師有機會親身經歷實務與學術之間的衝突和機會，對大學部（本科）「設計教學」的定位，與「核心課程」(core course)的結構，較能勝任兩造連結的角色。這種師資與教學模式較接近英、美與日本的建築專業教育，制度的設計在謀合學界與業界的落差，回歸專業教育支援實務需求的基本精神。尤有甚者，這種制度對企圖心較高的教師，甚至有加成作用，可以誘發出「務實的創造性行為」，

註3
臺灣的「大學部」在中國稱「本科」，有別於研究所

或稱「條件式的應用設計」，因此，她是業界與學界間良性互動的一道關鍵橋樑，學校的學術氛圍如此，對優秀的學生而言，是一個可以追慕的楷模，是一個實存的啟航之點(point of departure)，對大部分的學生而言，則在走出校門之際，眞實世界不致於顯得如此嚴峻，如此陌生，乃至於有立錐之憾。

鐘鳴百姓之家

中國學生能言善道，留給我深刻的印象。或許，在中國的教育過程中，重視析理論辯的能力，建築系的學生又多為理工背景，長期累積的邏輯能力，較易內化為有辯證過程的思考習慣，或稱「思辨」的能力，此一能力對建築設計所需的析理構架 (synthesis) 與演繹鋪陳 (discourse)，至為重要。因為中國教師的背景與學生的特質，在觀察中國學生的建築訓練時，我發現一些有趣的化學變化。基本上，中國學生的思考與設計，仍維持傳統建築教育的產出內容，因此訓練出來的學生，基礎功夫紮實，建築ABC流利而不含糊，確實賞心悅目。中國學生在搜尋設計想法時，或許流露生疏膽怯之態，然而在學習過程中，若有一些刺激，有一些啟發，則尋常百姓之家，亦聞廟堂之鐘，大叩大鳴，餘音嫋嫋，這些聯考前三志願的「好小子」，此時呈現出來的設計水準，便大大不一樣了，讓人對他們的未來有所期許。我相信西方名校廣收中國學生，這是除了他們英文考試成績優異之外的重要原因。

機會與代價

十年來，中國一線大城義無反顧的極速全球化，國際建築師進出中國業界與學界如回家，客廳裡的潮來潮去，雖然大家各有解讀，然而國際視野就在前庭後巷，無可避免地對業界建築師與學校師生衝擊不小。在中央政府大國遠視的宏觀政策下，積極投資教育，一流名校將

老師們有計畫的送出國外作短期進修，學風的轉變由緩而急，**轉變的過程也由平靜趨於不平靜**，因此一潭活水悄悄發生。2012年6月中旬作者參加在北京的八校聯合評圖，評圖會場上放眼望去，盡是學術與實務經驗齊備，國內與國際經驗兼俱的中生代教師。摸索的過程中，陣痛不是沒有，然而學生叩問老師，老師質疑老師，務實答問，緩步向前，鬆動的力量，已然開始，而攻城掠地亦時有所見^{（註4）}。

註4
在北京八校聯合評圖
中，東南大學的學生作
品留給我如此的印象

中國的經濟條件驟然改善之後，長浪湧出，建築市場供不應求，教師手邊案源不斷，學生在畢業之前，工作就業已得到完全保障，名校學生無論出國或就業，通常都有許多機會，可做從容選擇，莘莘學子的視野已落在五年十年以後的時間天秤上。時勢成就機會，也需付出代價，中國市場像一座巨型吸塵器，不僅吸走了學生，也吸走了老師。老師忙於實務，前瞻性的思考在疲於奔命的路途上，蹉跎殆盡。學生有時也因人生經驗單薄，未知專業路遙，往往近利而短視，忽視了設計專業非常依賴的「自我成長」的能力，而自我成長需要厚實的的營養孵床，因此，莘莘少年雖然躊躇滿志，卻往往在長跑的道路上，英雄氣短，無以為繼，糟蹋了錦繡潛力。

雅典學堂的爭辯

建築教育的內容是近年來大家經常討論的焦點，這類討論發生在建築系的評圖會場、工作坊，或是座談會上。時代的變革反映在觀念、科技與生活方式的改變，她持續的挑戰各行各業，並質疑各行業中的實務操作與學術論談。陌生的問題不斷被拋出，陌生的現象也不斷的發生，雖然時有零星的答案，但是答案常使問題更加模糊，或引發更多的問題。在建築教育的討論上，常以兩種價值相對的辯論出現，擺盪之間，呈現出下列幾個面向：

1.概念取向設計 vs. 務實取向設計 (Conceptual vs. Utilitarian)
2.議題式設計 vs. 類型式設計 (Thematic vs. Typological)
3.數位設計 vs. 類比設計 (Computational vs. Analogue)
4.空間美學 vs. 環境科學 (Spatial esthetic vs. Environmental scientific)

西方建築名校的設計教育重視概念，設計因概念而發生，概念因設計而被賦予型式。因此，設計教育重視概念的形成，更重視概念的執行。她是有起點、有取向、有過程，而且是有目的的。臺灣的建築設計教育，受西方設計學校訓練出來的師資的影響，設計倚重概念，然而教師短短的研究所的學院經驗，沒有小中大學思考訓練的養成，帶回來的概念，就像許多的進口知識或技術，多半是殘缺扭曲的拼裝車，因此，臺灣的建築設計訓練，往往因概念而生，也因概念而死。

事實上，「概念取向」與「務實取向」不僅不相衝突，而且相輔相成，彼此缺一不可。設計的原因是要解決問題，而要解決問題，往往要跳出陳窠，方有活路，因此具體務實的問題，是好的設計的起點，而欲抵達提問的彼端，則需要由概念下手，方可牽引出切題的答案，特別是陌生的問題，或是在陌生涵構中的熟悉的問題。屏棄概念式的設計，常會原地打轉陷入泥沼，許多設計上的假動作和假答案，說明了這種自我設限後的困境。概念是有用之物，而非「為概念而概念」之飾品，此一簡單的道理證諸此次兩岸工作坊之設計案，特別是以下要討論的三個案例，無一不是如此。

建築類型是一種粗糙的分類，她粗淺的回答功能上的需求，在當代工作與生活環境中，新的功能需求層出不窮，功能之間的重整與重組，需要概念上的重行檢視與理解，在釐清與定義「議題」之後，「議題鋪陳」與「設計鋪陳」便同時進行，「議題式設計」經常發生在臺灣的畢業設計中，為時一年，又稱為Thesis Design。學生的思

考習慣與邏輯訓練關鍵的影響設計的提案與後續的執行，亞洲學生的基礎教育以考試取向，記憶訓練遠勝於獨立思考，當建築教育走到「議題式設計」時，不僅有些設計教師面有難色，學生的演出也不時荒腔走板。因此，回到初始的問題：「議題式的設計是否應爲專業學位(professional degree)的一環」？答案是：「是的」，理由很簡單，因爲她是一種能力的訓練，她是當代每個專業都必須具備的「凝聚問題，丟出答案」的能力。

「數位工具」作爲製圖工具時，一般的建築設計教育是得心應手的，但是作爲思考工具時，我們的教與學則似乎舉步維艱。早年的數位之爭是繪圖模擬工具的接受與否，當雜音漸趨平息後，近年的數位之爭，則是思考習慣的調適之爭。簡言之，就是能否進入「概念」的範疇，來理解數位在建築上的應用與意義。1970年代開始的類比式思考，或稱後現代式的思考，是建築史上另一次開疆闢土的企圖，30年來，雖然得到一些，但是代價頗高。建築風潮一度因她而迷航在文化與歷史、習俗與地域之中，建築設計失重的程度，儼然到了「不可承受之輕」的地步。因爲，面對許多文化失落與社會關懷的問題時，建築師經常是無言以對的，因爲她們不是建築可以處理的問題，否則，建築師難免流於自欺欺人，認識不清，或是虛應事故，煽情假意。至於，將建築設計「窄化」，作爲文學式的批判性或象徵性的工具，則是建築師的自我放逐，因爲是個人的選擇，其實已經無關宏旨。

在「基盤上的游動與異變」的前文段落中，論及都市的參數理論，學者企圖在理解都市的形式與內容時，掌握其基本因子(fundamental elements)，並尋找因子間的數學關係來描述都市運作的隱性邏輯，凡此態度，均視文化活動或社會行爲爲都市基盤或都市構架的衍生性現象，因此，都市或建築的討論，再次由人文偏向科學，由空間美學偏向生態環境，由浪漫虛無重回理性務實的設計態度。

設計提案

為時三天的兩岸工作坊，九組人馬，九組方案，成果是輝煌的。我們看到許多有趣的分析圖，精彩的策略簡圖(diagrams)，超越專業水準的鳥瞰渲染圖，和無計其數的同學對未來投射的想像圖。九件精彩的提案中，我選擇三件作品討論，因為他們有清晰的策略和邏輯的鋪陳。他們分別是：第四組的「鏈島」，第七組的「洲島逐潮來」，和第九組的「炭鈔」。

第四組的「鏈島」

「鍊島」是一個垂直向的妥協策略，尊敬潮漲潮落的自然法則，拆除所有人工藩籬，將社子島還給基隆河與淡水河。棄守是有條件的，城市開發與擴張不會放過這塊先天條件優厚的浮島，於是第二層地盤因此建立，一方面要回失去的陸塊和土地價值，一方面避免水患，凌空「鍊結」臺北、社子和蘆洲。依採光通風的自然需求，量身訂製適宜人居與自然生態的沖孔地盤。

圖1　第四組「鏈島」

雙層地盤的概念既已建立，兩片場域之間的「對位」劇本便不能不說清楚，而此垂直向度的扣合關係將是本案真正開發出來的價值，可惜提案中著墨不多。弧狀地坪上的開口，不僅只是都市物理環境需求的必然結果，她也是上下兩個世界之間互補有無，互惠加成，完善都市功能的優美原型(prototype)。「漫、慢、幔」的標題，應該是設計概念，但她止於文字遊戲，未能提供必須且有效的溝通，亦即與自己的溝通，以及與觀者的溝通。這種「廣告文案式」的思考方式，阻擾了設計概念的澄清，也阻止了都市策略的凝聚。

第七組的「洲島逐潮來」

在開發與水患兼顧的現實考慮下，第四組提出了一個合理可行的策略。與水爭地的過程中，水陸各讓一步，換來相安無事的比鄰而居。將既有的容積量作最佳化的基地配置，完整合理的析理過程，建

圖2 第七組「洲島逐潮來」

立了本提案的策略基礎，不能免除的堤防，則是未來都市的基盤，是防洪也是都市基礎功能的所在。島中央的蓄洪池，是新都市的核心景觀，也是核心價值，因此稱之爲聚寶盆。提案的簡報條理井然，層次分明。

設計概念簡單清晰，仍然相信「人定勝天」，延續既有的防洪概念，雖以圍堵爲重，卻依此聰明的布局一個未來城市。如果，盆中水域可以與環外河域互通款曲，調節疏閥，則可創造較友善環境的人工介入，城市的剖面策略也可因應而生。

第九組的「炭鈔」

「炭鈔」是個非常出色的提案，她兼備了視野、邏輯與想像。「炭鈔」明顯的跳脫當代社會的價值體系和思維習慣，在解構與重構的過程中，以「炭」作爲新的金融單位，建立「炭鈔」成爲未來城市的商業價值，逐步結構出一套城市邏輯和生活倫理。淡水河兩岸，由分而合，再由合而分，來回反覆已有半個世紀，蘆洲與社子島夾在臺北市與新北市之間，也由中心成爲邊緣，再由邊緣成爲中心。即便人人知曉此地是生態水域的最後一道防線，都市「內爆」(implosive) 的壓力已逼使此區接近撒手投降的階段。因此，在戰術用盡仍然無力回天之際，便必須在戰略上尋找新的契機。百米跑道上的選手計較的是0.01秒的勝敗，而第九組同學則另闢蹊徑，打造另一條百米跑道，從概念 (concept) 下手，「炭鈔」因此而生。「炭鈔案」以審慎的邏輯推演 (discourse)，在特定的「炭鈔」概念上，尋找新世界的次序，並合理化新世界的生活內容。

我們看到發行炭鈔的銀行稱爲「炭融銀行」，「炭融銀行」聚集之處稱爲「炭融中心」，類似今天的CBD (Central Business District，商業中心特定區)，社子島將是第一個「炭融中心」，炭融中心的都市功能

圖3 第九組「炭鈔」

垂直建立，塔狀結構棋布於水平鋪陳的藍帶與綠洲之間。新興的「炭融市場」以「炭融槓桿」交換傳統城市，刺激新的「炭融中心」逐一發生，因此「炭融中心」以網絡方式，在水畔山邊，在城市中央，逐一更新舊城，成為都市賴以存活的新網絡與新基盤 (surviving net and infrastructure)。

這是一個耳目一新的提案，她有都市理論的建構，有城市架構的論述，也有生活細節的描述。王緒男同學現場生動的簡報，鬆動了許多我們對城市的定見甚至遠見。

結論

近年來，「創意產業」(creative industry) 被視為國際上的潛力市場，新的商機來自知識經濟與市場開發的合作。國際如此，國內亦復如是，因此「創意」蔚為風潮。臺灣政府順水推舟，冠以「文化」兩字，模糊其詞，方便炒作，因此，無論是文化大餅，或文化大戲，都不外乎是政商分食，各取所需。當此沒有概念的概念，沒有政策

的政策，訴諸資源，嫁接為建築與都市的產業應用時，我們看到政府將在地居民的「生計」之重，替之以過客旅人的「生活」之輕，將城市生活的「實質內容」，替換為「城市行銷」的廣告文宣，因此，城市商品化，文化淺碟化，歷史羽衣化等現象，不一而足。諷刺的是，幾年下來，不見創意，但見城市鄉村與歷史文化逐一被收編，逐一被樣板化。在這樣的時空背景中，兩岸交流工作坊所拋出的命題：重行檢視都市賴以運作的基盤，則是典型的當代建築議題，她突顯當代課題的多面性和複雜性，她迫使我們放棄單一視點，單一價值，甚至單一工具來尋求合理合宜的設計答案 (design solution)。因此，上述條例的對立爭辯，其價值便在於提供更寬廣的光譜，透析問題，檢視核心，建立複雜提問時，構成因子的合理排序，幫助專業有效的尋找設計答案。自我表達，個人創作的設計態度，歷史上即便偶有零星的光點，但是在當代，或是任何一個時代，面對人居環境所面臨的考驗時，再次證明它的分量微乎其微。工作坊四天的思考與產出，九件精彩的兩岸之作，其中負載了許多重要的訊息，供我們解讀玩味，窺視覬覦一個將生未生的新紀元。

(2012年8月)

9 青春不老
農村傳奇不滅

農村的參數式思考

縱貫線的火車多座幾次，田野間的綠意很快地田愜意轉成殷憂，綠色之中大剌剌地散置著：房舍、膠棚、網室、荒地、廣告、工廠、鐵皮屋、水泥路、砂石場等。農地中有一股蠢蠢欲動的能量，悄悄串聯，脈搏可聞，不知它將把臺灣曾經的沃野良田帶往何處？

農村策略場

臺灣四通八達的道路，把西海岸的城鄉連成一氣，綿延道路兩側的建築，面貌模糊，建築附加物讓市街城鄉更加模糊，差別只剩下密度和高度的不同。臺鐵的火車路線非常古老，依循地形邏輯，貫穿臺灣南北，然而新興郊區城市的快速發展幾乎與鐵道無關，私人交通工具無情地取代大眾交通工具，新興城市捨棄了鐵路，也捨棄了省道，另覓蹊徑，無以屬足的去滿足汽車的邏輯，今天鬆散凌亂的汽車城市系統，影響所及，無論大城小鎮，都市鄉村，無一倖免。偶爾，乘坐火車，緩緩南行，「城外」的面貌總算有機會逐漸浮現，綠色的鄉野由零碎而小片，由小片而大片，過了彰化，好不容易，整片整片的綠色田野終於回來，流過窗外。

北臺灣的土地與農作農耕，與糧食生產漸行漸遠，然而張嘴吃飯的人口，卻愈聚愈多，而且集中在北臺灣。私部門主導的房地產開發，與公部門主導的新市鎮規劃仍在持續的鯨吞素地，從南到北，動作劃一，毫不手軟，當此令人著急焦慮之際，政客沒有視野，政府沒有對策，國家更沒有決心。南行的火車多坐幾次，田野間的訊息無須細讀，綠色的愜意很快地便會轉成殷憂，綠色之中大辣辣地散置著：房舍、膠棚、網室、荒地、廣告、工廠、鐵皮屋、水泥路、砂石場等，農地中有一股蠢蠢欲動的能量，悄悄串聯，脈搏可聞，不知它將把臺

註1
文章題目借自淡江大學法文系蔡淑玲教授精采的文學評論：「情人不老 莒哈斯傳奇不滅」

圖1、圖2 農地中有一股蠢蠢欲動的能量，悄悄串聯，脈搏可聞，不知它將把臺灣曾經的沃野良田帶往何處？

灣曾經的沃野良田帶往何處？

老朋友廖志桓建築師已經回鄉下老家發展，開了一家「建築診所」，一家餐廳，還有其它的。建築師給了我們十萬元：「畢兄，帶學生下鄉來玩玩吧！」
「哪裡？」
「雲林，莿桐！」

我找了長期關心鄉村的黃瑞茂老師一起來面對這個似乎艱難，卻十分有趣的挑戰。我們結合了四年級的建築設計課，2012年春季班有13位學生，2012年秋季班有15位學生（圖3），一年下來，我們對鄉村的問題有了簡陋的了解，我們也初步的回應了一些問題。整體而言，我們學到了：鄉村並不寂靜，她需要更多的專業投入，我們的建築與都市背景專業在鄉間可以做的事非常多（圖4）。

回顧當初下鄉的原因，有二個面向：其一，黃瑞茂老師與我有許多都市的經驗，並且偏向策略性的處理都市問題。都市的問題錯綜複雜，牽涉的變因繁多，疊床架屋，硬體軟體如出一轍。許多我們發展出來的策略和方法，均難逃束之高閣的命運，其原因不是因為產出太輕薄，或者過於學術，而是因為策略牽動的硬體與軟體，層面層次複雜，行政上交錯糾結，因此，合理的變成無理，隨手可行的變成窒礙難行。農村的問題不會比較簡單，問題的釐清與對策也不見得比較容易，然而，農村的實情與軟硬體，終究較為簡單，思考面與執行面的因素，也相對的單純一些。另一個衡量的面向則是：建築與都市背景的老師與學生，算是大半個局外人，經驗從缺是一定的，但是我們有一雙較清新的眼 (fresh eyes)，和有一顆較清新的心 (fresh mind)，也許這正是解決一個古老的問題最需要的。

除了我們半年一班的「放牛班」之外，放牛需要吃草，因此我們結交

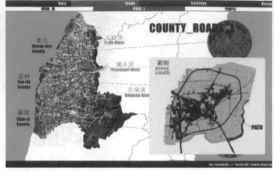

圖 3
結合了四年級的建築設計課，
2012年春季班有13位學生，
2012年秋季班有15位學生

圖 4
我們的建築與都市背景專業在鄉間可以做的事非常多

了許多朋友，一群熱心努力的農友，包括：關心農事的官員，仍有幹
勁的專家，已經下海從事「寂靜革命」的戰士，仍把農村視爲故里的
城裡人，以及關心飲食關心健康的許多人。我們稱這群人，和這個農
村現場爲：「農村策略場」(Rural Strategy Fields)。

參數農村

如果我們用「參數式」的思考來理解農村，也許可以把複雜的問
題，簡化到某個程度，讓我們可以切入問題，可以掌握到問題的基本
架構(framework)。首先我們找出關鍵參數 (key parameter)，或影響因
子，然後再建立這些參數之間的關係，或方程式 (equations)，那麼一
個粗略的模組(model)便可據此建立。我們調整不同的參數，觀察模
組的變化，並且來回反覆微調模組，使她更爲合理，更接近眞實，
同時，我們也解讀模組的結果，產出的意義，並與現況對照。這便
是我們的方法，她幫助我們初步的理解農村現況，理解我們觸碰的農
村問題。要回答農村裡哪些是關鍵的參數前，首先要有一些合理的基
本假設，以及基於現況，對未來的趨勢也作一些合理的假設，在這些
「條件」下，方可展開實驗與鋪陳。

要回答農村裡的小問題，可能牽涉到農村外的大問題，因此，我們分成大、中、小(L、M、S)三個尺度，三種尺度中的問題不一樣，但是彼此垂直相關。三種尺度幫助我們將問題分類，並釐清問題的周邊涵構，問題間彼此的關係，以及回答問題時的著力點和周邊的對應條件。

基本假設(Basic assumptions, Trends)

農村當下的變數甚多，未來的變數也難以掌握，面對猶疑的目標，我們必須有一些共識，方能建立具體的起點與方向，因此，依據現況與趨勢，我們有下列五項基本假設：

1. 規劃時間(Time frame)

我們的作為是想像農村的未來，欲達彼岸，需要時間。土地永也不老，因此土地的時間是漫長的，節奏是緩慢的，土地復育需要時間，時間框架設定為30年，依此想像復育的可能，明確方向，設定分期的逐步目標。在30年的過程中，變化的因素很多，因此，價值、概念、綱要與策略敘明，手段與細則無須計較，保留彈性，保留回饋與自我修正的空間(feedback and self-adjust mechanism)。

2. 人口(Population Projection)

我們假設未來的農村趨勢，因為能源與糧食的雙重危機，人口將回流鄉村，鄉村人口緩慢增加，分擔少數城市人口集中的壓力。臺灣的人口趨近高峰期，預估於2025年開始下滑，於2060年，人口將降至1,884萬。依據2010年經建會的普查，常住人口，五都占全臺60.8%，且有增加之勢[註2]，因此農村人口已經流失，如果現狀不改，將加速下滑。農村需要人口回流的策略，未來農村人口的組成，將包括：務農人口、農業周邊專業、白領受薪階級、退休人口等。白領受薪階級為農

註2
2010年至2060年臺灣
人口推季報告（經建會
2010）

村吸收的主要對象，農村人口將有結構性的改變，預期：農業相關人口占20%，非農人口占80%。此一人口假設，也是農村演化的長期目標，其策略與手段容後敘明。

3. 節能減碳(Energy Saving)

「能源價格持續攀升」是一個簡單的假設，也是事實。國際間將達成減碳共識，節能減碳迫使全球改變生活方式。內政部長李鴻源問了兩個問題[註3]：臺灣自主能源只占0.8%，2008年花1.8兆臺幣購買油、煤、氣、核等能源，我們有機會改善嗎？另一個問題是：二十多年來，臺灣的溫室氣體排放每年增加4.2%，2010年占全球總排放量0.65%，或11.0噸／人年，預計2025年時所要繳納碳稅將達1,427億臺幣，我們能不減量嗎？

註3
2012-12-18 李鴻源淡江
大學建築系演講

這裡需要補充說明的是：全球人均二氧化碳排放量是4.29噸/人年，臺灣是全球人均的2.5倍。同樣的人均排放量（噸/人年），新北市6.37，臺北市6.38，高雄市26.27（含電廠排放），臺南縣11.08，南投縣7.05[註3]。上面的數值初步說明：人口密度高的區域，人均二氧化碳排放量較低，因此，節能減碳在農村是重要的，如果以國家付碳稅的概念來看，農村則是關鍵的戰場。

4.食物（Food）

食物供需將走上「區域性自給率」提高的方向，包括「多元」與「量產」。20年內，地球的人口預期將會急速增加20億人以上，食物的生產必須增加40%以上。糧食匱乏是各國不可逃避的挑戰，而糧食戰爭已經開始。加之，傳統能源短缺，運輸成本攀升，兩相夾殺之下，區域性的糧食產量與類型需要重新規劃，如何將有限的資源做最佳的安排，是我們的共同挑戰。在此概念下，將一一檢視下列課題：簡

註 4
吳明發：區域自給—產銷
S,M,L

化農糧配銷制度，提升土地使用效率，提高區域性糧食生產的多樣性，科技輔助經濟效益等^(註4)。

5. 法規(Law and Codes)

法規面的參考與討論在此上位思考階段，並不重要。原因有二：其一，法規是執行面的管理工具，重在預防與保養(prevention and maintenance)，我們目前的工作重點在架構關鍵問題與解決策略，著眼在合理有效。法規的原始目地是保障公共利益與維護公共安全的，因此她必須與時俱進，只要合理，是可改可變的。其二，目前臺灣的法規已老化僵化，執行上的漏洞與矛盾逐漸顯現，與現實需求落差甚大，復以議會擱置，修法緩慢，此時的參考價值不高，並可能干擾上位性的架構與邏輯的釐清。同時，我們也期許一冊「文明法規」的誕生，她將具備下列機制，以達到彈性適用，與時俱進的需求：可調整(adjustable)、可講理(reasoning)、可對話(dialogue)、可回饋(feedback)。

關鍵參數(Parameters)

因為要「將有限的資源作最佳的安排」，我們引進參數式的思考方式，亦即在「既有的」和「設定的」條件中，建立新的依存關係，使之達到「極大化」與「最佳化」的結果(ultimate value)。那麼哪些是關鍵參數呢？共計四大項，分別包括若干子項，她們可在使用與回饋的過程中，不時的被整合調整。

1.地理 (Geography)

2.村鎮 (Town and Villages)

3.道路 (Roads)

4.工作 (Jobs)

此架構是一種思考方式，可以使用傳統的設計工具操作，也可以直接
應用數位軟體。以下分別敘述其相關的子項與內容：

1. 地理 (Geography)

i. 氣候

極端氣候，造成天災，威脅人居與農作，它的不可預測
和不確定性，對農作傷害很大。

ii. 土地

人居的發生與地理條件，息息相關。人類對地理條件
的依賴漸減，因爲受人類發展的科技之賜，今日能源
糧食等全球性問題，讓我們重新回到「人居依歸土
地」的邏輯，重新整理我們居住的方式和環境。在人
居到自然的光譜(spectrum)上，她不應仍是「均勻分
布」和「連續不斷」的，一如今日的整體結果。氣候
變遷無法逆轉，但是可以減緩。光譜上的趨勢應該
朝人居面積減縮，自然面積極大的方向調整，人居
與自然之間，緩衝以農地，稱爲里山。簡言之，「復
育」是重行調整人與土地關係的基本概念，人居與農
地都朝「修復」(repair)與「保育」(preserve)土地的方
向改善，一個簡單的邏輯，一個明確的方向[註5]。
土地由山地、丘陵與平原構成。因此，山地，人居與經
濟行爲應逐步漸進的，完全退出山地。丘陵：條件性與
限制性的使用丘陵地。平原：不再發生低密度的開發行
爲，里山農作接軌區域生態，有效友善的使用土地[註
6]。

iii. 河流洪泛

濁水溪的宛延長度不及200公里，高度下降2,400公尺，
同樣的高度，淡水河與大甲溪的長度約80公里，這是
臺灣河域獨有的特性，河川治理與防洪挑戰極高。河流

註5
鄭凱蔚
投資生態─生態馬賽克

註6
李伯毅
農牧鏈結

與土地，各有邏輯，水庫堤防都不屬於她的邏輯。人工設施如何撤出河域，將是主要課題，與洪泛相關的課題有：疏洪、滯洪。與河域的保育相關的課題有：復育、淤積、防砂、蓄水，與農耕互利的可能性，以及維護管理等[註7]。

註 7
黃冠傑
水陸介面

iv.雨水：**農作依賴雨水，雨水的過多與過少也帶來災害。**

乾旱：單日降雨量及豪大雨日數增加，四季降雨日數減少。臺灣年平均降雨量有旱澇加劇之趨勢。

灌溉：兩項要件，分別是灌溉渠道，與蓄水池。灌溉渠道作經濟有效的規劃，在送水與回收過程中，減少浪費，防止汙染，與生態系統共生，增加附加價值。在旱澇加劇之趨勢下，滯洪池，蓄洪池與灌溉系統整合，兼具防洪功能。

v. 地層下陷

雲林地區81年至98年累積下陷量，每年8公分向下沉淪。下陷速度以土庫與虎尾居冠，目前下陷速度趨緩（土庫：9.5cm / year, 虎尾：6.8cm/year, 2011）。

vi. 海水上升

西海岸農地流失，因為海水上升，以雲林尤甚，因此，它是一個自然復育的機會，人居與農耕有計畫性的退出，交還給自然。

面對未來不可測的氣候災難，最有效根本的防治辦法－國土規劃。內政部長李鴻源認為：「國土規劃不單是土地的合理開發、分配和利用，國土規劃應該是一套涵蓋價值觀念、法令制度、行動實踐，以及管理執行的體制。」

2.村鎮(Town and Villages)

圖5 新建物新功能沿著到戶蔓延散置，無處不可，無處不在

圖6 散置的農舍和閒置的工廠共籌共謀低落的環境品質

圖7 都市計劃法建構「汽車快速成長是城鄉未來發展趨勢」的基礎，並依此訴求規劃道路

圖8 我們需要思考：平均個人耗能、土地價值、物理環境、交通運輸、基礎設施、住宅形式等。

　　都市蔓延(urban sprawl)發生在大城市周邊的郊區，更發生在鄉村小鎮的周邊，大眾交通工具從缺的鄉村，道路工程便是地方建設的代名詞，汽車與摩托車遊走村鎮田野，將鄉村小鎮的原始「鄉街」摧殘殆盡。沒有法規，沒有管理，新建物新功能沿著道路蔓延散置，無處不可，無處不在（圖5）。因此，村裡村外無法識別，沒有街道，沒有廣場，只有連綿不盡的「剩餘空間」和「破碎空間」(leftover spaces and fragmented spaces)^(註8)。鄉鎮以最廉價、最自由的方式，無止盡的往外擴展，而內部則同時傾頹，碎化的農地，無法大面積耕作，散置的農舍和閒置的工廠共籌共謀低落的環境品質 (圖6)，耗費能源，暴殄天物，因此，農地與農村幾乎同時失序^(註9)。如何將目前鬆散的農村逐步「收縮」，重拾農村的密度^(註10)，恢復農村的人口與功能，是必須思考的方向^(註11)，如何強化功能尚屬完整的鄉

註8
Rem Koolhaas: Junk space, October, Vol. 100, Obsolescence (spring, 2002), pp. 175-190

註9
林邊傑：
人工解體-工業→農牧→自然復育
註10
黃笑金：
鄉村住宅－住宅作為邊緣收縮的工具
註11
楊雅鈞：
療育園區的勞動力

註12
李應承：
鄉村道路之環境策略

註13
吳冠毅：農牧淨水系統
的社區開發報告

註14
2010年至2060年臺灣人
口推計報告

村，如何解體零星失焦的居住群簇，重新整理農村農地的整體邏輯，調整農村與城鎮的依附關係^{（註12）}。我們需要問：適居宜居的農村面積應該多大？人口與建物的密度應該為何（圖7）？要回答這些問題，我們需要思考：平均個人耗能、土地價值、物理環境、交通運輸、基礎設施、住宅形式等（圖8）^{（註13）}。臺灣的人口結構在改變之中，改變尤以鄉村為甚。外籍配偶的家庭數逐年增高，全國新住民子女人數直接反映在校園，全國學生比例超過20%之國小有855所，其中雲林縣93所，嘉義縣81所，南投縣75所…。預推2030年時，臺灣的25歲青壯年世代，將有近13.5%為新移民之子^{（註14）}。新住民家庭帶給社區新的變數、刺激與機會。

3.道路(Roads)

道路將關鍵的建構自然、農地、鄉村、城鎮之間的關係 (Re-defining relationship between city and town)。1985年公布之都市計畫法，建構在「汽車快速成長是城鄉未來發展趨勢」的基礎假設上，並依此訴求規劃道路（圖7）。今日，鄉間道路千脈縱橫，遠多過需求，新建道路鼓勵私人載具的擁有，並對農地保水與生態切割造成嚴重影響，如何「收縮道路」、「水泥減量」將是重要課題（圖10）。

圖9 適居宜居的農村面積應該多大，人口與建物密度應該為何？

圖10 如何收縮道路、水泥減量將是重要課題

圖11 輕忽農業的年代，反映在農業經濟的流失。觀之殘破衰敗的農村
　　硬體，不難讀出農村軟體內容的逐漸掏空

圖12 這些狀況彼此相關，根源性的問題只有一個：工作在哪裡？

交通運輸可分為「人流」與「物流」兩大類，能源匱乏導致運輸
的未來趨勢，傾向於以「大眾交通系統」處理「人流」，以「道
路系統」處理「物流」。使用傳統能源的汽車將改用乾淨能源，
未來私人載具將大幅減少。只有人口密度夠高的城市，才能負擔
大眾交通工具，達到財務永續，因此，鄉村如何有資格談大眾交
通工具？答案是：我們不能用今天的邏輯，解決未來的問題。能
源匱乏將改變我們的生活方式，我們未必有選擇，但是我們可以
創造並且選擇答案。當鄉村需要依賴大眾交通系統時，大眾交通
系統將是重組城鄉關係最有用的工具，鬆散而迷你的鄉村將式
微，進而消失。經由大眾交通系統梳理後的鄉村，讓農地丘塊得
以整合，鄉村功能得以完善，因此得以提高地利，換取更多不被
人居干擾的自然。

大眾交通系統有：高速鐵路(HSR)、長程鐵路(Train)、區間車
(Intercity Train)、捷運(MRT, Mass Rapid Transit)、輕軌(light rail)、快
捷巴士(BRT, Bus Rapid Transit)和巴士等。工作在城市，居住在鄉村
的生活模式，需要依賴大眾交通系統和「換乘」機制。臺灣西部
海岸的城市，在未來可能動用到的大眾交通系統有：區間車、輕
軌、快捷巴士等，以之結合換乘機制，她可能是使用乾淨能源的
私人載具，kiss and ride，park and ride，或者是腳踏車，地方巴士
等（註15）。

註15
王韻齊：
村鎮大眾交通路網

道路系統有「農用」道路與「車用」道路。車用道路系統有：高
速公路(Freeway)、快速道路(Highway)、服務性道路(Service Road)。
「車用」道路以物流使用爲主，在未來，私人載具的減少將導致
車用道路逐漸減少。目前的鄉村，一律鋪上水泥或柏油，農用與
車用混成使用，因此無處不是道路。將農用與車用分開思考，車
用道路減少，農用道路則可逐步替換以環保工法構造的路面，透
水性高，友善環境生態，僅供農作使用，終結水泥和柏油鋪面橫
行四溢的鄉村現況^(註12)。

4. 工作 (Jobs)

輕忽農業的年代，反映在農業經濟的流失。觀之殘破衰敗的農
村硬體，不難讀出農村軟體內容的逐漸掏空（圖11）。無論是
在平地或山區，走進鄉村，從南到北，差異不大，寂靜的街道
停放著摩托車和汽車，建物品質廉價而簡陋，附加物則更加草
率：鐵皮、膠棚、遮陽、水箱、廣告、水管、電線、垃圾等，
閒置街頭，歪斜飄搖。硬體的崩塌洩露了村鎮的實質內容，人
口流失，家庭破碎，經濟萎靡，產業蕭條。這些狀況彼此相
關，根源性的問題只有一個：工作在哪裡（圖12）？因此，必
須回答的是：如何創造工作？(How do you generate jobs?) 新的工
作可能是在鄉村，也可能是在附近的二線城市，白領受薪階級
工作在城裡，但是也會住在鄉村，生活在鄉村。鄉村的復甦，
依賴有工作的居民，居民有了工作，才有住宅，才有家庭，才
有商業，才有休閒，才有生活的其它要件，村鎮因此才具備村
鎮構成的基本要件。即使是農村，農民與農業相關行業的居
民在未來的趨勢裡，大約只占全部居民的20%，居民的職業結
構中有80%非關農事。因此，鄉村的復甦，關鍵是「交通」。
如果我喜歡住在鄉村，如何在一小時門到門(door to door)的通勤
範圍內能找到工作，是我能否住在鄉下的關鍵條件，否則我只好

住在提供工作的城裡。臺灣幅員不廣，城鄉比鄰，如果規劃得宜，適當調整城鄉關係，交通可以便利有效，也可以節能低碳。鄉村的基本條件異於城市，可以發展專屬鄉村的商機，例如：農業週邊，退休經濟，休閒旅遊，民俗節慶，醫療復健等。凡此，都是尚待開發的商業模式，也都是鄉村未來的工作機會。

建築教育的參數思考

我們四年級的建築設計課常被挑戰，為什麼建築系的學生需要觸及農業？為什麼身為建築系的學生不畫建築設計圖？為什麼學生共同做設計作業？為什麼老師共同上課？層出不窮的問題，讓老師有所懷疑，學生更有疑義。焦慮、不習慣、甚至不耐煩的氛圍，偶爾會在進展不順利的時候發生，作為老師，沒有一個問題，我們可以迴避，而且答案必須清清楚楚。

沒有親身使用過的知識，就不是自己的知識，有多年教學經驗的老師都不難理解這件事，當我們教學生時，我們有很多的想像，例如：學生應該知道「… 等等」，我們整理準備重要的知識，用心的教給學生。完成這個部分的教學，我們只做到教育的一小部分，因為，我們不要忘記問一件重要的事：教學成果該如何驗收？

當今天的許多專業知識已成為唾手可得的公共資源（shared knowledge），每件知識都重要，每件知識也都不重要，端看你手邊要處理的問題是什麼？需要的知識就重要，不需要的知識，此時不重要，也許永遠不重要，因為你一直沒有機會使用它。知識的準備可借用大賣場的物流邏輯「零倉儲」因為，我們無法為「未知」儲存知識，否則我們會累死。知識的收集像安排人力一樣，我們稱之為：任務編組（Task force）。任務能否完成，不只是因材適用的問題，更重要的，它需要依據任務的需求，量身訂作它所需要的「專業架

構」，解決當代的問題，通常都不是單一專業可以完成，因此，解決問題所需要的知識也是一樣。

知識必須「現學現用」，新鮮的知識經過應用，方能成為專業者的知識，進而成為有用的專業知識。如果我們同意這個道理，那麼我們也應該同意，小至「訓練」，大至「教育」，其驗收的重點應該放在：驗收學生「學習能力」的成長，而非驗收學生的「知識」的成長，因為我們無法保證這些知識在未來仍然「有用」，特別是高等教育。我們整個的考試制度，基本上是建立在驗收「知識」的邏輯上，它繼而形塑了我們教育的邏輯，它剛好與知識的功用背道而馳，無可避免的，我們的教育最終流於形式，流於「科舉」，而臺灣則淪為「補習之島」。

「農村策略場」企圖解決農村的實際問題，並且在解決問題的過程中學習「村莊與建築」，老師與學生在一個相對陌生，但實質相關的領域中，應用既有的資源，去尋找答案。學生的既有資源包括：二、三年級所學的建築設計的基本工具與建築知識、生活經驗、常識以及一顆清新的腦袋，和一雙清新的眼睛。過程中，尋找議題，衡量自己重視的價值，在此價值中訂定：日標，與對應的問題，有了問題方有解決問題的策略和概念，有了抽象的思考定調，方能有後續的方法和執行的內容。她的程序是：

Goal → Issue → Strategy → solution → Means → Design → Execution。
我們訓練：理解問題的能力，策略性思考的習慣，組織解決問題的知識架構，應用知識與工具的能力，這些都是能力，開始培養這種思考習慣和面對問題的心態，學生才能創造自我學習，自我成長的空間。個人的力量是單薄的，利用集體的力量補充個人的不足，是面對未知的必要手段，同學之間、老師之間、同學與老師之間的討論、辯論與刺激，無一不能缺席。

將此概念著陸到建築，我們可以理解：學校與實物，數位與類比（傳統），乃至於設計與執行都是同一件事：創造。只要有問題，便需要想辦法解決，想辦法就是創造，否則便不是「問題」了，因為已有答案。解決問題時，最怕被鎖死在既有的知識樊籠中，用既有的答案來問問題，用現成的答案來回答陌生的問題，可能都是削足適履，自我設限。無論是什麼設計，傳統的或前衛的，數位的或類比的，都是在解決問題，它包含了「需要創新」才能解決的問題，也包含了已有「現成答案」的問題。因此重點是創新，遷就既有的答案作設計，是虛應故事，得不償失。至於建築的問題是如何發生的？答案是：問題是找到的。無論是設計問題，或是營建問題，問題有形形色色，端看你找到的問題值得一問嗎？解決營建問題，可以和設計一樣抽象，用設計解決問題，可以和營建一樣務實，我們常用二分法來問問題，或是回答問題，譬如：教學與實務，設計與營建。原因很簡單：貪圖方便。其實問題就是問題，解決各種問題的思考與態度是一致的，否則未必能找到真答案。

問題可以粗淺，但是答案必須單刀直入，不見血，不停止。回答問題的過程，是逐步逼近「真實」的過程，或說「合理化」的過程，把一個清新的想像，移植進真實世界的過程，她最困難也最重要，她需要反覆的檢視與修正，並且需要清楚記錄，通常，清楚記錄的過程，遠比結果來的有說服力。

同樣的道理可以說明真實與抽象，真實的世界是由抽象的架構組織起來的，因此抽象與真實是同一件事，每件事物也都有具體的實存與抽象的解讀，因此抽象與具體同時構成事物，沒有孤立的具體或抽象，也沒有絕對的具體或抽象。切開具體和抽象的二分法讓我們看到局部，在具體與抽象之間來回接軌，我們方能掌握事物的全部。參數式的思考是以抽象的工具，處理具體的事物。例如：農村是具體的實存，影響農村的因素、參數或機制是抽象的。參數式的思考提供我們

掌握農村全貌的機會，讓我們看到我們曾經錯過的，因爲，理解眞實的世界未必能夠完全依賴眞實經驗。達爾文的偉大在於他有「思接萬古」的能力，他有寬廣的歷史視野。從具體想像已不存在的事物，從具體想像抽象。達爾文看見一個眞實與抽象混成的世界，一個提供眞相的世界。

(2013年2月)

附錄：
淡江大學建築學系101年上學期建築設計課之議題與設計案

1.自然復育
　鄭凱蔚：投資生態—生態馬賽克
　黃冠傑：水陸介面
　林遵傑：人工解體—工業→農牧→自然復育

2.節能減碳
　Large scale:
　王韻齊：村鎮大眾交通路網
　李應承：鄉村道路之環境策略
　Middle scale:
　游鈞任：鄉村規劃—刺桐鄉 (Town Typology)
　李安宜：社區規劃—朴子村 (Community Typology)
　吳冠毅：農牧淨水系統的社區開發
　鄭兆佑：智慧型步行鄉村

3.糧食自足
　吳明發：區域自給—產銷S,M,L
　李伯毅：農牧鍵結—Bond

4.農村再生
　吳健嘉：退休社區
　楊雅鈞：療育園區的勞動力
　黃笑金：住宅開發作為鄉村邊緣的收縮工具
　林家呈：退休經濟—低成本農村集居

10 日月清明

論團紀彥的日月潭向山行政中心

「日月潭向山行政中心」不是一棟難於理解的建築，卻是一件難以「實現」（materialized）的建築。

繞指輕柔

團紀彥的「日月潭向山行政中心」是一件概念上極度「凝聚」，形式上極度「內斂」的作品。她的概念來自基地周邊無以言喻的湖光山色，建築師的人工介入，只因為有可能誘發出更多山水之間的隱而不顯。團紀彥的建築形式，使人工優美從容地過渡到合圍的地景，「與周邊茂盛的樹海相互連動」(註1)，人造水景則謹慎的修飾建築與自然的介面，「近景水面倒映出遠景的湖光水色」(註1)，間閒淡入湖岸之外的壯闊潭水（圖1）。團紀彥的設計處理，雖然著力甚深，然而斧痕不留，他將功能與形式梳理得如此簡單潔淨，因此，建築語彙呼之欲出，文法脈絡也錘鍊得繞指輕柔。「日月潭向山行政中心」是團紀彥最成熟的一件作品。

「日月潭向山行政中心」不是一棟難於理解的建築，但是她卻是一件難以「實現」(materialized)的建築。她的形式簡單沉著，因為忠於一個簡單的概念。她收斂含蓄的設計手段處處可見，而紀律森嚴的施

工營造，也讓遊人可以輕鬆自在的享受人工與自然的交替互易。前者是設計師團紀彥的視野與想像，後者則是蘇懋彬建築師事務所五年來的艱苦抗戰。在地的建築團隊是第一次與外籍兵團合作，而且兵團來

註1
團紀彥：
「日月潭風景管理處─人與自然對話的『地景』」

圖1
間閒淡入湖岸之外的壯闊潭水

自有極度工作潔癖的國度，因此過程中承擔了許多的折衝，也容忍了
許多的試煉。蘇懋彬建築師事務所在漫長的承諾中幾乎是無盡的付
出，在專業的養成上，則是踏實的成長與成熟。在諸多臺灣年輕輩的
建築師中，能有此能耐的團隊確實已不多見。

基地布陣

兩棟彎月形的飛鏢量體左右合抱，界定了綠草鋪地的多功能廣場，也
明確地建立了基地上的南北軸線，軸線北向勁射合拱交疊的建築實
體，打通地景與水景，兩次穿過 34 公尺的框景長跨，直指潭心，輕
撫湖上的水色山光。簡單的建築布陣，將基地上的空間秩序，逐一就
位，近悅遠來（圖 2）。

單層高挑空間的遊客中心坐西，雙層行政辦公的管理處居東，遊客中
心有一視野通透的咖啡座，一間小演講廳。西側入口在厚實的清水混
凝土上，挖出小小的玄關，芝麻開門後，有兩間連續的展示空間，由
粗糙的水泥牆面密實包裹，幻似岩壁中的石窟（圖 3）。

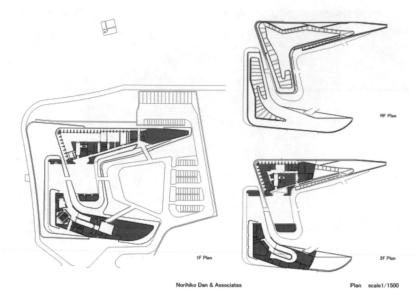

「單體」與「疊層」

英國建築師喬治・史垂特(George Street, 1824-1881)在討論「設計」
與「構造」時（註2），提出兩個對立的概念：「單體」與「疊層」
(Monolithic and Layered)，喬治・史垂特藉由此兩個概念，讓我們更
了解建築的設計行為。艾德華・福特(Edward R. Ford)在他1996年的
大作：「現代主義建築的細部設計」（註3）中，將此兩概念對照解釋
為「直陳」與「類比」(Literal and Analogous)。並且將她延伸到建築
營建的真實環境中，提出「洩漏」與「隱藏」(Reveal and Hide)的概
念。前者在細部設計時，忠實呈現出「營建的真實」，而後者則小心
的隱藏了營建過程中的真相。例如：路易・康的愛克瑟斯特圖書館
（註4）是前者的 Monolithic，因為立面上窄下寬的清水磚牆是貨真價實
的承重牆系統，法蘭克・蓋瑞(Frank Gahry)大部分的作品則是後者的
Layered，因為那些漂亮的金屬飾板隱藏了後面的鋼構樑柱系統的真
實（註5）。而科比意的廊香教堂，則同時兼具了兩者的性格，她隱藏
了局部的營建真實，也洩露了其它部分的構造真實。艾德華・福特繼

註2
喬治・史垂特（George
Street, 1824-1881）為
十九世紀，英國重要的建
築師。著有「中世紀的磚
與石：北義旅行手記」及
「西班牙哥德建築」

註3
艾德華・福特（Edward
R. Ford）；The Detailing of
Modern Architecture, MIT
Press

註4
1996 Louis Kahn; Library,
Philips Exeter Academy,
Exeter, New Hampshire,
1965-1972

註5
用當今的建築來說，
瑞士建築師 Herzog de
Meuron 的北京鳥巢為
Monolithic，而澳洲建築
師 PTW / Arup 的水立方
為則為 Layered

而言道，今日大部分的建築都落在這兩個對立概念所建立的連續光譜中，因案而異，比例不同，究其原因，則大都是無法克服營建環境的現實^(註3)。日月潭向山行政中心也是其中一例。

綜觀「日月潭向山行政中心」的兩棟建築，盡是連續的RC壁面，無一根獨立柱子，因此視覺上她似乎是一座承重牆的結構物，理當是表裡如一的 monolithic，然而，在行政棟的二樓樓板，和兩棟的屋頂樓板裡，都藏了許多的板樑，而 34 公尺大跨距的頂篷，則是後拉預力，不折不扣的格子樑。因此有趣的是，本案結構計算的概念，是以樑柱系統為主，除了少數樑柱承重混成的區域之外，例如：遊客中心棟在彎肘處的深懸臂。渡邊邦夫帶領的「結構設計團隊」(Structural Design Group, SDG)並沒有在設計之初，與建築師攜手尋找一個專屬此案，結構與量體謀合整備的建築形式，以目前的結果來看，則是建築先行，結構後到，SDG 被動的解決已定的建築形式，高手過招，不可不計較這些上層概念，實是本案的遺憾。

高手過招

此時攤開科比易「廊香教堂」的構造，方知一代宗師思考的深度。教堂南側斜行的弧牆，下方厚重，上緣輕薄，光線透過大小窗洞，不僅敘述聖經故事，也敘述牆壁的深淺，和建築構造的故事。一支一支從牆緣上方裸露的方柱，刻意洩露了廊香教堂「結構的真實」，她既否定了下方承重牆的真實性，也否定了上方氣勢恢宏的屋頂的重量，因為她們只是「形似」或「形式」的假象。科比意以「機翼」為設計藍本的大屋棚，最終以清水混凝土版本完成，重量是意外，因為原始的面材是機翼的鋁板，覆蓋在鋼骨結構之上^(註3)。意外的重量被一圈光暈輕輕托起，戲劇性固然十足，但是她的重要任務則是宣達教堂的「真實構造」。柱子被埋在牆裡，舊教堂的石頭，充填在水泥柱間，而南側的厚牆，則是板柱覆以金屬網，以水泥噴漿飾面，迷人的窗

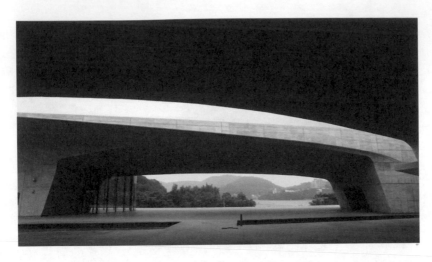

孔，則是預鑄的筒狀水泥塊。形如機翼切片後的 RC 大樑，被裹在弧面的屋頂裡，廊香教堂是一棟不折不扣的樑柱結構。科比易兼顧了設計概念與構造概念，他刻意而清楚的處理了 Monolithic 和 Layered 的關係。

「日月潭向山行政中心」兩棟北側的彎肘，均以 34 公尺的大跨距，疊框鑲景，為本案最富戲劇性的空間（圖 4），也是結構上的一大挑戰，SDG 採用了「後拉式」的預力結構(post tension)，因為必須在工地現場施作，而且可以處理微幅的曲面。在長向的格子樑中，預埋上下兩支成對平行的鋼管，內拉鋼纜，每支鋼纜由七股鋼腱（7 stripes strand)組成，每股直徑半英寸(∅ 12.7 mm)。除了用在 34 公尺的大跨距，SDG 還用在遊客中心彎肘的內彎處，水平向度每隔 40 公分拉一支 12.5 公尺或 9.5 公尺之鋼纜，長短交替。每支鋼纜由單支直徑半英寸的鋼腱構成。此處採用後拉預力，因為弧面實心 6 公尺懸挑的RC，重量實在不輕（圖 5）。基地東側的管理處棟，東側與北側周邊之彎月形板柱，3.6 公尺的模矩間隔，森然羅列，與藏在隔間牆裡的板柱，撐起樓板與屋棚，其內藏有南北走向的板樑，開放式辦公空間的標準跨距為 12 公尺，北側跨距稍大，最大跨距為 14.4 公尺。

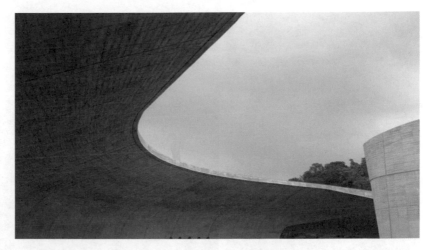

廚房裡的汗水

雖然本案建築尺度中等，形式內容尚稱簡單，然而蘇懋彬建築師製作的施工圖卻繁多細膩。發包圖中除了一般必需的基本圖之外，尚有：建築現場定位的「全區座標圖」。說明幾何形狀、斜率定義、製圖原理、讀圖規則等的「建物形狀依據圖」2 張。「展開圖」有 16 張，記錄形狀複雜的內部空間。「幾何剖面圖」有 12 張，利用無數的建物剖面（約 3.6 公尺剖一張），讓參加競標的營造廠商對建築空間與結構的複雜度，有初步的了解，避免跑錯教室的廠商。本案流標六次，說明了本案的工程難度，也說明了施工圖的完成度，沒有勉強和誤判。「清水模板圖」有 8 張，她的功能在說明製作清水模板「施作圖」的規範，本案因為模板工程複雜難度高（圖 6），預算中額外編列了一筆錢，製作「模板施作圖」。蘇懋彬建築師借助日本技術顧問的經驗，由他們的草圖與建議繪製此施工圖。

「日月潭向山行政中心」有許多的雙曲弧面，現場定位放樣是營造廠的挑戰（圖7），最後的解決之道，是團紀彥的日本顧問，將建築量體製作成精密的 3D 數位模型，再依據 1:1 的 3D 切片，在現場放樣，

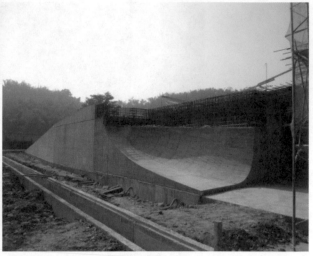

圖6　模板組裝 Norihiko Dan and Associates © All rights reserved

圖7　本案模板工程難度高，預算中額外編列了一筆錢，製作「模板施作圖」 Norihiko Dan and Associates © All rights reserved

所有模板的施作圖(shop drawing)，以及模板的製作也都是依賴此數位模型。

建築的機電整合是我們設計與營建最弱的一環，本案的室內空間，有許多清水內牆和天花，管道與設備無處可藏，團紀彥的機電顧問使用了管道層間(interstitial floor)的概念，在一樓的樓板下設置了高可通人的管道空間，整合所有的水電、資訊、消防等需求，她是一個巨形的高架地板，滿足目前乾淨的室內空間需求，也提供未來功能與設施變更的彈性。即便如此的心思細密，人算不如天算，最後由日月潭管理處主持的「展場空間設計服務」的公開招標，找來的設計廠商，氣質經驗似乎都有落差，貼皮文化的假面告白，也像是跑錯教室的學生，而令人隱隱不安的是團紀彥也是其中的一位落選廠商，如果未來的使用單位格局如此，那麼東側建築的未來使用情形，令人擔憂。

膚色圓潤

「日月潭向山行政中心」現場澆灌的清水混凝土的施工品質極高，滿足了設計整體的訴求。有此結果，除了本案有較佳的客觀條件之外，她得來不易，她是眾多參與人員的專業、敬業和全力以赴的結果。較佳的客觀條件包括較寬裕的工程預算，合理的施工時間，以及行政人員給與國際合作案較優的禮遇等。然而，這些「基本待遇」對於出色的工程品質是不夠的。團紀彥建築師過去沒有清水混凝土的經驗，「清水模」也是蘇懋彬建築師事務所的第一次。全案在工程發包後，前置準備工作花了半年時間，包括：施作圖的製作，套圖，新工法開發，傳統工法的評估與改良，困難施工的克服與規劃，找適當的人做適當的事等。華春營造在現場製作了 1:1 實際尺寸的樣板牆(mock-up)，試驗清水混凝土牆的成分、比例、顏色、質感、接縫、組模、澆灌、結構、施工程序等。前後費時一年，才將相關材料與施工的細節，逐一定讞。

從團紀彥在七年前競得此案時，外牆的認知一直都是水泥粉光，外覆白色塗料，延用他以前許多設計案的慣用手法。清水混凝土的決定，是發包前的半年才決定更改的，否則建築的意象將維持那兩朵相擁的白色流雲。清水混凝土的決定，大大的降低了建築的明亮度，和她的人工性。時間、氣候、季節和土地都有機會在她身上留下痕跡，最終，她將成為大地中不可缺少的一種質感。建築師是有經驗的，因為是三維曲面的建築量體，屋頂邊緣沒有女兒牆，易遭雨水的侵蝕汙染，因此面天的外皮邊緣，全部採取內向的洩水坡度，將絕大部分的雨水導離「外牆面」，由後方連續的排水溝接收，溝上飾以碎石，再接續草皮或其它材質。即便有小部分的雨水仍會沿牆面下流，但是建築師均作溝縫滴水處理，阻斷雨水繼續往內側之室外天花流溢。

團紀彥希望清水模板的木紋能夠留在建築上，模板材料的選擇落在蘇

戀彬建築師的身上，他們的選擇有冷杉、柳杉和臺灣杉。最後選擇臺
灣杉的原因則是她的木質成分差異大，打磨處理後紋路較清楚。但是
也因爲臺灣杉大部分的質地鬆軟，模板無法做二次使用，因此成本很
高。至於打磨處理有：鋼刷、噴砂、火燒，和化學藥物等方法，又不
知道經過多少回合的試驗，才選擇了效果穩定，經濟實惠的鋼刷打
磨。在將近一年的時間中，事務所學到了許多的心得，蘇懋彬建築師
說：「要做好清水混凝土，必須要照顧到四個面向：模板製作、色
差、修補和潑水劑（圖 8）。」氣泡蜂巢是永遠的敵人，他們希望用
高流動性混凝土(SCC)，然而 SCC 的流體水平性格，面對建築物三維
漸變的量體，下半身勉強，上半身則無法施作，於是只好另闢蹊徑。
今日我們看到的清秀佳人，膚色圓潤，乃是諸多此類挑戰，被一一克
服的結果。

什麼都會就是什麼都不會

蘇懋彬建築師事務所參與本案，作爲協力的本地建築師，前後合作
超過五年，各種審查則耗時兩年半。本工程於經費上算是寬裕，共
計 6.3 億元。包含兩個部分：「向山行政中心」與「水社立體停車
場」，預算分別是 4 億與 2.3 億。

本案發包施工，前後六次流標，第七次只有一家投標，華春營造贏得此次工程標案。他們過去的工程經驗不多也不大，但是華春對自己的未來是有期望的，希望能扛下具有挑戰性的工程，培養實力，為未來的市場做準備，為未來客戶的區隔性提供服務。行政上，全程非常辛苦，工程經費曾經追加七千萬，原因不是設計更改，而是溝通的落差，日本顧問低估了模板工程的複雜度。在公共工程委員會的「工程管理」之下，蘇懋彬建築師承受三百萬元的罰款，因為計算錯誤。

建築師作估價是不合理的，就像要建築師去作結構計算，和空調計算是一樣的荒唐，這總「估價」最多是行禮如儀，僅供參考，不可當真。業主希望控制成本，管理預算，則可透過建築師找來估價專業(professional estimator)，營建管理專業(construction management, CM)，或專案管理專業(project management, PM)來處理。這些專業服務是需要費用的，白吃的午餐不可能好吃，甚至還有後遺症，因小失大。「小病」找一般醫生，「大病」找專業醫生，複雜的病則要找經驗豐富，協調能力強的主治醫生，由醫療團隊來合作處理。複雜的建築設計案因此也要找有經驗的建築師，他懂得需要什麼專業顧問，和如何與專業顧問合作。新時代裡，什麼都會的建築師可能是什麼都不會的建築師，「什麼都會」的建築師也許可以勉強應付舊時代的小問題，新時代的複雜問題，需要專業分工，建築師則需要有經驗、視野和協調能力。

我們的行政單位捧著過時的制度規章，合法卻不合理，平等卻不公平，似乎嚴謹，卻了無效率。這是在敷衍新問題，迴避新時代，所謂的替人民看緊荷包，只是一個美麗的幌子，它掩護著無知、愚頑與失職。我們常常自豪，覺得自己能幹，只需要有限的人工，有限的資源便可以作一樣的事。答案是錯的，差異一定會反應在品質上，專業自有專業的認定，「有」和「有什麼」差別甚大，量是容易的，質是困難的。開發中國家以量自豪，已開發國家則以品質為挑戰，因為那是

市場需求與市場取向的差異。

釋出合理的彈性

視野穿過 34 公尺跨距，雙重序列的框景廣場，湖水對岸的山巒在雲霧之間，似影若幻，欲語還休。澳洲設計師 Kerry Hill 的涵碧樓，裏了一層暗色的面紗，將巨大的建築量體，藏在臨水的山腳下，因此留得青山綠水自然來去。然而好景不常，2010 年 8 月 14 日，各大報紙爭相報導：20 億打造的 BOT 案，「日月潭新地標─日月行館」開幕盛典。行政院長與一串政商名流，參與盛會。從此，小山扛起大廟，天外飛來的這棟「帆船旅館」，無論晴雨，四季無休的放送其難掩的俗豔與愚昧。昂首慨嘆之餘，收回視野，眼光撫過團紀彥用心打造的「水門壯闊，山門常開」的 34 公尺長跨時，赫然發現清水混凝土的天花上，零星掛了幾顆塑膠製造的消防偵煙器，牆上也歪歪倒倒的掛了幾支緊急擴音器。建築師當然希望取消這些設施，然而王法如山，先河豈可洞開？

這是一個常識問題，也是一個合理與否的問題，她並沒有那麼高深。此兩超大跨距空間，挑高在 7.0至8.5 公尺之間，本質上她是一個室外空間，無論人畜，野火難傷，何需偵煙？況且，再好的偵煙器可能也無用武之地。建築師免除偵煙器的訴求被駁回，因為：「此區已計入建築面積」。

這種天方夜譚，每一位建築師都可以侃侃而談，不勝唏噓。因此，但見枝葉，不見樹林。我們看到大事放縱，小事刁難的文化。我們意識到振振有詞的「無理」，和貨真價實的「假動作」，她是公平的假象，法制的濫觴。如果，我們「無能」以法理的精神為依歸，給予專業人員合理的彈性，養成專業人員合理解釋的能力，那麼我們必定「無能」處理新世界裡層出不窮的新問題，我們因此也將我們的專業

大大的打了折扣。因此，合理的彈性不是特權關說的彈性，她是在法制條文有所不逮時，可以務實合理的解決問題所需要的彈性。

明理與論理

外來的和尚也許會念經，因為他們有「基本的專業」。專業的設計執行，可以彌補「在地知識」的不足，也可以彌補「愛臺之心」的不足。反過來說，我們的專業可能欠缺的是：有用的在地知識，和樸實的普世關懷。為什麼「文化創意產業是狗屁」^{（註6）}？因為在建築的產業裡，創意是設計的基本，是專業的一部分。滿足「基本的設計」所需要的「理性」和「彈性」不存在，「文化創意產業」所需要的「平台」和「周邊」也不存在，專業無法玩真，只能玩假，哄哄業主，也騙騙自己，因此，虛應故事的把戲淪為不可避免的下場。

註6
張大春：
狗屁的文化創意產業 PO
文回應淡大生
（中國時報 2010-11-17）

長期的背誦習性與科舉文化，造成我們只有「聽話的」和「不聽話的」兩極學生，卻沒有居中能「論理引申」的學生。因此社會上，我們缺少講理的公部門，也缺少專業合理的私部門，我們離公民社會尚遠，因為我們的社會缺少「邏輯」與「秩序」，而前者是後者的基礎。我們不尊重知識，我們讓在地的私心，凌駕於知識與常識之上，我們漂亮的經濟數據無法掩飾我們反對文明的本質。無法明理，無法論理的殺傷力無處不在，她持續腐蝕著我們專業的能力和服務的品質，她迫使我們支付昂貴的社會成本，在今天的建築行業裡，她裸露在我們殘敗的硬體環境中，她也蔓生在法規制度的軟體中，我們不能再視而不見了。

註：
此文的完成要特別謝謝蘇懋彬建築師和他的工作團隊為我細心解說此案的細節。

(2010年12月)

11 詩意的機會主義者
雷姆·庫哈斯

兼論台北藝術中心案

庫哈斯認為自己是一個「詩意的機會主義者」(Poetic Opportunist)。因為，真實是他最好的老師，現實是他最佳的專業工具。在這個基礎上，他善於聚合機會，製造機會，因此，他能綿綿不絕的持續創造，持續帶領建築開疆闢土，進入新的經驗，新的討論，甚至進入一種陌生且詩意的氛圍。

可遇而不可求

臺北藝術中心競圖案是一次成功的競圖案。在這個非常難得的機會裡，我們聚集了這麼多一流的設計師，共同思考一個我們熟悉的城市裡的一個熟悉的設計命題。最近，我也藉著這個機會，問過將近十位臺灣的建築師，對於奪得大獎的庫哈斯/OMA 的設計案的看法。可惜，大部分的朋友並不知道此設計案的簡單概念，也許大家都太忙了，因此，多數意見是來自傳媒上的一些新聞性的報導。嘲諷意識或「地域精神」較強的朋友，會具體的表達：「這屋子實在太醜」；「庫哈斯隨便做做的」，「建築師丟了一個爛案子給臺灣」等等。「市長要這位建築師，因為建築師名氣大」，「中國有 CCTV，我們也應該等量齊觀」等等…。我的看法則較不一樣：這是一個為臺灣城市，更是為士林基地量身訂作的設計案，而且，建築師給了一個「當代的」設計答案。前者是好設計的必然條件，後者則是可遇而不可求的好案子。

建築師庫哈斯可能是我們的時代裡最深刻也最難理解的一位建築師。他有著一種氣質，在葛羅匹亞斯、柯比意、范裘利、乃至於塞尚、林布蘭等人的身上可以看到。他們喜歡在自己的行業裡問那個最根本、最古老的問題：建築（繪畫）是什麼？然後，竭盡所能的給一個「當代的答案」。歷史告訴我們，這不是人人都有能力回答的問題，而今年 65 歲的庫哈斯，已經證明了他有這種能力。

雷姆・庫哈斯

庫哈斯於 1944 年生於荷蘭鹿特丹，八歲時全家因為父親的工作，移居印尼的雅加達，三年的童年時光，他說：「我活得像

Initial hypothesis (scale: 1/20,000)　　The strips　　Point grids, or confetti　　Access and circulation　　The final layer

圖 1
庫哈斯/OMA引起國際注意，是他們1982年的「解構公園設計案」。

一個地道的亞洲小孩。」庫哈斯早年畢業於荷蘭電影電視學院，主修劇本寫作。他曾共同編寫過 1969 年的荷蘭電影「白奴隸」(The White Slave)，以及另一部關於美國色情影帝 Russ Myer 的電影劇本，後者從未被拍成電影。之後，庫哈斯在海格郵報當過短期的新聞記者。他於 1968 年到倫敦，在倫敦的建築聯盟(Architecture Association)改行學習建築設計，當時是建築聯盟最意氣風發的年代。1972 年，他再到康乃爾大學念建築研究所。1975 年，庫哈斯夫婦和 Elia Zenghelis夫婦於倫敦創立「大都會建築事務所」(OMA, Office for Metropolitan Architecture)。1970年代末期，在四處瀰漫著濃厚的後現代主義的建築氛圍中，OMA 持續著現代主義的思維與設計風格。

庫哈斯/OMA 真正引起國際上的注意，是他們在1982年的「解構公園設計案」（圖 1），此案是法國密特朗總統主導的巴黎十大建築案之一。庫哈斯/OMA 並沒有贏得此國際競圖案的首獎，然而該案與伯納・初米(Bernard Tschumi)的得獎案，同為世紀末劃時代的兩個都市設計案，兩案在概念上解放了傳統的都市思維，影響迄今將近30年。庫哈斯/OMA 第一個較具規模且被執行出來的建築案，是1992年的「鹿特丹美術館」(Kunsthal in Rotterdam)，借用「都市迷走」的概念，試圖回答在「策展權已由專業手中移轉到觀者手中」的時代裡，展覽館應該如何設計。

2012年底，建築師完成位於北京，建築面積達六十萬平方公尺的中國中央電視台及電視文化中心(CCTV & TVCC)（圖2），該案推翻了摩天大樓介入都市將近一世紀的傳統思維，試圖建立超大型建物與城市之間較友善的「實質關係」（圖3），而非「視覺關係」，而後者幾乎是每一位建築師在設計摩天大樓時的全部焦點。庫哈斯/OMA 始終在問本質性的問題，並鍥而不捨的尋找新時代的建築原型(prototype)。

庫哈斯於 2000 年榮獲普立茲克獎。2008 年 10 月，庫哈斯接受歐盟的邀請，參加由西班牙前首相耿札勒斯 (Felipe Gonzalez) 領導的「智者團」(group of the wise)，幫助「設計」歐盟的未來。

庫哈斯/OMA 是一個始終位居領導地位，從事建築與都市設計的專業團隊，而庫哈斯本人則同時是一位當代重要的建築理論家，和文化分析師。他的著作有：《狂亂紐約》(Delirious New York, 1978)，《小號中號大號超大號》(S, M, L, LX, 1995)，《活著》(Living Vivre Leben, 1998) 等。1996 年起與哈佛大學設計學院合作，與研究生共同編寫厚重的磚塊書：《大躍進》[註1]、《哈佛設計學院購物指南》[註2]與《拉哥斯：她是如何運作的？》三本城市論壇系列[註3]。庫哈斯系

註1
Rem Koolhaas, Bernard
Chang, Mihai Craciun, Nancy
Lin, Yuyang Liu, Katherine
Orff, and Stephanie Smith,
The Great Leap Forward.
Harvard Design School
Project on the City, Taschen,
New York, 2002

註2
Rem Koolhaas, Chuihua
Judy Chung, Jeffrey Inaba,
and Sze Tsung Leong, The
Harvard Design School
Guide to Shopping. Harvard
Design School Project on the
City 2, Taschen, New York,
2002

註3
Lagos : How it works：
拉哥斯是奈及利亞的首
都

註 4
Rem Koolhaas, Content,
Taschen, New York, 2003

統性的檢視當代城市，企圖理解城市在不同的地理環境、政經條件和文化背景下，蛻變綿延的生命法則。2004 年，庫哈斯編輯了 544 頁的書：《目錄》(Content)^{（註4）}。此書的排版風格，來自咖啡桌上的雜誌閒書。

庫哈斯認為自己是一位「詩意的機會主義者」(Poetic Opportunist)。因為，真實 (Reality) 是他最好的老師，現實 (Practicality) 是他最佳的專業工具，在這個基礎上，他善於聚合機會、製造機會。因此，他能綿綿不絕的持續創造，持續帶領建築開疆闢土，進入新的經驗、新的討論，甚至進入一種陌生但詩意的氛圍。二十世紀後半的建築史，如果沒有庫哈斯/OMA 的出現，建築的視野幾乎乏善可陳，世代的交替也似乎繳了白卷。

都市迷情

庫哈斯的都市觀點，一直是他「建築答問」的源頭。我將討論他的都市理論，並引用一些他的重要論點。在討論臺北藝術中心設計案之前，我亦將檢視庫哈斯的幾個建築設計案，因為有一些明顯的思路貫穿其中，並且延續到他們的臺北藝術中心。

1982 年，庫哈斯/OMA 的解構公園設計案(Parc de La Villette)將公園切成水平的帶狀區塊，有些有功能定義，有些則無。將此條狀平面疊合上動線系統、既有的歷史建物，地形地貌及公園設施等。公園中大部分是無功能定義的區域，由城市活動逐漸充填（圖 1）。此規劃案承認「中性都市」的本質，建立都市的抽象架構，不預設都市取向，誘發開放式的都市蛻變，「弱建築」「軟城市」等概念均由此衍生。因此，都市規劃的概念由控制管束，反轉成都市功能與事件的自動充填。城市演化的自主性被重視，城市機能的主體性被強調。珍・傑可布斯在《美國城市生死路》^{（註5）}中的失落，如今已不再是問題，

註 5
Jane Jacobs;
Deathand Life
of Great
American
Cities,1961
1961. 全書論述美國
城市在現代主義與汽
車的夾殺下，城市解
體，都會文化沉淪的
過程和原因

「美國城市」可以死而復生，都市蔓延 (Urban Sprawl) 完全可以接受。

從此，菁英都市不再是城市的願景，都市回歸平民，品味回歸大眾，文化向商品靠近，流俗由市場決定。商品網路化，物流效率化，同質的文化和同質的市場攜手而行，即便城市的表象面貌萬千，事實上，都市的高度重複和重疊的生命邏輯，卻成為不可避免的趨勢。

1991 年 1 月 21 日庫哈斯在休斯頓萊斯大學建築所的 Seminar 課上，與研究生的討論中，有以下的回答：

「在巴黎郊區的新市鎮裡，點與點之間的聯繫一如休斯頓，居民會選擇步行的唯一理由，是因為貧窮，而不是渴望散步。」

「美國的開發商 (Developer) 的力量是大了一些，歐洲的政治運作的力量，也大的超乎尋常。有趣的是這兩種權力形式所導致的結果卻極為相似。」

「我們對公共範疇 (public domain) 的認知，仍停留在街道與廣場的理解上，然而公共範疇的界定正在急遽改變。自從電視、媒體和整批新的科技出現後，你幾乎可以說我們已喪失了公共範疇。你也可以說，因為公共範疇的無所不在，我們已不需要實體上的連貫關係。」

「建築師能帶來美善事物的力量，被無可救藥的高估了。而建築師已經造成的弊端，或即將帶來的弊端，則可能還有過之而無不及。」

「你認為老城的歷史核心區前景如何？」「我認為它們的前途一片
黑暗。」

1992 年，當庫哈斯在設計「鹿特丹美術館」時，他是這樣描寫他自
己的故鄉：「鹿特丹是一個不再有任何訴求的城市 (a city makes no
demands)，它歷經二戰的破壞和重建，是一個平凡的 (average) 歐洲
城市。如果它有任何吸引人的地方，那可能是它的空洞 (emptiness)、
中性 (neutrality)，和它的工作倫理 (work ethic)；也可能是和它的沒有
歷史、沒有虛偽、沒有誘惑，以及它的明顯的無趣有關。」^{（註6）}。
這是庫哈斯如何解讀自己故鄉的「城市氣質」，他未必引以為傲，但
是，這種城市氣質代表著普遍的多數。你可以在臺北看到，也可以在
歐美的許多城市看到。明顯的，這是他對當代城市的觀察，也是他相
信的「城市價值」，這裡沒有負面的批判，更沒有不負責任的嘲諷。

註6
S, M, L, XL; Edited by
Rem Koolhaas, together
with Bruce Mau,
Jennifer Sigler, and Hans
Werlemann, 1376-page,
1995

1996 年 7 月，庫哈斯在 Weird 雜誌上接受訪問，他說：「人可以住
在任何東西裡面。人在任何東西裡面都可以很快樂，也可以很怨嘆。
這越發讓我覺得建築與「居住」可能無關。當然，這樣的理解是一種
解放，也是一種警訊。但是，「無屬性的城市」(Generic City) 和「無
屬性的都市狀態」(Generic Urban Condition) 幾乎無時無刻不在發生。
正因為它數量龐大，它告訴我們這是個可以接受的居住環境。只要是
文化上可行，建築就可行。我們都在抱怨我們正面臨環境同質化的困
境，我們希望能夠創造有美感、有品質、有歸屬感、有獨特性的地
方。然而，事實上我們現有的這些城市也許就是我們真正想要的城
市。也許，這些城市的「毫無性格的特質」(Characterlessness) 正提供
了我們最好的生活涵構(the best context for living)^{（註7）}。

註7
Interview in Wired 4.07,
July 1996

2002 年，庫哈斯發表它的重要文章「垃圾空間」(Junk Space)⋯ 垃圾
空間是無法度量的，是無法規範的 (Beyond code) ⋯ 因為它無法被抓
住。垃圾空間無法記憶，垃圾空間是豔麗的，但是無法記憶，一如螢

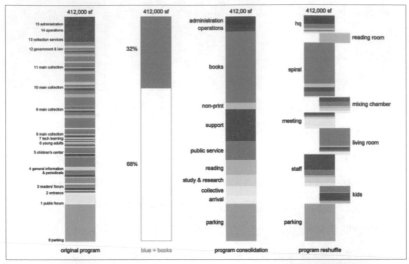

幕保護程式，它以拒絕停頓的方式，來確認電腦的暫時失憶。垃圾空
間不會假裝創造完美，但是會偽裝有趣。它的幾何形狀是無法想像
的，只是可以製造出來 (makeable)⋯

西雅圖圖書館 (Seattle Public Library, 1999-2004)

傳統圖書館的主要功能是收集和貯藏知識。今天的圖書館的角色，
則除了「傳遞」知識之外，更是一個激發靈感與想像(Source of
Inspiration)的場所，而且，它需要更接近大眾。因此它需要包容多種
收集知識的媒介(media)，以及這些媒介之間的互動。它可以是個人

與媒介之間的互動，也可以是群體之間，以及群體與多種媒介之間的互動。在西雅圖圖書館的設計案裡，庫哈斯/OMA 使用了兩個經典的 diagrams。

其一是電腦常用的「磁碟重組工具」（圖 4），另一則似兩隻恐龍，蓄勢待發，兩張大口之間緊繃著空無（圖 5）。庫哈斯/OMA 認為：圖書館可以試探更精緻合理的分區與組織，各空間應有特定的區隔和設備，以便完成特定的工作（圖 6）。因此西雅圖圖書館捨棄了「模糊不清」的彈性設計，而以「訂做的彈性」(Tailored Flexibility) 取而代之（圖 7）。將彈性保留在各個分區之中，避免某一區塊對另一區塊的侵蝕與威脅（圖 8）。

今天圖書館的問題是館中的書籍、媒體與功能幾乎無止盡的四處擴張滲透，而處於失控的狀態。因此建築師也許可以替它做一次「梳理混亂」和「聚合相似」的工作，一如電腦的「磁碟重組工具」，整理電腦記憶體中凌亂的資訊一般。西雅圖圖書館經過這樣的重新整理後，五個可辨認的群體(Cluster)逐漸浮現，它們都是穩定平臺

圖 9 都市裡的多功能介面建築。

圖10 圖書館內的介面空間，亦即社交與資訊的交換空間，成為圖書館原型的「主體空間

(Platform)：行政中心(Headquarter)、螺旋形書庫(Spiral)、會議/輔導/
多功能(Meeting)、行政/研究/服務(Staff)和停車(Parking)（圖6）。

每一個平臺都依其特定功能而量身訂作，因此它們的大小、彈性、動
線、色彩、結構和水電空調都不一樣。在任何兩個特定功能平臺之間
的空間，好像是一個股票交易所(Trading Floor)，它是圖書館館員輔助
和啓發使用者的地方，它們是館員和使用者之間的介面空間，也是兩
個特定平臺間的介面空間，它支援著工作、互動，和遊戲等事件持續
發生。四個這種不穩定的中介空間分別是：讀書間(Reading room)、
多媒體討論間(Mixing chamber)、閱覽室(Living room)、兒童閱覽遊戲
區(Kids)（圖5）。

時代變了，建築內容也變了，雖然名稱也許未變。庫哈斯/OMA 的西
雅圖圖書館（圖9），固然在處理「無休止的書庫空間需求」，但是
圖書館的「公共性」才是西雅圖圖書館的設計真正瞄準的問題。庫哈
斯/OMA 的西雅圖圖書館以「訂作的彈性空間」來回答圖書館空間的
自由訴求，亦即，它是激發靈感與想像的場所，是群體與多種媒介互
動，以及群體之間的社交空間。圖書館的介面空間，亦即社交與資訊
的交換空間，進而成爲圖書館新原型的「主體空間」（圖10）。

惠特尼美術館增建案
(Whitney Museum of American Art, New York City, 2001)

惠特尼美術館是建築師馬瑟・布努爾 (Marcel Breuer) 於1966年在紐約設計的美國藝術館。這棟由黑色石片包覆，簡單巨大的幾何量體，在美國建築中地位崇高，它是現代主義建築的經典之作。緊鄰馬瑟・布努爾黑色量體的六棟連棟街屋，被美術館買下後，作為擴充之用。它們是五層樓高，典型的紐約棕色石造的住宅建築 (Brown Stone)。是紐約名流在上東城區 (Upper East) 的最愛，也是都市法規嚴加保護的傳統紐約建築。惠特尼美術館曾為此增建案舉辦過無數次的建築競圖，然而，迄今仍維持原狀，未有任何事情發生。

庫哈斯稱此增建案為：一個被都市法規塑型、被歷史地標包圍、被保守主義絞殺的建築案。雖然設計案終究沒有執行，但是庫哈斯在2001 年的增建設計案（圖11），卻革命性的重新定位了建築師的角色。庫哈斯的增建案將常設展的「主體空間」安排在馬瑟・布努爾的現代建築和連棟棕色石造的歷史建物中；戰後的巨型作品放在巨大白色的現代空間裡，跨越二十世紀前後的美國小型畫作，則陳列在居家氣氛濃郁的住宅建築中。新增建的倒錐形量體，則在局限的基地上

（12m x 12m)，盤旋攀升，提供所有的服務性、商業性和社交性的空間，以及臨時性的展覽空間。建築師將可掌握發揮的新增建部分，用來收納這些傳統上是配角的「客體空間」，而一向身爲美術館主體的展覽空間，則被動的置諸既有的建物中（圖12）。

惠特尼美術館增建案，延續了西雅圖圖書館對「公共性」的思辨。它也更準確的調整了建築師「設計服務」的重點，它建議建築師的空間專業不再只是經營「主體空間」的性格與氛圍，而是理解與詮釋「客體空間」的「彈性」和「即時性」。建築師的設計挑戰由性格鮮明的主體空間，逐漸移轉至定義模糊，性格猶疑，而組織散漫的客體空間；或甚至可視爲主體空間之外的「剩餘空間」。但是這種空間的重要性卻與日俱增，因爲它更可塑、更多變、更都市化也更能滿足「人」的需要。它即時的反映了社會的政經需求，也更準確的掌握了時代的脈動。綜觀今日的都會環境，這種「客體空間」或「剩餘空間」幾乎無所不在；它發生在美術館、音樂廳、劇場、體育場、寺

廟、教堂、政府單位、辦公大樓、學校、醫院、大賣場、百貨公司、
企業總部、集合住宅，應有盡有，它幾乎入侵了所有的傳統建築類
型，也打亂了傳統建築類型裡的「空間倫理」。

庫哈斯 / OMA 的臺北藝術中心
(Taipei Performing Art Center)

在 136 件參展作品中，庫哈斯/OMA 的臺北藝術中心是一件光芒四射
的案子（圖13），他們沒有前衛的建築型式，也沒有絢麗的模型和
圖像。但是光芒來自：成熟準確的「基地策略」，和全新而務實的
「建築創意」。在專業建築設計後面的「概念成型」，則來自團隊深
刻的文化觀察，它是在地的，也是全球的。

庫哈斯/OMA 驚訝的發現到：臺灣的戲劇觀眾眾多，而且人口分布
「不分社會階層，不分年齡老幼」，這在國際上都是少見的。庫哈斯
/OMA 觀察到：「臺灣特殊的歷史，造成激烈的政治對立和長期的社
會不安」，戲劇取之用之，成為無盡的養份，而「舞臺似乎成為呈現
或解決這些紛擾和緊張的最佳場所」。因此，劇場如此生活化，如此

平民化，劇場導演幾乎是「文化上的地下英雄 (cult heroes)」。庫哈斯/OMA 深刻的體認到：「劇場不再只是單純的文化符號，它是一個複雜而曖昧的工具，一如臺灣戲劇工作者的企圖」。這句話替庫哈斯/OMA 的設計案訂下了「設計概念的基調」，臺北藝術中心不只是一個文化符號，它是一個具備完善劇場機能的「城市工具」，將「臺北藝術中心」與士林基地的城市現實，以及臺灣的社會現實，以一種複雜而緊密的關係扣合在一起，「劇場」與下面的「街市」的關係一如「嬰兒與奶嘴」。

準確有效與經濟

OMA 開宗明義的道出他們的設計標的：我們希望創造三個準確、有效且經濟的劇院 (precisely, efficiently, and economically)。而此三項老生常談的設計標的，似乎已經不再是臺灣學界或業界願意追求，或是引以爲傲的專業標章，它當然更不是在星光大道上，大家願意強調，或甚至是討論的對象。庫哈斯/OMA 的許多設計案一直都重視此三項標的，對這個設計團隊而言，此三項指標不是建築師與業主溝通的「修辭學」或「倫理學」，反而經常是他們創意答案的起點，臺北藝術中心正是標準的這類型設計案。從最初淺的層次來看，我們看到明確的建築概念被準確且徹底的執行在設計中，我們看到建築案「有效」的與都市扣合在一起，我們也看到複雜的功能空間被「經濟有效」的重行組織在建築中，建築師也採用了「經濟合理」的結構與材料。而這些重要的專業訴求，我們可以從他們「準確的」Diagrams 上，清楚的讀出來。現在分別敘述如後。

基地策略

庫哈斯的臺北藝術中心四向立面都是正立面。對於一個都市活動極高

圖14
三個明確但不透明的暗色量體──觀眾席。觀眾席對舞台的投射也是更廣大的都會觀眾席對藝術中心的投射。

的基地而言，基地的每一個面向都不可放棄，不可放棄的不是立面的視覺設計，而是每一個基地與都市介面的事件與活動，建築設計必須處理，必須建立一個建築的介面關係。換言之，面面都是入口，面面都是「入口意象」。我們常用來討論基地的建築術語─入口意象，在都市中，基本上是一個沒有意義的名稱。

視覺上或都市經驗上，透明方盒不只是建物本身的主體，它也是此區域街市的主體。它的主體性來自於它坐落於都市空檔(Urban Void)的中央，也來自它明確簡易的形式，它的超級尺度，以及它的半透明的皮膚。因此，無論是白天或晚上，它都將是這個都市舞臺的主持人。晚上，它用這半透明的燈光盒子，來包裝服務於戲劇的魔法硬體─舞台，它將是三個明確但是不透明的暗色量體（觀眾席）的投射焦點，藝術中心也將是更廣大的都會觀眾席的投射焦點（圖14）。

在多數設計案的基地策略中，承德路是被放棄的，或採取被動回應的一條都市街道。原因則應是先有主辦單位建議將停車出入口及裝卸貨

區設置於基地西北側，亦即承德路上，再者則是承德路本身是一條汽車尺度的超級大道，特別是相對於人行尺度的文林路。它的平凡平庸了無特色，幾乎是無藥可救。因此多半的建築設計承認承德路的汽車尺度與功能，而將與汽車相關的功能留設在西側，建物則是背對著承德路的。

庫哈斯/OMA 的設計案，明顯的採取相反的策略，他們選擇最容易凝聚都市活力的美食街放在這一側，而將裝卸貨以及相關的複雜功能移到二樓的工作平臺。這是一個攻擊性的基地策略，當仁不讓，積極的將人流與活動由基地的東側延燒至基地西側的承德路（圖15）。在都市棋局中，這一步將會關鍵的改變未來承德路的商業型式和都市功能。承德路今天的尷尬是有機會被動搖的。沿著承德路的街廓，這個長 140 公尺、縱深 60 公尺的空間，雖然目前的定位是美食街，但是它天生麗質，其潛在的商業價值不容忽視。這個基地是觀光客的匯流

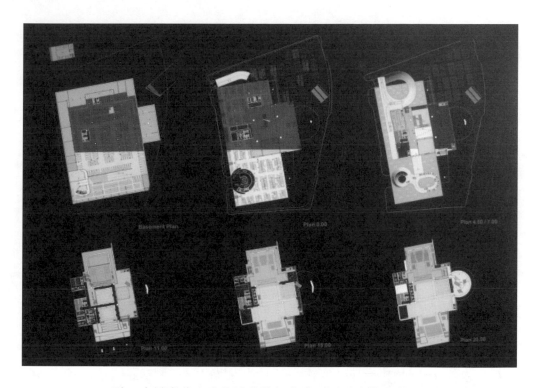

點，也是臺北人文化消費的好去處。因爲它的市井平民的基調，加上它的藝術內容的增色，這個美食空間也有可能同時集結藝術商品、精緻名店、流行服飾、甚或品牌名店的入駐。因爲臺北藝術中心是一張都市王牌，是一個重量級的都市投資，它的商業價值應該不難被估算出來。

庫哈斯/OMA 在基地東北側，置放的大片都會廣場，是一個順理成章的設局。它是一個由都市自由充填的彈性空間，它可作爲大型的都市活動使用，也可以想像成星羅棋布的夜市攤販或跳蚤市場，不僅盤據其上，而且延伸其外，接續咫尺之外的正牌士林夜市，並將之與基地西側，將近 2,000 坪的室內美食街的活力連成一氣。建築師將此設計視之爲「都市中三種密度的群組空間」，人潮分別來自：夜市、捷運站以及劇院。

建築原型

臺北藝術中心建築設計採用傳統的標準四向立面設計，以巨大的透明方盒為主體，東側吸附著球形量體的鏡框式中劇場，南北側分別附吸附著大劇場與多功能劇場。巨大的方盒被垂直水平切分（令人想起庫哈斯/OMA 在鹿特丹美術館的方盒子裡，也玩了垂直水平切分的遊戲），在水平軸線上，南北側的大劇場和多功能劇場的舞臺，可以背對背的水平聯通，在垂直軸線上，鏡框式中劇場與下方的偶劇場也可以垂直連通（圖16）。因此，各劇院可獨立使用，也可以聯通使用。設計案提供了「三個劇場確定使用的方便性，同時也保留了不確定使用的自由度」。這個複雜的遊戲將劇場設計打開了全新的視野，也提供了戲劇更寬廣的詮釋機會，「文明」誘導「工具」，「工具」創造「文明」，布努諾拉圖 (Bruno Latour) 的文明與工具的「交引纏繞」理論 (Process of Entanglement)，在此將可見到再一次的印證。因此，臺灣的戲劇界得到的不只是一座美善的劇院，而是一個更豐美肥沃的應許之地，因為他將更多的「自由」，更多的「可能」交到戲劇創作者的手上（圖17）。

客體空間

延續西雅圖圖書館「公共性」的概念，和惠特尼美術館增建案「主客易位」的新「空間倫理」，庫哈斯/OMA 設計的臺北藝術中心，除了將主體空間與客體空間的重要性對調之外，建築師更將眾多客體空間中的「服務性空間」抽出，也就是將舞臺和舞臺周邊的後勤空間抽出，重行組織在建築物中最要的量體內──透明方盒。同時，在這錯綜複雜的舞臺設施的方盒裡，建築師開闢了一個「公共範疇」(public domain)，一條公共走道宛延而上，沿途經過不同的主題平臺，有參觀盒，商店、酒吧、餐飲，和屋頂的觀景、聚會平臺 (party deck)。一個戲劇生產的場所跳過花錢買票的觀眾，直接接通市井常民，而成為都市經驗的一部分，庫哈斯/OMA 的臺北藝術中心發掘出來一個全新的公共介面，而且，在適當的地點，服務適當的對象，並交換適當的主題。

許多設計師都有類似的都會場景的想像：「穿過小吃夜市，走進表演藝術中心」。但是，競圖案中多數呈現出來的，卻是拐彎抹角，象徵意會一番的「謙謙君子設計」。庫哈斯的設計則從來不含蓄，平鋪直敘言簡意賅。你在無邊無際的美食餐飲攤位間，直截了當的看到藝術中心的入口大廳，看到你將賴以扶搖直上的電扶梯，與層層疊疊的設備空間和公共空間。這種設計態度，神似 1980 年代，後現代主義理論與設計等量齊觀的健將─羅勃·范裘利的氣質。范裘利提出建築中的階級意識，明析菁英與流俗的矛盾對立，在建築創作上唱和普普藝術的企圖，打破高級藝術和低級藝術 (High art and Low art) 的分野。臺北藝術中心在炸開與連結四個藝術表演場所的過程中，在建築布局與城市活動的場域中，創造了收納動線、事件與功能的公共場域，巧妙的接通了精緻藝術與世俗街市的兩個世界。

接通精緻藝術與世俗街市是一個流行風尚，但是也是一個時代性的問

題，因此是嚴肅的問題。電腦和網路科技的發生，讓我們置身於「聯結的年代」(Age of Connectness)卻渾然不覺。今天，各個專業與專業之間的界線愈趨模糊，無論是「新興市場」或「創意產業」所需要的人才往往都不在傳統定義的專業之中，反而可能是在傳統的專業之間或產業之間。庫哈斯/OMA 的臺北藝術中心成功的建立新的聯通平臺(platform of connectness)，此一成就使得「水煮蛋」或「三黃蛋」都成了「以現代的表面型式，偽裝了陳舊的劇場類型」^(註8)。

註 8
庫哈斯 / OMA
競圖案展版上的說明文字
水煮蛋是北京大歌劇院，
三黃蛋是在一個大屋頂下
置入三個演藝廳，是近年
許多演藝中心沿用的模式

概念不怕精準只怕不準

本次國際競圖大賽中，有許多設計好手，也有許多精彩的想法。因為提案眾多，也讓我們看到在設計的世界理，流行的一些建築迷思，而臺灣的設計時尚，又與它息息相關。設計概念不怕精準只怕不準。因此，似有若無的概念，如「人之劇院」等，或不是概念的概念，如「漂浮的天燈」等，基本上，是無需動用概念的設計，因為沒有概念。再來則是陳腔濫調的概念，如「巴黎歌劇院」，「都市連結等」。最近幾年的國際競圖案，風向急速改變，因為新時代的新議題不斷，新的答案也層出不窮。然而，在競圖大賽中，難免形式成為設計的焦點，但是也不能空空如也，因此設計師創造了許多假議題，做了許多假動作。

Morphosis 是第二名的設計案，當看到模型和建築圖時，它實在是一個「帥呆」了的案子。細讀它的基地策略和許多漂亮的 Diagrams，似乎也言之成理，面面顧到。然而，驗之以設計，則多半是點到為止，口惠而不實。除了老生常談的建築性，和無的放矢的都市性，最後似乎只剩下可有可無的文學性。究其原因，固然是因為建築師 Thom Mayne 在做設計，因此，做來做去都是 Thom Mayne，與許多真正的現實，未必相關。然而真正的原因則可能是洛杉磯學派對都市論述的陌生，或至少是對傳統都市（相對於洛杉磯）解讀的陌生，因此面對

複雜的亞洲城市顯得束手無策。Morphosis 的都市解讀與基地策略，飄飄然，彷彿出自臺灣研究生之手，例如：「都市連結」是處理任何基地的萬靈丹。因此我們看到基地分析中，東拉西扯的將「活動繁忙的士林夜市，歷史性的士林慈誠宮，中山北路的綠色大道⋯及捷運劍潭站⋯」稱爲「文化軸線」，而臺北藝術中心爲此無中生有的「軸線」的中心（註9）。我們看到跨捷運站的空橋，跨承德路的空橋，和立體城市中的空中花園。信義計畫區的「空橋系統」，殷鑑未遠，至今仍是空中樓閣。除了香港、東京等城市的某些區塊，這類失敗的例子，比比皆是，大多因爲周邊的都市條件不夠，商業密度不足，立體城市空中花園的遐想換來的卻是城市幻影都會夢魘。其它明顯的誤判，諸如：除了一些尺度太小的「剩餘空間」外，建物幾乎佔滿基地，承德路側的街面層，一路排開的是排練室和機械空間兩種功能，劇場的排練室大約多是被管制的空間，因此街道上不會有任何事情發生。北側則是無處不在無處不可，但是永遠不會有任何事發生的「都市劇場」，是標準的都市假動作，但是臺灣常見。關鍵的東北角，竟然是腳踏車停車場。六間店面散置在基地東側，因爲間數少，大概只有名店支付得起這種地點的租金。因此，Mayne 的設計是一個「乾淨的藝文園區」，是一個與臺北都會士林夜市格格不入的都市區塊。飛越基地上空的管狀行政量體正好替這個結論畫下英雄式的句點。

註9
建築師雜誌
2009/ 03，P. 72

骯髒的秘密

註10
庫哈斯 / OMA
競圖案展板

「建築如何可以超越自身骯髒的秘密—不自覺的自我設限」（註10）。這是庫哈斯/OMA 競圖看板上，位置顯著的一段文字。庫哈斯一直都在問這個問題：建築專業爲何自我設限？他的第一本書《狂亂紐約》企圖從歷史的深度來回答這個問題。終其一身，他的著述和設計案一次又一次的證明，此專業工具的能耐。對庫哈斯而言，限制只來自必須面對的現實。在現實中尋找答案時，我們不該自我設限。如果我們了解庫哈斯的「都市迷情」，他的疑問便其來有自。他深信：都市需

要極大的自由，因爲它需要容納許多已知和未知的可能性。都市需
要的自由是：免於形式和諧的自由、免於社區營造的自由、免於行
爲模式的自由 (freedom from formal coherence, freedom from having to
simulate a community, freedom from behavior pattern) (註11)，如果我們
不能免疫於這三種自我設限，以及其他的許多自我設限，我們將促使
我們的專業與都市現實和生活現實漸行漸遠。

註11
1991/ 1/ 21
庫哈斯在休斯頓萊斯大學
建築所的Seminar課上與
研究生的談話

我們遺傳的社會性格，和偏愛的政治炒作，造成集體性的喪失「社會
安全感」。從政治開始，延伸至生活與文化，我們經常性的處於焦慮
和心虛的心理狀態。因此，我們不斷的消費被過度膨脹的社會英雄，
或文化英雄。我們習慣性的不斷拋出假議題，然後由無意識的假動作
接手，媒體從不手軟的遮蔽社會良知，既避免反省，也避免尷尬，短
暫記憶的自我保護方式，延伸成習慣性的集體失憶。我們被徹底的媒
體化和政治化，「主題樂園」式的都市操作，「廣告文宣」式的建築
操作，最終匯流成爲建築與都市專業的主流。因此，庫哈斯務實冷靜
的思維方式，和庫哈斯/OMA 務實前瞻的臺北藝術中心設計案，對我
們目前的社會氛圍，是一個重要的提醒。

臺灣工業化迄今，專業分工並不成熟，它幾乎反映在各行各業上。因
此，臺灣的藝術在專業分類上，不及西方精準；臺灣城鄉的土地使
用，定義也不清楚；執行更不若西方徹底。因此，藝術在混搭之中
自有其趣味，城市在混血之中也有其特質，反而跳過了傳統成長周
期中的一些重要環節，趕上了時代列車。臺北藝術中心的功能設定
(programming) 和臺北城的士林夜市，都成爲試煉此一時代精神最適
切的命題和場所。庫哈斯/OMA 的設計：可分合的舞台和可彈性使用
的觀眾席，以及進出無礙的動線安排，和多重都市功能的配置策略，
毫不含糊的瞄準此一重要的當代命題。 如果我們的業界與學界只當
這次競圖案是另一次的大拜拜，或另一堆的 "Photoshop-ing"，或是：
「大師也不過如此」 的「不知爲知之」 的態度，那麼我們只好認

命，也不必抱怨：為什麼今天臺灣的設計遊戲，只能有如此格局。

(2009年6月)

12 「應許之地」與「行銷未來」

論 RUR 與 SGA 的「北部流行音樂中心」競圖案

RUR 的「北部流行音樂中心」，在得獎後的完善與執行才是 RUR「行銷未來」與「測試未來」的開始。它需要更多的時間和耐性，在行政、管理、營運，和未來使用人之間協商折衝。它需要全面的檢討：功能需求、商業需求、技術需求和法規需求，它需要許多其它專業團隊的支援，解決那些有趣但艱難的設計細節，它更需要「不只行政有效」，而且是能負責，能作決定的公部門。唯有這些情事一一到位，RUR 才有機會和臺北市民一起攀上山巔，看到晨光中的「應許之地」。

未來產業

2009 年 10 月 24 日英國 AA 建築學院的院長 Brett Steele 在臺北演講中，開場便說：「未來是這幾年來，許多國家最主要的產業，⋯建築師們致力於轉變我們今日所認知的未來⋯。」而此現象也發生在其它產業。2010 年 1 月 27 日，Steve Jobs 捧著一台蘋果電腦的新產品亮相—iPad。世界才逐漸了解到這台 9.7 吋螢幕，厚僅 1.3 公分，價值 500 美金的終端機，將如何改變電腦產業的未來。而更令人震驚的是，它完全可能解體相關的周邊產業，如：出版業、新聞業、電玩業、傳播業、影視業和廣告業等。它也讓我們意識到歷史的重演：自 MP3 於 1999 年聞世後，iPod + iTunes 既整合了市場的概念與科技，也解構了既有的音樂產業，而蘋果也正在重塑新世代的數位音樂產業。「北部流行音樂中心」競圖案的企圖，是這種試探與行銷未來的典型。政治人物替城市尋找未來，建築師沒有水晶球，但是可以在神奇的電腦中描摹出「城市未來」。因此，政治人物與建築師攜手合作，向今天的市民和明日的觀光客行銷家鄉的未來。傳統上，建築師的服務內容，是被動的為某些功能，量身訂作，創造適當的硬體環境。今天與未來，建築師的「服務業」需要介入業主的產業、市場、行銷、績效和「未來」，學習中思考，並且提供建築的專業服務。

RUR 與 SGA 在未來看到什麼

「北部流行音樂中心」的競圖分兩階段進行，第一階段有三家出線。2010 年 2 月 2 日第二輪競圖揭曉，第一名與第二名則分別是 Reiser + Umemoto, RUR Architecture P.C.（以下簡稱 RUR）和 Studio Gang Architects Ltd. / Jeanne Gang（以下簡稱 SGA）。RUR 和 SGA 兩個設計團隊，對以「流行音樂」為屬性的複合式開發，以及其涉及的「流行」相關議題，並沒有提出新的視野（new vision），或創造

Taipei Pop Music Center

REISER + UMEMOTO
RUR
Fei & Cheng Associates

圖1 RUR的設計案語彙華麗，專業技巧嫻熟，亭亭如玉樹臨風，難掩麗質四射的光芒。RUR Architecture P.C. © All rights reserved

註1
畢光建：詩意的機會主義者雷姆庫哈斯─兼論臺北藝術中心案，2009/ 06，建築師雜誌，No. 414, P. 100- P. 108

性的設計答案（innovative solution）。比如：雷姆・庫哈斯（Rem Koolhaas）在士林夜市旁設計的「臺北藝術中心」，則在這兩項上都有得分^{（註1）}。雖然如此，兩個設計案皆能各自提出明確而切題的訴求，並且都能落實在設計的策略和建築的執行上，沒有太多的虛張聲勢，也沒有華而不實，實屬難能可貴。兩個設計案都是非常出色的案子，然而，兩個團隊對「未來」的期許，與掌握未來的策略，皆相去甚遠，因此，比較兩案將為本文討論的重點。

RUR 的大膽激進與完全布局

RUR 來自紐約，來自一個國際人流、物流和金流匯集的能量中心，一個全球化的核心城市。因此，由生於斯長於斯的 RUR 來行銷的「未來」，果然視野不凡，氣宇軒昂。他們的策略運籌靈巧，建築語彙華麗，專業技巧嫻熟，RUR 的設計案，亭亭如玉樹臨風，難掩麗質四射的光芒（圖1）。這次競圖的勝出，應是眾望所歸，可能也不會有太多的雜音。

因為行銷的是未來，所以「未可知」應是這設計案的最大特色，也是

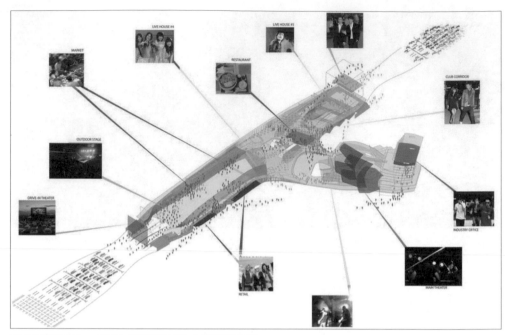

圖2 基地被功能填滿，一氣呵成，沒有分期的策略，也沒有緩頰的空間。RUR Architecture P.C. © All rights reserved

最大挑戰。它訴諸產業本身的未可知，和基地周邊環境的未可知。RUR 選擇「大膽激進」的態度面對「未可知」，亦即在預設或假設的目標下勇往直前，義無反顧。因此 RUR 的設計案呈現「完全的布局和完全的設計」（Total control and total design）^{（註2）}。基地被功能填滿，一氣呵成，沒有分期的策略，也沒有緩頰的空間（圖 2）。固然，形似「超級購物中心」（supermall）的流行音樂中心，內部的空間組織提供了尺度的彈性、空間的彈性和活動的彈性。然而「未知」仍然是建構在一個巨大的「假設」上；建築師假設：未來將有那麼多的「人潮流連於此」。RUR 當然意識到這個問題，他們採用了「平臺分享」的策略：北部流行音樂中心將是一個「24 小時事件不斷，活動獨立於音樂廳時間表」的平臺（A 24-hour attraction independent of the schedule of performances in the theaters）。這是一個適當，卻困難重重的建築概念，即便如此，他們的設計也「幾乎企及」（Almost there）他們提出的訴求。

註 2
Colin Rowe, Fred Koetter, 1984/ 03, Collage City, MIT Press, P. 24

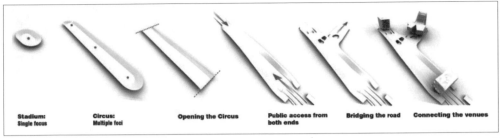

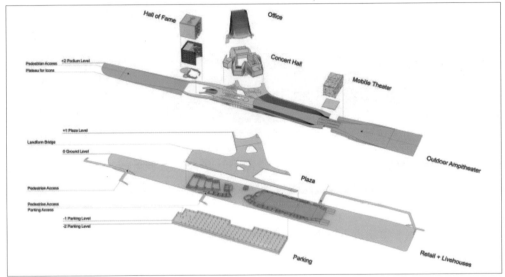

競技場與城市混血

RUR 在「分享的平臺」上，更進一步採用了「漸進式的功能融合」
（Gradient of mixed-use spaces）和「競技場與城市的混血」（Hybrid
of circus and city）的策略。後者，建築師以羅馬城裡的 Piazza Navona
爲例，經過長時期的城市蛻變，它由昔日的單一焦點，單一功能的
競技場 Circus Agonalis，演變爲今日的多焦點，多功能的城市廣場。
並有一連串漂亮的簡圖（Diagrams），延伸說明了「城市速成」在
本案的可能性（圖 3）。依此，RUR 的設計組織了在地面層上提高
的雙層無間斷的全人行空間；三維曲面交織的廣場層（piazza）與屋
頂層（roof terrace）；活動舞臺、名人堂和大型展演廳三足鼎立，

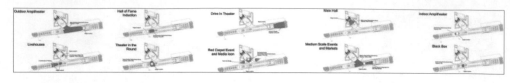

張開巨型活動電網（net），呵護網下覆蓋的「事件面層」（event surface）；以及精彩的「活動舞臺」的設計（圖 4）。RUR使用了另一串漂亮的簡圖（Diagrams），說明這巨大方盒的魔術性，魔術方塊因為落點的不同，它與人工地坪定義不同的活動場域，以及活動類型的可能和發生的方式。因此，RUR 的設計嫺熟的做到空間的流通、時間的流通和功能的流通（圖 5）。

圖5
RUR 的設計嫺熟的做到：空間的流通、時間的流通和功能的流通。
圖6
街面層(1F)
圖7
事件面層(2F)
RUR Architecture P.C.
© All rights reserved

「未知」在「假設」中被分解稀釋

然而，從現實面來看，回到 RUR「24 小時活動不墜」的原始訴求上，任何一位商業開發專業，可能都會告訴你：如果沒有強勢的商業能量，甚至核心商團進駐，RUR 的設計期待幾乎僅止於流言而已。雙層的主體活動空間東西橫跨將近 400 公尺，南北 200 公尺，RUR 將戰線拉得如此之長，時效拉得如此之久（24 小時），以目前的功能規劃（programming）和設計規劃而言，能夠維繫商業能量的空間，似乎寥寥可數，而且各自為陣，四處散置，店面的方向也都「隨緣隨興」（圖 6、圖 7）。如 RUR 的雙周時間表所示（圖 8），除了周

一，夜市空間可能是填補此商業缺口的關鍵。目前的設計，夜市則居無定所，似乎僅在中型音樂活動舉辦時，居中設置活動舞臺，則東側的廣大斜坡才有可能讓給夜市發生（圖 5）。因此，RUR 雖然在行銷「未來」，但是，它們對未知的掌握，留下太多的不確定性（uncertainty），而且是交在「公部門」的手裡。「未知」在「假設」中被分解、被稀釋，嚴苛的「城市現實」和「政治現實」沒有被慎重處理。「北部流行音樂中心」是另一個典型的「旗艦型」的城市建設，是每一位政治人物最願意琅琅上口的政治承諾，也是每一位政治人物的明星夢。RUR 的建築師們和他們的設計案，是專業裡的佼佼者，此案需要的是一個比 RUR 更有能力的公部門，則它才有可能是一個卓越，而且可行的案子。

科技未來與應許之地

RUR 的前瞻性格，處處流露在設計案中。他們表達許多對明日的憧憬，對未知的好奇，他們擁抱新知，也擁抱科技。「活動舞臺」（Robot Theater）約為 40 公尺的立方體，可東西向移動。它配備有 RC 樑柱結構支撐的巨型鋼軌，有伸縮式的框架結構，有摺疊式的可變軟牆，以及所有供電補給用的動態設施。

「科技電網」（Technical Net）是一張由三座主體建築以及無數電桿支撐的多功能電纜網，他的主要功能是在白天遮蔭，夜晚照明。垂直伸縮的電桿可依太陽的角度，調整網面的傾斜角度，以達到最大的遮蔭效果。網上布滿 LED 照明，供夜間活動使用，而且配備了微型光電板，獨立供電。巨大的電網上，負載輕質織品，因爲可以調整變形，它的功能除了遮蔭外，尚可創造風道散熱，和回收再利用換氣排出的低溫空氣。由 LED 玻璃夾心數位板（LED glass sandwiched panel）覆蓋的建築皮層，是資訊皮層，也是建築性格恆變的表達（圖9）。RUR 採用了地冷式的冷卻系統（Geothermal Pond cooling system），將傳

圖9
玻璃夾心數位板覆蓋的建築皮層，是資訊皮層，也是建築性格恆變得表達。

圖10
地冷式的冷卻系統將傳統的冷卻水塔，解體在封閉式循環的景觀水景中。RUR Architecture P.C.

統的冷卻水塔，解體在一個封閉式循環的景觀水景中（圖10）。

RUR 的設計案，雄心壯志，複雜龐大，目前沒有完整的圖面，許多配置不得而知。在競圖階段，這些細節也許不那麼重要，但是，RUR 的「北部流行音樂中心」，在得獎後的完善與執行才是 RUR「行銷未來」與「測試未來」的開始。它需要更多的時間和耐性，在行政、管理、營運，和未來使用人之間折衝協商；它需要全面的檢討：功能需求、商業需求、技術需求和法規需求；它需要許多周邊專業團隊的支援，解決那些有趣但艱難的設計細節；它更需要「不只行政有效」，而且是能負責，能作決定的公部門。唯有這些情事一一到位，RUR 才有機會和臺北市民一起攀上山巔，看到晨光中的「應許之地」。

SGA 的沉著聽牌與信心十足

SGA 是一個典型的「新生代」建築師事務所，他們具備積極「介入時代變局」的重要表徵：建築學習重視「精準的實驗」和「意外的發現」。建築操作無異於科學實驗，積極跨界合作方可突破陳窠，相信「設計」是解決問題的工具，創意發揮在各種尺度的問題的解答，從材料的測試到都市的測試。對「永續」議題，態度嚴肅且有承諾，對多元文化寬容而謹慎，對形式和空間則採取較輕鬆隨機的態度[註3]。他們在伊利諾州的星光劇院，在芝加哥的 Aqua Tower，以及在上海與印度的高層住宅案，均傳達出這些訊息。

SGA 關心在地流行音樂業界的關心。「流行」脫離不了人群，南港基地僻居不毛，遠離人群，存活誠屬不易，如何奢談帶動地方發展，乃至於產業發展？因此，SGA 的建築策略顯然低調、誠懇，而且務實。相對於 RUR 的迂迴戰略，他們選擇「集中火力」，只有順利攻下橋頭堡之後，才有「其它」可談的空間。SGA 因此決定了他們的戰略：「能量聚合」（concentration of energy）是都市設計的首要，辦好一

場「超級派對」（big party）則是唯一的建築任務。建築與都市的布
局，沒有錯估，沒有險招，也不會有泡沫。

圖11
公共環帶由跨街上行動
感十足的「星光階梯大
廳」開始

Courtesy of and
copyright Studio Gang
Architects

辦好一場超級派對

橫跨南北兩塊基地，SGA 設計了一個平實的大雨棚，棚下覆蓋著一條
螺旋盤行向上的「公共環帶」。SGA 的「公共環帶」匯集了全部的火
力來主辦了一場生猛盛宴，它提供了彈性的社交空間，也組織了預
設的全部事件。「公共環帶」由跨街上行動感十足的「星光階梯大
廳」開始（圖11），一路牽繫著層層的事件空間：咖啡廳、吧檯、
小酒吧舞臺、主題餐廳，以及室內「主廳堂」的入口（圖12）。循
勢沿著坡道緩緩上行，可以環視下方戶外大型表演空間，走完長廊，
來到建築北側，有能量飽滿的室內廣場，它由四個小型音樂廳（live
houses）分立環伺，垂直連接兩層空間，小型音樂廳的四周散置著
試聽區、KTV、零售區、紀念品店、酒吧、餐飲店、咖啡廳、屋頂花
園、圖書館，演講教室，以及「名人堂」的入口（圖12、圖13）。
進入「名人堂」後，沿著有多媒體設備的狹長走廊南行，右側是開放

式的流動或常設展區，左側窗外則是戶外大型表演空間。南側「名人堂」的室內廣場內，有名人堂多功能廳、200 人演講廳、數位演唱空間等。最後，是一個大型的室內等候大廳，它收納了「主廳堂」的高層入口，「名人堂」的第二入口，以及「公園前廊」的入口（圖14）。半室外的「公園前廊」位於建築的東南側，在斜行立面的頂層，登高遠眺俯覽公園、市景與山野自然。離開「公園前廊」，沿著階梯而下，完成環帶的迴路，回到開始的星光階梯大廳。這條精心編織的「公共環帶」，維繫著功能綿延、事件不斷和能量迭起的設計訴求，精準的執行了「大雨棚」下的「辦桌原型」（prototype）。

城市作手

雙核心電腦可以高速運算，雙核心的主空間配置，可以有效的聚合能量，「戶外表演空間」與「室內主廳堂」對位唱和，空間趣味無限，功能交織彼此支援，都是此案的原型特色。SGA 用了極大的力氣，安排「公共環帶」，組織「雙核心」的主空間配置，並且鉅細靡遺的鋪陳大小功能空間，設計案幾乎完成了完整的 SD（Schematic

Design），沒有模糊不清的地方，在理性工整之中，不時看到四處流
露的新意與細膩。節奏緊湊的建築實體，有效的聚合流行音樂中心的
室內活動，它同時也讓出大量的公園空間，作爲室外活動的場所，它
不僅服務於外來的訪客，也服務於地方上的「未來」社區居民。此基
地策略的最大魅力，在於「行銷未來」，但是不「強迫未來」。都市
的成長和演變，決定因素不一而足。城市總是常態性的蛻變，但是卻
難以算計它的未來。不僅城市如此，今日的產業也是如此，而流行產
業更加如此。SGA 深諳都市行爲的詭譎，也許也理解流行產業的詭譎
多變，它們沉著聽牌，謹慎出牌，因此提出的都市策略，態度從容，
姿態優雅，自然而然流露出十足的信心。

SGA 的設計案不是沒有缺點，它們的設計呈現（presentation）明顯
不足，比之 RUR，也許競圖經驗少了許多[註4]。它們「圖象式」的
設計說明太少，而且樸素。都市與建築策略訴諸文字，空間描述聊
備一格，整體的上位組織與布局，需要更多邏輯簡單，關係清楚的
簡圖（diagrams），特別是行政性和服務性等區塊的運作。而致命的
一擊，則可能是產業行政分散各處，沒有具體如 RUR 的象徵性「塔
屋」，宣示政策介入的「政治最愛」。少了這些華麗的羽衣，SGA 賣
相平實，錯過競圖勝出的光環，殊爲可惜。

註4
根據《建築師雜誌》提
供的靜態資料

決戰基地

「北部流行音樂中心」，位於臺北東區與南港中間，這塊狹長的平地
北鄰基隆河，南接南港山向東綿延的山坡地。過去半個世紀，它始終
維持著城市之間的一個過渡，它有強烈的邊緣性格和後院性格，它收
集了各式各樣的鄰避（Not In My Back Yard, NIMBY）元素，它的空間
主體是剩餘空間，也是垃圾空間（junk space）[註5]。捷運板南線通
車後，事情開始改變，昆陽站與南港站剛好三等分這條沿著忠孝東路
的狹長走廊。北部流行音樂中心的基地正好在這兩站之間，它是一個

註5
Rem Koolhaas: Junk
Space, 2004, Content,
Taschen, P. 162- P. 171

短腳的倒 T 字型空地，南側的狹長基地長度約 800 公尺，縱深由西側的 50 公尺到東側的 80 公尺，倒 T 字型的短腳隔著新生路，是一個梯形空間，東西兩側約略平行，分別長約 150 公尺和 200 公尺。它是一個狹窄，且形狀特殊的基地，因此，有限的基地策略可以被試探。無可避免的，T 字型的中心位置也會是這複合式建築的中心；亦即：視覺的焦點、功能的焦點和活動的焦點。流行音樂中心的「事件中心」離昆陽站大約 600 公尺，離南港站大約 800 公尺。以一般的步行速度計算，分別約需 12至15 分鐘，和 16至20 分鐘。在 RUR 案中，離開昆陽站後，將經過街市、200 公尺的停車場、斜坡和名人堂。離開東端的南港站後，則將經過「未知」的街廓和巨型的「汽車電影院」（圖10）。

都市放送

在 SGA 案中，無論從昆陽站或南港站，經過簡短的街市，來到基地的兩端後，基本上皆須經過狹長的公園，公園的規劃是由景觀約略定義的大小活動空間組成。東西兩側公園中，分別放置一個小型的演唱廳（live houses，蝶音棧和蜜聲亭），是「告示」，也是彈性場域的核心（core）。建築師理解到「北部流行音樂中心」的成敗關鍵，高度依賴鄰近捷運的便利性，平時如此，舉辦大型活動快速聚散人潮時，更是如此。SGA 衡量昆陽站與南港站的距離條件時，顯然取昆陽捨南港。建築師將「流行音樂中心」的「具體開始」，放在中央偏西的極致點上（optimum location），將昆陽捷運站與此點的距離縮至最小，約略是 400 公尺，將好是 8至10 分鐘的步行距離，它是一個步行與捷運合理共構的距離，也是一個常人心理上不至於排斥的步行距離（圖15）。

兩位建築師企圖謀合基地北側「真實城市」的努力，顯然是有高下的。RUR 案的街面層的北緣，基本上盤踞著坡地、擋土牆、停車場、

基地配置圖
SITE PLAN

圖15
基地配置圖。地下停
車場的出入口共計17
處，策略性地散置於
公園內，作為公園中
能量與活動的來源
Courtesy of and
copyright Studio Gang
Architects

車輛進出口、零星的商店、封閉的服務性設施，以及夢幻不實的稻田，設計案的無意參與城市，不難察知（圖10）。SGA 的設計則相對的是「軟著陸」，建築師對基地本身，以及基地的立即周邊，都處理得較為寬容而有信心。建築師將四個小型音樂廳（Metropolitan/Hideout, Future machine room, Blossom Live houses）迎向基地北側的南港路，它們經常性的音樂活動，以及連續的小型商店和街道景觀，將可帶來南港路此段在未來發展所需要的能量。北側必需的車輛出入口，經小心置放後，希望對街道活動的傷害能降到最低。而北基地兩側，大型戶外演唱會，和更多的商店街，都是未來城市活動的強力放送（圖16）。南基地東西兩側狹長的公園，進可置入硬體，塑造未來的新生商業街，退可保持現有的小型音樂廳與公園的開放空間，借新生路北側適當的開發，來回應商住的需求。目前，地下停車場的出口，共計 17 處，策略性的散置於公園內，作為公園中能量與活動的來源（圖15）。

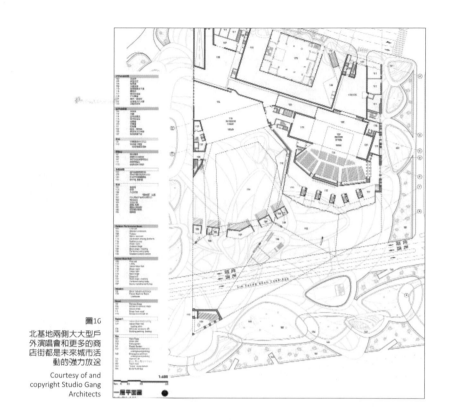

圖16
北基地兩側大大型戶
外演唱會和更多的商
店街都是未來城市活
動的強力放送
Courtesy of and
copyright Studio Gang
Architects

「在地文化」的雛妓命運

國際化與在地化一直都是爭執，它是一塊放不下的繫念，一顆丟不掉
的石頭，然而所有的討論和作為，似乎只是一次又一次的心理治療，
和心情慰藉，它也使我們屢次陷入一個我們無能處理，卻又無法捨棄
的困境。最終，我們大約都無語的接受它流於「假議題」的宿命，但
是，它還是逼著我們做了許多貨真價實的「假動作」。例如：稻田
式的景觀處理。RUR 的設計，以及數不勝數的此類標榜著在地性的設
計，無非說明了它只能是一個設計師喜歡的裝飾性的角色，一個可有
可無的假地方，和一個我們永遠也玩不膩的假遊戲。這個設計現象間
接的說明了稻田在臺灣被扭曲的命運：一個欲振乏力的產業。它的悲
慘命運來自我們不願正視它應有的「糧食價值」，稻米應該是一個被

需要、被經營，在現實中使我們存活，甚至生生不息的角色。在地文
化應不是發育不全，就已被踩躪殆盡的少女。以 RUR 的專業養成背
景而言，他們對「未來」的好奇遠超過對「過去」的追逝。這些所
謂的在地關懷，不會比競圖的現實考量來的多太多。評審團主席 Lars
Lerup 所言：「在最後討論階段，評審們聚焦在國際性及在地元素的
呈現」，討論本身也許有趣，但是它也說明了：因評審團隊間必要的
謀合，所導致的無法免俗的結果。也許 RUR 能夠脫穎而出，它們的
臺灣顧問在競圖獻策上，功不可沒。

SGA 的在地經營，則比較誠懇。他們處理在地的方式，沒有從型式
下手，而是從習慣與氣候開始。「臺灣的大型戶外活動都從遮棚
（tent）開始，它色彩鮮豔，界定活動，並且遮陽遮雨」。因此，
SGA 的設計原型，基本上是創造了一個大雨棚，活動可以因為氣候和
事件的需求，向棚外延展或向棚內收縮。棚下的活動「是互動的，也
是遊牧的」，大雨棚下的氛圍則是「室內的、室外的，和節慶式空
間經驗的綜合體」，它是城市能量的擴大（音）機。SGA 再現了「辦
桌」文化的基本邏輯，也延伸了臺灣人城市使用的「習慣」。

收編的塗鴉

評審團主席美國萊斯大學建築學院院長 Lars Lerup 表示：「流行音樂
一向獨立於政府之外發展，這個案子由政府發起，協助流行音樂產業
發展，相當獨特。」這段說辭無論是寒暄客套，無所用心，或是一種
委婉的表達，它都可能指陳出一個嚴肅的問題：文化可以被製造嗎
（Can culture be fabricated）？無論是「流行文化」或「地下文化」，
乃至於「藝術」或「創作」。臺灣的大城小鎮，公部門提供藝術家們
「豐厚的條件」，並附加「正確的概念」，結果收編了一群手腳軟
弱，頭殼僵硬的二流以降的藝術家。臺中的 TADA 文化創意園區，在
環境優美，日麗風和的庭園裡，一泓青綠的草皮旁，牆上懶洋洋的躺

圖17
臺中的TADA文化創意
園區,在環境優美,
日麗風和的庭園裡,
一泓青綠的草皮旁,
牆上懶洋洋的躺著一
幅工筆細緻的「塗
鴉」
Courtesy of and
copyright Studio Gang
Architects

著一幅工筆細緻的「塗鴉」(Graffiti)(圖17)。此一突儿的景像,血淋淋的讓我們看到收編後的藝術創作。收編後的地下文化,已非地下文化,它只呈現出藝術生命盡失的創作疲態,它也道盡了這些年來公部門以政治正確的方式莽然介入藝術的窘境。

主題公園與建築馬戲

「北部流行音樂中心」最不適當的角色就是「主題公園」(theme park)式的自我設限,因為它應該不是一次「主題式」的經驗,或是只可能驚豔一次的經驗。雖然主題樂園式的「建築馬戲」,在臺灣,以及所有高速開發地區,通常是學界、業界、乃至於業主們最能唱和共鳴的設計思維。如果我們看待北部流行音樂中心為一真實的「城市元素」,或是城市活動常態中的一環,那麼它的命題就可以比較實際,也可以比較輕鬆。因此,除了演藝性的目的功能外,開發大量且多元的「商業內容」與「商業活動」,將是它的成敗關鍵。在未來的功能(Programming)調整上,此一城市元素應提供極大的商業彈性,無論是在實體的商業空間上,或商品物流的內容上。城市會長期

的、持續的在這流行音樂與商業內容平分秋色的平臺上，自在的定義它的城市角色。

RUR 在設計說明中屢屢提及的典範（paradigm）是「時代廣場」，那麼出身紐約的建築師必然了解：「時代廣場」乃是曼哈頓島上的商業之最，它的超級商業密度與尺度，和它嫵媚撩人的媒體空間，營造出它旗幟鮮明的「商業文化」，它因此才贏得如此趨之若鶩的觀光青睞。RUR 的設計有夢想、有視野、也有創意，階段性的任務幾乎完美。但是，這些美好目前卻搭建在一個不實存的周邊上，也就是 RUR 的設計所最需要且將賴以存活的「商業周邊」，包括基地內與基地外的。

說服常民的城市

彌補此一缺憾，可從兩方面下手，其一是公部門以都市特區綱要（special district zoning）的方式，誘導南港路南北側的「都市未來」，另一則是 RUR 用設計的方式，「謀合」此一超級音樂中心與它北側的「真實城市」。在未來的設計發展階段，建築師對基地周邊與周邊未來將有更細緻的理解，加之在地建築合作團隊（宗邁建築師事務所）的支援，應該不難謀得一個適當的介面。

至於公部門的都市特區綱要（special district zoning），則需要智慧的判斷。在南港的整體規劃上，公部門可以不斷的以大願景、大計畫、大工程衝刺向前，為了說服市民，也說服自己。由於先天上南港與臺北市的地緣關係，公部門在小小的南港地區擠進了生技中心、軟體中心、會展中心、文創中心、三鐵共構中心、北部流行音樂中心，乃至於未來的國家影視中心等等。在此關鍵時刻，我們更應該細究的是：南港未來的居民在哪裡？南港現在的居民我們又為他們做了什麼？這不只是「本地人」與「外地人」的表象之爭，它涉及問題的根本，

也就是都市構成的基本要素的缺席：居民。Jean Jacobs 的「美國城市生死錄」曾經詳細記載了這一段美國，以及許多其它城市的虛妄之旅。未來的幻滅，根源於架空的城市，因為它沒有居住與生活。它是一個簡單的道理，主題城市終究不能取代一個常民作息起居的城市，這個概念也稍許回答了「城市」所造成的缺憾：為什麼紐約市民對「時代廣場」避之唯恐不及。

(2010年3月)

13 重新瞄準

2008年建築師雜誌獎

臺灣過去重大建築獎項的評量,很重視設計「創意」,沒有「前瞻性」的案子,是拿不上檯面的,因此,此一嚴肅的議題,往往止於視覺性的翻新,而無內容的突破,但是為了這種「面子」問題,使我們不僅見不到前瞻性的深刻討論,反而犧牲了臺灣最缺乏的兩項重要的基礎「專業基本」和「施工品質」。

評選應該有標準

謙和的表達一下華而不實的意見，婉約的展露一下人際關係的機警，有時，不著邊際的觸動一下「專業議題」，或者，雅不可耐的交換一下「個人品味」等等，這些熟悉的場景，讓不同場合的建築評審，或建築評圖，終至不可避免的淪為渙散失焦的呢喃軟語，而更多的時候，則是自甘為無足輕重或可有可無的選美賽事。所有的這些積習，也許大家都熟悉也理解，但是它仍普遍的深植於國內的建築評審中，因此，這次的建築師雜誌獎的評審作業，在五位委員的共同努力下，我們希望將這些干擾，降至最低。

《建築師雜誌》應是臺灣在建築專業上最重要的一本雜誌，而「建築師雜誌獎」也扮演著每年一次，替臺灣的建築專業「檢視現在」，「展望將來」的角色。而它的更深層的意義，則可能是重新瞄準一次那個恆變猶疑，卻具有階段性任務的「參考點」，但是，它必須是一次「專業」的投射。至少，這是主辦單位的期許，也是我們五人小組自我勉勵且責無旁貸的任務。因此，我們試圖客觀理性，實事求是的定下了下列的共識，或說：我們檢驗的標準。

2013年參選的 211 個設計案中，各式各樣有趣的類型和議題琳瑯滿目，要彼此較勁選出唯一，似乎不合理。因此，我們作了一個簡單的決定，今年的建築師雜誌獎應該頒給兩個設計案，一為「建築設計」獎項，一為「都市設計」獎項。最終出線的兩案是，「元智大學遠東有庠通訊大樓」得到建築設計獎，而「羅東新林場附屬公園」得到的則是都市設計獎。此兩案依其「尺度」、「時間」和「議題」的差異性，分別在不同的「設計鋪陳」上有不凡的成就和突破。

實體品質、基本動作、詢問試探

無論是建築設計或都市設計，都必須兼顧到三個面向，亦即：「實體品質」、「基本動作」和「詢問試探」。用英文來敘述則是：Qualities, Basics, and Inquiries。「實體品質」就是施工品質，也就是營建執行面的成果，它與營建大環境息息相關，更與建築師掌握「營建現實」的能力有關。建築師設計的「基本動作」，直指：基地策略和基地配置，室內室外的動線組織和功能組織，空間品質，系統介面（屋面防水、外牆隔熱、機電設備等等），以及材料與工法等老生常談。一般而言，臺灣環境品質低落，屢爲旅人和主人詬病，實因這些基本的專業知識往往不足，而基本動作往往生疏。我們都知道正確的專業知識和動作，絕不在學校，它可能零星的散置在少數優秀的事務所中，然而，對大部分的事務所而言，它是不存在的。即便許多事務所各自有自己的 SOP（標準作業程序），然而，眞正的情況則是：各自在複製著許多古老的錯誤，或自創的錯誤。第三個面向「詢問試探」，則是問新的問題，並且提出新的設計答案。

排序

「實體品質」、「基本動作」和「詢問試探」三個基本面向項的排序是重要的。概念與設計固然重要，而臺灣建築專業上最弱的一項，大家可能會同意，應該是施工品質的低落。因此我們的衡量參考，首推「施工品質」，其次才是攸關「設計品質」的基本動作。臺灣缺少好的建築師，是因爲建築師有「想法」，但是不知道怎麼做出來，或說怎麼很專業的做出來，講得更清楚一點，則是建築師的專業養成教育太薄弱。臺灣的建築師事務所開始有細部設計或製作施工詳圖的觀念，算一算大約不到15年。直到今天，也許不到十分之一的建築師事務所能掌握細部設計的概念，能夠應用技術性的知識將細部設計記錄下來，並且完整而專業的完成這個關鍵性的任務。排序的最後一

項，才是大家都能琅琅上口，而且需索無度的「所謂的創意」。在過去重大獎項的評量時，很重視設計「創意」的這一塊，似乎「看起來沒有前瞻性」的案子，是拿不出檯面的，因此此一嚴肅的議題，往往止於型式的翻新，而無內容的突破。但是又為了這種「面子」問題，使我們不僅見不到深刻具前瞻性的討論和鋪陳，反而犧牲了施工品質和基本專業的兩項基本要素。因為我們未能理解：前瞻性的討論「強度」，是建構在後面兩項扎實的基礎上。

為了避免不著邊際地判定「有創意」或「無創意」，我建議了四種層面的切入檢視：

　　1. 複雜的或前瞻性的功能計畫 (Programming) 及其設計執行。
　　2. 清楚定義的建築或都市的問題 (well defined issue)，
　　　 並且給予創造性，或啓發性的答案 (innovative solution)，
　　　 而衡量的關鍵則是解決方案的「準確性」。
　　3. 當代現實 (Contemporary reality) 的掌握，例如：
　　　 彈性需求 (flexibility)
　　　 國際合作 (international collaboration)
　　　 跨域合作 (cross field collaboration)
　　　 交叉計畫 (cross programming)
　　　 綠建築等 (green architecture)
　　4. 新原型 (New Prototype)

重談概念

「概念」是重要的，西方先進的價值體系，乃至於文明累積均受益於此，而使用哲學思辨的方法來處理概念，則是他們的思考習慣。然而，在國際合作的過程中，這種文化差異經常造成溝通上的障礙，它不但反映在生活上也反映在專業上。在創造性的工作上，這種思維習慣造成的落差更大，在我們文化中的創造性行為偏好「直觀」，它比

較接近一種「無意識」、「無認知」與「無方法」的活動。建築設計屬於應用設計，是「有條件」、「有訴求」的創造性行為，它需要個人發揮的空間，一如每一個行業，但此需要不是此專業的全部，也不是優先順位，終究建築師或建築設計是「服務業」。在我們這個不太熟悉概念，也不太使用概念的文化裡，概念經常淪為鏡花水月，或甚至風花雪月。在我們的行業裡，概念是八點檔裡的虛情假意，概念是推銷員與顧客之間小心保留的想像空間，它也是各說各話、各自表述時所需要的潤滑劑。因此，在我們這個以「結果取向」或「淺層取向」的文化裡，這種思維習慣的差異，表現得最清楚的時候，是當外國建築師來臺灣執行設計案的情形。常見的場景是，西方優秀的設計師往往備受挫折，特別是在一次又一次的「設計審查會議」上，此種會議通常既沒有共同平臺，也沒有討論空間，會議過程經常只有決議，而沒有討論，在這樣的「合作環境」裡，他們格外顯得斯人憔悴。反而是有些稍微靈活一點的西方設計師，則較懂得虛應故事，推託委蛇一番，玩假不玩真，把主力用在別的案子上。

因為我們對「概念」是陌生的，所以，我們不善於抽象思考，我們更不善於哲學思辨。這種失調與失能，也造成當我們需要概念時，我們只能堆砌一些「假議題」和「假動作」，最後則得到一些「假答案」。因此我們要問：為什麼我們都了解我們文字的不準確性，然而我們卻願意把我們的文字弄得更不準確？淺顯易見的答案是：我們懼怕準確的問題，因為難以回答，我們也懼怕拋出準確的答案，因為害怕無所遁形。我們習慣於泥鰍的身段，也習慣於泥塘裡的渾沌模糊，我們早就放棄了為自己的想法背書的基本人權，乃至於基本的人的價值。

侃侃而談與敘事明理

如果我們嚴肅的，繼續追究這個問題的答案，我們可以將它放在我們

的建築專業裡來討論。我認爲：我們對抽象概念的不濟可能出於我們不會「溝通」，而溝通可能是抽象思考的最佳訓練。我們的建築師因爲職業需求，擅於言詞，經常能夠侃侃而談。然而「侃侃而談」的語言與「敘事明理」的語言是有差距的。建築師作設計時需要「敘事明理」的語言，無論是自己與自己的對話，設計師與設計師的對話，或是設計師與專業顧問的對話，因爲這些對話都會涉及概念的層次，或抽象的的層次。至於一般性的建築師與業主的對話，或是建築師在正式的建築專業評審中，則更需要這種「敘事明理」的語言。然而，眞實的狀況是，在設計簡報或設計討論時，建築師「演繹鋪陳」，以「邏輯服人」的能力往往是缺席的，而在建築教育的評圖過程中，抒發個人情懷，乃至於由抒情所衍生的濫情或矯情，卻是被鼓勵的，因此，我們經常在失焦的文字，和缺乏架構的平臺上討論事情。

「敘事明理」的語言對專業溝通可能只是第一步。然而，無論是專業之間的溝通，或是「行內」與「行外」的溝通，我們還需要更準確的工具，特別是對抽象概念的描述，我們稱它作「簡圖」(Diagrams)。「簡圖」作爲一件溝通的工具，它不只發生在設計這個行業，它發生在科學、工程、社會、人文、藝術，乃至於經濟、政治、企劃、行銷，幾乎是任何一個需要創新的學門上。對於創作或創意的抽象概念，簡圖式的圖像紀錄將文字敘述的準確性，又往前推了一步，因爲它比文字更準確、更具體、更具象，它是第一次的把一個抽象的概念具體化，或具象化。在參賽的 211 件作品中，幾乎只有不到十分之一件的作品，使用了 Diagrams 來說明設計，而在最後入圍的 15 件作品中也只有 5 件作品[註1]，有相關的 Diagrams 來敘述特定的想法、策略或答案。因此，對大部分的案子而言，我們只能猜作者的意圖，怎麼猜都對，怎麼猜也都錯，自由心證，無以爲據。建築師無法提出與人溝通的參考點，固然是遺憾；事實上，更深沉的問題則是建築師無法替自己的設計提出一個參考點，然後問自己：我做到了嗎？

註1
最後入圍的15件作品中只有5件作品使用了Diagrams來說明設計。它們是：桃園長庚，慶富營運總部，新店高中活動中心，元智通訊大樓，東海音樂美術系館

Diagrams 也有眞的和假的，有些名校回來的建築師，一知半解的使用
Diagrams 來演繹操作，其結果多半流於爲了操作而操作，無訴求，無
目的，無意識，更無邏輯，因爲沒有明確要處理的問題，其結果往往
是一堆「無用的」Diagrams。因此，有不少的建築師或設計師見到許
多這類「舶來的」、「菁英的」，而多半是無病呻吟的，更多的時
候是不知所云的Diagrams時，反而視之爲毒蛇猛獸，寧願去相信靈光
乍現的「設計姻緣」，談一些玄到不行，假到不行的「設計境界」。
因此，由於在養成教育中，對抽象事物的無法掌握，空有了自省的良
知，談玄弄虛的結果，反而成了投機取巧的機會論者，與建築設計的
本質，終於漸行漸遠。

溝通了嗎

仔細閱讀過參賽的兩百多件作品後，我才意識到「溝通障礙」的嚴重
性。建築師疏於文字表達的訓練，更疏於準確的思考事情，因此，在
我們的行業裡，準確的以文字表達自己的「建築思維」，無論是具象
的或抽象的，幾乎是可遇而不可求，而這個現象，清楚的呈現在這次
的評審過程中。常見的情況是，文字重複視覺的資訊，例如將材料重
述一次，並加上許多可有可無的形容詞。文字的功能在敘述視覺無法
傳遞的資訊，例如：組織動線的想法，材料工法的邏輯，物理環境中
的問題等。文字的處理通常是在概念的層次，而非視覺的層次。也正
因如此，它應是一些可具體敘述的訴求，或需要克服的困難或回應，
它是策略性的，或概念性的。它絕不是虛情假意的風花雪月，或道德
勸說。

註2
建築師雜誌
2006 / 12，P. 40
註3
建築師雜誌
2006 / 12，P. 74

我們會看到這種文字，舉幾個例子；參選的作品中，有科學園區的廠
房建築，我們看到如下的標題：光與影的邂逅，水與綠的悠然，風與
自然的合鳴[註2]。另外的一棟廠房建築，也有這樣的標題：憧憬—
夢想的國度，意象—濾光的建築量體[註3]。我們也看到企業總部的

大樓用這樣的標題：形塑「都市方栱」的壯闊氣勢，內蘊「豐富多元」的精緻美感，內文再拉扯上毫不相干的：「雲門舞集」、「三義木雕」、「鶯歌陶瓷」、「美濃紙傘」等^{（註4）}。怎麼不令人吃驚，這三棟建築作品是登在同一期的《建築師雜誌》上，這些文字都是建築師給雜誌的文稿。因此，這就是我們的專業語言，這就是它發生的頻率，而我們依靠這種語言在溝通。建築師投入了兩三年的努力，總應該有一些比這些文謅謅、軟綿綿，除了形容詞還是形容詞更重要的內容，需要在標題上，在第一時間傳達出去，或與人「溝通」。否則，就是建築師沒有想法沒有訴求，或是建築師對這些想法或訴求並不重視，再不然就是建築師對溝通沒有興趣，甚或不懂得如何溝通。

註4
建築師雜誌
2006 / 12，P. 46

「文藝的詞藻」或「模糊的語言」都無法表達專業的訴求，也有時候我們用了看似專業的術語，而實則是空洞的內容，當它作為設計訴求時，我們赫然發現它是無法驗收的，亦即，我們無法判斷「我的設計做到了沒有」，我們也無法說服自己到底這個具體的設計和那個抽象的概念真的是一件事嗎？還是只是一個「方便的等號」，或是又一次的「象徵性的推託」。例如：原生建築、原生材料、原生生活、原生文化^{（註5）}。

註5
建築師雜誌
2007 / 10 P. 60

建築的時代議題—長庚紀念醫院桃園分院

在「當代」建築設計的討論上，有三項鮮明的議題，它們是：建築內容的質變，眾多專業的聯手作業，以及永無止境的彈性需求。長庚紀念醫院桃園分院是這三項建築挑戰的代表，它詮釋了建築設計這行業的「時代性」，因此它不可不被討論，特別是在今天的臺灣建築環境裡，因為我們的業界與學界都在逐一背離這些時代性的議題。長庚紀念醫院桃園分院今年沒有得獎，不是「遺珠之憾」可以敷衍的。我將第一個討論這個案子，並從下列三個方面討論，來說明建築師如何處理這些與時代扣合的議題。

超大尺度與超長時間

桃園長庚是劉培森建築師事務所的建築案，它是一個超級尺度(XL)的建築案（二十八萬平方公尺樓地板面積），建築師事務所歷經十年以上的專業投入，期間有無數的專業團隊進出，建築師團隊必須與他們無間的溝通與合作。桃園長庚的議題從建築擴充到都市，它的專業需求也從建築擴充到科技，再擴充到以人為本的基本價值。它脫離了建築師的「個人遊戲」，而進入需要極多專業群策群力的「團體遊戲」。這是時代的取向，它可能是從文藝復興誕生了建築師這個角色以來，最大的一次蛻變。然而，「個人遊戲」也好，「私房遊戲」也好，都是臺灣建築專業界，乃至於教育界，所熟悉且樂此不疲的遊戲，例如：樣品屋、學校建築、民俗文化館、藝文展演中心等等，不一而足。然而這種遊戲玩多了會「傷腦」，它的後遺症是導致業界無法處理專業的問題，學界無法作正常的思考。例如：人流、物流、車流、功能、使利、節能、管理、維修等基本需求。

因此，無論是業主或專業人員都為此付出極高的代價。而「團體遊戲」，則是我們普遍不熟悉，既玩不來、也玩不贏的遊戲。加之，國際傳動，文化語言重重隔閡，長期累積的挫折，終至我們避而不談，輕輕繞過。長庚紀念醫院桃園分院的十年奮鬥，儼然歷練了嚴苛的團體遊戲，它的成就在臺灣的建築界是少有的。而今天在此一年一度的建築大獎的遴選中，此案未能出線，只能以文章討論，也不無諷刺。

建築內容的質變

今天的圖書館、美術館、醫療設備與學校建築等，雖然名稱未變，但是功能內容已悄悄的改變，而且一再的被重新定義。建築師可以無知無覺，被動的作皮相式的形式回應，也可以主動的，回應質變的本體，重行出發，開始尋找陌生內容的建築原型。

設計服務是幫助業主強化產品的定位與滿足特定客層的需求，建築設計也不例外：建築業不時的面臨陌生的功能，浮動的市場，和變遷的都市，在在都說明了在我們這個古老的行業裡，許多既有的藥方已是強弩之末，力有未逮。進入長庚紀念醫院桃園分院的醫院大廳，它的氣氛與一般醫院，有明顯的不同。一條尺度恢宏、光色溫暖、石材豪華的醫療大道綿延左右，它立即說明了桃園長庚的醫療定位（圖1）。慢性疾病和長期復健，中醫養生和老人醫學是它們的重點，將此思維延伸，它們也將包括：美容中心、睡眠中心、養生健康中心等，且更積極爭取觀光醫療這塊新的醫療市場。新的功能需求，新的科技設備，新的營運管理，新的介面衝突與機會，都有非常具體的問題，在等待著建築設計來解決。當我們看到桃園長庚的養生健康中心時，不能不讓你想到峇里島的日子。因為市場的取向，歷經十年，我們可以像桃園長庚的建築計畫不斷的被修改，空間彈性不斷的被挑戰，這些都是我們時代的特徵，也是建築師必須面對的真實。

專業成就

桃園長庚的專業成就可分「設計品質」與「工程品質」兩方面來討論。醫療建築一直都是最複雜的建築類型之一，欲回答這一複雜的命題，設計成為不可或缺的手段，而設計的品質不再是空泛的談論，而是設計師對醫療社群活動以及其所衍生出來的行為模式的掌握。因此，「建築不再是目的，而是確認此一社群生活方式的一種手段」[註6]。這種複雜的生活方式表現在許多的面向上，例如：複雜的空間組織，內部作業的細膩分工，程序化的動線系統，防止交叉感染的管制系統，家屬和病患的社交等候空間，人員物資設備與空間管理的持續變革等等。

Ram Koolhaas 認為：超大建築(XL)不只是尺度、空間、問題等的「量的放大」，而是建築議題的根本改變。在簡報過程中，我們看到許

註6
劉培森：醫學中心規劃趨勢探討：城市建築雜誌第34期，2007/5/10

多的量體模型 (sketch models) 和無數的簡圖，建築師與業主共同在試探和了解這座內容繁雜、量體龐大的怪物，它的組織邏輯到底是什麼？它的營運管理的邏輯是什麼？甚至是它的友善環境和友善行為 (Environmental friendly and behavior friendly) 的邏輯是什麼？桃園長庚有 2,500 張病床，每日門診 9,000 人次，除了病患本人，還可能有更多的病患家屬在這裡活動，再加上醫療團隊，這是一個城市，而且是一個24小時的城市，除了醫療空間之外，它還需要社交空間、商業空間，甚至休閒空間。桃園長庚遠離城市，它設置了 2,000 個停車位，院區內外的交通規劃，有九種不同類型的交通工具，必須被分流分類，不至於彼此干擾。大的架構需要系統性的思維，無數的小的架構也需要系統性的答案，包括：指標系統、空間模矩系統、設備模矩系統、外牆的通風採光系統、景觀開窗系統，以及急難疏散系統等。許多這種系統性的答案，建築師團隊都必須要與其它的專業團隊合作，這些專業團隊都是各方神聖，彼此合作的氛圍可以是公婆環伺，不勝應付之苦，也可以是靈光閃爍，創意無限。

劉培森的簡報和書面報告中，有無數的、漂亮的且溝通無礙的

圖 2　桃園長庚醫院的病房內利用窗台座椅下方之通風百葉，大量引進戶外新鮮空氣

圖 3　桃園長庚醫院的病房內，臥床病患可藉由低矮度大開窗，享有低角度之視野景觀

Diagrams（圖2、圖3）。它們清楚的說明了關鍵的設計議題，合理的決策，以及設計答案的邏輯等等，是十二位建築師中最專業的簡報。桃園長庚是一座醫院，但是它的整體氛圍是條理井然，而環境品質則是「優雅」且「輕鬆」，這應該是建築師極高專業呈現的最具體說明_{（註7）}。

註7
桃園長庚案的完整設計報導，可參考建築師雜誌2007年8月號

元智大學遠東有庠通訊大樓

經過三天的評審，聽了十二位建築師的簡報，有評審認為：楊家凱建築師的設計簡報，好像是學校學生的簡報，因為楊家凱的簡報喜歡討論「概念」。如果仔細聽楊家凱的簡報（兩次，東海案與元智案），他的報告內容包括了：概念的說明、概念的發展、執行概念的許多簡圖 (Diagrams)、概念在基地策略上的應用、概念和 program 的具體結合等等。楊家凱的簡報態度常流露出學生特有的熱忱，他的簡報內容則不時會飄來一股只能從學生身上才找得到的清新。當然，比之學生，楊家凱嚴謹太多，而更難能可貴的是他並不那麼年輕。楊家凱會嚴謹的定義抽象的概念，並清楚的鋪陳他的概念如何被具體的轉變成

構造實體、使用空間和建築語彙的過程。簡報全程當然沒有文藝青年式的風花雪月，沒有輕浮濫情的社會關懷，也沒有不著邊際的廣告文案。楊家凱承認：這種設計習慣受惠於哥倫比亞大學的設計訓練（圖4）。

流動與交織

遠東有庠通訊大樓的設計概念是「流動」與「交織」(Flux and Weaving)。依據 2008 年 9 月號建築師雜誌的作品報導：建築師企圖做到「計畫上的交織」(Programmatically weaving)；亦即制式的（教室）與非制式的（走廊平臺與中庭）教學空間的交織。換言之，有庠通訊大樓是一個實質的人、物與知識的交換平臺。在真實的空間經驗中，使用的人可能在不知不覺的遊走中，已經從地面層爬升了五層，也可能已從「教學區」流到了「研究區」，從一個系所流到了另一個系所。又或是，在不知不覺中，你突然從室內清水混凝土的人工盛宴中驚醒，轉眼間，天光乍現，遊者的腳下已是可以俯仰闊視，森然有序的校園和園外的綠野平疇了。在大跨距、可通風採光的天窗的庇

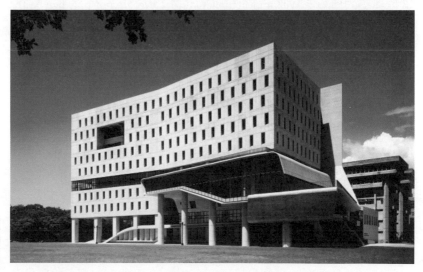

圖 4
元智大學
遠東有庠通訊大樓
臺灣餘弦建築師事務所

護下，室內中庭有完全流通的公共空間，許多小型的「空間平臺」散置羅列其間。目前，學校尚未設置公共空間的家具，但是我們完全可以想像，無數的討論桌可以設置在這些平臺上，桌上可以有無數的知識、資訊、生活等，在朋友、學生與教師之間交織流竄著。楊家凱在建築師雜誌發表本設計案時（2008 年 9 月號），他引用了數位建築的理論家 William Mitchell 的名言：We are not only live "with" the computer, we are "in" it。亦即；我們的實體環境，城市或建築，本身即是電腦，或說當今組織城市或建築的邏輯，與電腦邏輯幾無差異。此言已跳脫電腦的象徵意義，而直指城市或建築本體的「物質性」。因此，遠東有庠通訊大樓的設計強度，實則建立在它的「最終物性」(Optimum Physicality) 的實質到位。楊家凱的簡報中有非常精彩的 Diagrams，例如：「空間迴路概念圖」和「剖面透視概念圖」等，它們都清楚說明了抽象的概念是如何被執行的（圖 5、圖 6）。

物性的實質到位

「流動」的設計概念幾乎是每一位建築師，每一位學生都可以琅琅上口的設計概念，然而檢驗設計時，大多是口惠而不實，示意一番，便草草了事了。在我們的建築文化裡，設計的手段如果是「象徵」或「暗示」的，那麼這個設計可能就是高級的或高深的，「含蓄」在我們的文化裡是件好事。「直敘」或「明示」則可能是俗氣的或低層次的，評者如此評之，觀者如此觀之，久而久之也就成了堅不可摧的文化默契。設計外圍的「光暈」(Sublime)，遠比設計的本體來的重要；設計案的「精神性」，或濫觴成的「道德性」，遠比設計本體的「物質性」或「功能性」來的重要。例如，我們可以不厭其煩的討論「遠東有庠通訊大樓正立面上的那道由預鑄清水混凝土板、場鑄清水混凝土板和清水玻璃纖維混凝土板 GRC 三種混凝土施工法混成而生轉折向上直指空無的牆的象徵或暗示意義的適當性或由其文本演繹而生的文化加值的深刻性等等⋯」，而無視於一個老生常談的概念，譬如：「流動」或「交織」，被誠懇確實的執行出來（圖 7）。重要的建築

理論家羅伯·范裘利 (Robert Venturi) 即曾以「鴨子建築」直指此種
心態對建築思考的傷害。40 年後的今天，我們仍受此心態的把持，
而且樂此不疲。

七萬元一坪

遠東有庠通訊大樓的承包營造廠是桃園地方上的永信工程股份有限公
司。承包廠商的專業和敬業以及建築師的經驗和鍥而不捨，都是創造
出這棟工程品質極高，工法與工序卻極端複雜，而且是清水混凝土建
築的必要條件，個中成就是有目共睹的。而且，當我們衡量此案時，
不要忘了，這是 1 坪七萬元臺幣的案子。如果，我們更進一步的檢視
一下這棟建築的細部設計，和它的施工品質，本案同樣讓我們驚豔。
在通訊大樓中庭空間的四周，環繞穿插了許多走廊和平臺。這些動線
空間的主要建築材料有：空心水泥磚、磨石子加銅條地坪、鋼架網格
露明天花、垂直鋼條欄杆扶手等。模矩化的設計，將這些不同的材料
組織在同一個視覺系統中，也就是說，天花、牆面、地坪和欄杆扶手
的線條，水平垂直都是對準的（圖 8）。

而走道上的門框、窗框、展示櫥窗、標示系統等也都依此模矩來組織，各種設備系統如燈具、消防、資訊、空調等也都納入設計的「對線管理系統」裡。欲達此境界，除了嚴謹的施工和設計的態度外，我們可以想像各單位在現場所作的無止無盡的謀合再謀合，以及其所需要的知識和耐力。這種屬於先進國家建築行為的基本動作，在臺灣則是不得了的成就。在專業普遍低落的施工大環境裡，遠東有庠通訊大樓的出線，相信可以重新點燃許多建築師的期待，也可大大的提振我們在營建方面的士氣。

羅東新林場附屬公園

黃聲遠是羅東新林場附屬公園的建築師，他是一位「矛盾且複雜」的建築師，所以他是一位好建築師；意思是他不僅可以創作好的設計，他也可以是許多人的一位好朋友，而要做好這兩項是同樣的困難。黃聲遠的案子有形式的魅力，同時也具備了可討論的內容 (Form and Subject Matter)。他的態度通常是嚴肅的，他會研究宜蘭火車站前的街道剖面（丟丟噹），他看得見長遠的都市策略與可能的骨幹 (Framework)，而他的「表達」則往往是輕鬆的（大蔥、鐵樹）是隨興的（蘭陽大橋的懸掛步道），有時甚至是「不修邊幅」的（礁溪地

圖 8
對線管理系統：亦即天花、牆面、地坪和欄杆扶手的線條，水平垂直都是對準的；元智大學遠東有庠通訊大樓

政大樓），而這些看似輕鬆的設計案，其所詢問的建築議題則是嚴肅的。這種層次的複雜與矛盾，也許因爲黃聲遠來自耶魯，而耶魯曾是「普普」(Pop Art) 和「後現代」(Postmodernism) 的大本營。

焦慮與創造

因爲黃聲遠是矛盾與複雜的，因此他能聽，他能理解，他也能思維四海之言。他對自己的設計信心滿滿，他卻也在乎別人怎麼看他的設計。黃聲遠是一個焦慮的人，他焦慮建築也焦慮都市，他焦慮地方政府（行政），他也焦慮地方百姓（使用）；他在意地方精神，他也在意全球化的節奏。他的焦慮除了職業性的焦慮之外，他焦慮他選擇的議題是否值得談論，他提出的設計是否精準，他有沒有挑戰他自己的過去，有沒有誤入安逸的解套，有沒有和年輕人脫節，有沒有和他的時代脫節。

他喜歡傳統的手工藝 (brick works)，他也喜歡工業化的客製（鐵樹）。黃聲遠的建築敘述和他的與人溝通一樣，有極端清晰的時候，也有模糊不清的時候；他有許多的朋友，他也有許多的敵人。他的人際關係極端複雜，他的案子也永遠是超乎尋常的複雜。黃聲遠是經常得獎的建築師，也就是說他的設計案常是叫好也叫座的。而叫好或叫座的原因不外乎是因爲它的設計是「鄉土的」，是「都市的」，是「人文關懷的」，甚至是「社會關懷的」。簡單的說，都是一些道德訴求，也就是說都是「可有可無」的說法，因爲沒說什麼事情。因此，黃聲遠是大家都熟悉，卻不被理解，甚至是被曲解得最嚴重的一位建築師。

大家都熟悉，卻不被理解

黃聲遠的設計案一直都有著實驗精神，而且是「有意識的」，特別是

這幾年從建築尺度進入都市尺度的思維。實驗性建築的發生需要客觀條件的配合。建築師除了要靠許多許多的運氣和關係之外，更需要自己去創造這種條件，然後義無反顧，鍥而不捨。這個原則大家都了解，剩下來的只看你願不願意和能不能夠。各個國家的條件不一樣，需要克服的問題不一樣，一般而言，先進國家的周邊條件較有「理性的基礎」，建築師的試探，往往成果較佳。即使如此，例如：1955年完成的廊香教堂 (Chapelle Notre-Dame-du-Haut de Ronchamp)，教友從頭到尾都反對柯比意 (Le Corbusier) 的設計，而更令人挫折的是，柯比意必須把它的鋼構與鋁板外牆的設計改成 RC 構造，飛機翼的構造概念，最後是在屋頂的剖面上以 RC 的工法保留下來的。臺灣的建築大環境，則比較惡劣。黃聲遠了解臺灣建築環境的險惡，但是他只會做實驗性建築，而且他的實驗性建築不是不食人間煙火，無所訴求的。因此，他必須自己替自己創造適當的環境，自己提供自己資源。這也是許多人眼紅，心理無法平衡的地方。然而，臺灣是全世界最政治的地方之一，這件事情大家一點都不陌生，建築師們也都有意無意的，半推半就的，看著也做著，甚至也有建築師深陷其中，樂此不疲。黃聲遠在臺灣的建築師中，是少有的企圖高、韌性大的建築師。黃聲遠真正喜歡的角色是建築師，而且是喜歡不斷翻新試驗的那一種建築師。他需要極有彈性的周邊環境，能夠講道理，能夠反省調整的大環境，因此他為自己打造的建築環境，曾經使他幾乎是半個業主。

骨架與花葉

黃聲遠這幾年的興趣，由建築轉為都市。早幾年，建築師在巷弄之中創造微城市的游擊戰經驗，也許使他意識到長遠的、抽象的都市策略與都市骨架 (Urban Strategy and Urban Framework) 存在的重要性。羅東新林場附屬公園和宜蘭車站前的丟丟噹都是黃聲遠建築師事務所在這類型上的嘗試。至於在都市策略與骨架下，他曾經熟悉的、個別

的、零星的設計，他的態度則較輕鬆。黃聲遠認為：「那是很多人都可以做的事。」骨架周邊的繁花綠葉，是真正的都市內容，它應該豐富多元，與時俱進，而且一變再變。因此，它們是具象的，也是具生活性的，它需要許多不同的建築師來回應這個多元多變的都市欲求 (Urban Desire)。

策略與工具

都市的問題，不是一天兩天就能被處理或回答的，它需要長時間的理解，和策略性的進入。「長時間」和「策略性」這兩件事對臺灣的公部門來說，都是「天書」，他們完全不能理解這是為什麼，和它的重要性？因此，在臺灣幾乎是不可能有客觀的條件讓都市設計這件事「合理的發生」。我們都知道黃聲遠是熱情的人，他願意花這麼久的時間做這種事，而真正的重點則是，由於他長時間的對特定地點的觀察和試探，他才有能力看見那個抽象的大架構。其次，都市架構 (Urban Framework) 這件事在臺灣一直不被理解，都市設計者對都市的理解，不應該一直停留在「連結」、「縫合」、「社區營造」等，只有口號沒有內容的「抽象」上。或者是無意識的設計了許多街道家具、廣場植栽、腳踏車道、城鄉風貌和統一招牌等視覺性或政治性的事情，而是要有策略性的「思維」和「工具」，才能進入一個城市。這件重要但是少見的事情，在黃聲遠的兩個都市的案子裡都可以清楚看到。有很多好的建築可以讓許多優秀的建築師去做，但是黃聲遠做的事是架構的事，某種程度是抽象的事，但是它對都市的影響不僅重要，而且深遠。

工地上長大的小孩

羅東新林場附屬公園案除了有大尺度的都市架構外，它的細部設計的強度也是少有的。仔細觀察，你可以看到許多全新的型式，全新的趣

圖 9　羅東新林場附屬公園的跑道　　　　　　　　　　　　　　　圖10　羅東新林場附屬公園的結構設計

味，但是都建立在成熟的工法上，而在營建品質上，也掌握得極為老練（圖 9、圖10）。常有人批評黃聲遠的建築師事務所裡，都是學生都是新兵，有想法沒經驗。然而，有一點則是大部分的事務所所做不到的，那就是他們事務所的設計師都是「工地上長大的」，因為他們的案子都在附近。換言之，他們的設計師的建築設計以及專業知識，都是經過工地得到的，而這種扎實的養成教育，是大部分的事務所無法提供的。因此，他們是少數的建築師事務所有本錢詢問，有能力求新求變，因為，他們的基本動作夠真實，夠專業。

結論

在評選過程中，建築師與評審委員間彼此交換著溫暖的語言，唏噓甘苦的記憶，分享似有若無的專業心得。建築師在臺灣惡劣的專業環境中，不知不覺的沾染上一種奇怪的、委曲求全的特質，看似一身滄桑，滿臉無奈。然而，戲演多了，其實也忘了自己在演戲，換來的是一身虛偽浮誇的習氣。為什麼建築專業可以沉淪至此？為什麼在如此之場合，沒有專業的語言？沒有誠懇的討論？在許多公共工程的評審作業中，這種現象更為普遍，說得更清楚一點，這種現象是業界的建築師為了得到案子，取悅於評審團的結果。而構成評審團的委員，有過半的比例是學界的學究，或政治敏感度高的行政人員，而更多的則

是專業不足，或不適任的委員。會場上當專業的問題開始被拋出，有時是建築師，更多的時候是評審人員，反而接收方往往像面對一種陌生的語言，不是無言以對，便是不知所云。另一方面，建築師在處理一般性的建築設計時，如果嚴守專業，往往都會四處碰壁。專業不被市場重視，專業更不被專業自己重視。因此，建築界為此付出了更高的代價，那就是，建築師的專業習慣被養壞了，建築師的思維模式被扭曲了，專業應與時俱進，而合理真實的建築在臺灣反而愈來愈少。

這次的評選，我們將「施工品質」的重要性大大提高，來強調此次評選的「階段性任務」。我們都清楚，當下臺灣最缺乏的不是好的設計，而是能被營建大環境接受，且能有品質的被執行出來的案子。「海角七號」的出線，證明我們有很好的演員，有很好的導演，有很好的劇本等等。然而，大家也都清楚，比之香港，香港雖然拍了無數的商業片和娛樂片，或說拍了許多沒有「深度」的電影，但是，業界非常清楚，香港有非常成熟，且有符合國際標準的後製作工業的存在，而臺灣沒有。再說得清楚一點，臺灣的電影生產，乃至於藝術生產都仍然停留在「家庭手工」的年代。比之西方，比之日本，臺灣的營建大環境也仍停留在「家庭手工」的年代，這是嚴重的問題，它決定了我們的環境品質。

第三十屆「建築師雜誌獎」的評選工作，順利完成，得獎作品順利產生。這些得獎作品是否有那個分量，是否有那個說服力，也都可能因人而異。然而，至少有兩件事情，個人覺得交差無愧，其一是：本次建築獎的評審格局不再是另一次可有可無的選美賽事（Beauty Contest）^{（註8）}。其二是：我們盡可能的將得獎作品的得獎原因，清楚論述，將可能的模糊空間降至最低，也將「人的事情」降至最低，這在臺灣還蠻重要的。

註8
Ram koolhaas; Talk to Graduate Student at Rice University, 1991

(2009年2月)

14 專業與土地

論臺北市國際花卉博覽會的夢想館、未來館與生活館

九典聯合建築師事務所對「建築專業」有要求，他們不只積極面
對在地的問題，他們也關心國際上的專業資源，廣泛搜尋答案，
為解決自己的問題，也為解決大家的問題。他們以「專業」關心
這塊「土地」，不虛構假議題，不浪擲假動作，在臺灣的建築
界，算是少數。

九典聯合建築師事務所爲臺北市 2010 國際花卉博覽會設計的「夢想館」、「未來館」與「生活館」三館是典型的當代建築案，它是 2010 年臺北市國際花卉博覽會的一部分，它將提供服務給臺北市政府作城市行銷，它也將提供服務給臺灣花卉產業工會作商業行銷，行銷的對象是專業人員，也是平民百姓，是在地人，也是國際人。然而，花博三館的設計時間卻不可思議。

是謀合也是主導

九典贏得競圖的時間是 2008 年 6 月下旬，7月中旬九典依據競圖方案，直接進入設計發展與細部設計階段，發包圖完成時間是 2008 年 10 月底，建築師的設計時間是三個半月。建築設計完成後，尚有營建，展覽，試運轉等面向，需要一一走完，方能剪綵開幕。面對一個功能多元介面複雜，基地面積 161,057 平方公尺，建築物樓地板面積 14,392 平方公尺，造價新臺幣 10 億的公共建築，我們可以感覺到行政部門的倉促成軍，與氣急敗壞。主辦單位（臺北市政府產業發展局）要求建築師們關門作設計，不應作橫向或縱向的協調，因爲會延誤進度。

傳統建築師擅長的建築美學或空間美學，在我們這個年代的設計需求中，其比重已漸趨末節。趨勢逼使建築師要有幅員寬廣的視野與專業，建築師協調於各專業之間，是謀合也是主導。建築師不僅需要協調建築內部的邏輯，也必須協調建築以外的硬體與軟體，他們經常是物理科技的，例如：環境、生態、材料、結構、設備、效益等。他們也經常是社會人文的，例如：活動、安全、管理、市場、行銷、產業、績效等。建築設計是解決上述許多特定問題的「工具」，建築形式則是諸多問題被解決後的整體結果(integrated outcome)。「夢想」、「未來」與「生活」三館的時代背景和周邊條件是這類的典型，然而行政單位缺乏此種思維模式，因此無法提供應有的運作平

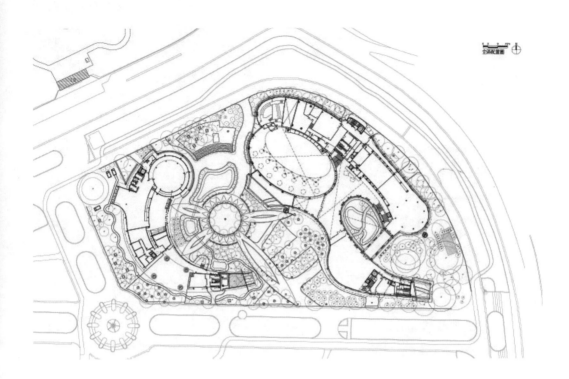

圖 1
基地配置圖
九典聯合建築師事務所

臺。即便如此，建築師並未受困於此，他們仍勉力而爲，折衝於「新知技術」與「營建現實」之間，斡旋於各行政單位和事業單位之間，他們在有限的操作空間中，收集機會，開闢格局，完成任務。因此，花博三館的整體結果仍不失爲一「答問準確」的設計案。

建築內容

基本上，建築的配置與基地的配置是被動的。既有的基地原本是公園，因此林木扶疏，植栽群聚，林木植栽的剩餘空間便是最後的建築空間（圖 1）。盤踞基地東側龐大的二層建築量體，西北與東南兩端分置「未來館」與「生活館」，「未來館」是雙層挑空，採自然光線的橢圓形空間，「生活館」則是南北兩端以樓梯垂直銜接的兩層展覽空間（圖 2）。兩展館的中間夾著偌大的「入口門廳」，北側兩層挑高的牆面飾以巨幅植栽浮雕，南側有禮品販賣區，此入口門廳應是此

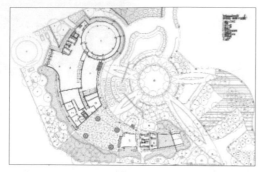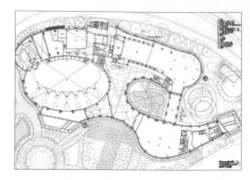

圖 2 未來館與生活館一樓平面圖

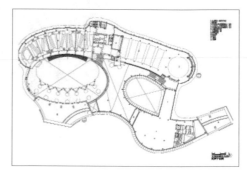

圖 3 未來館與生活館二樓平面圖

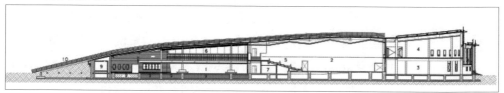

圖 5 寶特瓶扶牆

館開幕後的活動與能量中心。三間連續的「溫室」環繞東北側，扶搖
而上，分別以人工物環模擬三種高山氣候，有內外遮蔭控制，輾轉
折行的緩坡棧道，穿梭在階梯式的植物展示空間。溫室爬升至二樓
時，東南側銜接二樓的蘭花館，其下則藏有彈性極大的會議空間（圖
3）。水生植物區在龐大的建築量體中央挖出採光中庭，小橋流水，
迴廊環伺，花葉扶疏間，看到弧形的暖色木牆。自然光線分伺四圍
的展覽空間，同時也適度的調節喧嚷的大廳活動（圖 4）。蝌蚪狀的
「夢想館」，內藏四間展廳，中段打開，有屋頂延續，為花博此區的
半室外入口門廳，植栽攀緣，氣度恢弘。空橋連接二樓空間，有寶特

瓶扶牆，宣誓回收節能
議題（圖 5）。

能源管理

由於建築師在綠建築上
的長年耕耘，花博三
館的完成，在臺灣綠建
築的成長之路上，開闢
了許多荒蕪，例如：智
慧型能源管理系統的應
用，以及溫室的環境控
制等。它也拋出了許多
關鍵議題，例如：地區
性的環境資料庫的建
檔，以及本案營運後環
境資料的收集等。

圖 4　有水生植物區的中庭

「未來館」與「生活館」的室內環境控制，採用了「四階段自動控
制」的能源管理系統，它是由：自然通風、噴霧降溫、水牆風扇與全
面空調構成的四部曲。自動控制系統依據室內人潮，或室外氣溫的條
件變化，逐一提高耗能需求，以達到最低的能源耗損。溫室環控的自
動控制，是溫度與照度並行的控制系統，以滿足特定氣候條件的植栽
需求。「入口門廳」是此館中唯一未設空調的空間，當室外溫度溫和
時，採自然通風，依賴相鄰的水生植物區的水池降溫，如果室內溫度
持續上升，則關窗啟動「地冷系統」。生活館的東南側，老樹濃蔭，
樹下的進氣口靠樹蔭將室外空氣作第一次降溫，然後將空氣引入冗長
的「地道」，作第二次降溫。入口門廳的地面有許多長條型金屬格
柵，便是地冷系統的的出風口。如果，門廳西側的未來館啟動第三道

能源管理系統，打開「水牆風扇」系統，則橢圓型西端的風扇群，會逼迫門廳中被「地冷」過的自然空氣，透過橢圓型東端上方由薄紙片構成的水牆，作第三次的降溫後才進入生活館。即便花博開幕後，人潮可能洶湧，相信此系統應可應付臺灣的秋冬時令。然而，如果「維管單位」能更進一步作科學的環境記錄，花博則可收割更豐富的邊際效益。

「未來館」與「蘭花館」的大跨距桁架的屋面，採用鋁框雙層空氣枕式的「天窗」，材料是 ETFE (Ethylene tetrafluoroethylene)，它透光、耐候、高熔點、抗輻射，是「採光」與「隔熱」兼備的材料選擇。

基地保水

基地上所有的雨水都被收集，包括人工建物，地表逕流等水源，將會涓滴不漏地收集在人工蓄水池中（蓄水池 90m x 10m x 2m 深）。傳統由 RC 構造的地下蓄水池，經過開挖，組模板，灌漿，拆模等標準施工程序，至少需要兩個月的時間。此工程的快速進度，時間上是不容許的。目前置放在地下的蓄水槽以模組化的小型塑膠單元構成，也就是以最小的塑膠耗材創造最大的蓄水容量，但是需滿足結構性的需求，亦即來自蓄水槽上方的覆土壓力，與土壤的側力。此巨型長方體結構的六個面，由 3mm 厚的 PVC 防水布密實包覆，所有接縫以熱熔方式熔合 (fusion)，再經過高壓真空測試後，方可覆土回填（圖 6）。所有的塑膠模組的原料，採用再生塑膠，加工製成。此蓄水池工程的材料與工法，複合環保概念，降低基地上人工對生態的衝擊，它施工迅速，然而造價昂貴。如此高成本的地下水槽，通常在土地價值高的基地上使用，然而在環保優先的年代裡，它的應用將日益廣泛。

圖 6
再生塑膠地下蓄水池

生態景觀

貫穿臺北市中心的兩大舊水渠系統，一是公渠，一是新生渠。新生渠行經基地東側，注入基隆河。「清境」的景觀設計師做了一個小小的試驗，將新生渠中的水引入基地的一個水循環系統，流速約 50 公噸/天，它是由一連串的景觀渠道和水塘構成，藉由「礫間淨化」的原理改善水質，亦即靠附著在水底礫石表面的青苔與微生物，去除水中過剩的有機養分。並在水面上方種植水生植物，既是賞心悅目的景觀植栽，也是利用水生植物根部的吐納功能，達到初階的過濾效果。新生渠的水質，臺北市民清楚，它不僅看起來汙濁，而且異味常在。當我們走近「夢想館」時，延著展館邊的渠道與水塘，走一遭，不難看出水質淨化的變化，如果您細心探視近水面的水生植物的根部，您也不難看出附著其上的汙泥。在風和日麗的午後，領悟到靜悄悄的庭園正聰明細膩的運作著神奇的自然法則，真是一件令人欣喜之事。

園區內可看到許多的「垂直綠牆」，牆面的植栽依賴「點滴系統」將水與養分經由水管，定時定量的送至每一包植栽帶中。臺北城內四處

新興的垂直綠牆，有許多是使用口徑 6 英寸的塑膠植栽盆，因為植栽盆內土量有限，必須依賴大量的人工澆灌。熟悉公部門維管經費經常似有若無的狀況，清境的「垂直綠牆」的設計，策略性的設定「近程」與「遠程」的需求差異，將展覽期間必須繁花似錦的重點場景，設定為人工維護高的「近程」設計。而園區大部分的垂直綠牆，則是為未來低人工維管的現實所作的設計，採用大包袋裝營養土的植生袋，容積 10cm x 20cm x 40cm，選擇耐候耐旱的綠色植栽，期能達到自然平衡的生長條件。

室外景觀充分利用既有的樹下空間，無論是室外平臺或劇場空間，景觀設計將人與水茄冬的樹冠距離拉近。數量龐大的廁所設施，被技巧的打散在樟樹林裡，架高的木平臺與槽鋼竹編牆，輕輕放下，沒有擾動地表，雖是臨時設施，卻和諧自然，似乎可以長年共處。硬鋪面一律採用「透水乾式鬆鋪」，式樣簡單，有經驗的施工圖，加上福清營造的施工，是少見的高品質的硬鋪面。

溝通與管理

九典的發包圖說中，編排了一筆 3D 製作預算，未雨綢繆，作為未來協調此一「複雜設計」與「快速施工」所必需的溝通工具，本案採用的軟體是 Rivet（圖 7）。它是 BIM 系統 (Building Information Modeling)的一部分，BIM 系統是替建築物建立一套生命周期的資料庫(lifecycle data)，並據此「管理」此建物，亦即：利用完整的資訊提供有效的管理。它的記錄內容包括建築所有的構成元件，以及其內部與周邊的環境資訊。BIM 的記錄軟體是立體的，是即時的，並且是動態模擬的 (3D, real time, and dynamic modeling)，它的管理包括：設計、營建與營運 (operation)。BIM 系統在臺灣才剛開始，九典雖然有此概念，但是合作的專業廠商有其局限，預算經費也有其局限，因此，本案的 BIM 應用，僅限於「建築」與「結構」面向的 3D 化。因

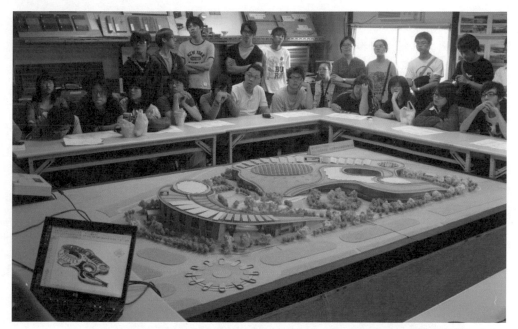

圖7　淡江建築系學生在工地現場了解Rivet的功能

為它可以準確記錄，並整合精細的結構與建築的細部構造，因此對設計單位、營建單位和管理單位，都是一件極佳的視覺工具和度量工具，它大幅增進了參與人員對此一複雜設計案的了解。套一句福清營造負責人林國長先生的話：本案在營建上的最大挑戰是「整座建築沒有一條直線」。

然而，較為可惜的是，這套資訊管理系統沒有成為一真正的工作平臺，直接支援各項複雜系統的施作圖 (shop drawing) 的製作，和生產製造過程 (manufacturing)。例如：鋼構。原因仍是因為各專業使用不同的工作軟體，無法解決其間的界面問題。而更可惜的是，它也沒有支援水電空調和環控系統的設計整合，以及施工管理。

目前的業界，我們已逐漸看到建築師與結構技師間，開始溝通開始共同創造的成果。然而，建築師與機電環控技師之間的隔閡似乎仍大，

不可諱言，此一落差不僅影響我們的建築品質，也影響我們設計有效的節能建築。九典的建築師有先見之明，採用 BIM 系統在大型公共建築上，有效的掌握即時的科技，也發揮了其應有的效益。九典的現場監造劉柏宏先生說：面對此一複雜的設計和高度壓縮的施工時間，Rivet 確實幫了大忙。

九典聯合建築師事務所

九典建築師事務所是較早以綠建築爲設計思考的事務所，兩位主持人，張清華建築師與郭英釗建築師，處理建築的態度一直都是「務實」而「理性」，他們的建築答案極有彈性，有時甚至輕鬆隨興。他們提供的設計「彈性」，來自對建築議題或環境問題採取開放搜尋的態度，避免教條，避免似是而非。因爲他們的態度「輕鬆」，因此不拘泥於建築型式或空間，在僵化且形式掛帥的臺灣建築地景中，他們是極少數對建築型式，採取輕鬆、幽默，有時甚至稍稍展現「反形式」的建築師。九典的建築師們有強烈的本土意識，他們對這塊土地有承諾，但是他們處理問題時，態度務實，豁達理性，因此，他們的建築答案往往面向寬廣，解決本土問題時，不會局限於本土方法，也不會意氣用事。可是他們對建築專業有要求，因此他們不只關心國際上的專業資源，他們更積極面對在地的問題，廣泛搜尋答案，爲解決自己的問題，也爲解決大家的問題。張清華建築師說：在建築節能方面，我們希望累積更多的專業知識與工具，但是總是力不從心。九典的建築師們以「專業」關心這塊土地，不虛構假議題，不浪擲假動作，在建築界，他們算是少數(minority)。

知識架構

長年以來，臺灣的建築討論一直流於「不可承受之輕」。因爲：只有羽衣，沒有內容；只有末節，沒有重點；只有故事，沒有架構。例

如：城鄉規劃的討論，總是些說不完的野史，聊不完的閒言，應有的城鄉策略反而淪為城市行銷，觀光宣導的廉價消費。「集合住宅」的討論，流於文案廣宣，住宅中的「居」、「家」與「鄰」等本質性的探討是零。「公共建築」的討論，是公然的政治神話，既抄襲形式，也附和迷信。「學校建築」的討論，則將「開放」當「隨意」，將「學習成長」當「情境囈語」，圖畫式的凌亂堆砌，終於換來危機四伏的孩童環境。我們的建築思維如此，我們的行政思維也相去不遠。臺北市國際花卉博覽會的操作，雖然形式翻新，然心態未改，仍逃脫不了唐朝大詩人白居易的名句：「一叢深色花，十戶中人賦。」

在當下的年代裡，乃至於每一個歷史的年代裡，我們的生活周邊與專業周邊，都存在著許多的新問題和新領域，它需要被面對和探索。臺北國際花博的「夢想館」、「未來館」與「生活館」是典型的這類案例，而2010年中國上海的世界博覽會裡，許許多多的展覽館也是這類設計案。它們問的問題，可能遠比它們能提出的答案多的多。它們的完成一如期待，依賴著許多成熟的專業知識，以及圍繞在專業知識周邊的常識 (common sense)。然而，面對這些新時代的新問題，可能最常見的解答模式，仍是依賴專業人士的「經驗判斷」。它不可能是成熟的標準答案，它也未必有標準答案。

建築師或專業顧問們提供的服務模式，基本上是「一邊學習，一邊應用，在嘗試中修正，在錯誤中成長」。這些年來，使用者對於新產品的瑕疵已能容忍，而且逐漸習慣。這種現象並非姑息專業的淪落，它變成常態乃是因為它帶來的邊際效益，它成熟了產品的回饋系統，它也明朗了市場需求。因此，科技文明的亦師亦友，對平民百姓展現了無比的親和力。新產品的世代交替日趨頻繁，尖端科技或文明蛻變，呈現出如此豐沛的活力與能量，令人欣喜與期待。郭英釗建築師說：面對一個陌生的建築案，建築師要在很短的時間裡建立一個相關的「知識架構」。亦即，建築師在學習中，將新知識的邏輯關係架構起

來，然後逐一完成填空題，把適當的專業和適當的知識放在適當的空格裡。沒有相關知識的平臺 (framework)，便無法建立日後所需的資訊平臺 (platform)。

(2010年6月)

15 論李察・羅傑斯

2007 年普立茲克獎得主

羅傑斯邀請了兩位年輕人在 2007 年成立了 Rogers Stirk Harbour and Partners，老闆們沒有一位擁有這個公司的股權，因為公司的主權是由慈善事業團體擁有。羅傑斯認為：我們應該回饋社會，因為社會一直為我們付出。

李察‧羅傑斯這個人

英國首相湯尼‧布萊爾於 1996 年爲李察‧羅傑斯封爵。公爵羅傑斯 (Lord Rogers) 於 2007 年 6 月得到普利茲克獎，建築界的諾貝爾獎。同年 11 月 21 日，龐畢度藝術中心慶祝她的 30 歲生日，也是同一天，羅傑斯在龐畢度藝術中心舉行個人回顧展的開幕式。當天，他偕同其它 13 位國際知名的建築師，與法國總統尼可拉斯‧沙克吉 (Nicolas Sarkozy) 在龐畢度藝術中心有一個會議。而前一天，羅傑斯則身在米蘭，參加他視爲兄弟般的老友，同時也是他設計龐畢度藝術中心時的合夥人倫佐‧皮亞諾 (Renzo Piano) 的 70歲生日宴會。李察‧羅傑斯是個忙人，他的生活多采，他的生命豐腴充沛。羅傑斯與皮亞諾拿下龐畢度藝術中心設計案時，羅傑斯時年三十七，皮亞諾三十三，兩人意氣風發，躊躇滿志，攜手合作前後七年，完成此案。龐畢度藝術中心是他們兩人合作的第一個案子，也是最後的一個案子。羅傑斯在接手龐畢度藝術中心之前，諾門‧福斯特 (Norman Foster) 也曾是他的合夥人，他們的事務所共維持了四年。

李察‧羅傑斯一生起伏無數，過去的十年是他覺得最愉快的日子，即便如此，他的千禧年圓頂 (Millennium Dome) 曾被許多人譏爲泰晤士河上的腫瘤；他在紐約贏得的賈維茲國際會議中心 (Jacob K. Javits Convention Center) 增建案也是一波三折，利益團體向他施壓，指控他是巴勒斯坦正義組織 (Justice in Palestine) 所屬的建築與規劃委員會的成員，因此企圖解除羅傑斯的設計合約。然而，這還不是他事業的谷底，當羅傑斯完成龐畢度藝術中心之後，有兩年之久，事務所沒有一件新案子，當時，羅傑斯幾乎認爲這該是他揮別建築生涯的時候了。情形如此不堪，羅傑斯給了一個簡單的原因：沒有人想要另外一個龐畢度。

羅傑斯始終熱心政治，他追隨自己左傾的直覺，曾是英國工黨上院的

議員。布萊爾在 1997 年贏得大選成爲首相時，羅傑斯被譽爲「能與兩個政治世代保持極佳關係的建築師」。他應布萊爾的徵召，出任中央政府都市特別小組（Urban Task Force）的主持人，他透過都市政策的調整，搶救英國的城市，重塑都市的形貌。羅傑斯關心公眾事務，他關心城市。當羅傑斯參加紐約世貿中心重建的規劃案時，羅傑斯認爲：如果重建案的執行單位是市政府委任的委員會（appointed commission），而不是現在的房地產銷售商，那麼規劃案應該可以比現在的好很多，即便羅傑斯目前已取得其中一棟摩天大樓的設計權，而且私底下，他還蠻喜歡這位房地產商—賴瑞・西佛斯坦（Larry Silverstein）。羅傑斯說：「蓋房子一定可以找到比和開發商在經濟壓力之下合作更好的方法。」

2007 年，羅傑斯邀請了兩位年輕人，成立了 Rogers Stirk Harbour + Partners。老闆們沒有一個人擁有這個公司的股權，因爲公司的主權是由慈善事業團體擁有。老闆們的薪水不超過公司營利的6%。羅傑斯認爲：我們應該回饋社會，因爲社會一直爲我們付出。

過去，李察・羅傑斯左傾的政治立場從來都不是秘密，他稱自己是「和平主義者」。他反對美國入侵伊拉克，反對布萊爾的中東政策。他反對以色列在巴勒斯坦境內的屯墾，羅傑斯曾發表文章公然批評在巴勒斯坦境內的以色列占領區裡，以色列人令人無法容忍的作爲。羅傑斯的建築成就非凡，少有爭議。但他的人生面向不止於此，他關心公益，他關心公平正義，他關心人的價值。

2007年普立茲克獎

李察・羅傑斯，及設於倫敦的李察・羅傑斯事務所總部(Richard Rogers Partnership)，贏得 2007 年普利茲克獎建築獎。羅傑斯在2007年 6 月 4 日接受了國際間建築界的最高榮譽，和十萬美金的獎金。頒

獎典禮在倫敦的「宴會廳」(The Banqueting House) 舉行，此建築有不凡的歷史意義，她是英國建築師伊利哥·瓊斯 (Inigo Jones) 於 1619 年設計的。

湯瑪士·普利茲克，凱悅基金會的總裁是這樣稱譽李察·羅傑斯的：「羅傑斯先生出生於義大利佛羅倫斯，先後在英國倫敦的建築聯盟 (AA)，及美國的耶魯大學接受專業建築訓練。羅傑斯先生的視野和遠見，正如建築師本人的養成教育，是這般的都市性和奢華豐美。在羅傑斯先生的著作中，透過他的大尺度的規劃案，以及身為決策單位的顧問，羅傑斯先生是篤信都市生活的贏家，他對都市具有催化改造社會的功能，深信不疑。」

註 1
伊利哥·瓊斯是「英國文藝復興」時期最有影響力的建築師，他推崇義大利文藝復興建築師安德里亞·伯拉底奧（Andrea Palladio），並將他的四書（The Four Books of Architecture）介紹到英語系的世界。伊利哥·瓊斯於 1619 年依照伯拉底奧的設計，重建於倫敦的白廳（White Hall）內。伊利哥·瓊斯的建築與著作對英國建築影響深遠

藝術·節能·都市

李察·羅傑斯的建築事業中，作品無數。世人初次認識羅傑斯是在 1970 年，當時他與皮亞諾贏得龐畢度藝術中心的競圖案。此案完成後，她帶動了英國高科技建築 (British High-Tech Building) 的風潮，然而眾多這類設計案的成就和視野，幾乎都難以踰越龐畢度藝術中心。羅傑斯關心公共議題，節能和都市一直是他關注的焦點，正是這個原因，他總是那一位能跑在時代浪頭之前的建築師。我選擇羅傑斯的「龐畢度藝術中心」、「威爾斯國會廳」以及「上海陸家嘴金融特區規劃案」三件作品，來討論這位建築巨匠的創作與思想。

龐畢度藝術中心
Pompidou Center, Paris, 1970-1977

龐畢度藝術中心只有一個設計取向，即是：提供最大的使用彈性（Flexibility）。室內超大無礙的展覽空間，和室外的都市廣場提供了最有彈性的設計（圖 1）。龐畢度藝術中心是一座簡單的方盒子，開

放的廣場仲介藝術中心與都市周邊的活動，高科技質感來自外露的鋼骨結構，以及披掛其上的空調、機電和逃生系統，建築設計處理聚焦在服務展場主體的「動線」上（圖2）。

因爲龐畢度藝術中心的設計有許多實驗性的面向，同時，她將成爲巴黎最熱門的公共建物，因此，在設計階段，便有消防官員同步審查與測試她的消防安全設計。對這座旁龐大的公共建物而言，火災是絕頂大事，市政府建制了兩組消防官員全程監管此案。一組人員專職測試，另一組人員則研討消防法規的詮釋和應用。最後，消防官員們設定了本建物的參觀人數上限爲四千人，行政與服務人員的上限則是八百人。建築師與官員共同創造了先進的消防概念與對策，並且發展出許多通過測試的解決之道，此次的合作影響深遠。

在消防設計上，全館設置消防灑水系統。然而，本案最具突破性的防火策略是「利用室外自然通風保護建築的逃生系統」。建築師將結構柱與 Geberettes（樑柱接合的特殊構件）（圖3）置於室外，所有的逃生路徑將人群引導至室外，所有的逃生梯以及垂直動線系統都置於室外，主要的機電設備也置於室外，室內維持最少的垂直管道，防止火勢垂直蔓延。建築室內的水平防火區隔，時效爲兩小時，樓層之間以及與地下停車區之間的水平樓板阻絕，防火時效三小時。所有結構

圖1
龐畢度藝術中心

性的懸吊桿件均配備了特定的灑水系統，此系統在火災中仍可正常運
作，確保懸吊系統的結構行為不被影響。

龐畢度藝術中心是一棟鋼骨結構建築，她由一系列的鋼構桁架(Truss)
和屋架(Frames)組成，這些鋼構元素在一般鋼構建築中非常普遍，然
而，將這些鋼構元素移到建築皮層之外，她立刻變成一座視覺非凡的
建築，不僅如此，結構設計因此進入更高的設計層次，英國的工程技
術顧問公司 Ove Arup & Partners 則是接受這項挑戰的超級專業團隊。

龐畢度藝術中心的結構設計，需要同時考慮幾個載重因素；首先藝術
中心開幕後，每年將有好幾個重要展覽同時展出，它們的內容可能都
是巨型的當代作品，因此展品本身的載重和自由落點必須考慮。龐畢
度藝術中心擁有一個典藏豐富的藝術圖書館，館中藏書的重量至為可
觀。除此之外，龐畢度藝術中心將是巴黎最吸引觀光客的建築，凡此
都加重了建築物的活載重。在考慮鋼骨材料的經濟性，以及鋼骨結構
本身的自重時，結構設計師最後決定：所有的壓力桿件，採用中空斷
面的桿件，減少鋼構本身的重量，而拉力桿件則採取實心斷面，維繫
它的結構需求。建築物的超級結構主要是由 14 支，六層樓高的屋架
(rames)構成。每支屋架有兩支粗重的垂直桁架構成建築的結構柱，
柱距 48 公尺。所有的鋼料均為結構鋼(Structural Steel)，由德國公司
Krupp 生產製造（圖 4）。

建築物的量體基本上是由樑柱系統架構的一個方盒子。結構工程師需要處理樑柱結構側向穩定的問題。建築立面上的預力(pre-tension)斜拉桿件，提供了建築物平行牆面方向的剪力強度，它可以抵消建築物承受的水平側力（風力等）（圖1）。使用預力拉桿，一方面是經濟考量，因為節省材料，一方面也使建築物看起來質感較輕。特殊鑄造的鋼接頭，被稱作 Gerberettes，它用來接合圓管鋼柱與大跨距水平桁架樑（圖3）。為了解決在此樑柱接頭處可能的不均勻受力，導致過大的彎矩(Moment)的問題，結構工程師創造了 Gerberettes。它是一個活動接頭，內部裝置了鋼珠軸承，此軸承容許接頭轉動(rotation)，但是不會產生或傳遞彎矩。

上述這些重要的建築決定，例如：彈性的展場空間（設計初期，地板的設計是活動的，亦即展場的空間高度可彈性調整），既簡單又複雜的結構遊戲，以及消防概念的遠見與創意等，如果不是 Ove Arup & Partners 工程技術顧問公司的夥伴關係，建築師是無法獨力辦到的。這家技術顧問公司孕育了 Peter Rice(1935-1992)和 Cecil Balmond 等人，他們都是劃時代的結構設計師，而 Peter Rice 正是此案的設計師。

Peter Rice 曾設計過雪梨歌劇院，他曾與貝聿銘合作過羅浮宮增建案，與羅傑斯合作過倫敦洛德公司大樓，與保羅‧安德魯（Paul

Andreu，北京大歌劇院）合作過巴黎新凱旋門，以及門內的雲狀雨遮，與伯納・初米 (Bernard Tschumi) 合作過解構公園的長廊設計 (Gallery, Pac de La Villette)，與倫佐・皮亞諾合作過日本的關西機場等。此處列舉的每一件設計案，幾乎都是建築與結構等量齊觀的經典性建築案。Cecil Balmond 在 Peter Rice 之後，面向更爲廣闊，成就更爲豐美。他與庫哈斯合作過西雅圖圖書館，以及北京中央電視臺，他與里賓斯基合作過維多利亞・亞伯特博物館。2001至2006年，他與許多知名建築師合作過一系列座落在倫敦公園裡的蛇形涼亭。他創立的非線性系統研究中心 (Non-Linear System's Organization) 的研發，則更開啓了結構與建築的新領域。

當年兩位年輕的建築師羅傑斯與皮亞諾，在設計龐畢度藝術中心時，不僅創造了前瞻性的建築設計，更展現了深刻的思考與視野，他們遠遠超越他們的時代。龐畢度總統在1960年代的末期，隱隱然意識到「文化加值」與「城市行銷」等當今流行的觀念。有企圖有野心，而又受過良好設計訓練的兩位年輕人，面對全新的命題與訴求時，以大膽無忌的思維回應嶄新的刺激，交出擲地有聲的內容與形式。龐畢度藝術中心的建築團隊裡，結構、機電、空調、消防等技師，以及展覽、燈光等相關的設計顧問在建築規劃的初始，都沒有缺席。而且在設計平臺上，專業顧問們不是被動的提供服務，而是主動的參與創造，亦即 30 年前在我們的行業裡，這批優秀的建築師以及技術顧問們已理解到「資源分享，共同創造」的重要性。回答前瞻性的問題，需要跨越傳統專業的藩籬，龐畢度藝術中心的設計師與顧問們在概念的層次上交手，彼此創造折衝，來回應一個超越他們時代的命題與挑戰。

威爾斯國會廳

National Assembly for Wales, Cardiff, Wales, 1998-2005

威爾斯國務卿 Ron Davies 於 1998 年 4 月，正式宣布威爾斯國會廳設計案的國際競圖，威爾斯政府明確的表達：他們為二十一世紀尋找一座開放而民主的建築。經過兩階段激烈的競圖過程，評審團向威爾斯政府推薦了一個出色的「概念設計」，她由理查羅傑斯的設計團隊提出。

羅傑斯的「概念設計」提出了兩個重要的概念；亦即「開放」與「透明」（圖 5）。從威爾斯國會廳的透明盒子裡，你可以看到卡地夫灣、大海、和大海之外的…。從廣場上往下看，議會堂裡的活動一目了然，民眾親切的被邀請來參加民主的過程（圖 6）。主導威爾斯國會廳的建築水平元素是「大屋頂」和「景觀平臺」，波浪狀起伏的木質屋頂收納天空兼容大海，由威爾斯本地石版形塑的觀景平臺，則從海面緩緩升起（圖 7）。透明的建築空間仲介了自然景觀，也媒合了周邊的廣場、活動、和既有建築。威爾斯國會廳的設計在尋找一個原始的人工形式，她既直接地，也象徵性地詮釋民主的過程和精神（圖 8）。

位居建築中央下方的議事辯論廳(Debating Chamber)是設計的焦點，也是空間的焦點。議事辯論廳被公共空間包圍，它的上方是大廳(Main Hall)，民眾可以自由進出，透過挑空，參觀且參與議事的進行，因此議事辯論廳幾乎是完全開放的（圖 6）。這是一個權利人與被賦予權力的人所共有的空間，她的形狀像一口鐘，這個戲劇性的形式，羅傑斯說：想法是源自曾經和他合作過的藝術家 Anish Kapoor 的作品。這個鐘型空間上升連接巨大的波浪型屋頂，屋頂的上方，有一個斗篷帽狀的風口，稱作「風帽」，它提供室內換氣的功能（圖 8）。

身為一座公共建築，威爾斯國會廳必須肩負「最高環境標準設定」的
任務。經過處理的自然光線充滿整座建築的內部空間。議事辯論廳像
透明的燈籠，自然光線可以完全穿透。「風帽」自由轉動，尋找最佳
角度將自然通風引入大廳與議事辯論廳（圖 8）。設計完成後，威爾
斯國會廳的「耗能試算值」是每平方公尺 75 千瓦小時，遠遠低於目
前採用的優質設計標準：每平方公尺 130 千瓦小時。威爾斯國會廳是
一座國家出錢的公共建築，經費當然是設計的重要條件。威爾斯國會
廳的合約是採取「統包」方式，亦即「設計」與「營造」是同一張合
約，承包團隊必須在議定的「固定價格」下完成設計與營造。羅傑斯

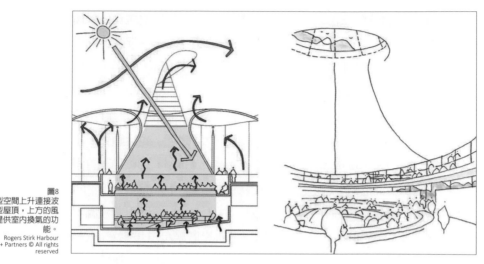

圖8
鐘型空間上升連接波
浪型屋頂，上方的風
帽提供室內換氣的功
能。

團隊在成本經濟的考量下，採用「預鑄工法」，把工廠或基地以外完成的製造和組裝大幅增加。結果是提升工程品質，減少施工時間，進而降低營建成本^{（註2）}。所有的材料來自當地，都是自然材料，設計時，使用年限設定爲 100 年，是依據卡地夫灣嚴峻的海岸氣候條件所設定。

註2
基本資料：1998-2005
室內面積：5308 m2
工程造價：
£40,997,00
（約合臺幣18億）

都市主義

李察‧羅傑斯始終相信城市。他認爲：「城市是我們社會的實體，公民價值的源頭，她是經濟的動力，也是我們文化的核心。」他對英國城市的描述是：「英國的人口密度全球第三，我們有 90% 的人口居住在城市裡，可是今天英國的城市，有許多正在逐漸失守，貧窮與衰敗不時的摧殘我們的社區共識和能量，而無止境的郊區蔓延也在蠶食我們的鄉村與自然。羅傑斯呼籲：如果我們不再積極的替城市找回動能，爲城市做對的事情，那麼我們曾經對城市所做的努力；如建築、公共空間、教育、健康、工作機會、社會包容、經濟成長等，都將在底層開始動搖。」

永續的都市經營依賴三個元素：建築品質、社會福利和環境責任。簡潔永續的城市應該是：文化多元度有層次，功能混成，各行各業的人都有，大眾交通工具連結無礙，步道、腳踏車道與建築、廣場、環境相得益彰。李察・羅傑斯寫過一本書，名爲《小行星的城市》(Cities for a Small Planet)，來推銷他的城市理論。他的無數的都市設計案或規劃案，無一不是實踐他的都市理論。聊舉數例如下：曼哈頓東河水岸規劃案 (Master plan for the East River Waterfront in Manhattan)，首爾城區大型複合式開發案，泰晤士河岸護航碼頭規劃案 (Master plan for the Convoys Wharf on the River Thames)，柏林波次坦廣場規劃競圖案 (Potsdamer Platz in Berlin)，佛羅倫斯阿諾河岸廣場步道規劃案(Piana di Castello at Florence)，陸家嘴金融特區規劃案等。此處選擇羅傑斯規劃的「上海陸家嘴金融特區規劃案」來說明他處理都市的思考。

上海陸家嘴金融特區規劃案
Competition scheme for Lu Jia Zui in Shanghai, 1992-1994

上海開發公司(Shanghai Development Corporation)於 1992 年聘請法國政府爲顧問，啓動了上海陸家嘴金融特區規劃案的國際競圖，主辦單位邀請六位國際知名的建築師參加，包括李察・羅傑斯及其專業團隊。

陸家嘴金融特區與上海商業中心區(CBD）)僅一江之隔，地處黃浦江東側，三面環江（圖 9）。跨江連接新舊兩區的設施有橋樑、隧道、纜車和地鐵。地鐵經此往東更連接新興衛星城市：張揚、華茂和浦東（圖10）。新興金融區內之新建面積將達四百萬平方公尺，複合式開發包括住宅、旅館、商業、休閒，以及公共建築，預估此區將容納五十萬人，和一萬五千輛汽車。預計陸家嘴將成爲大上海市區最重要的商業區，並且是大上海市未來經濟發展的核心能量[註3]。

註3
基本資料：

Shanghai, China, 1992–1994; Client: Shanghai Development Corporation; Architect: Richard Rogers Partnership; Services Engineer: Ove Arup & Partners/Battle McCarthy; Research Consultant: Cambridge Architectural Research

Rogers Stirk Harbour + Partners © All rights reserved

圖9
陸家嘴金融特區與上海商業中心區（CBD）僅一江之隔，地處黃浦江東側，三面環江。地鐵經此往東更連接新興衛星城市：張揚、華茂和浦東

圖10
Rogers Stirk Harbour + Partners

李察・羅傑斯的規劃案前提是：陸家嘴金融特區是構成大上海市區不可缺少的一環，她不再是孤立於黃浦江外的一個衛星城市。因此，規劃案無論是視覺上或實質上，都需將新金融特區與老上海市區緊緊扣在一起。羅傑斯創造了一連串扎實的基礎設施，包括：開放空間，動線系統，和運輸網絡。規劃案的焦點放在街道和步道上的活動，因此，規劃區內的建築將不再是一座座孤立的島嶼，失聯於都市的涵構。陸家嘴金融特區是一個友善的徒步市區，她建構在「節能」和

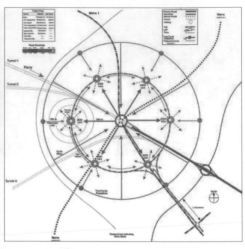

圖11 原型輻射式的都市配置提
供工作、生活、休閒等地
點間最短的步行距離，私
人載具的需求降到最低

圖12 放射型大道穿越三個同心
環，內環是步道兼腳踏車
道，中環是輕軌和巴士，
外環保留給汽車並配置大
型停車場

「低汙染」的環境策略上，因此整合過的大眾交通系統與步道系統，
將是一張有效而互補的織網。圓形輻射的都市平面配置提供工作、
生活、休閒等地點之間最短的步行距離，私人載具在市區裡的需求因
此降到最低（圖11）。

陸家嘴金融區規劃案的主要都市組織元素有：輻射狀的大道系統，位
居中心點的公園，大眾運輸網路，回應環境因子所構成的建築量體，
這些元素共同建構一個以步行為主的都市規劃。圓形輻射的街道系
統，連接中央公園和河岸邊的親水綠帶，放射型大道穿越三個同心環
形街道，內環是步道兼腳踏車道系統，中環是輕軌和巴士系統，外環
保留給汽車使用，並配置大型停車場（圖12）。住宅與民生商業區
分布在徒步區內，遠離穿越性的交通系統。主要的商業開發區則集中
在六個地下車站的上方，它也是密度最高，量體最大的區域。另有六
個住宅區，每區人口八萬，延江聚落，並配置有學校、醫院、社區設
施等。

陸家嘴金融特區連接上海市區的主要交通系統是從東北貫穿西南的地
下鐵，各種次要的交通系統，提供市區更綿密的連結方式，也提供市
區清楚的視覺廊道，它們包括：渡輪、步道、輕軌、空中纜車、腳踏
車道、隧道等連結方式。它們的接駁點的選擇均配合附近經過的輻射
狀大道，或是既有的主要幹道來設置。市區的圓形配置是取決於交通
系統，而市區內建築物的量體和高度，則是取決於最大日照在冬季和
夏季的分析結果，以及自然通風的有效路徑。同時，最多的建物可以
擁有最奢侈的視野，看見黃浦江，上海市中心，以及中央公園等的需
求，也是微調建築物量體和高度的因素。這是一個以節能為主軸的城
市規劃，羅傑斯事務所製作精緻的規劃區模型，用作各種環境因子的
測試，以及設計發展時微調之用。交通、日照、通風，以及新能源的
利用，使得本規劃案與同尺度的傳統規劃案相較，城市能源的消耗量
降低了 70%（圖 11）。

建築迷航

李察‧羅傑斯於 2007 年 6 月 4 日得到 2007 年的普立茲克獎，在人才
濟濟的建築界中，他的得獎算是晚的，其中原因可能因為他是一位
「較難被分類」的建築師；或說，在已知的建築分類中，無論是型
式、理論或創意等面向，李察‧羅傑斯都未必是個中的佼佼者。然而
正因如此，羅傑斯是這個年代裡，最有潛力，也最被需要的一類建築
師。他的面向開闊，能處理精緻的細部設計，傳神的表達機械，科技
的美感和精神。他也關心城市，關心公共議題，他擅長處理龐大複雜
的都市設計案，是一位人性十足的社會關懷者，他務實而誠懇，他介
入政治，他願意介入我們真實的生活和環境。

從上個世紀的最後十年開始，時代快速的改變，每一個專業，每一個
地方，新議題不斷被拋出，新的概念和新的答案不斷被測試。十多年
來，我們清楚看到這是一個不僅在形式上燦爛豐美的年代，它也是一

個在內容上開放多元，實驗精神十足的年代。面對這樣一個新的時代，老建築師往往顯得猶疑未定，裏足不前。欲了解掌握新時代的脈動時，老建築師們的接收器已然喪失了應有的靈敏度，沉重的傳統包袱往往又不自覺的剝奪了新舊辯證的深度和強度。李察‧羅傑斯卻是少數的建築師，在時代快速轉變中，他的多元、多面向的人格氣質與專業取向，使得他歷久彌新，是新時代不可少的重要基石。

(2011年7月)

16 論 Anderson and Anderson

我怎麼教設計便怎麼作設計

安德森兄弟在學校怎麼教書,他們在事務所就怎麼作設計。他們在學校的建築詢問(architectural inquiry),延伸為事務所裡的專業詢問。「上游」的實驗性演繹,匯流成「下游」的實驗性操作。這是一條邏輯一致的生產線,它沒有逾越教育的基本責任,也沒有逾越專業的基本義務。事實上,他們的設計實質的縮短了業界與學界的落差,開發了學界與業界的潛力,更預言了彼此尚未發生的可能。

圖1　加州藝術學院的研究生來台北看基地和收集資料。　　　　圖2　基地在台北市迪化街九號水門外的大稻埕碼頭。

彼得‧安德森和馬克‧安德森(Peter Anderson and Mark Anderson)是兄弟檔建築師事務所。哥哥彼得主持事務所，在加州藝術學院 (California College of Art) 兼任設計教職，弟弟馬克則是加州大學柏克萊分校建築系的專任教師。兩人同為 Anderson & Anderson 事務所的共同主持人。兄弟兩人於 2007 年 9 月 19 日至 23 日第二次來臺灣，與淡江大學共同主辦工作營。2008 年 3 月 14 日至 20 日兩兄弟第三次來臺灣，這次他們帶領了 15 位加州藝術學院的研究生來臺灣看基地和收集資料（圖 1），因為他們整學期的設計案，基地是在臺市迪化街邊，九號水門外的大稻埕碼頭（圖 2）。他們兩次來臺灣，都由我負責相關事宜。2007 年的工作營的名稱是 River Body（水體），我們討論水的量體、流體和生命體(life form)。2008年的設計案是工作營的延續，討論城市與水岸的關係。安德森兄弟對水有極大的興趣，特別是水的物理性。兩位又都是建築師，因此對流過城市的水域更感興趣，他們曾經帶學生去過泰國的曼谷，和美國德州的 St. Antonio 城，這是美國南方有名的水城。

River Body 水體工作營

「設計」對安德森兄弟而言，是非常實質也非常具體的，沒有太多的神祕或浪漫。以工作營的第一個小練習－「面具」為例，我們的命題

圖3　建築是室內與室外界面釐清後的結果，它是為使用者量身訂做的「面具」。　　圖4　建築是室內與室外界面釐清後的結果，它是為使用者量身訂做的「面具」。

是：在我們的臉和它立即的周邊環境間，建立一個關係介面。這個介面就是所謂的「面具」，面具是在「臉」與「環境」之間建立一個關係的具體結果。臉上有眼、鼻、口、耳和頭髮，它們各有明確的功能，學生依照個人的主觀欲求，利用這個介面皮層，來壓抑或助長這些器官的感知功能。也就是說，學生尋找臉龐，乃至於人體，與其周遭環境，如：日照、風吹、質感、觸感、味道、景觀等的關係。這張面具的型式，重行定義了臉龐周邊的「物理性」，也重行明確了面具主人的「目的性」。這個有趣、快速、命題清晰的練習，基本上說明了 Anderson and Anderson 的「設計邏輯」，也說明了他們對建築的看法；建築是一個介面釐清後的結果，建築定義了室內功能與外在環境之間的界面關係，它是為人量身訂作的另一種形式的「面具」（圖3、圖4）。

完成第一個階段的面具製作後，學生共同的設計態度，和思維邏輯，基本上已溝通完成。第二階段則是較為複雜的「模擬實驗」(simulation)。依據淡水河的水文圖，工作營建構了全河域的「人體水文圖」（圖5、圖6）。沿河的每一張人體水文圖，都是在特定的時間和特定的河道斷面，結合了水域（人數）、流速（風扇）、流向（黑膠帶）等資訊所重新創作的記錄，它重敘大河的物理性，但是把人體的尺度和活動行為帶進這個「記錄系統」（圖7、圖8）。藉此

記錄，我們可以縱觀淡水河系的「人體與流體間之關係」，或說人體對流體的解讀。經過兩個階段性的尋找與發現，全體師生 120 餘人，將利用前導的結論，進入基地（淡水河沿岸的 12 個點），在河體與城市之間，設計人工介入的 12 個機制，來取代現有的 8 公尺到 12 公尺高的防洪牆。整個工作營內容的設計和現場的執行，趣味無限，活力無限，而最可貴的則是創意無限，但是這些創意始終都圍繞在一些具體的資訊，和明確的目的上（圖 9）。

圖5／圖6
依據淡水河的水文圖，
工作營建構了全河域的
「人體水文圖」

圖7
它重敍大河的物理性，
同時打人體的尺度和活
動行為帶入這個「記錄
系統」

在工作營的過程中，我們小心地避開了許多與社會、文化、歷史相關的，但是可能難有具體討論與觀察的議題，而將重心移到對物理環境的學習（理解），以及生活行為與水域之間互動的觀察，以及相對關係的建立。工作營以此特定的態度，在淡水河沿岸記錄和尋找水、水岸與市民之間彼此影響，彼此形塑的邏輯。此邏輯將主導建築進入水

圖8 / 圖9
整個工作營趣味無限，活力無限，而且創意無限，但是這些創意始終圍繞在具體的資訊和明確的目的上

岸環境時，建築師的設計行為。它是一個人工環境與自然環境的協商過程，也是人工與自然彼此調整，彼此形塑一種生態共生的水岸狀態。它是城市的「面具」，也是水體的「面具」。

「駝峰‧長槍‧海綿花園」 設計案

透過水體工作營，我們了解到 Anderson and Anderson 的教學態度，接下來我們來看一看他們如何將這樣的態度，帶進他們的專業實務上，我們可以從下面三個設計案來了解。

2005 年強烈颶風卡崔娜襲擊美國南方的德州與路易斯安那州，造成紐奧良及沿密西西比河的許多城市的嚴重水患。災後，全國各界投入救災行動，Anderson and Anderson 以「駝峰‧長槍‧海綿花園」 設

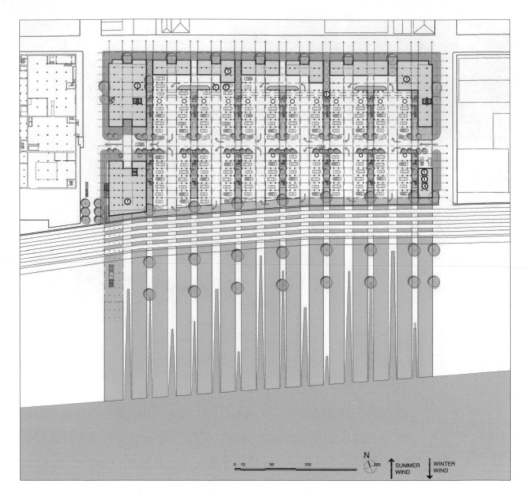

計案 (Camel Back Shot Gun Sponge Garden) 奪得全國救災競圖的首獎（圖10、圖11），並於同年代表美國參加威尼斯建築雙年展，實體製作海綿防洪袋與地景花園，用於威尼斯海邊。

這是一個高密度的都市住宅案，它的設計概念是「海綿」集合住宅吸收來自天候的衝擊 (impacts)，像一塊「環境海綿」(Environmental Sponge) 一樣，過濾接收的雨水和能量，然後慢慢的還給它的周邊自然和人類的生態系統。基地向河面延伸，在沙灘與集合住宅之間創造了一帶如梳子狀的公園，經過長時間海水潮汐的漲落，「海綿公園」

圖10
安德森兄弟以「駝峰·長槍·海綿花園」設計案奪得全美國救災競圖的首獎

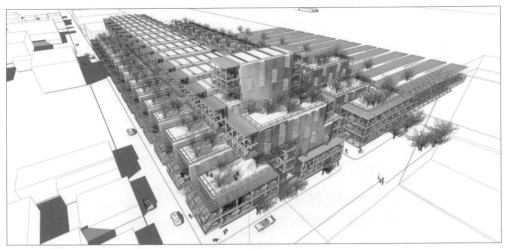

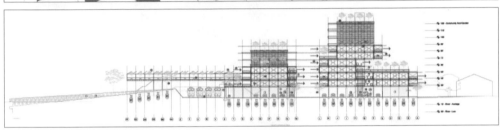

將滯留著水中的沉澱物，最後創造出斜坡向上的高灘地形，成為社區的天然防洪屏障，「海綿公園」也將復育海岸線上自然生態的棲息（圖12）。「海綿公園」中有梳子狀之沖積海綿梳(Alluvial Sponge Comb)呈手指狀，由公園延伸至海邊，平時與高灘沙地結合，幾乎是隱藏仕公園中，於洪汛時，這種特殊的聚合物材質會吸水而膨脹，沖積海綿梳在接近社區之高地處，膨脹的體積最大， 與相鄰的海綿梳連成一氣，洪水的側壓與沖積海綿梳內含水的自重相互抵銷，成為臨時性的防洪牆（圖13、圖14）。

一條沖積海綿梳的容積約 8,300 公升，每公斤的聚合物材質約可吸水 250 公升，因此，每一條沖積海綿梳約需 33 公斤的聚合物材質來吸收淡水。每一條沖積海綿梳在曼谷的造價是300美元，在威尼斯是1,500 美元（圖15、圖16）。

圖13
海綿花園有梳子狀的沖
積海綿梳，由公園延伸
至海邊

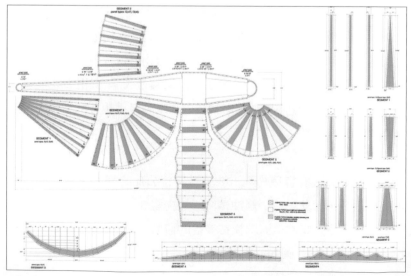

圖14
洪水的側壓與海綿梳
內水的重量相互抵
銷，成為臨時性的防
火牆

集合住宅本身也是以海綿的概念設計的，它在更大的地景中，也是一塊有吸收功能且有生命的組織(tissue)。住宅屋頂上收集的雨水，經過有機的外牆系統，澆灌牆上的垂直植栽（圖17），並收集過濾多餘的水量，以導管注入埋在地下的蓄水缸，這些蓄水缸均勻分布在全區基地的下方。平時儲水供給本社區及周邊社區使用，並可整合到城市的雨水下水道的溢流系統中，以防止夏季暴雷雨的積水問題。洪汎

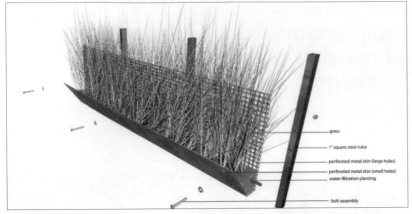

時，此系統亦可發揮蓄洪功能（圖12）。所有建築的外殼系統均採用無夾層構造及非吸水材料(no internal cavities and no water absorptive construction materials)，以避免雨水收集時造成無謂的浪費。除了垂直綠化系統外，個別單元有許多面街的休閒花園陽臺、工作陽臺等室外或半室外空間，它們增加了個別單元的通風採光，並延續了紐奧良的傳統街道生活（圖18）。公共陽台和屋頂花園都有大量的綠化面積，以及光電板的設置來達到節能省能的目標。整地工程將會全面開挖，但是挖方填方平衡，因此基地的粗整將會塑造出第一次斜坡向上的防洪堤防。地下一層大部分為停車場，小部分為公共設施及機電設備空間，停車場下方密布蓄水缸。洪汛時，地下一層的停車場將作為蓄洪用，設備空間則均為預鑄水泥板構造，現場作防水組裝（圖19）。

因爲是災區的救援行動，時間、工法、造價都須面對最嚴苛的專業挑戰。Anderson and Anderson 設計了全套的廠鑄構件，因此全部的構件都是工廠完成，並組裝成可以公路運輸的單元，在現場完成最後階段的營造（圖19），例如：臥室和廁所等單元都是可以以一個完整的單元由工廠運到工地。

全系統是使用方管鋼與拉桿的輕鋼構主結構(steel tube and rod framing)和無吸水性之隔熱板系統(non water absorptive insulated panel

system）。全案全部的工廠製造部分在五個月內可完成，現場的整地、施工、組裝等需時三個月，而廠鑄與場鑄(off site and on site fabrication)的時間是可以重疊。此系統經濟簡易，局部的製造與組裝可由「非技術性人工」完成。因此，建築師設計了不同造價和不同等級的的住宅單元，基本的兩種選項是「市場價」與「非市場價」。經濟條件好的購屋人可以以市場價購買，否則購屋人可以依自己的經濟條件，和自己可以提供的人工條件來調降住宅的最終價格，簡言之，這是一個高難度的自助造屋系統的設計（圖20、圖21）。

圖20
全部的構件都是工廠完成，組裝成可以公路運輸的單元，現場完成最後階段的營造

photovoltaic solar collection panels

louvered terrace sun shading

highly insulated structural panel enclosure system

prefabricated interior plumbing and finish units

louvered vertical wall, operable for privacy and solar shading

prefabricated garden balcony units

圖21　方管鋼與拉桿的輕鋼構系統，經濟簡易，局部的製造與組裝可由「非技術性人工」完成

兩個世界

兩次 Anderson and Anderson 的來訪，都給我相當大的衝擊。因為他們所提供的建築思考模式與建築設計模式，可能都是臺灣的學界與業界最需要的。在美國，學界與業界有落差，但是，是可度量的(measurable)，這是完全合理的。在臺灣，學界與業界之間是兩個世界，彼此使用不同的語言，相信不同的價值，以至於詬病彼此的失職。最明顯的例子是，建築師執照的考試「制度」，它是無法合理的銜接業界的專業養成，而考試的「內容」與建築專業所需要的知識，也似乎是各說各話。Anderson and Anderson 帶給我們的思考是：在美國，學界的實驗性和前瞻性是建立在真實世界上，現實的問題就是實驗的對象，也是前瞻的對象。學界的成就在儲備業界解決問題的理論，業界將之應用，改造成為市場能消化的產品。這是應用科學的精神，也是科學的精神。我們也會同意，應用藝術是運用藝術來美善我們的生活。而藝術本身更是直指人生，大千世界芸芸眾生，藝術家本

身是一帖「試劑」，用來了解我們自己。

建築設計是一門結合科技與藝術的應用學科，重點在於「應用」，目的在於觀照「現實」。我們為人量身訂作，我們以別人的滿意為自我成就的肯定。當我們的服務對象，擴及公共領域（public domain）時，我們專業成就的驗收，便由公有的價值來衡量，這也就是我們的「社會責任」，它的範圍遼闊，需要的知識廣泛，但是，它一點都不虛無飄渺，它可以化約成：「都市法規」，「建築法規」，公益（common wealth）保障，社會良知(social conscience)等。因此，建築的從業人員必須經過專業認證，也就是我們的建築師証照。然而，無論我們的專業觸及的是公共領域或私有領域，建築設計都逃脫不了「服務業」的本質，這件事情在臺灣，無論是業界或學界都不太理解，而且學界尤為如此，也可能是他們根本不太相信這件事。因此，在這樣的學界與業界的氛圍裡，來談 Anderson and Anderson 的設計態度和設計內容，應該格外有意義。

試探辛苦嗎？

彼得・安德森在加州藝術學院(California College of Art, CCA)教建築設計課，每週三個下午帶一班研究所的設計。馬克・安德森則是加州大學柏克萊分校建築所的專任教師。教書的同時，他們維持一家事務所的營運。他們花大量的時間在建築教育上，安德森兄弟在學校怎麼教書，他們在事務所就怎麼作設計。他們在學校的建築詢問(architectural inquiry)，延伸為事務所裡的專業詢問。「上游」的實驗性演繹，匯流成「下游」的實驗性操作。這是一條邏輯一致的生產線，它沒有逾越教育的基本責任，也沒有逾越專業的基本義務。事實上，他們的設計實質的縮短了業界與學界的落差，開發了學界與業界的潛力，更預言了彼此尚未發生的可能。我問彼得：「試探辛苦嗎？」…「那當然」；「你們賺錢嗎？」…「怎麼可能！」

實驗性建築需要客觀的條件，建築師除了要靠許多的運氣，更需要自己去創造這種條件，然後義無反顧，鍥而不捨。這個原則大家都了解，剩下來的只看你願不願意和能不能夠。各個國家的條件不一樣，需要克服的問題不一樣，一般而言，先進國家的周邊條件較好，建築師的試探，往往成果較佳，臺灣的建築大環境，則比較惡劣，建築師依靠專業處理一般性建築，往往慘遭滅頂，何況是實驗性的建築。因為我們沒有合理的建築大環境，建築師為求生存，因此養成的專業習慣往往有問題，而思考習慣也往往是扭曲的。你要玩實驗性的建築，因為你喜歡，那是你性格的自然流露，那是你生命的合理脈動。因此，實驗性的遊戲最好是有用的，是有價值的，如果回歸到建築的「服務性」價值，它最好是在解決一個生活上的問題。

Anderson and Anderson 的實驗性遊戲，有明確的挑戰對象，並且極為創意的解決問題，它的模式較接近「應用科學」的創造性活動，決戰點則是能否被執行出來，沒有空氣，沒有泡泡(no air, no bubble)，毫不含糊。從 Anderson and Anderson 的教學與設計的觀察，我們可以做一個這樣的結論：「建築設計是務實的創造性活動」。建築設計是有條件的創造行為，條件來自客體，亦即：業主、公部門、社會大眾。這種創作模式在西方先進是遊戲的基本規則，Anderson and Anderson 的作品是在這種遊戲規則裡，成就最高的建築師之一。

(2009年2月)
淡江大學水體工作營網站：http://tamsuiriver.pbwiki.com

17 建築的故事

觀察當代中國建築

短短的 20 年，中國的建築師累積了驚人的經驗和能量，也經歷了快速的成長與成熟。繁花似錦之中，呈現了多元的建築思維和面貌，他們的成就是引人深思。

中國的建築五光十色，目不暇給。開放以來，大量的財力、人力和人才流進各大都市，大都市也同時被動的接收了各地湧入的文化與文明。這是歷史上所有偉大的建築文明，和輝煌的建築運動發生的共同背景。短短的 20 年，中國的建築師累積了驚人的經驗，也經歷了快速的成長與成熟，因此，它呈現了許多不同的建築思維，和豐富的面貌，中國的建築成就引人深思。

粗略觀之，較知名也較有成就的中國建築師中，大約可以分成三種類型的建築討論，建築師們分別在這三種不同的基礎上建立各自的創作。第一類建築師，來自本土建築教育，自修自習更上層樓。大舍是其中的典型，他們文化關懷倒不是沒有，而是較深沉、較隱忍。他們的作品出奇的冷靜，但是不貧乏，是年輕一輩中的佼佼者（圖1）。

第二類是在中國的教育之後，接受國外的建築教育，大部分以西方為主，也包括亞洲的日本。他們較有機會跳開自己的文化，觀察西方，反視自己，從不同的角度，和不同的座標作建築的觀察，乃至於文化的觀察。另一方面，他們不可避免的接觸了，也多半接收了西方文明所發展出來的工具和方法，由較為自我發揮的創作行為，進入一種有意識有訴求的創作表達，他們的面向也因此多元、豐富，展現了不同的認知態度。

來自日本的王昀和來自瑞士的張雷，流利簡約的空間處理，自成一種

圖1
大舍
東莞理工學院文科樓

有別於自身文化的迷人氣質。來自德國的卜冰，是難得的好建築師，卜冰相信「設計的過程是解決問題的過程」，他們的作品銳利，言之有物，已能跳出傳統的建築空間和建築美學的窠臼（圖2）。

來自美國的徐甜甜，在鄂爾多斯美術館和宋莊藝術公社上的表達，對空間和結構的自信，是難能可貴的（圖3）。但是，其成就似乎與她的事務所 DnA「建築基因」的原始訴求，有相當的距離，徐甜甜建築師似乎仍在嘗試摸索中找尋自己的定位。

馬清運回國前，在美國的時間將近十年，有完整的學歷和豐富的實務經驗，然而，他對西方的接收是選擇性的，他高度的關注中國文化，因此，西方的建築界注意他，也對他頗有偏愛。正因爲如此，馬清運的作品常與自己的文化糾纏不清，無法透視中國，也無法透視西方，猶疑之間，反而流於形式的答辯。西安廣電世紀園如此（圖4），玉山村也如此。受過西方思考訓練的洗禮，馬清運仍維持認知上的高度

圖 2
卜冰 / 無錫
太湖國際社區展示中心

圖 3
徐甜甜
宋莊藝術公社

圖 4
馬清運／西安廣電世紀園

圖 5
王澍／瓷屋

敏感，敏感於全球的議題，也敏感於建築的風向。介於東西之間的試煉，馬清運的變化仍應是中國建築師中值得注意的一位。

第三類則是自我學習的一類，他們的創作與受過的教育無關，代表人物是王澍。他的「瓷屋」（圖 5），和「瓦園」分別覆以薄薄的一層玄虛，在偌大的中國文化中，似乎遊走自在，但似乎也留不下什麼痕跡。

細細品味沿路的繁花似錦，有四位建築師逐漸浮現出來，他們有清楚

的建築選擇，且累積了相當的內容，在中國的大環境裡，可以被指認，而且被需要。他們是：吳鋼、張雷、劉家琨和南沙原創建築工作室。

吳鋼

吳鋼的背景有完整的西方專業訓練。他在中國完成大學景觀教育之後，取得西方建築設計的學歷和實務經驗，前後將近十年。1999 年吳鋼在北京成立 WSP 建築師事務所，迄今，累積了一些優秀的作品。十年國外的涵養沉潛，加上十年在國內的開疆闢土，試探調理，吳鋼應是中國建築師中資歷完備，準備充分，在未來可以期待的一位建築師。他的作品平實簡練，思維清楚，因此，維繫了概念上高度的完成度，和工程品質的精緻度，因此，我認為吳鋼將是一位可以為中國寫下下一篇重要篇章的中生代建築師。因為他的作品可以幫助中國建築師，從一個對文化高度焦慮，對建築議題無所適從的十字路口，回歸到具體的專業內容，且能穩定累積創作經驗的建築態度。

吳鋼累積的學術與實務經驗，來自德國的建築文化，這使得他有一個堅實的基礎。這個基礎建立在務實、創造與品質上。WSP 建築師事務所追求的「卓越」，界定在「邏輯、效率、真實與整合」上。他背離西方世界對東方世界所偏愛的認知方式，也完全背離東方世界引以為傲的價值與認知方式。吳鋼相信一件好的設計案是「一系列正確的和邏輯的決定的必然結果」，這也是他的「美感」的基礎。他相信「入世」之說，尊重現實裡的條件與問題。因此他重視「實驗性及原創性」，這種需求成為吳鋼設計過程中的必然規則。他不重視無法參透的建築冥思或玄想，也不作自說自話的文化詮釋，或社會關懷。因此吳鋼的作品，有重點，有答案，也有分量。

吳鋼幾乎每一個案子都精彩，因為命題清晰，策略鋒利，設計概念貫

徹度高，細部設計沒有缺席，並且關照到在地的營建環境，因此整體施工品質的掌握在中國算是非常難得的。

「蘇州生物奈米園」（圖 6），以「屋中屋」的概念，創造微氣候的正面條件，景觀設計不止僅有蘇州庭園的寫意，它也是微氣候物理環節中不可少的一塊拼圖。「南京長發中心」（圖 7）是都會中的辦公大樓，節能是議題，「簡明版」的雙層牆設計，更符合永續的初衷，同時回答在地營建環境的限制。蘇州的「湖東 09 會所」（圖 8），是一個具體而微的都市構成，精彩互換的公共空間與功能空間，具體

了都市活動的基本架構，並預留足夠的彈性，收容陌生，和無可預期的都市事件。如果輔以合理的管理機制，釋放足夠的使用彈性，則價值更大。否則陷入私有化的泥沼，與「門禁社區」(gated community)的尷尬，漂漂亮亮但是死氣沉沉，徒有宮廷官舍的格局。

張雷

出身瑞士建築教育的張雷，一直待在學校，是南京大學建築學院副院長，有自己的事務所，因此未曾停止建築創作。張雷偏愛瑞士建築特有的傳統「乾淨」，一種經過整理沉澱後的「乾淨」，表現在：功能關係上的乾淨，平面的乾淨，結構的乾淨，幾何的乾淨，材料的乾淨，推理的乾淨，空間的乾淨，乃至於形式的乾淨，這些偏好構成了理解張雷作品的重要線索。

「形式乾淨」(Clarity of Form)應是「析理乾淨」(Clarity of Reasoning)

的表象，它是「設計內容」尋找「設計形式」時的必然結果。所以，它是一種思考習慣，是反省的過程，它是一次又一次的「回溯根本」，是逐漸接近問題核心時的徵兆。因此，它的形式記錄了這個過程，它的形式也指向問題的核心。因此，乾淨的空間或乾淨的形式可能洩露：組織「功能需求」時關係的乾淨(clarity of organization)，組織「建築元素」時架構的乾淨(clarity of framework)，「掌握現實」時邏輯的乾淨(combing reality)，「解決問題」時策略的乾淨(smart strategy)。因此，建築設計洩露出高度的生活智慧，和專業訓練。前者不易做到，後者則較易察覺，例如：乾淨的思考可以表達在結構的乾淨，和構造的乾淨上。同樣的態度也可以表達在建築系統(engineering)的面向上，包括：水電、空調、消防、資訊，乃至於建築與物理環境之間的互惠。然而，建築師的潔癖往往僅訴諸「形式簡潔」的表達。我們常看到：平面的乾淨，幾何的乾淨，空間的乾淨，材料的乾淨等，然而其代價往往是營建或工程面向的迴避，造成嚴重的專業瑕疵的結果。

張雷的琅琊路混凝土住宅（圖9），基本上展示了理性的乾淨與形式的乾淨，它表達在「功能體系與空間體系相吻合」，以及建築與環境，建築與地表的統一態度。有了這樣的立足點，建築師更進一步，希望表達哲思卜的辯證：「裂縫利用自己的黑色能量，在土體和環境之間設置下一個外在的、最終的對立。」裂縫在完整自足的住宅原型上，擾動了家的穩定和單純，也崩解了家的隱私。它似乎要宣洩某種家的真實，然而室內空間一如其建築立面，並未建議更多的情事。面對煩瑣的「家務事」，建築師選擇逃逸，而替之以建築哲學的玄想。因此，「混凝土縫之宅」並未幫助我們對自身的起居環境，有更清晰，或更接近核心的了解，建築失去功能，也失去它詮釋當代居所的機會。

金陵神學院大教堂是一個奇幻的設計，它的平面似乎是傳統的十字平面，但是它既非拉丁十字也非希臘十字。它的平面由兩個大小不一的正方形疊合而成，每個正方形分割成四個正方形或長方形，重疊其中兩個正方形，形成七個方體空間，45度斜行對稱，兩個室外空間，五個室內空間（圖10）。空間的安排有嚴謹的趣味，但是大教堂的十字平面邏輯，並沒有反映在空間經驗中。重疊的正方形空間，是傳統十字教堂的正殿(Nave)與翼堂(Transepts)交會之處，也是採光圓

頂(Dome)座落之處。此正方形空間是金陵神學院大教堂中採光量最大，也是採光最戲劇化的地方，然而無論是採光方式或空間經驗都隱逸了此正方形空間的重要性（圖11）。雖然教堂的平面配置極為隨意，然而南北縱走的主體空間則不曾含糊，並輔以戲劇性摺疊起伏的天花。右翼較短是小教堂，左翼稍長是行政空間，牆側有裂縫採光，斷裂之處則嫌隨意。今天的教會，與社會功能緊緊的綁在一起，因為彼此需要，互益互惠。在張雷的大教堂中，乾淨的空間似乎無法收容世俗的瑣事，因此教堂在人類歷史上輝煌的服務功能，在此無以為繼。

劉家琨

劉家琨出生成都，1982 年畢業於重慶建築工程學院，1999年成立家琨建築設計事務所，迄今十年有餘。他的設計學習來自工程與工地上的自學與摸索，沒有太多的複雜思維，也沒有太多的抽象想像。他誠懇樸素面對建築，卻沒有遁入素人建築的孤立世界，他有更深沉的社會關懷，更樸實的設計關懷，和更務實的營建關懷。

四川安仁建川博物館聚落中的「文革之鐘博物館」（圖12），建築師「正視現實，把商業的成功視爲博物館的生存基礎，把滿足商業需求的建築狀況，視爲基地條件的主體」。因此，劉家琨的設計案兼容並蓄，既滿足商業現實，也滿足文化消費。設計案的基地策略明確，她延續園區街市的繁華，鋪陳出一條一條迷人的騎樓街屋。然而，建築師仍謹守分際，在塵世之中「剝開」僻靜的展場，精工雕琢出一間又一間自足且自滿的「純粹空間」。市井與展場各自營生，「世俗空間」和「神聖空間」交替發生，建築師的設計強化了異質對比的空間趣味。1960年代，普普藝術倡議擁抱世俗，雖然仍被詬病爲低不下去的精緻藝品，但是普普的內容終究鬆動了殿堂藝術的板塊，從此「曾經的」界線不再清楚。劉家琨的兩種空間各自爲陣，並沒有留下太多接壤或緩衝的「餘地」。建築師既已拋出明確的訴求，在此特殊的園區涵構裡，未能處理此議題，殊爲可惜。劉家琨的設計態度，源自「空間爲建築本位」的思維模式，因此局限了設計者對「展覽」提供更豐富、更深沉的詮釋機會。

劉家琨是務實的建築師，他經常與普遍低落的工程品質奮戰，他樸實務實的設計態度，使得「解決工程品質的方法」成爲他重要的創造途徑。他在意「構造的邏輯」和「營建的眞實」，因此他在材料與構造上的建築討論，立刻讓劉家琨在中國建築師中獨樹一幟。四川美術學院新校區的設計藝術館和四川美術學院的雕塑系館案，均採用當地慣用的材料，例如：清水頁岩磚、清水混凝土、素面抹灰等主要材料，以及其它材料，如：多孔空心磚、鍍鋅鐵板、水泥波紋板、陶磚、預鑄水泥遮陽板等「廉價而又有特色的材質」，在雕塑系館的外牆，採用了版畫系學生自製的鐵灰色銹蝕鋁板。頁岩磚的水泥抹灰延用本地工人熟悉的「手工粗抹」工法，是對「重慶地區山砂抹灰傳統的一種恢復」。他大量的使用人工，作爲「對本土廉價資源的刻意運用」，但是小心的不涉入矯揉造作的文化性討論，凡此都讓劉家琨的建築耐人尋味。

當建築的材料與構造的自明性逐漸浮現時，設計便不得不討論建築詞彙與語法的表述，例如：結構元素，裝飾元素，元素間關係的建立，材料物性的釐清，或非物性的趣味呈現，乃至於組構(assemblage)的「合理性」的建構，或「非理性」的建構等。依此閱讀，雕塑系館的控制縫（或稱分割線，control joints）可以是調整尺度或比例的裝飾線條，一如劉家琨的設計；或者，它可以更積極的表達材料與構造的組織關係。「設計藝術館」的窗立面與其上的樓板和其後的樑，誠實的記錄了三者的組織邏輯。而水平的水泥波紋板、陶磚和金屬板的介入，則流於二向度的「拼貼」，偏離了樑板窗的構造關係的命題（圖13）。

劉家琨設計的鹿野苑石刻博物館，是處理材料與工法最成功的案子（圖14）。建築師「針對當地低下的施工技術以及事後改動隨意性極大的情況」，利用組合牆的「內層磚造」充當範本，或稱模板，以保混凝土澆築的垂直精準度，磚造又同時是「軟襯」，以便應付完工後的管線開槽，及其它改動等（圖15）。建築外觀為清水混凝土，

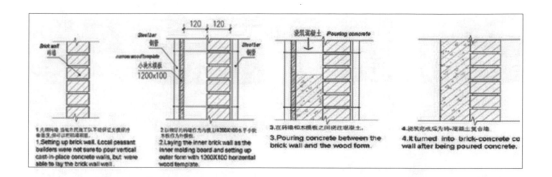

1.先砌紅牆 當地外民農工找不到經驗足夠做好分
澆築垂直混凝土牆的做法。
1.Setting up brick wall. Local peasant builders were not sure to pour vertical cast-in-place concrete walls, but were able to lay the brick wall well.

2.以模板內側磚作為內模，以用1200X100水平小夾
2.內側磚牆作為內側模板及設立外側模板1200X100橫木模板。
2.Laying the inner brick wall as the inner molding board and setting up outer form with 1200X100 horizontal wood template.

3.在砖牆和木模板之間澆注混凝土。
3.Pouring concrete between the brick wall and the wood form.

4.澆築完成成為磚—混凝土复合牆。
4.It turned into brick-concrete co wall after being poured concrete.

建築師採用 120 cm X 10 cm 厚度不等的窄條，創造 RC 清水外牆粗糙豐富的手工質感。「粗獷而較細小的分格」完美的解決「由於澆築工藝生疏而可能帶來的瑕疵」。劉家琨「希望尋找到一種方法，它既在當地是現實可行，自然恰當的，又能夠真實地接近當代的建築美學理想」。劉家琨成功的開闢蹊徑，假以時日，應可逼近 Carlo Scarpa 的工藝(crafts)成就，然其在中國的特殊時空下，其意義則遠甚於「工藝」的範疇，而鹿野苑石刻博物館所缺少的，也可能是 Carlo Scarpa 在維儂那的古堡美術館(Muse' Castlevecchio)所揭露的時間、空間、構造，與歷史事件的豐富層次(layered splendor)。

南沙原創建築工作室

南沙的「深圳外語學校」是一個中型的設計案，極為精彩。南沙以空間模組和結構模距，井井有條的詮釋一個位於都會中，功能極為複雜，基地條件也極為複雜的設計案（圖16）。南沙以清晰的簡圖(diagram)，說明功能(program)、活動(activities)與空間(spatial)的關係，準確詮釋外語學校的教育哲學於設施使用的方式中，設計案具體契合抽象的概念與物質的世界(physical environment)，南沙以明確的概念梳理形式，因此設計過程便是去蕪存菁的過程，概念回歸該有的功能，與多數的「東方」建築師們常因概念而渙散設計，相去甚遠。因為南沙掌握概念的能力甚強，因此他們的「上海張江裝置」案子雖

圖16　南沙原創工作室　深圳外語學校　　南沙原創工作室© All rights reserved

小，卻能量實足，銳利而深刻。

「上海張江裝置」是一深植於當代都市涵構中的設計案，它觸及我們
城市生活的重要面向，也提供了「策略性」的設計模式來處理都市問
題。工業園區或科技園區(Industrial Park or Technical Park)源自美國西
岸，巨大的科技廠房一棟一棟的停泊在綠草如茵景觀優雅，似乎無邊
無際的公園裡。科技園區是新興城市的一種類型，它經常有都市的規
模，但都市內容卻通常是殘障的，因此有：「孤島效應」，「8 小時
城市」，乃至於「企業鎮」，及其周邊「寢鎮」的發生。土地與資源
的大量浪費，社會結構殘缺，社會階級隔閡，都市功能貧瘠等，都是
這種規劃所衍生的問題，而這些周邊的弊端終將指向科技園區的本質
性問題—生產，亦即是生產的管理、效率和品質。高速開發中的國家
皆有此現象，中國城市如此，亞洲城市如此，臺灣也無法免疫。

南沙的劉珩問了一些關鍵的問題：建築或藝術在此城市現象裡，是競爭的手段？還是提供社會責任的工具？建築或藝術能爲此異象服務什麼？劉珩希望在目前的園區裡，介入「其它的行爲模式或規劃想像」。針對這個明確的都市命題，南沙提供了一個簡單、切題、可以複製，而最終能造成影響的建築答案。南沙不僅收集科技園區周邊的環境機會，還將他們的設計思考擴張到園區的社會性，和生產性的機會上。設計中組織了紅線（Easement，地役權）的利用，招商的機制，貧瘠的園區功能，模組化的貨櫃，彈性的使用，彈性的規劃，低技術門檻的工法，超低的營建成本，和遍地蔓生、遍地複製的可能性（圖17）。「上海張江裝置」雖然是很小的設計案，但是南沙「以設計解決問題的取向」，早已逾越建築師們以空間爲主導的思維模式，設計工具突然變得有用，設計能量也因此源源不絕。

南沙的設計組織了植栽袋，臨時腳手架（鷹架），鐵絲網，竹編板，貨櫃，產業園區典型的次幹道等元素，讓農耕與畜牧可以易地發生，並且處處發生，讓農業守護工業，並滋養工業生活的實質內容。然而

南沙的深刻思維駁逆若干客觀現實，因此只能具體爲一可有可無的
「藝術裝置」，停留在宣教式的視覺表達上，流於辦活動看熱鬧的都
市妝點，未盡其功，殊爲可惜。此案仍然有它必須面對的現實，例
如：在中國農村快速現代化的過程裡，農民亟欲擺脫「既有的」或是
「落後的」生活方式，在市場能量無限的中國，規模企業爭相崛起，
企業形象(Corporate Image)無厭的追逐前瞻性與科技性的標幟，南沙
此時提出更急迫更深刻的議題，和相對切題的答辯，是否有機會得
售？答案已然明朗。南沙的設計與科技園區的「新傳統」明顯逕庭，
但是南沙的建築態度和設計思維，則是與時俱進，深植在時代的和環
境的眞實裡。

結語

建築思考是設計者對身邊環境的反射，它常呈現出「對立」或「謀
合」兩種可能的設計態度，有時也會以第三種可能出現，就是所謂的
「批判」或「反諷」。然而，無論是批判或反諷，建築終非適當的
「工具」處理文學或藝術傾向的命題，因爲它們與建築的「立基」或
「專業本位」相去甚遠，因此暫存不論。無論建築師對現實環境的態
度是「對立」或「妥協」，都無法解除設計者自身的矛盾，或是幫助
謀合建築專業與其服務對象間的落差，因此「對立」或「妥協」式的
建築關注，也難開闊視野，探索未知。西方教育奠基於「析理」與
「演繹」能力的培養，因此學術與實務能夠與時代轉變、歷史出陳互
爲因果。臺灣的教育乃至於中國的教育，相對疲弱的也是這一環，因
此，在時代轉變過程中常是被動的、慌亂的，乃至於喃喃囈語的。她
讓臺灣的建築設計長久停滯在簡單美學的「軟著陸」上，也讓中國的
建築設計在攻城掠地之際，質量懸殊，無法勇謀兼備。新時代的到來
常以新現象的發生爲起始，新時代的挑戰則常以新問題的解決爲依
歸。前者需要「析理」的能力，掌握眞正的問題，後者需要「演繹」
的能力，建立解決問題的邏輯。此一簡單的道理發生在各行各業，也

發生在古老的建築行業上。她解釋了臺灣的建築爲什麼只能在「簡易視覺」上打轉，而中國建築則在「草莽游勇」中徘徊。前述的幾位中國建築師，多半能逃離此窠臼，在現象與問題中掌握專業，累積能力，尋找答案，他們的建築態度讓他們有機會貼近他們那塊土地上的建築答案。

歷史反覆的告訴我們，歷史是人類在陌生環境中存活的過程，過程中我們理解環境，也理解自己，我們解決環境的問題，也解決自己的問題。是這個恆常過程，使得我們建築的故事得以如此生動，而建築的續篇也如此難以預測。文中討論的建築師們明顯的是此過程中的成員，歷史無法缺少他們而能挺進續航。

(2011年1月)

18 視野與訊息

2012年建築師雜誌獎

安逸的年代，讓我們五感遲鈍，因此，艱難的年代，通常就是求變求新的年代。沒有一個年代比現在有更多的聲音，也沒有一個年代比現在有更好的時機。2012建築師雜誌獎一年一次的體檢，讓我們更清楚自己要如何調適生活，健身養身。

評選的本質變遷

民國101年的建築師雜誌獎經過一個月的評選過程，最後以孫德鴻建築師的「大溪齋明寺增建案」獨得大獎，各有千秋的七件作品，分享佳作。優勝獎取其建築設計的面面俱到，佳作獎則取其各擅所長，獨具成就。至於諸多參賽作品所觸及的建築議題，在當下臺灣的時空中，孰重孰輕，則將作進一步的討論。

近二十年來，全球科技、社會、文化的變遷，一如近年來的氣候變遷，不僅變化速度逐年加快，變化幅度也逐年增巨，尤有甚者，在許多專業範疇中，變化的發生已是「結構性」的變化，例如：人口、糧食、金融、市場等。在各行各業的震幅與震頻與時俱變也俱進之際，建築雖然是古老的行業，運作耗時耗財，更替緩慢，然而也不能自外於現實，不得不隨著市場、金融、科技與生活方式的改變，亦步亦趨。兩百多件參賽作品中，每件作品的經營奮鬥，少者二、三年，多者超過十年（臺中市政廳），即便在過程之中，建築師也必然有感於局內局外的不得不變。因此，建築作品競賽的評比觀念與方法，似乎也應有因應調整之需。我們五位評審並非未卜先知，有備而來，然而評選團黃主席睿智[註1]，在密度與強度兼備的討論過程中，我們逐漸意識到這次評選「本質變遷」的問題。

註1
黃承令教授

今年的得獎作品，洋洋灑灑共計八位，以數量來講，應該是歷屆之冠。七件佳作作品，件件旗幟鮮明，各有獨步之處。「優勝獎」的給予，則不再是「秋色平分」，或是「鼎足三立」，而是由「齋明寺」獨攬頭籌。明顯的，這兩項勉勵，不是通通有獎的醬缸陋習，也不是窄化異化的偏頗曲解，她是試圖回答大環境的異動本質，試圖重新瞄準，理解建築的時代特性，因此概念相去，意義不同。也許不同的評審對各項作品容有不同的解讀，但是，也因為評審個人的生活經驗、專業養成，和價值取向的投射和發酵，一個更大的整體圖像，和更準

確的命題因此逐漸拼貼成型。

佳作的多元投射

七件佳作作品，是抽樣也是交織，她們分別點出當代臺灣建築面對的取向或困境，同時她們也清楚描述了可能的答案。從完整的「2012臺灣建築獎實錄」中，我們可以細嚼各件作品的強度，以及菜色趣味的點滴，此處不再重複，僅將各自的重點整理簡述如下。

1.那瑪夏民權國小（九典聯合）：以社區、文化與災難的複合體重申山區的在地性（圖1）。

2.六堆客家文化園區（謝英俊）：彈性的規劃設計回答公私部門之間的規劃與變化，並有出色的構造與技藝 (tectonic)（圖2）的成就。

3.大東文化藝術中心（張瑪龍 + 陳玉霖 + de Architekten Cie）：都市事件凝聚的公共空間，是事件中心，也是藝術中心。

4.醫療器材宜蘭廠（臺灣餘弦/楊家凱）：尋找工業建築的內容與形式。

5.國立臺灣歷史博物館（竹間聯合/簡學義）：以材料、工法與結構

圖 1 那瑪夏民權國小/九典聯合：以社區、文化、與災難的複合體重申山區的在地性

圖2　六堆客家文化園區/謝英俊：彈性的規劃設計回答
　　　公私部門間的規劃與變化，並有出色的構造與技
　　　藝的成就 (tectonic)

圖3　馬祖高中校園整體規劃及改建/境向聯合：整理學
　　　習、生活、環境與建築的秩序

的執行定義建築內容。

6.馬祖高中校園整體規劃及改建（境向聯合/蔡元良）：整理學習、
　生活、環境與建築的秩序(order)（圖3）。

7.三義餐廳（江文淵）：甜美生活。

不假外求自成寰宇的齋明寺

孫德鴻的首獎作品「齋明寺」是一件較難描述，較難評論的作品（
圖4）。如果正面解讀，將建築的構成要件逐一拆解，逐一檢驗，可
能各項都有精彩之處，例如：基地配置、空間層次、設備整合、宗教
氛圍、工程品質等，凡此，卻未必能搔著癢處，道盡建築之魅力，因
此，試以旁敲側擊的方式，或許較為適當，不失公允。

某夜，寢前所聽，盡為國語情歌，同為一首曲子，在網路上可找到由
不同歌手與樂隊詮釋的版本，過程中，頗能享受聆聽的樂趣。雖然聽
到的盡是情歌，卻無著於情緒的渲染，與往常偶爾聽之，反應不盡相
同。我開始細究其原因，希望能有一個答案。首先，我發現令人動容

圖4　孫德鴻的齋明寺創造了一個完整的空間世界，她自有其音符、節奏、調性與架構，自給自足，不假外求

的詮釋有一種特質，亦即歌詞與音符是同一件事，人聲和器樂也是同一件事。歌手的人聲可以字句斟酌，飽涵情感，然而要能撩人情愫，攝人魂魄，則需要音樂的全部，需要「每一件」構成音樂的元素，彼此扶持，相依爲命。其次，同爲一首歌，某些音樂詮釋庶幾已達藝術之境，因此其藝術的形式已勝過藝術的內容（姑且稱之歌詞），或者，其藝術的形式已獨立於藝術的內容。也許，此一答案已進入「藝術的獨立性」的討論。藝術因人，或因人事而發生，發生之後，她便有她自己的使命，甚或生命，或說，好的藝術能夠自給自足。在藝術創作的過程中，藝術家與藝術之間是「彼此完成對方」，彼此給予對方一個完整自足的世界。這兩個世界，分別以人與物的方式存在，而彼此又相互擁有，相互補充，因此物中有人，人中有物。作品具體了一個想像，受者在這具體的形式上，自由讀取，自由意想，兩者互動的結果是這個作品所延伸出來的獨立世界。

齋明寺是否爲一件建築藝術品，或是否已臻藝術之境，我們可能無須急著下結論，但是齋明寺的建築經驗卻是無法拆開細數的。要欣賞齋明寺需要依賴建築的全部，需要「同時」經驗每一件構成建築的元素。齋明寺創造了一個完整的空間世界，她自有其音符、節奏、調性與架構，自給自足，不假外求，她也讓每一位介入這個空間系統的人，完成了一次個人空間經驗的創造，吟詠洄瀾。

遺失的議題

眾多的參賽作品觸及的建築面相，不一而足，然而最後出線的作品群，是否能具體臺灣當下的建築面貌，也未必盡然。有些重要面向未必有代表性的作品，原因之一，可能是雖有著墨的建築作品，但是設計未必到位。原因之二，則是遺珠之恨，明顯的答案是與評審「和議制」的共識不足有關。

一般而言，公共建築、學校建築與文化建築常爲參賽作品中的大宗，歷年來的得獎之作，無出其右。然而文化議題或社會議題一直是論者或評者最喜歡的話題，也是多數建築師最喜歡回應，也似乎都能朗朗上口的議題。這幾年來，中央與地方政府很「政治的」紛紛投入冠以「文化」的「創意產業」(creative industry)，取名爲「文化創意產業」，推波助瀾之際，建築也收編在列。文化人人能談，然而，在建築的範疇裡，常常是愈談愈難釐清，愈談愈無法著力，這類議題在建築概念與設計執行間，往往來回對話若干回合後，便已模糊失焦，荒腔走板。然而，政策當令，關山強渡，幾年下來，但見滿城盡是假議題與假答案，最後落得口惠而不實。「文化」創意產業是以文化之名，弱化了創意之實，更且消費了產業的基礎。創意產業需有設計整合與商業模式，設計師需與市場分析，財務策略，行銷營運等專業攜手合作，在鉅額斥資的建築產業上，又何嘗不是如此？

如果將上述的「文化」議題暫時擱置，重要的當代建築議題，或許可以逐一浮現。有些議題在這次的競賽作品中較少觸及，有些則成績不佳，藉此機會，表達個人對未來的期待。

1. 巨型建築：消耗巨大的財力與長久的時間，依賴眾多專業合作方能完成之作，例如：醫院、大型公共建設等。
2. 商業建築：回答新興的市場需求與商業模式的建築。建築新舊功能的重組，導致建築空間的重組重構，新的空間性格與建築形式，應運而生。諸如：大賣場、百貨公司、複合式住商開發案等。
3. 生產性建築：工業建築、農業建築、科學園區等。期待有更多的醫療器材宜蘭廠（臺灣餘弦）的企圖出現。
4. 住宅建築：住宅建築是都市的主體，參賽作品中有許多住宅建築，然而，未能浮現當代臺灣重要的住宅議題。謝英俊的「屏東縣瑪家基地永久屋」勉強算是挑戰鄉村住宅的造價議題，有

企圖，但是強度遠不及建築師本人早期的住宅案。

5. 數位設計：業界的數位應用普遍發生在後端製作，包括：製作動畫、製作效果圖、製作施工圖，和營建管理等。因此，後端製作的應用遠超過前端的設計應用。近年來，使用數位工具尋求建築形式的突破成爲年輕建築師的偏好，國際之間也蔚爲時尙。此次參賽作品中不乏數位之作，多數是建築物的局部應用，綜觀其應用的方式，多半是建築師對自由形體(free form)的追求，數位投入僅止於形式上的操作。希望在未來能看到更多的數位設計是奠基在數位內容和數位邏輯的運用上，有意識有訴求的解決一些具體的建築問題。

6. 農鄉生活與規劃。

綠侏儒

最後，則是不能不談的「綠建築」。氣候變遷，能源匱乏，都與建築產業息息相關，如何將有限的資源，作最佳的安排，是建築設計的重要訴求，她本應是建築師的思考習慣和基本動作，但是綠建築九大指標的僵化條文，使得綠建築淪爲數字問題，而不是設計或思考的問題，因此，我們的實質環境，仍然呈現著背道而馳的環境邏輯。兩百多件作品，幾乎件件都談綠建築，但是多半止於口舌服務(lip service)，說到做不到的狀況，不只浮濫於校園裡的學生設計，也浮濫於實務上的設計服務。因此，文化清談，矯飾濫情，無須驗證的設計心態，持續啃食我們的都市環境與鄉村環境，臺灣成了名符其實的「綠侏儒」。

建築師喜歡作立面設計，在參賽作品中，往往不見剖面圖，似乎剖面與設計無關，偶或有之，通常是從簡易的3D圖擷取出來的剖面，聊備一格，算是另一張「效果圖」(render)。傳統上，剖面的功能負責說明空間關係，與結構系統，除此之外，當面對物理環境的問題時，

諸多解決之道，也必然動用剖面，例如：採光通風、外牆隔熱、外殼節能、設備管道、集水、濾水、蓄水、與循環等設計，無不與剖面相關，建築師在處理許多技術性問題時，則更需依賴「剖面簡圖」9sectional diagrams)和細緻的「大剖詳圖」來解決。因此，剖面是一件非常有用的設計工具，綠建築不是「箭頭亂指」(magic arrows)，問題便可迎刃而解。在建築物的設計與製造過程中，如何提供節能減碳與友善環境的專業策略，已是建築師必然的課題，綠建築應用的迫切，所有的建築類型，無一倖免，而我們的知識與努力仍然有限，我們必須實事求是，不迴避，不逃離。

清水混凝土

為何出線的八件作品中，除了那瑪夏民權國小外，竟然都局部或全部的採用清水混凝土工法？此一現象顯然與創作者有關，也與評選者有關，然而問題不只如此簡單，值得我們一探究竟。安藤建築的清水甜美空間，不知不覺間，已成了咖啡桌上的社交閒談。她收編了「小資品味」的都會男女，也收編了許多臺灣的建築師和學校學生，因此，「安藤建築」成了一個文化符號，成了一個俗極而雅的文化現象。究其原因，可能是一種對臺灣紛亂喧嘩的都市環境的抗議，常民進而在私人領域中追求極簡、極靜的生活品質。另一原因，則與RC構造為業界的普遍工法有關，因此業者在此通用工法上更上層樓，尋求材料與空間的美學表達。

「安藤式」的清水混凝土的空間效果是甜美的，然而清水混凝土的工法卻未必甜美。馴服一件物性粗糙、工法繁複的材料，是極大的挑戰，至今，臺灣仍只有少數的營造廠對此材料與工法有能力有意願掌握。回到問題本身，「為何要挑戰這件艱難的工作？」則是一個值得一問的問題，安藤沒有問過這個問題，僅以建築結果回答這個問題，雖然結果似乎很有感染力。但是，馴服工法繁複的材料，是一件事，

回答一件材料在設計概念中的功能與定位則是另一件事。建築師如果為不明究理的情愫而戰，為馴服而馴服（安藤），也許可以企及工藝之美，或空間之美，然而仍然留下一個「為何而用」的大問號。如果視清水混凝土為塗脂撲粉，貼皮矯飾，為一襲借來的套裝禮服，那麼大可息事寧人，無須造次。

如果清水混凝土的需求來自市場，來自業主，那又如何呢？「賣像甜美」是市場、業主或企業主的當然訴求，但是，除了少數罹患大頭症的公部門主管外，花錢買來的設計需求必然不可能只有一件，因此在諸多設計條件中的優先順序，理當有合理的安排，賣像甜美可以成為設計條件之一，但是誠難成為設計之首要條件。

柯比意的馬賽公寓，粗獷原始，材料形式的特質也曾蔚為風尚，馬賽公寓的前瞻性有許多面向，而清水混凝土的質感則與營建工法有關。二戰後，歐洲需要大量的住宅建築，柯比意發展出「量產」(mass production)的設計概念，因此，「預鑄工法」成為合理的試探。然而，預鑄水泥板的製造是當時的「新科技」，在物資缺乏，工匠流失的戰後，預鑄工法極不成熟，營建過程相當坎坷。粗糙的水泥面是生產的瑕疵，是意外，科比意甚至調整「現場澆灌」的水泥質感，來模仿預鑄水泥板的粗糙品質，俾便換取全局的整體感。因此，馬賽公寓的材料性格是在清楚定位的設計概念下發生的。過程中，業主與建築師都需容忍新工法的挑戰與不可預期的品質風險。

團紀彥的日月潭向山遊客中心，也是一件清水混凝土的作品，原始的設計，建築師採用他慣用且熟悉的白水泥作為外牆材料，然而在設計與興建過程中的參與，使得日月潭或基地對於日本建築師已不再是一塊陌生的地景，建築師在最後做了決定，採用他沒有經驗的清水混凝土，企圖尋找基地上山水自然的樸實。從今天完成的向山遊客中心來看，這是一個重要的決定，也是一個正確的決定，建築不再是（有可

能是）水上飛來的兩片彎月型的飛鏢，她的膚色飽滿，淺淺的漾出臺灣杉（模板）的自然肌理，安詳而安穩的停泊在潭畔的地景裡，而時間、氣候、季節和土地都有機會在她身上留下痕跡，最終，她將成爲大地中不可缺少的一種質感。

視覺問題

安藤式的清水空間的感染力，作爲都會區的文化現象，在多元熱鬧，潮來潮去的風格需求下，有其文化功能，但是作爲建築師的「間易美學」取向，則需要討論，而且，此種迷戀的代價可能甚高，影響甚遠。對於清水混凝土「飾面」的過度追求，呈現在臺灣的建築現象，建議了一個隱而不顯，但是更嚴肅，更根本的設計問題：建築設計已簡化易化，成爲「視覺性」的創作行爲。建築師對清水混凝土的偏愛，或對其它類似的材料與風格的偏愛，說明的是：設計過程只是一次視覺性的選項過程。因此，設計決策益發流於感官的，或個人的。至於其它的建築基本紀律(architectural disciplines)不是沒有，而是分量輕浮，無所計較。

建築師的心態轉變，也許來自流行文化與科技傳媒的刺激，歷史上的先例不是沒有，只是幅度沒有這麼大，影響沒有這麼深。明顯的，建築師設計時所需的手腦兼備的專業職能，已經被眼睛取代，她的後遺症是：繳械了建築師對「時代性建築議題」(contemporary issues)的感知能力、識別能力和解決能力。長年積習下來，臺灣建築專業的視野顯然已窄化成爲「建築行政」與「簡易美學」的綜合體。

結論

今夏由東京返臺，晚上九點離開日本羽田機場時，飛機飛過東京上空，下方的城市，若隱若現，東京似乎已經睡意朦朧。三個小時後，

飛機飛近臺北松山機場時，臺北市卻是萬家燈火，豔光四射。東京城的人口三千六百萬，全球第一，將通體發亮的臺北城與燈光黯淡的東京城相較，明顯的，兩個城市的居民和政府是生活在不同的年代，不同的價值，和不同的邏輯中。

歷年來，臺灣必然出席威尼斯建築雙年展的盛會，當國際建築師們忙於展望未來，釐清居住困境於未明之際，防範環境災難於未然之時，我們仍然以行銷臺灣，曝光國際為不變的主軸。早年，我們行銷建築硬體，結果是捉襟見肘，自曝其短。近年，我們行銷文化，行銷無法辭能達意的在地精神，或者是，用拐彎抹角的空間裝置來包裝城市行腳與鄉村旅遊。臺灣已然是開發國家，心態卻仍滯留，甚至緬懷開發中國家的「曾經」狀態，遲遲無法克服心理障礙，也無法調適宏觀遠視的客觀需求。對虛名與小惠的需索無以饜足，對捷徑與方便的需索也永無止境。對當下錙銖必較，對未來則大而化之，對小事吹毛求疵，振振有詞，對大事卻無感無知，令人震驚。凡此，似乎都直指臺灣的生活已自外於普世價值，甚或，臺灣的建築專業已與國際主流思潮脫澳，與全球共同議題失聯。

安逸的年代，讓我們五感遲鈍，因此，艱難的年代，通常就是求變求新的年代，沒有一個年代比現在有更多的聲音，因此，也沒有一個年代比現在是更好的時機，一年一次的體檢，讓我們更清楚自己要如何調適生活，健身養身。本篇短文一方面幫助解讀此次的評選，一方面也試圖解讀眾多作品所釋出的訊息，將建築師雜誌獎的事件，關照於我們立即的環境，也對照於國際間的大環境，指出建築師雜誌獎應該傳達，而今年參賽作品或得獎作品未能傳達的重要訊息，添為評審，以此感言寄望臺灣建築於未來。

建築的理由 – 成長於變遷中的文化理解
Reasons for Architecture – Understanding over Changes

作　　者　畢光建
發 行 人　張家宜
社　　長　邱炯友
總 編 輯　吳秋霞
內文排版　史東明
封面設計　斐類設計工作室

出 版 者　淡江大學出版中心
地　　址　新北市淡水鎮英專路151號
電　　話　02-86318661
傳　　真　02-86318660

出版日期　2013年11月 二版二刷
I S B N　978-986-5982-38-6
定　　價　480元

國家圖書館出版品預行編目資料

建築的理由：成長於變遷中的文化理解 / 畢光建著.
-- 二版. -- 新北市：淡大出版中心, 2013.11
　面；　公分
ISBN 978-986-5982-38-6(平裝)
1.建築 2.文集
920.7　　　　　　　　　　102021621